AUGUSTE VITU

LES

MILLE ET UNE NUITS

DU THÉATRE

Deuxième série.

PARIS

PAUL OLLENDORFF, ÉDITEUR

28 *bis*, RUE DE RICHELIEU

1885

Tous droits réservés

Il a été tiré à part 10 exemplaires sur papier de Hollande numérotés à la presse (1 à 10).

LES

MILLE ET UNE NUITS

DU THÉATRE

OUVRAGES DU MÊME AUTEUR

François Villon, sa vie et ses œuvres.
Molière et les Italiens.
La Maison mortuaire de Molière.
Le Jeu de Paume des Métayers.
Beaumarchais auteur dramatique.
Crébillon, sa vie et ses œuvres.
Le Jargon du XVe siècle.
Les Mille et une Nuits du Théâtre, 1re série.

LES
MILLE ET UNE NUITS
DU THÉATRE

XCIX

Odéon. 29 février 1873.

L'AÏEULE

Drame en cinq actes de MM. d'Ennery et Charles Edmond.

L'Aïeule fut, en 1863, le plus grand succès de l'Ambigu et contribua, pour une large part, à la fortune du directeur de ce théâtre. Lorsqu'il le quitta pour l'Odéon, M. de Chilly emporta avec lui ce drame émouvant, comme une sorte de porte-bonheur et, en même temps, une réserve pour les mauvais jours. C'est dans la succession directoriale de M. de Chilly que M. Duquesnel a retrouvé *l'Aïeule*. Il est à croire que le legs lui profitera.

On pouvait craindre qu'une pièce écrite pour l'Ambigu ne se trouvât déplacée et comme dépaysée au second Théâtre-Français. A cet égard, la soirée d'hier est une sorte de surprise. La marche générale de *l'Aïeule* a paru plutôt froide que mélodramatique. A quoi tient cela ? D'abord, à l'habileté même des auteurs, qui ont si ingénieusement construit et si soigneusement graissé les rouages de la machine qu'on

ne les entend jamais crier. Ensuite, au jeu des acteurs qui ont récité *l'Aïeule*, je ne veux pas dire comme une tragédie, mais certainement comme une comédie du grand répertoire, avec toutes sortes de préparations savantes, de temps, de révérences et de cérémonies diverses qui ont leur mérite, lorsqu'on n'en abuse pas.

Enfin, il faut tenir compte des dimensions de la salle de l'Odéon, trois fois grande comme celle de l'Ambigu. Des jeux de physionomie, qui, au boulevard Saint-Martin, s'apercevaient à l'œil nu du fond du parterre ou du haut des galeries les plus élevées, veulent être suivis et étudiés avec de fortes lorgnettes par les spectateurs de l'Odéon. Tel mot qui, dit à demi-voix, portait là-bas par-dessus le lustre, doit être ici lancé à pleine poitrine pour être assuré de franchir les dernières travées de l'orchestre.

Je viens de faire la part des déplacements et de la transplantation. *L'Aïeule* y a résisté à son honneur. C'est une pièce intéressante, bien faite, et, quoique bien faite, originale dans la donnée comme dans les détails. Tout le monde connaît ou a connu, il y a dix ans, la scène muette où l'on voit, à la pâle clarté de la lune, la douairière pénétrer dans la chambre de sa jeune victime, et lui verser le poison. Il est quelque chose que je préfère peut-être encore à ce tableau terrifiant. C'est la scène où le commandeur surprend le vieux paysan Biassou et sa filleule Germaine, qu'il soupçonne d'être les empoisonneurs de sa cousine Blanche, tandis que ces deux pauvres créatures ne sont coupables que d'avoir jeté ou conjuré des sorts avec des images bénites, du houx et de la germandrée. Ici, l'invention et l'effet dramatique se combinent pour surprendre le spectateur, dont les prévisions sont déjouées d'une manière simple, adroite et heureuse.

M⁽ᵐᵉ⁾ Marie Laurent, qui avait créé à l'Ambigu le rôle de la mère, a repris à l'Odéon celui de l'aïeule,

établi par M^me Alexis. Ce rôle considérable se compose d'un petit nombre de scènes qui portent toutes. Il exige une physionomie mobile et expressive, un sentiment concentré qui se répande seulement par le feu sombre du regard sans le secours du geste, puisque tout le monde croit que la marquise est atteinte de paralysie. M^me Laurent a rendu avec une grande autorité ce personnage terrible et pathétique.

M. Brindeau, M^lles Broisa et Baretta ont secondé M^me Marie Laurent avec beaucoup de zèle et de succès.

M. Pierre Berton montre de la bonne humeur et de la sensibilité dans le rôle du commandeur, créé par M. Castellano.

Je ne dois pas cacher que M^lle Regnard est absolument insuffisante dans le rôle de la duchesse.

Quant à M. Georges Richard, à qui était échu le rôle du vieux Biassou, je ne pense pas qu'il ait fait oublier Boutin, un comédien qui mêlait une large dose d'humour à une sensibilité profonde et communicative; néanmoins, il faut reconnaître que M. Georges Richard a été fort remarquable et a mérité les encouragements du public.

C

Théâtre des Folies-Nouvelles. 22 février 1873.

LA FIN DU MONDE

Revue en trois actes, par MM. Laporte et Rigodon.

La Fin du monde a fini si longtemps après minuit qu'elle a fini sans moi. Je n'ai donc pas assisté au

voyage dans la voie lactée et je n'ai pas entendu, de mes propres oreilles, l'illustre couplet qu'un sténographe obligeant me transmet ainsi libellé :

> Le *Figaro* achète un terrain rue Drouot
> Pour y mettre ses rédacteurs et ses bureaux.
> A ses abonnés il pourra également
> Offrir en prime un ou plusieurs logements.

Si ces vers vous paraissent gibbeux, admirez la vérité du proverbe qui veut que les bossus aient de l'esprit !

J'étais parti sur la bonne bouche, au moment où la main du lampiste, apparaissant au sommet d'un triangle de carton peint, venait d'allumer l'éruption du Vésuve. Au premier acte, un autre effet du même genre avait enlevé les suffrages des connaisseurs. Une meule de foin devait se changer en un char à roulettes où montent les principaux personnages, conduits par la Comète de 1873. Malheureusement le panneau supérieur ne s'était pas suffisamment replié, et, tendu comme le petit foc d'une tartane, ce maudit morceau de bois s'opposait à la rentrée du char dans les coulisses trop étroites. Vainement les acteurs et la comète elle-même se mirent à la manœuvre, le char restait en plan. Alors on vit sortir de la coulisse le machiniste-chef, en costume de travail, qui, tout bonnement, dégagea la charrette embourbée et l'entraîna vers sa remise, tandis que la Comète impatientée, sautant à bas du char comme un bourgeois qui lâche un fiacre trop paresseux, rentrait pédestrement chez elle.

Il paraît que *la Fin du monde* était primitivement destinée au petit théâtre Saint-Pierre et que de là vient aussi la troupe qui chante, mime et danse la littérature de MM. Laporte et Rigodon. Cette troupe est fort nombreuse et sent le roman comique d'une lieue. Peut-être renferme-t-elle deux ou trois sujets

capables de jouer convenablement quelque rôle à peu près raisonnable. Le reste appartient au pays mélancolique où, selon l'expression de Dante, on entend voler les grues *cantando lor lai*, chantant leur chanson.

Mais à quoi bon parler de ces pauvres filles si gênées dans leurs maillots marron, je veux dire couleur de chair; de cette Comète extraordinaire, si longue qu'elle est obligée de se ployer en deux pour que sa tête ne se perde pas dans les nuages des frises; de cette prima donna qui chante : *C'est moi qui suis la cocotte* sur l'air : *Une Dame noble et sage* des *Huguenots*, en agrémentant chaque note d'un trille emprunté au bêlement des jeunes brebis? Que sert d'insister en un pareil sujet et de s'égayer aux dépens de pauvres comédiens qui ne demanderaient pas mieux que d'avoir beaucoup de talent, d'être très applaudis, très bien payés et de recevoir des bouquets plus sérieux que les violettes en velours de coton dont les bombardait, hier au soir, une main enthousiaste, mais économe?

J'aime mieux m'arrêter court et me souvenir de ces paroles qu'Hamlet adressait à Polonius en semblable occurrence :

« Moindre sera leur mérite, plus il y en aura dans votre civilité. »

———

Puisque je tiens la plume, je ne la déposerai pas sans exprimer mon avis sur le grave sujet qui tient en suspens la Société des auteurs dramatiques. Le vote de la dernière assemblée a généralisé la question. Il ne s'agit plus de M. Noriac ou de M. Offenbach, il s'agit de la liberté d'exploitation des théâtres.

Il me semble que poser ainsi la question, c'est la résoudre.

Molière était directeur de théâtre et jouait lui-même

ses chefs-d'œuvre. La Société aurait-elle interdit Molière ?

Picard écrivit ses meilleures pièces pour le théâtre Louvois, dont il était le directeur. La Société aurait-elle interdit Picard ?

Un mot encore.

Supposons qu'un jour la Société des gens de lettre s'avisât de défendre à M. de Villemessant d'écrire dans le *Figaro*, à M. Détroyat d'écrire dans la *Liberté*, à M. Hervé d'écrire dans le *Journal de Paris*, est-ce qu'il y aurait deux avis sur une prétention si excessive, tranchons le mot, si ridicule ?

Le cas, cependant, serait le même.

Il y a trop d'esprit dans la Société des auteurs dramatiques pour que le bon sens n'y ait pas le dernier mot.

(Cette note, jetée au courant de la plume sur la question fondamentale de la liberté des théâtres, me valut une double communication, demeurée inédite jusqu'à ce jour, et dont on appréciera l'intérêt.)

Monsieur,

Vous plaidez si éloquemment la grave question de la liberté des théâtres, dans un article très remarquable inséré dans le *Figaro* du 13 courant, que je ne puis résister à vous offrir mes plus sincères félicitations et à mettre sous vos yeux un document qui a bien son importance : la conviction d'un compositeur de grand talent, membre de l'Institut, du très regretté Halévy, sur un sujet qui lui tenait à cœur de voir se réaliser.

Je joins ici la copie de ce brouillon qu'il m'adressait de Nice alors qu'il était très malade, afin de solliciter de ses confrères de l'Institut de faire cesser la triste situation qu'il déplorait amèrement et qui était faite aux compositeurs français par le maintien du monopole.

M. Halévy avait beaucoup d'affection pour moi, et

chaque fois qu'il me voyait forcé de partir pour l'étranger afin d'y faire représenter mes œuvres, il avait toujours des paroles sympathiques pour amoindrir cette douloureuse nécessité.

Il y eut à cette époque, 1864 je crois, une polémique très vive au sujet de la liberté des théâtres, et c'est à ce propos que je reçus de Nice sa pensée et ses regrets que je ne puisse trouver en France une place au soleil.

Malheureusement pour moi, et bien d'autres aussi, la liberté n'a porté aucun fruit ; mais, secondés par des esprits éclairés et convaincus, l'espérance ne nous est pas défendue, et, pour ma part, vous pouvez être assuré Monsieur, de ma profonde reconnaissance.

<div style="text-align:right">A. Vogel, compositeur.

21, rue Lemercier (Batignolles).</div>

Si vous aviez, Monsieur, un moment d'audience à m'accorder pour causer à ce sujet, j'en serais très flatté.

« A MM. les membres de l'Académie des beaux-arts.

« Messieurs,

« Les compositeurs de musique, soussignés, s'adressent à vous, leurs protecteurs naturels.

« Tous les arts reçoivent de l'Etat des encouragements ; les peintres, les sculpteurs, les architectes trouvent, dans les expositions, le moyen de faire connaître leurs travaux. Les compositeurs de musique sont exclus de ces conditions favorables, ils n'ont aucune part aux commandes faites par le gouvernement, ils ne trouvent que de rares et difficiles occasions de faire entendre leurs ouvrages ; les théâtres lyriques leur sont, pour ainsi dire, fermés. Les grands prix de compositions musicales, à leur début à Paris, ne sont pas mieux traités, et perdent dans une vaine attente, les plus belles années de leur jeunesse, malgré les dispositions qui les protègent, dit-on, dans les privilèges des théâtres lyriques subventionnés.

« Vous connaissez comme nous, Messieurs, cette triste situation, et nous savons que vous vous en êtes plus d'une fois préoccupés. C'est pourquoi nous vous demandons votre appui.

« Nous ne voyons de remède au mal que nous vous signalons que dans la liberté des théâtres, puisque le régime actuel nous est contraire, puisqu'il nous abandonne dans le présent et atteint notre avenir, nous frappant à la fois dans nos intérêts et dans nos espoirs d'artistes.

« Nous pensons que l'autorité supérieure nous étendrait le bienfait de sa sollicitude et des dispositions bienveillantes dont elle est animée pour les beaux-arts, si notre fâcheuse position lui était connue.

« Veuillez agréer; etc., etc.

« J. Halévy. »

CI

Ambigu-Comique. 28 février 1873.

UN LACHE

Drame en cinq actes et six tableaux, par M. Touroude.

« Allons, monsieur, la révérence. Votre corps droit.
« Un peu penché sur la cuisse gauche. Les jambes
« point tant écartées. La tête droite. Le regard
« assuré. Avancez. Le corps ferme. Touchez-moi l'épée
« de quarte, et achevez de même. Une, deux! Remet-
« tez-vous. Redoublez de pied ferme. Une, deux! Un
« saut en arrière. En garde, monsieur, en garde! »

Ainsi parle le maître d'armes qui enseigne à M. Jourdain la raison démonstrative de l'escrime. Ainsi M. le comte de Saint-Harem a voulu que son fils le vicomte fût, dès son jeune âge, en possession du

moyen de tuer son ennemi sans courir soi-même le moindre risque, ou, pour continuer le discours du maître d'armes, de donner et de ne point recevoir.

Grâce à ce système d'éducation exclusive, n'étant contrebalancé par aucune leçon de littérature ni de savoir-vivre, M. le comte de Saint-Harem est devenu ce que M. Touroude paraît considérer comme le type du parfait gentilhomme et ce que d'autres, moins indulgents ou plus connaisseurs, appelleraient un parfait goujat.

Ce vicomte d'estaminet est devenu amoureux d'une jeune et charmante fille, M^{lle} Adrienne, nièce d'un certain M. Simonnin. M^{lle} Adrienne, de son côté, peu sensible aux farouches poursuites du vicomte, aime, depuis l'enfance, son cousin Roger de la Tournelle.

Roger de la Tournelle — suivez bien cette généalogie — est le pupille d'un M. Mauclerc qui a pris soin de son enfance et lui destine toute sa fortune ; cette générosité permet à Roger d'aspirer à la main d'une héritière aussi riche qu'Adrienne. Le vicomte, pour se débarrasser d'un rival honnête et scrupuleux, lui révèle un terrible secret. Ce Mauclerc, que Roger tient pour son bienfaiteur et pour son meilleur ami, a tué en duel M. de la Tournelle, le père. Comment croire que Roger de la Tournelle ait vécu jusqu'à vingt ans et plus sans avoir le premier mot de cette lugubre histoire? Voilà ce que M. Touroude a négligé d'expliquer.

Roger ne veut plus accepter les bienfaits du meurtrier de son père. Il le déclare en face de M. Mauclerc lui-même, qui prend le parti de faire connaître à Roger toute la vérité.

M. de Saint-Harem le père avait voulu séduire M^{me} de la Tournelle ; éconduit par cette femme vertueuse — Dieu veuille avoir son âme! — il ourdit une

basse vengeance. Il accusa Mme de la Tournelle d'avoir trompé son mari au profit de Mauclerc. Là-dessus, le mari furieux souffleta ledit Mauclerc, son ami intime, le contraignait à se battre, et comme il ne connaissait pas à fond le secret de donner et de ne pas recevoir, il s'enferra sur l'épée de Mauclerc, qui n'en savait pas davantage.

Avant de mourir, le pauvre M. de la Tournelle, détrompé, révéla à Mauclerc l'infâme action du comte de Saint-Harem, et lui confia l'éducation de Roger. On ne dit pas ce qu'il ordonna de la veuve la Tournelle.

Mauclerc, désespéré d'avoir tué son ami, voulut décharger son chagrin sur quelque autre et provoqua le comte de Saint-Harem.

Le comte de Saint-Harem refusa de se battre. Pourquoi ? Parce qu'il était lâche. Tremblant et humilié devant Mauclerc, courbé sous le poids du remords, il écrivit et signa l'aveu de sa lâcheté.

Tel est le recit de Mauclerc. Après l'avoir entendu, la première pensée que M. Touroude suggère à Roger de la Tournelle, c'est d'aller giffler le vieux Saint-Harem, qui est septuagénaire et qui ne se battait pas quand il était jeune. Ce n'est qu'au revenez-y qu'il se détermine à provoquer Saint-Harem junior, la plus fine lame de Paris.

Ceci nous transporte dans la salle du prévôt Robert : « Allons, monsieur, la révérence ; une, deusse.. » Nous assistons à un assaut conduit par un vrai prévôt d'armes. — « De cette façon » dit M. Jourdain, « un « homme, sans avoir de cœur, est sûr de tuer son « homme et de n'être point tué ? » — Le petit Latournelle, qui a perdu son temps à lire Molière au lieu de s'instruire dans les finesse du contre de quarte et du coup droit, répète textuellement à l'invincible Saint-Harem les paroles de M. Jourdain, en y ajoutant, sous

forme de péroraison, qu'il le tient pour un assassin, et qu'en conséquence il lui demande la faveur de se faire assassiner par lui.

Ravi de cette logique, Gaston de Saint-Harem accepte avec empressement la proposition que lui est faite par la Tournelle de devenir son Gelinier. On se battra le lendemain matin à six heures...

Oui, si Mauclerc le permet. Mais Mauclerc ne le permet pas, d'où il suit que le duel aura lieu tout de même. Mauclerc, qui conserve dans ses petits papiers la déclaration par laquelle le comte de Saint-Harem a confessé sa propre infamie, le met en demeure d'empêcher la rencontre ou de voir proclamer son déshonneur passé.

Ici se place la scène capitale de la pièce. Le comte de Saint-Harem supplie son fils de ne pas se battre ; on devine l'explication qu'amène cette étrange requête. Saint-Harem raconte à Gaston, sans aucun égard pour le spectateur, ce que Mauclerc avait déjà raconté à Roger. La confusion de ce vieux lâche devant son fils aurait pu remuer le public, si M. Touroude avait eu le bon sens et l'habileté de nous intéresser à l'héritier des Saint-Harem. Mais, comme il l'a posé en rival détestable et détesté du sympathique Roger, on est plutôt tenté d'applaudir à sa souffrance que d'y prendre part.

Pour s'achever de peindre, ce galant vicomte songe un instant à violer M^{lle} Adrienne, qui est venue le supplier d'épargner les jours de son prétendu. Rassurez-vous, c'était un mouvement du cœur, un moyen agréable de passer quelques instants et d'allonger la sauce du drame. Histoire de rire et de s'amuser en société. Aussi a-t-on beaucoup ri.

Dernier tableau. Le duel. En garde, messieurs, une, deux ! Mais Roger a un bon mouvement, le meilleur de la pièce; non content d'offrir sa poitrine, sans

défense, au fer d'un spadassin, il tient à lui rendre le fatal papier auquel est attaché le déshonneur des Saint-Harem. On croise les épées, et à la troisième passe, Gaston de Saint-Harem, le meilleur élève de Robert, se laisse embrocher comme un poulet. Je suppose qu'il l'a fait par délicatesse.

A considérer la pièce dans son ensemble, elle apparaît comme une sorte de *Cid* à rebours. Si c'est ainsi que M. Touroude comprend le progrès dramatique, je ne laisserai pas à d'autres qu'à moi le soin de lui prédire l'avortement de ses tentatives ultérieures.

D'ailleurs, *Un Lâche* n'est pas à proprement dire un drame, je veux dire une pièce achevée ; c'est seulement un gros *scenario*, mal digéré, et revêtu d'un dialogue barbare et saugrenu, qui ne respecte pas les droits primordiaux de la syntaxe.

Il me semble que le secret de réussir au théâtre consiste à user de moyens simples pour en tirer de grands effets. M. Touroude, au contraire, remue sans résultat les plus grosses machines ; il emploie des canons Krupp pour abattre des quilles. Encore les manque-t-il presque à tout coup.

M. Taillade, violent, nerveux, impétueux et vulgaire, comme M. Touroude a voulu qu'il le fût, est parvenu, de temps en temps, à galvaniser le public, plus abasourdi qu'empoigné. A côté de lui, des applaudissements, que je qualifierai de respectueux, ont salué la grande ombre de Frédérick-Lemaître.

MM. Raynald, Vannoy, Berret, Mmes Ribeaucourt et Beaujard gravitent consciencieusement autour des deux grands rôles de la pièce, et paraissent éprouver tout juste autant de plaisir qu'ils en procuraient au public.

M. Abel Brun a montré de la gaieté et de la verve dans le rôle d'un commandant fantaisiste, qui s'est battu

en duel à Valparaiso, à Santiago et à Chicago, mais qui, à Paris, se laisse tirer la moustache avec la grâce d'un clown.

CII

Théatre de la Renaissance. 8 mars 1873.

LA FEMME DE FEU

Drame en quatre actes et sept tableaux, par M. Adolphe Belot.

Les propriétaires de certaines maisons neuves laissent volontiers essuyer leurs plâtres par des filles de marbre. M. Hostein a pensé faire un coup de maître en livrant les siens à *la Femme de Feu*. Adolphe Belot, l'homme de toutes les audaces, a risqué cette partie. Il savait cependant qu'une salle nouvelle porte rarement bonheur à la première pièce qu'on y joue. Il semble que ce public parisien, qui a les caprices et l'inattention d'une éternelle enfance, ne sache pas s'amuser de deux choses à la fois.

Hier samedi, il ne s'est guère occupé que de la salle, et comme la salle, elle aussi, est une espèce de créature de feu, brillante, coquette, provoquante, constellée de dorures et de lumière, mais aussi incommode à pratiquer que Mlle Diane Bérard en personne, la portion du public qui n'entendait pas grand'chose s'est tout de suite accordée avec celle qui ne voyait rien, pour se venger de la salle sur le drame, et des fautes de l'architecte sur celles de l'auteur.

Le roman d'Adolphe Belot a paru d'abord dans le

feuilleton du *Figaro*. Je suis donc naturellement dispensé d'analyser une œuvre que mes lecteurs connaissent et dont la renommée s'est affirmée, en dehors du journal, par vingt-trois éditions consécutives en six mois. Voilà certainement un succès colossal, et je ne suis pas surpris que le théâtre ait songé à en extraire une seconde mine d'or.

Il y a bien des choses dans le roman.

Le vulgaire n'y a guère vu que le bain nocturne de M^{lle} Diane Bérard au sein de la mer phosphorescente. En fallait-il davantage pour faire la fortune du livre en lui donnant l'attrait d'une sorte de scandale, qui a voilé ou dénaturé la pensée de l'écrivain ?

Il me paraît d'ailleurs qu'Adolphe Belot ne doit s'en prendre qu'à lui-même d'une pareille méprise ; l'éclat des peintures scabreuses sur lesquelles il insiste avec une complaisance d'artiste, est d'une si grande intensité qu'il relègue au second plan de développement de la fable et des caractères.

S'il fallait absolument qu'un roman présentât un sens déterminé, réductible en axiomes généraux de philosophie sociale, il ressortirait de *la Femme de Feu* que les femmes ardentes, résolues et excentriques, telles que M^{lle} Diane Bérard, renferment, en puissance, une adultère et une empoisonneuse ; tandis que les vraies femmes, celles qu'il faut aimer, adorer et épouser, sont les jeunes filles simples, douces et modestes, telles que M^{lle} Marie de Rioux.

Cette conclusion n'a rien qui puisse effaroucher la morale la plus scrupuleuse. Malheureusement les mauvais instincts de ce libertin de public l'arrêtent, de préférence, à la contemplation des peintures équivoques, tandis qu'il passe indifférent devant le reste ; je craindrais même de faire quelque tort à Adolphe Belot si je plaidais les circonstances atténuantes en faveur d'un roman que beaucoup de gens ont regardé

jusqu'ici comme un des plus curieux spécimens de ce qu'un médecin de mes amis appelle « la littérature éruptive ».

Mais enfin, sans discuter plus longtemps sur le contenu du roman, la vraie question à poser est celle-ci : renfermait-il un drame ?

Plusieurs amis de l'auteur, entre autres M. Hostein, l'ont cru, et sans doute leur conviction s'imposa facilement à M. Belot, qui se laissa faire.

En pareil cas, deux partis se présentent : le premier, qui est le plus facile, consiste à découper les feuillets du livre pour dérouler succinctement aux yeux des spectateurs des situations connues.

Le second, qui est le meilleur, consiste à ne prendre que l'idée mère pour bâtir sur elle et autour d'elle un drame nouveau, vivant de sa propre existence, et dans lequel les situations et les mots du roman n'entrent qu'à la condition de s'adapter naturellement au nouveau cadre, et de n'y rien déranger.

Mais si l'on eût choisi ce second procédé pour l'appliquer à *la Femme de Feu*, que devenaient les scènes de casino et le bain révélateur sous des flots de gaze chatoyants et de lumière électrique ?

Va donc pour le roman découpé par tranches. J'ai reconnu dans ce travail une main habituée aux difficultés pratiques de la scène. L'action a été réduite, sauf les longueurs du début, à ses éléments essentiels. Il ne reste de *la Femme de Feu* qu'une créature aimante, éperdument éprise, et conduite au crime par l'amour. L'intraduisible tableau de son premier mariage a été totalement soustrait à la vue et même aux conjectures du public. Dans le roman, Diane, pour se débarrasser de son premier mari, mêlait, en une infernale mixture, les poisons de Locuste à ceux de Venus Vastatrix. Au théâtre, ce n'est plus qu'une simple Mme Lafarge.

On lui épargne aussi la honte d'avoir été la maitresse du régisseur Lamy ; et celui-ci la tue, non plus parce qu'elle l'a trompé, mais parce qu'elle lui résiste.

Ces changements plus ou moins heureux, la plupart nécessaires, laissent subsister des situations dramatiques qui ont fini par remuer le public et par imposer silence aux bourdonnements de la foule entassée dans les galeries supérieures.

La scène où Diane Bérard, emportée par la jalousie, dévoile à l'ingrat Lucien par quel crime elle est devenue la femme de feu... Séry, a produit un effet considérable et changé la physionomie d'une soirée jusque-là très agitée et très indécise.

Maintenant, à quoi tient-il que l'adaptation de *la Femme de Feu* au théâtre ne soit pas imposée d'autorité au public comme *l'Article* 47 du même auteur ?

La raison en est bien simple. Le héros de *l'Article* 47 était sympathique ; on n'en saurait dire autant de celui de *la Femme de Feu*. La comparaison est d'autant plus facile à faire que les deux rôles ont été confiés au même acteur. M. Régnier avait réussi à l'Ambigu ; supérieur à lui-même dans la représentation d'hier, il n'a pu forcer l'intérêt en faveur d'un rôle absolument ingrat.

Ce n'est pas manquer de respect à la magistrature que de la déclarer inhabile à fournir des jeunes premiers de drame. Plus M. Régnier ressemblait à un substitut, puis il reproduisait au naturel les allures majestueuses de l'avocat général, puis s'éloignait du type convenu des héros de la littérature et du théâtre. La gravité de sa frisure et de ses favoris, la haute convenance qui avait disposé sa cravate blanche et son faux-col produisait un effet d'intimidation fort singulier sur les uns et d'ennui sur les autres. Joignez à cela que le personnage, malgré ses apparences froides,

est de complexion fort amoureuse, et qu'il s'éprend toujours à contre-temps : de M{lle} Bérard, lorsqu'il devrait épouser M{lle} de Rioux, de M{lle} de Rioux lorsqu'il est devenu le mari de M{lle} Bérard.

Pour représenter la Femme de Feu avec l'illusion convenable, pour expliquer le prestige qui l'entoure, la fascination qu'elle exerce, il aurait fallu trouver une actrice jeune et belle, assez séduisante pour lutter contre la haine et le mépris, assez éloquente pour donner au crime l'excuse d'une passion sincère.

A défaut de ce phénix, on a choisi M{lle} Périga, qui ne m'a plu d'aucune manière, bien qu'elle ait enlevé le public par la violence d'un cri, dans la scène de l'aveu. Mais la violence n'est pas le sentiment ; la colère n'est pas l'amour ; les cordes tendres manquent au talent comme à la voix de M{lle} Périga.

C'est M{lle} Ramelli qui fait M{me} d'Aubier la mère. Elle a très bien dit, avec un accent vrai et beaucoup de dignité, les premières scènes de son rôle, qui n'a guère d'importance dans les actes suivants.

M. Belot a dessiné pour M. Paul Clèves le type de M. de Cabin, un homme du monde, bossu, spirituel, cancanier, qui n'est pas absolument neuf, mais auquel l'acteur a su donner quelque originalité.

Le rôle de Lami est bien difficile et bien pénible. On l'a confié à M. Desrieux, qui le tient avec autorité et dévouement.

Les autres personnages, plus ou moins secondaires, ont été agréablement remplis par M{lle} Cassothy, une débutante, et M{me} Marie Grandet et Marie Leroux, que nous avons déjà vues à l'Ambigu.

La mise en scène est très soignée ; ce que j'aime le moins, c'est le kaléidoscope de couleur figurant la phosphorescence de la mer. Il n'y a que des éloges à donner aux autres décors, et aux ameublements qui sont d'un excellent goût.

La Femme de Feu a éteint son gaz à minuit et demi ; c'est en user honnêtement pour une soirée d'inauguration.

CIII

Vaudeville. 14 mars 1863.

NOS MAITRES
Comédie en un acte, par M. de Najac.

PLUTUS
Comédie en deux actes, en vers, par MM. Albert Millaud et Gaston Jollivet.

Reprise de : AUX CROCHETS D'UN GENDRE
Comédie en trois actes, de MM. Théodore Barrière et Lambert Thiboust.

Le Vaudeville a renouvelé son affiche, conformément au programme ci-dessus transcrit.

Tout spectacle bien choisi comporte un lever de rideau, c'est-à-dire une bluette sans aucune importance, dont la durée est calculée sur le temps nécessaire pour laisser pénétrer les spectateurs dans la salle, numéroter les pardessus, distribuer les petits bancs et les programmes, et pour permettre enfin aux gens du monde, qui dînent entre sept et huit heures, de prendre une tasse de café suivie d'un nonchalant cigare.

La comédie naïve de M. de Najac a le mérite de convenir précisément à l'usage qu'on en a fait. Ecrite sans

aucun effort d'imagination, elle s'écoute de même. Le titre s'explique à première vue. *Nos Maîtres*, ce sont nos domestiques. La maison de M. de Qui-vous-voudrez est en révolution parce que le valet de chambre et la femme de chambre en sont au *Donec gratus eram*. De son côté, le chef de cuisine dirige vers la gracieuse camériste des yeux en coulisse, j'allais dire en coulis, et se propose de gagner son cœur en séduisant son estomac.... Assez, n'est-ce pas? Bref, M. et M^me de N'importe-où recouvrent la paix de leur intérieur à la condition de marier leurs gens, d'augmenter leurs gages et d'aller dîner chez le restaurateur, pour ménager la sensibilité de leur livrée, éprouvée par les événements du jour.

Cette moralité amoroso-culinaire, à l'usage des gens de maison, présente quelques incorrections au point de vue professionnel, telles que de confondre le valet de chambre avec le valet de pied, la plus haute des fonctions intimes avec la plus modeste. Et que dites-vous de ce couple aristocratique qui se permet d'avoir un chef et qui n'a pas de voiture? Ces maîtres-là méritent bien de recevoir de leurs serviteurs des leçons de savoir-vivre.

MM. Michel et Thomasse jouent assez plaisamment le valet de chambre et le cuisinier.

Mêlés tous deux aux luttes quotidiennes de la presse politique, MM. Albert Millaud et Gaston Jollivet ont été saisis d'admiration et d'étonnement en relisant les comédies d'Aristophane. Ce prodigieux et lucide génie pénétra d'un coup d'œil jusqu'aux entrailles du gouvernement populaire, et il peignit, d'un pinceau dont la vigueur ne sera jamais dépassée, l'éternelle démagogie, l'éternelle enfance des masses livrées à elles-mêmes. Ces tableaux immortels datent de deux mille trois cents ans. Ils conservent la fraîcheur de la jeunesse et la palpitation de la vie.

Aristophane, l'homme de l'antiquité qui eut le plus d'esprit, était par cela même un aristocrate. Il poursuivit, d'un fouet vengeur, les charlatans qui gouvernent le peuple et s'engraissent de sa substance, les Rabagas de son temps, les charcutiers improvisés stratéges, les fournisseurs, les concussionnaires, les voleurs, toutes les turpitudes et toutes les folies de la plèbe. La comédie politique, celle que les savants appellent la comédie ancienne, dans laquelle le poète prend directement la parole sur les affaires publiques, tenait, parmi les institutions athéniennes, outre sa fonction de joie et de plaisir, la place que le journalisme politique occupe parmi nous. Entre les mains d'Aristophane, elle devint une arme terrible qui livra les démagogues à la risée vengeresse et au mépris cuisant. Le jour vint où les idées politiques d'Aristophane triomphèrent ; le gouvernement populaire fut détruit, et la commission des Trente supprima la liberté de la presse, je veux dire la comédie politique.

Le *Plutus*, tel que nous le possédons aujourd'hui, a subi les changements que lui imposa la révolution de l'an 404 avant Jésus-Christ. Il n'y faut plus chercher qu'une comédie *moyenne*, c'est-à-dire allégorique et générale, formant la transition entre la comédie ancienne et la comédie nouvelle, qui est consacrée à la peinture des caractères individuels et des vices privés.

Plutus, c'est la question de la richesse posée en plein théâtre d'Athènes par un poète hardi, par un profond économiste et par un honnête homme.

Vingt-trois siècles n'ont rien changé à ses conclusions en faveur du travail, de l'épargne et de la responsabilité humaine.

A travers les grandioses personnifications de Plutus et de la Pauvreté, circulent des figures intéressantes ou comiques, que M. Millaud et Jollivet, dans leur spiri-

tuelle et libre imitation, ont rapprochées du premier plan afin de diminuer la distance vertigineuse qui sépare le théâtre grec des convenances du nôtre.

C'est ainsi que l'esclave Carion et sa vieille maîtresse Paraxagora, représentés avec infiniment de verve et de gaieté par M. Saint-Germain et Mme Alexis, ont détourné la meilleure part du succès vers une situation qui, dans l'original, n'est qu'un épisode secondaire.

Les deux jeunes poètes se sont d'ailleurs affranchis d'un excès de scrupule envers leur modèle. Ne nourrissant pas la prétention d'offrir aux flâneurs du boulevard des Capucines une étude grecque agrémentée de doubles K et d'esprits rudes, ils ont tout simplement diverti, charmé et même un peu instruit leur auditoire. De fines allusions, des malices sans amertume piquaient d'une pointe d'actualité cette rapide excursion sur les domaines de l'antique Thalie.

Chose curieuse ! l'un des passages qui portent le plus juste et remuent plus profondément le public, c'est la tirade de la Pauvreté contre les orateurs. Elle est précisément d'Aristophane lui-même.

« — LA PAUVRETÉ. — La modestie habite avec moi, et l'insolence avec Plutus.

« — CHRÉMYLLE. — Ah ! la belle modestie, que de voler et de percer les murs.

« — LA PAUVRETÉ. — Vois les orateurs dans les républiques : tant qu'ils sont pauvres, ils plaident pour le bonheur du peuple et la gloire de la patrie ; mais une fois que le peuple les a enrichis, ils ne se soucient plus du droit, ils trahissent la nation et dressent des embuches à la démocratie. »

J'emprunte ma citation aux *Etudes sur Aristophane*, de M. Deschanel, excellent livre qui contient la substance de ce qu'on peut gagner d'utile dans le commerce du prince des comiques grecs.

Le Vaudeville a encadré son *Plutus* dans un très joli décor, bien planté et plein de lumière. A côté de M. Saint-Germain et de M.me Alexis, que j'ai déjà nommés, Mlle Bartet a dit avec beaucoup de grâce le joli rôle de Myrrha ; M. Ricquier, dans le personnage du partageux Blepsième, M. Thomasse en Chrémylle, M. Doria en Xinthias et M. Richard en Mercure, se sont montrés comédiens soigneux.

Mme Stella Colas, la Pauvreté, n'a qu'une scène, la scène capitale de l'ouvrage. Est-ce l'émotion, est-ce un enrouement, sont-ce les fatigues de la campagne de Russie qui paralysaient ses moyens? Je ne prononce pas ; il m'a paru que la diction de Mme Colas avait des intentions justes, mais non toujours suivies d'effet. Un philosophe dirait, en parodiant une définition célèbre : « C'est une intelligence desservie par ses organes. »

Le *Plutus* a été très fêté; cette tentative littéraire fait honneur aux jeunes écrivains qui l'ont risquée et au théâtre qui l'a accueillie.

Il y a des soirées heureuses jusqu'au bout. Après le *Plutus*, l'expression la plus élevée de la comédie antique, le spectateur, dont l'esprit légèrement fatigué, avait besoin d'une détente complète, s'en est donné à cœur joie avec la comédie de Théodore Barrière et de Lambert Thiboust, *Aux Crochets d'un Gendre*, qui n'avait pas été jouée depuis dix ans.

Quelle vivacité! quelle humeur ! quelles saillies impayables au milieu de traits d'observations fouillés sur le vif!

Est-ce que nous ne l'avons pas tous connu, ce M. Beljame ou ses pareils, qui s'installe chez vous, mange à votre table, boit votre vin, mets vos gilets neufs, envoie vos domestiques en courses, promène vos chevaux fins à travers les fondrières, et si vous vous fâchez, vous fait une scène, s'arme contre vous

de vos complaisances et de vos bienfaits, et finit par vous arracher des excuses ?

Ici l'obligé, c'est le beau-père, circonstance aggravante. Aussi avec quelle hauteur il fait expier à son gendre l'humiliation qu'il ressent de vivre à ses crochets !

« — Je ne laisserai pas le fils d'un vieil ami dans l'embarras », dit ce sublime Beljame au jeune Moutonnet : « Tu as perdu quinze mille francs à la Bourse... Mon gendre paiera ! »

Parade excelle dans ce genre de caricatures solennelles ; il est très bien secondé par M. Saint-Germain, M^{lle} Antonine, M^{me} Alexis, Ricquier, etc. M. Train et M^{lle} Massin, arrivant du Gymnase, faisaient leur premier début : ils ont réussi l'un portant l'autre.

CIV

Théatre Cluny. 17 mars 1873.

DANS UNE ARMOIRE
Un acte, par M. Paul Roger.

DU PAIN, S'IL VOUS PLAIT
Un acte, par MM. Oswald et Dumay.

LES ÉTAPES DU MARIAGE
Un acte, en vers, par M. Paul Cellière.

UN ENTRESOL A LOUER
Un acte, par M. Paul Jouin.

Quatre plats au choix, sans supplément. Ce théâtre Cluny ne doute de rien : quatre pièces nouvelles et cinq jeunes auteurs; n'est-ce pas d'un bel exemple ?

I. Le potage. — *Dans une armoire* est une sorte de purée aux croûtons. Pourquoi ces deux maris se cachent-ils l'un après l'autre dans une armoire pleine de poussière? Pourquoi s'imaginent-ils que la femme de leur ami a violé la foi conjugale au profit d'un coquin de neveu? Pourquoi se donnent-ils en même temps un avis charitable qui tourne à leur confusion réciproque jusqu'à ce que le coquin de neveu les rassure en leur découvrant son amour pour une certaine demoiselle Pauline? Je n'en sais absolument rien. Le secret de cette complication résidait probablement dans une exposition à laquelle je n'ai pas assisté.

L'auteur paraît doué d'une entente précoce du théâtre. Gros rires et gros applaudissements.

II. Le relevé. — *Du pain, s'il vous plaît!* C'est un peu sec pour une entrée. Le jeune vicomte de Lansac est de ceux qui nient qu'on puisse mourir de faim à Paris. On le contredit; il s'entête. Un pari s'engage. Le vicomte, sorti de chez lui à jeûn et sans argent, se met en quête d'un emploi. Partout éconduit, il arrive vers les trois heures de l'après-midi chez un architecte. L'architecte est sorti, mais sa femme est à la maison, et elle est charmante. Le vicomte, vaincu par la faim, avouera-t-il qu'il n'a pas déjeuné, ou, cédant malgré lui à son éducation et à ses habitudes, lancera-t-il une déclaration d'amour? Le pari est bien vite oublié, et lorsque l'architecte rentre pour dîner, il trouve le vicomte aux pieds de Madame l'architectrice. Le vicomte n'a pas gagné le cœur de la dame, mais il a perdu son pari.

Le point de départ de cette bluette est original. Les auteurs, MM. Oswald et Dumay, en auraient pu facilement tirer une pièce plus corsée. D'ailleurs, agréable succès.

III. Le rôti. — Je vais peut-être vous étonner. Sous ce titre : *les Etapes du mariage*, M. Paul Cellière a écrit une vraie comédie, que le Théâtre-Français aurait pu accueillir sans se commettre, et qui, à tout le moins, ferait bonne figure au répertoire de l'Odéon.

La pièce repose sur une idée, et l'idée se développe en quelques scènes émouvantes et discrètes. Que pouvez-vous demander de mieux à un poète dramatique et à un poète de vingt ans? Vous avez sous les yeux les trois phases du mariage : l'amour timide qui le précède, l'amour tranquille qui le termine, et, entre les deux l'amour orageux, la lutte dans laquelle peut sombrer le bonheur. Cet aperçu vous donne trois groupes de deux personnages chacun, qui, réunis, forment la famille complète : les deux vieillards, leurs deux filles, l'une mariée, l'autre à marier. Adrienne tourne à la crise, elle cherche querelle à son mari, elle ne sait ce qu'elle veut; on a parlé de séparation, les avoués guettent leur proie. La belle-mère, si bonne femme qu'elle soit, envenime ces plaies légères ; et certes si le mariage de la fille aînée doit avoir une fin funeste, il ne faudra plus songer à l'union de la cadette avec son jeune beau-frère.

Une explication attendrie dénoue cette situation intéressante et dissipe ces nuages de printemps. Une grande délicatesse de sentiments et de diction, un vers souple et suffisamment approprié au dialogue moderne, sans prosaïsme toutefois, ont fait le grand succès de cette œuvre fine et distinguée, qui a véritablement charmé le public.

M. William Stuart, Mmo Derson et Mllo de Monge en sont les interprètes, tous jeunes, émus et applaudis.

IV. Le dessert. — Je ne vous présente pas *l'Entresol à louer* comme une conception bien nouvelle. N'y voyez qu'une agréable variante de ce dialogue inventé

il y a une trentaine d'années par MM. Duvert et Lauzanne pour Arnal et pour Mlle Fargueil, *Un Monsieur et une Dame*. L'édition nouvelle ne manque ni d'esprit ni de sel.

CV

GYMNASE 17 mars 1873.

ANDRÉA

Pièce en quatre actes et six tableaux, par M. Victorien Sardou.

L'œuvre nouvelle de Victorien Sardou appartient à ce qu'on appelle communément le théâtre de genre. Ni prétentions, ni hautes visées, ni thèse. Il s'agit de faire passer trois bonnes heures aux honnêtes gens las des soucis de la journée, de les faire rire, de les intéresser, au besoin, sans empiéter ni sur la régularité de leur digestion, ni sur la tranquillité de leur sommeil.

Le dessein n'a rien de condamnable à mes yeux ; aussi, pour juger *Andréa*, œuvre bariolée de couleurs comme le panomara d'une exposition internationale, et qui peut se jouer, comme pièce locale, aussi bien à Vienne qu'à New-York, je n'aurai pas à le prendre de haut. Il ne s'agit, grâce à Dieu, que d'une comédie agréable, joyeuse, à laquelle je souhaiterai, sans plus de façon, la bienvenue.

La scène se passe à Vienne en Autriche, la ville de plaisirs, de fêtes et de musique ; la plus parisienne des capitales européennes, après Paris, — avant Versailles.

Le premier tableau nous introduit dans le ménage du comte et de la comtesse de Tœplitz. Jeunes, beaux et riches, que leur manque-t-il pour être parfaitement heureux? La comtesse Andréa adore son mari; le comte Stefan paraît épris de la comtesse. Cependant les deux époux vivent chacun de son côté; Andréa va dans le monde où elle brille, sans que la jalousie du comte en paraisse éveillée; de son côté, le comte traite ses amis comme s'il était encore garçon, passe la moitié de ses soirées à l'Opéra, l'autre au cercle. Il trouve cette vie charmante; ne lui donne-t-elle pas tous les charmes du mariage sans l'astreindre aux charges de la vie commune? La comtesse en soupire un peu; mais elle est confiante, et jusque-là, rien n'a troublé sa sérénité. La foudre éclate tout à coup sur son naïf bonheur. Un bijoutier, M. Birschmann, insiste pour parler au comte; c'est précisément la fête de madame. Andréa, persuadée qu'il s'agit d'une surprise, cède à sa curiosité de femme; elle détermine le bijoutier à lui montrer l'objet mystérieux qu'il porte dans une cassette. C'est un magnifique bracelet, au milieu duquel se détache, en diamants, un S surmonté d'une étoile.

Que signifie cet S, puisque la comtesse se nomme Andréa? Quel est le sens symbolique de l'étoile? M. Birschmann, assez embarrassé de l'aventure, entre dans la voie des révélations. Il ne sait pas grand'chose; le comte lui a seulement dit que cette étoile était une allusion... en latin. Ni le bijoutier ni la comtesse ne connaissent cette langue morte. Heureusement il y a des dictionnaires sur les rayons de la bibliothèque. La comtesse y fouille d'une main fiévreuse, et y découvre bien vite cette traduction, suffisamment explicite : « Etoile, en latin *stella*. » Stella! Sa rivale s'appelle Stella.

Qu'est-ce que Stella? C'est la Stella, et c'est une étoile, la première danseuse de l'Opéra de Vienne.

Andréa se voit trahie, et pour qui ! Avant tout, elle veut savoir jusqu'où va son malheur. La couturière de la danseuse est la propre sœur du bijoutier Birschmann. La comtesse, grâce à ces complicités subalternes, verra son ennemie de près.

Après cette exposition vive, rapide, bien en scène, le rideau se relève sur la loge de la danseuse. Cette esquisse d'intérieur a tenté beaucoup d'auteurs dramatiques ; Alexandre Dumas dans *Kean* ; Scribe dans *l'Ambassadrice* ; je ne cite que les plus connus. La loge de Sardou me paraît la plus vraie, la plus « nature ». Ces lumières, ces oripeaux, ce paravent chinois, ces couronnes dorées, ces allées et venues de nigauds mondains en cravate blanche, coudoyés par des régisseurs, des machinistes, des habilleuses, au milieu desquels se démène l'*impressario* américain, Barnum, avec sa barbe de bison fauve, et sa branche de *gardenia* à la boutonnière, composent un tableau de genre d'une animation et d'une réalité extraordinaires. On entend à la cantonnade les bravos et les rappels d'un public en délire, puis voici la divinité elle-même en jupon de gaz, les pieds en dehors, qui revient, couverte de sueur, prendre un instant de repos, puis se remet à faire des pliés tout en recevant les hommages du corps diplomatique. Ce corps diplomatique se composent de trois personnages seulement : l'homme aux fourrures, qui me paraît représenter Saint-Pétersbourg ; l'homme aux moustaches rouges, suédois ou danois, prussien peut-être, et, enfin, le nabot trapu, obèse, mal équilibré sur ses petites jambes, coiffé d'un fez rouge et portant en bandoulière une énorme lorgnette dans un étui timbré d'un croissant d'or. Ce défilé du corps diplomatique, muet et solennel, est une excellente plaisanterie qui a eu un succès fou.

Voilà dans quel milieu pénètre la jeune comtesse Andréa, qui se fait passer pour la *première* envoyée

par la couturière de la danseuse. La pauvre femme n'a pas prévu les suites de sa démarche. Qu'on juge de son émoi, lorsqu'elle entend son mari gratter à la porte de la Stella, qui l'envoie promener malgré ses supplications! La comtesse est prête à se trouver mal; la Stella, compatissante à sa manière, lui fait avouer qu'elle a des chagrins d'amour, qu'elle est mariée et jalouse. Il faut entendre la leçon de morale féminine que la Stella, sans être pire qu'une autre, donne, du haut de ses orteils de danseuse, à celle qu'elle prend pour une grisette en désespoir d'amour! « Tenez, celui qui venu là, tout à l'heure, essuyer mes rebuffades, c'est un grand seigneur; il a une femme charmante ; je ne lui ai jamais rien accordé; eh bien! il quitterait tout pour moi. Je vais vous donner ce spectacle : il vous fera voir la vie comme elle est. »

On cache derrière un paravent la comtesse rougissante et pleurante.

Le comte Stefan entre enfin; il joue les Tircis auprès de la Stella, il l'aime, il se lamente; et comme la Stella va partir pour Bucharest, il la suivra. Cette nuit même, à trois heures du matin, il la rejoindra sur le bateau du Danube.

La comtesse, confondue de tant de perfidie, n'a plus qu'une pensée, empêcher à tout prix le départ de son Stefan, que le public juge un peu fou, et même un peu idiot; mais cette impression ne nuit pas à la marche de la pièce, comme vous allez voir.

Troisième tableau. Le baron de Kaulben, directeur de la police, rentre chez lui au sortir de l'Opéra; ce haut fonctionnaire, qui exerce ses délicates fonctions avec une urbanité et une belle humeur, fruits naturels de son profond scepticisme, aspire à prendre le repos bien gagné après une journée laborieuse. Mais une dame voilée se présente pour une affaire qui ne souffre pas de retard. C'est la baronne Thècle, une amie

d'Andréa, compromise par un prétendu général Krakover, moitié péruvien, moitié grec, chevalier d'industrie, escroc, maître chanteur et un peu mouchard pardessus le marché. On aura facilement raison de lui, puisque le général Krakover, plus connu dans le monde interlope sous le pseudonyme pittoresque de Petit-Salé, rend des services à la police autrichienne. La baronne Thècle aura ses lettres ; et elle embrasse le préfet de police pour sa peine. Joli croquis, pris sur le vif par un crayon léger.

La scène est épisodique, mais elle prépare, par un ingénieux contraste, l'effet que produit sur le galant baron de Kaulben l'arrivée de la comtesse Andréa. Très saisi par la douleur de cette aimable femme, que menace un horrible abandon, le directeur de la police, après lui avoir démontré, comme le notaire de la princesse Georges, les lacunes ou l'impuissance de la loi, s'arrête à une idée assez risquée.

— Votre mari agit en fou. Je le traiterai comme tel. Il va rentrer chez lui pour faire ses préparatifs de fuite, c'est à vous de le retenir. Si vous n'y réussissez pas, montrez une lumière à une fenêtre donnant sur la rue. Mes agents seront apostés, et votre mari, séquestré pour quelques heures, sera bien obligé de laisser la Stella partir toute seule pour Bucharest.

La situation est donc prévue. La comtesse Andréa, rendue plus séduisante encore par la jalousie, par la crainte, par les combats intimes de son cœur, s'efforce de retenir le comte pendant cette fatale nuit qui la menace d'une douleur éternelle. La scène est longue ; elle remplit le quatrième tableau tout entier. Le comte entasse mensonge sur mensonge ; il ment comme un arracheur de dents, mais surtout comme un écolier. Il invente un duel, une migraine, un voyage d'affaires. Et comme la comtesse tient bon, il se sauve.

La pauvre petite femme n'en peut d'abord croire ses yeux, puis le conseil du baron Kaulben lui revient à l'esprit: elle se montre avec une lampe à la fenêtre de son boudoir.

Ce qui fait qu'au cinquième tableau, nous voyons le beau Stefan se débattre comme un diable en colère, entre les quatre murs d'une chambrette dans une maison de santé. Ne pouvant rien comprendre à ce qui lui arrive, il écrit à tous ses amis.

Il en vient un, le jeune Balthazar, espèce de mystique très bizarre, qui se rend assez justice, car en apprenant que Stefan était enfermé dans une maison de fous, il s'est écrié : « Eh bien ! alors, où va-t-on me mettre, moi ? » Balthazar, après avoir assisté la veille au souper d'adieu donné à la Stella et s'y être notablement grisé, avait reconduit Stefan à son hôtel. Dans sa griserie, il a cru voir un homme s'introduire chez son ami, et comme c'est son système de « le dire » même quand cela n'est pas vrai, il raconte à Stefan sa vision nocturne.

Voilà Stefan dans une belle fureur. Il s'agit bien de la Stella à présent ! Il n'y pense pas plus que si elle n'avait jamais existé. Mais Andréa! Serait-il possible qu'il fût trompé par cette angélique et suave créature! En un tour de main, il fourre Balthazar sous la couverture, et, prenant le grand chapeau et le grand manteau d'hiver de son jeune ami, il s'évade.

Le dernier tableau se devine. La jalousie mal fondée de Stefan amène une nouvelle explication, un repentir, une réconciliation, et la toile tombe au moment où le comte Stefan, revenu d'une erreur passagère, va rentrer amnistié dans la chambre de la comtesse.

Il m'est parfois arrivé de donner quelque intérêt, par un résumé rapide, à des pièces dont la représentation m'avait plongé dans un ennui mortel. Je m'expose aujourd'hui à obtenir l'effet contraire, c'est-à-

dire à raconter froidement une des pièces les plus amusantes qu'on ait jouées depuis deux ans.

Ce ne serait pas précisément ma faute. Je puis analyser la pièce ; mais c'est tout. Ce qu'il m'est impossible de rendre, c'est le mouvement, la vie, le *nescio quid rapidum* qui anime tout cela. Telle situation, qui n'est peut être pas neuve, est maniée et retournée avec une entière originalité. C'est l'art du photographe; il prend une tête qu'il n'a pas faite, qu'il n'a même pas choisie ; mais il détermine la pose, combine la lumière, mesure l'éloignement, et il présente à la famille enchantée une image saisissante, qui fait dire au mari, au père, à la fille, à l'épouse : « — C'est bien lui, ou c'est bien elle, mais je ne l'avais jamais vu sous cet aspect-là. »

Les personnages épisodiques sont nombreux, et enlevés à l'emporte-pièce. Ils se groupent avec adresse et sobriété autour des deux protagonistes : Andréa et Stefan.

Sardou a dessiné avec un rare bonheur la chaste et tendre figure de la comtesse de Tœplitz, aussi intéressante, aussi dramatique — je dis cela pour les amateurs d'un certain ordre — que si elle n'était pas la plus honnête et la plus vertueuse des femmes. Mlle Pierson a compris et rendu le rôle comme il était écrit. Elle y a déployé le plus rare talent et a mérité d'être rappelée d'acte en acte.

Le rôle du comte Stefan a été moins heureusement partagé, de toutes les manières.

Le public s'est montré mécontent de ses écarts de conduite, et de quelques puérilités de langage ou d'attitude. M. Andrieux ne défendait pas assez son personnage. Il l'a joué en petit garçon dans quelques scènes scabreuses, au lieu de le prendre comme il convient lorsqu'on possède l'expérience de l'homme à la mode et l'aisance naturelle du grand seigneur.

M^me Fromentin a complètement réussi son rôle de danseuse, qui n'a qu'un acte, mais qui vaut la peine d'être vu. C'est très vrai, très net, très enlevé.

Il ne faut oublier ni la bonne tête de M. Francès en Barnum, ni la moustache de M. Murray en général Krakover, *alias* Petit-Salé, ni M^lle Angelo, très fine dans la scène de la baronne Thècle à la recherche de ses lettres d'amour.

M. Numa fils n'avait pas été remarqué jusqu'à présent; cette fois, il tient son affaire. Il n'est que des malins, comme Sardou, pour prendre la mesure d'un comédien et lui faire un habit à sa taille. Numa est charmant dans le petit rôle de Balthazar. Il a surtout un petit moment d'ivresse juvénile tout à fait réussi.

Si j'ai gardé M. Landrol pour la fin, c'est que je voulais joindre un conseil à la constatation de son succès dans le rôle du baron Kaulben, le directeur de police. Emporté par la piquante gaîté du rôle, il a failli manquer de mesure, et tourner au comique ce qui doit rester dans la demi-gravité d'un magistrat homme du monde et homme d'esprit.

CVI

Théatre Cluny. 10 mars 1873.

LES FRÈRES D'ARMES
Drame en quatre actes en prose, par M. Catulle Mendès.

M. Catulle Mendès n'a pas eu la patience d'attendre que son premier drame passât au théâtre du Vaudé-

ville qui l'avait reçu, et il l'a porté au théâtre Cluny, plus immédiatement disponible.

L'inspiration était bonne, à en juger par le résultat de la soirée. Le public d'écrivains, de poètes, d'artistes, qui assiste régulièrement aux premières représentations du théâtre Cluny, le considère comme une scène d'études, où toutes les audaces se permettent, où toutes les inexpériences se tolèrent, à condition que le talent et la jeunesse leur servent d'excuse et de passeport.

Ailleurs qu'au théâtre, M. Catulle Mendès n'est pas un débutant ; plusieurs volumes de vers d'une facture savante, un recueil de nouvelles écrites en excellente prose, ont marqué sa place dans la littérature contemporaine. Le lettré n'est donc pas mis en question par le jugement très sincère que je vais exprimer.

M. Catulle Mendès a mis la main, du premier coup, sur une situation très dramatique, très forte, très émouvante. Il n'en a pas su faire un drame. Cette situation lui appartient en propre, mais elle est le développement d'un sujet qu'il n'a pas créé.

Ce sujet, c'est celui de *Patrie*, c'est surtout celui de *la Bataille de Toulouse*, de Méry. Deux officiers de l'armée française, deux *frères d'armes*, s'aiment d'une amitié antique, assez forte pour résister aux plus cruelles épreuves. Cependant, l'un des deux est l'amant de la femme de l'autre. Que cela s'explique bien ou mal, ivresse des sens, entraînement d'un instant, peu importe. Le crime a été commis, et l'âme du coupable est bourrelée de remords. Quant à la femme, vous la connaissez ; elle exècre son mari, qu'il s'appelle le colonel comme dans *la Bataille de Toulouse*, le comte de Ryzoor comme dans *Patrie*, ou le capitaine Lazare comme dans *les Frères d'armes*.

Eh bien ! — c'est ici que commence le travail personnel de M. Catulle Mendès, — changez un seul

pion sur cet échiquier, et vous aurez d'autres combinaisons, c'est-à-dire un autre drame.

La comtesse de Ryzoor dénonçait son mari pour s'en débarrasser et vivre heureuse avec Karloo. La capitaine Lazare dénonce son amant Marcian pour le punir de l'avoir dédaignée.

Marcian est accusé du crime odieux, mais absurde, d'avoir attaqué et assassiné un volontaire pour lui voler la dépêche par laquelle le commandant républicain de Thionville — nous sommes en 92 — demandait des secours et des vivres à la Convention.

Il suffirait à Marcian, pour se justifier, d'établir un *alibi*. Mais la nuit du meurtre, il l'a passée avec Sabine, la femme de son ami. L'honneur et l'amité lui commandent le silence.

C'est en vain que Lazare s'efforce d'arracher à Marcian les déclarations qui peuvent le sauver. Plus véhémentes sont les instances de son ami, plus les angoisses du malheureux deviennent déchirantes.

Mais Lazare a deviné que l'honneur d'une femme était en jeu. Une idée inouïe lui traverse la cervelle.

— Je ne veux pas que mon ami meure! dit-il à Sabine; je ne veux pas le voir tomber percé de balles sous mes yeux. Il ne veut pas nommer la femme. C'est à nous de la trouver; et si nous ne la trouvons pas, nous devons l'inventer, me comprends-tu?

Voilà la situation étrange, téméraire, mais neuve et pathétique, autour de laquelle M. Catulle Mendès a groupé son action.

Sabine n'a que trop compris; il s'agit pour elle de s'accuser faussement du crime qu'elle a réellement commis. Elle résiste d'abord, elle se drape dans son hypocrite vertu; mais, enfin, menacée par une servante qui possède son secret, elle se donne le mérite d'une résolution généreuse.

— Soyez satisfait, dit-elle à Lazare, j'immole mon honneur et le vôtre au salut de celui que vous me préférez.

Le sacrifice est fait. La garnison tout entière sait que Marcian avait passé la nuit avec la femme du capitaine Lazare.

Quant à celui-ci, martyr à sa manière, il ne voit qu'une chose, c'est que son ami, c'est que Marcian échappe à la mort, et à quelque chose de pire que la mort, à l'accusation infamante d'avoir trahi son pays.

Comme il est absorbé dans le tumulte de ses pensées, deux officiers l'abordent :

—Capitaine, lui disent-ils, nous savons l'affaire. Vous êtes un brave ; vous avez l'estime de toute l'armée ; vous êtes offensé ; nous vous prions de nous faire l'honneur de nous accepter comme vos témoins.

— Oh ! mon Dieu ! s'écrie Lazare ; je n'avais pas prévu cela. N'ai-je sauvé Marcian que pour être obligé de le tuer !

Ici finit le troisième acte et aussi l'originalité de la pièce.

Le quatrième acte se débrouille à la diable. Lazare apprend la vérité ; transporté de fureur, il frappe M^{me} Lazare d'un furieux coup de sabre ; M^{me} Lazare, qui n'est pas tout à fait morte, veut se revenger, comme disent les Parisiens, et brûler la cervelle de son mari avec un pistolet qu'elle porte appendu à sa ceinture. Ce que voyant, Marcian, du haut du rempart, abat la malheureuse d'un coup de fusil.

Puis, les deux amis, très satisfaits de s'être mis à deux pour occire *leur* femme, s'en vont combattre les ennemis de la République une et indivisible.

Les lignes qui précèdent suffisent à mettre en relief, sans que j'insiste, les défauts et les qualités qui se

partagent, à dose presque égale, l'œuvre de M. Catulle Mendès.

L'invention dramatique s'y montre ingénieuse et puissante en vingt endroits; mais l'art, qui rattache les situations l'une à l'autre, les prépare et les dénoue, est ignoré ou, tout au moins, négligé par M. Catulle Mendès.

Malgré ces imperfections, le succès a été très vif, et, somme toute, très justifié par les mérites d'une tentative qui n'a rien de vulgaire.

L'interprétation est excellente. M. Emile Marck, qui a quitté la direction du théâtre royal de la Haye, tout exprès pour créer le rôle du capitaine Lazare, est un comédien d'une réelle valeur; physiquement taillé pour les grands premiers rôles, il a le geste ample, la diction juste et pénétrante, et triomphe par une chaleur communicative des difficultés que lui crée une voix un peu sourde.

Il a été remarquablement secondé par M. William Stuart dans le rôle de Marcian.

M^{me} Debay a certainement accompli un rude sacrifice en acceptant le rôle odieux de Sabine. Elle l'a sauvé par une diction pure et savante, qui convient merveilleusement au langage un peu précieux par lequel M. Catulle Mendès a cru devoir caractériser cette fille de race noble.

M^{lle} Orphise Vial, sous le costume lorrain de la servante Maguelonne, M. Säirvier, très amusant dans son rôle de sans-culotte qui accuse les cabaretiers d'incivisme pour se dispenser de les payer, complètent un ensemble remarquable.

CVII

AMBIGU. 22 mars 1873.

Reprise de LES CROCHETS DU PÈRE MARTIN
Drame en trois actes, de MM. Cormon et Grangé.

Les Crochets du Père Martin, repris hier à l'Ambigu, ont été joués d'origine à la Gaîté, il y a une quinzaine d'années.

On ne saurait dire que la pièce soit forte ; le premier acte est absolument ridicule, et cependant personne ne sort de l'Ambigu sans essuyer une larme venue à sa paupière, hommage involontaire que le public le plus blasé du monde rend aux bons sentiments, aux idées généreuses, tranchons le mot, à la vertu.

C'est l'histoire d'un vieil homme du peuple, qui, après avoir conquis une modeste aisance à force de travail et d'économie, se voit ruiné par les folies de jeunesse d'un fils qu'il a voulu lancer dans une sphère supérieure. A soixante ans, le père Martin reprend les crochets de commissionnaire ; il fait plus : pour ménager le cœur de sa digne compagne Geneviève et laisser à son fils les bénéfices d'un repentir possible, le père Martin prend sur lui la responsabilité des malheurs accomplis. Le Havre entier croit que le père Martin a perdu sa fortune dans des spéculations hasardeuses. Le fils reparaît enfin réhabilité par le travail, et rend à sa famille le bonheur qu'il lui avait ravi.

MM. Cormon et Grangé ont traité cette attachante donnée en roman plutôt qu'en drame. Mais elle est si puissante par elle-même qu'elle saisit les esprits les plus distraits et les cœurs les plus indifférents.

Il faut ajouter que le rôle du père Martin est inter-

prêté par un acteur de premier ordre, M. Paulin Ménier, qui rend le personnage avec une vérité et une simplicité au-dessus de tout éloge.

M. Paulin Ménier sera-t-il éternellement condamné à porter sa vieille défroque, aujourd'hui les crochets du commissionnaire Martin, hier la houppelande du maquignon Chopart, avant-hier la lévite du jésuite Rodin? Comment expliquer qu'il ne se trouve pas un écrivain capable de composer un rôle nouveau pour un comédien de cette force? Laissera-t-on se perdre dans une inaction stérile les meilleures années de ce talent si jeune encore et si vigoureux?

Puisque l'occasion s'en présente tout naturellement, j'irai jusqu'au bout de ma pensée. A mon avis, la place de M. Paulin Ménier est à la rue Richelieu, où ses facultés de composition, ses qualités de comique profond et multiple se fraieraient une large voie dans l'ancien répertoire et dans presque tous les rôles laissés vacants par Provost et par Régnier.

Je sais que cette suggestion semblera singulière à quelques gens prévenus. Chopart à la Comédie Française? Comprenez-vous l'énormité d'une proposition si scandaleuse? Sans doute, mais je serais bien étonné si M. Emile Perrin, dont le tact est si fin et si sûr, n'y avait pas déjà pensé.

CVIII.

Comédie-Française. 28 mars 1873.

Reprise de DALILA
Drame en trois actes et six tableaux, par M. Octave Feuillet.

C'était au temps où le théâtre d'Alfred de Musset,

soudainement arraché aux profondeurs paisibles des bibliothèques, venait d'affronter la lumière tapageuse des rampes. M. Octave Feuillet, tout jeune encore, avait imité Alfred de Musset. Les théâtres en inférèrent que l'entreprise, qui avait réussi avec le maître, ne serait pas moins heureuse avec le disciple. Ils ne se trompèrent pas.

Ce fut M. le comte de Beaufort, en ce temps-là directeur du Vaudeville, qui découvrit *Dalila* dans les *Comédies et Proverbes* de M. Octave Feuillet. Il avait sous la main quatre sujets excellents pour les quatre principaux rôles, MM. Lafontaine, Félix, Parade et Mlle Fargueil.

L'impression fut très grande, le succès éclatant. Je crois qu'il en faudra rabattre pour la reprise d'aujourd'hui et pour l'avenir définitif de l'œuvre.

Dieu me garde de juger au point de vue du théâtre une sorte de poème écrit uniquement pour un public de lecteurs. *Dalila* n'est pas, à proprement dire, un drame, c'est une thèse, ou, si vous l'aimez mieux, un conte allégorique. La princesse Leonora Falconieri, c'est la Dalila de la Bible qui coupe les cheveux de l'homme fort, c'est la femme perfide et traîtresse qui assassine le génie dans le cerveau du poète et de l'artiste, c'est la Circé qui change les héros en bêtes.

J'avoue sans détour que ces sortes de lamentations sur la destinée des poètes, des musiciens et des sculpteurs, considérés comme des êtres privilégiés, à qui la société devrait quelque chose de plus qu'à ses autres enfants, ne me touchent que dans une mesure assez restreinte. Plaise au chevalier Carnioli de pleurer toutes les larmes de ses yeux parce qu'André Roswein sera mort sans donner un pendant à son magnifique opéra de *Boabdil*. Pour moi, je me console aisément de la perte d'un opéra demeuré dans les limbes.

Et j'estime que les sociétés modernes ont à gémir sur des maux plus cuisants et autrement irrémédiables.

M. Octave Feuillet échappait, lorsqu'il écrivit *Dalila*, à l'influence exclusive d'Alfred de Musset, pour suivre momentanément les traces littéraires de M^me Sand; de là ces sonates à la Chopin, ces *soli* d'orgue qui subjuguent les dames, ces princesses italiennes éprises d'un premier ténor, et autres *sandismes*. Heureusement pour lui, M. Octave Feuillet a rencontré ce qu'il ne cherchait peut-être pas, je veux dire la passion humaine, qui éclate en accents vrais et pénétrants au quatrième tableau de son esquisse. Alors on oublie les homélies du loquace Sertorius, les emportements affectés du chevalier Carnioli, et l'on n'a plus devant les yeux que le désespoir sincère d'un cœur épris, jaloux et déchiré. Enfin, André Roswein cesse d'être un pianiste vainqueur pour devenir simplement un homme. Et voilà pourquoi, grâce à ce quatrième tableau, il y a un drame dans *Dalila*.

Cette œuvre de la jeunesse d'Octave Feuillet, fortement écrite dans les situations principales où la pensée a dominé la main, gagnerait à être retouchée par la plume discrète de l'académicien d'aujourd'hui. Il y a quelque jargon dans ce style poétique, et quelques naïvetés détonnent dans cette emphase.

Certes, le chevalier Carnioli a le droit de juger sévèrement la princesse Falconieri ; mais ne va-t-il pas un peu loin lorsqu'il lui attribue le coupable dessein de « faire passer André Roswein par le laminoir « de son mépris ? » Comment imaginer que l'âme d'une princesse soit jamais hantée par ce genre de pensées métallurgiques ? Ce même chevalier Carnioli lâche encore une autre phrase bien extraordinaire, lorsqu'il évoque, à propos de la princesse, qui, après tout, n'est qu'une simple coureuse : « Circé et Dalila,

« ces noms de sorcières qui flamboient comme des
« phares dans l'histoire de l'humanité ».

A ce galimatias transcendant, il fallait une compensation innocente. Je crois l'avoir découverte dans ce petit dialogue, qui, à mon avis, est une perle : « Mon
« père, votre barbe n'est pas faite. — Ma fille, ce
« n'est pas une raison pour humilier ce jeune
« homme. »

Le public laisse passer ces choses-là sans broncher et même sans sourire. C'est à croire qu'il ne les entend pas. Il me paraissait, d'ailleurs, absorbé par les magnificences d'une mise en scène réellement éblouissante.

Il y a cinq décors neufs, parmi lesquels il faut admirer surtout la galerie de la princesse Falconieri et la route de Gaëte. Les meubles, les moindres accessoires sont d'un choix exquis. Ajoutez à cela les splendides toilettes portées par la princesse Falconieri et ses amies dans l'acte de la loge, et vous saurez qu'aucun théâtre ne peut plus rivaliser pour le luxe et le goût avec la Comédie-Française.

L'interprétation a été généralement bonne, mais pas toujours. M^{lle} Sarah Bernhardt, qui avait plu dans l'acte de la loge, a paru faible et dépourvue de grâces aristocratiques dans les scènes poignantes de l'avant-dernier tableau. De la sorcière aux philtres enivrants, elle n'a que la baguette, et la baguette c'est elle-même.

Tous mes compliments à M. Maubant. Sa dernière scène n'a pas dix lignes ; il l'a dite et jouée avec un pathétique, une émotion et une simplicité dignes d'éloges sans réserves.

M. Bressant s'est refusé à lutter de vivacité, de *brio*, de verve bruyante et cassante, avec le souvenir du bon Félix, qui créa Carnioli. Ne pouvant surchauffer le rôle, il l'a *frappé*. Le nerveux Carnioli est devenu

un pince sans rire, un épigrammatiste à froid. L'effet du rôle n'est plus le même, on le comprend, et souvent même il manque absolument. Ce qui m'a le plus surpris, c'est que M. Bressant, pour jouer le Napolitain Carnioli, se soit défiguré comme à plaisir : cheveux rares, moustache invisible, longue barbe blonde presque inculte. Si ce spirituel comédien veut m'en croire, il se débarrassera de tous ces postiches et laissera à M. Bressant sa physionomie naturelle, beaucoup plus avenante et plus distinguée que la tête de dentiste américain qu'il s'était faite ce soir.

CIX

Menus-Plaisirs. 2 avril 1873.

LA MARIÉE DE LA RUE SAINT-DENIS

Pièce en trois actes et dix tableaux, par MM. Clairville, Grangé et Victor Koning.

La Mariée de la rue Saint-Denis présente, sur les œuvres de même ordre et de même provenance qui l'ont précédée aux Menus-Plaisirs, le double avantage d'être une espèce de pièce et de n'avoir pas besoin d'être racontée.

Le titre suffit.

La Mariée de la rue Saint-Denis, ces sept mots disent tout. Votre mémoire vous retrace à l'instant même *la Mariée du Mardi-Gras, le Chapeau de paille d'Italie, la Cagnotte*, tandis que le nom de l'un des auteurs évoque le spectre du *Peau-Rouge de Saint-Quentin*. Vous savez d'avance qu'une noce burlesque,

commencée dans une arrière boutique ou dans une loge de concierge, entre la rue de Rivoli et la rue Meslay, va se promener de cascade en cascade à travers les aventures les plus folles et les plus saugrenues.

La morale publique, plus ou moins effarouchée, n'aura cependant rien à dire s'il est prouvé qu'au dénouement, la mariée n'a pas perdu la moindre feuille de sa couronne d'oranger.

Ce genre de pièce ne marche pas, il court, il saute, il danse. C'est tout à fait la farandole provençale qui va toujours son chemin, chacun se tenant à la queue leu-leu et traversant tous les obstacles, sans s'inquiéter de quelques chutes passagères bien vite effacées par un redoublement d'extravagances.

Maintenant, *la Mariée du Mardi-Gras* est-elle meilleure, est-elle pire qu'une autre mariée du dimanche gras ou de la mi-carême? Je ne saurais vous le dire. Il n'existe pas d'instrument de précision pour peser ces sortes de liqueurs.

Le public, qui prend toutes ses aises dans ces petits théâtres et ne se gêne pas pour manifester ses impressions à mesure qu'elles se produisent, me paraît avoir indiqué aux auteurs les scènes qu'il convient de supprimer ou d'abréger.

Grévin et Stop ont dessiné, pour le plaisir des yeux, de très jolis costumes; le décor final, qui représente le bassin fluvial de la Grenouillère, est ingénieusement conçu et même bien peint. Le fond surtout, très pittoresque et d'une couleur transparente, mérite d'être remarqué.

La pièce manque de trucs. Lacune grave! Aux Menus-Plaisirs comme à Déjazet, le public aime beaucoup les trucs, parce que, généralement, ils ratent et que rien ne pousse au bon gros rire comme une botte de foin qui refuse de se changer en char, ou comme

une mer de glace qui reste en détresse au dessus d'un quinquet.

Mais à défaut de trucs rebelles, *la Mariée* des Menus-Plaisirs nous offre la voix de Mlle Blanche d'Antigny.

Et puis nous avons eu l'incident Lasseny, fécond en péripéties. Mlle Lasseny, chargée d'un mauvais rôle, le rendait au public tel qu'elle l'avait reçu. Elle chante un couplet : on siffle.... Oh ! alors, ce fut une protestation universelle. L'orchestre, habits noirs et gilets à cœur, les avant-scènes, éventails et diamants, firent à Mlle Lasseny une ovation comme on n'en rêverait pas une pour Mme Carvalho, la Patti ou la Nilsson offensées. Mlle Lasseny, profondément émue de colère contre ses agresseurs et de reconnaissance envers ses amis, s'est cruellement vengée des uns et des autres. Elle a recommencé son couplet.

Montbars est un amusant compère, qui rappelle — d'assez loin — feu Sainville du Palais-Royal.

Quant à Mme Thierret, il y a vraiment une comédienne sous cette enveloppe démesurée ; elle a dit avec bien de l'esprit et de la finesse les imprécations du premier acte contre le séducteur présumé de sa fille. Mais, au fait, pourquoi n'écrirait-on pas un bon rôle pour Mme Thierret ?[1]

[1] Il était trop tard. *La Mariée du Mardi-Gras* creusa le tombeau de cette brave femme, qui avait, en ses jeunes ans, joué la tragédie au Théâtre-Français. Dans une soirée du milieu d'avril, le plancher artificiel qui soutenait les baigneuses de la Grenouillère s'effondra sous le poids corporel de Mme Thierry ; la chute qu'elle fit détermina des lésions internes, auxquelles elle succomba le 1er mai.

CX

Odéon. 7 avril 1873.

MOLIÈRE MÉDECIN
Comédie en un acte en vers, par M. Xavier Aubryet.

Plusieurs biographes pensent que Molière fut avocat ou qu'il prit du moins ses licences à Orléans, où l'on en vendait couramment comme du vinaigre et à peu près au même prix. On n'avait jamais entendu parler d'un Molière médecin.

Mais avec un esprit d'une tournure particulière comme celui de M. Xavier Aubryet, il fallait s'attendre à quelque surprise agréable ; et nous l'avons eue en effet. Il ne nous a pas donné, Dieu merci, un Molière en bonnet carré mêlé à quelque grosse farce. C'est du médecin de l'âme qu'il s'agit, et Molière n'intervient dans une légère intrigue que pour amener le bonheur de deux jeunes amants en changeant la volonté contraire d'un oncle avare et amoureux.

M. Aubryet ne songeait pas, d'ailleurs, à écrire une vraie comédie, mais seulement une sorte d'à-propos pour la naissance de Molière. S'il est vrai que la Comédie-Française n'ait pas accueilli l'offrande, il faut le regretter pour elle et s'en réjouir pour l'Odéon, car l'esquisse de M. Aubryet retrace, avec une originalité qui n'exclut rien de la fidélité convenable, la ressemblance morale de notre grand poète comique.

Son Molière est à la fois souriant et mélancolique, bienveillant et désabusé. M. Aubryet l'a fait rencontrer par un contraste plaisant, et fin, avec son premier admirateur, le vieillard qui, dans la fameuse soirée

des *Précieuses ridicules*, lui avait crié du fond du parterre : « Courage, Molière ! voilà la bonne comédie ! » Or, ce vieil Ascagne, si juste appréciateur du génie de Molière, n'a pas profité le moins du monde du *castigat ridendo*. Il est vaniteux comme M. Jourdain, amoureux tardif comme Arnolphe, avare comme Harpagon. C'est en touchant délicatement ces défauts ou ces vices, en changeant la maladie de place, que Molière ploie Ascagne à son secret dessein ; le vieillard renonce à faire le malheur de Lucile, non par bonté, non pas par raison, mais simplement par égoïsme et par folles visées.

Cette jolie saynète, écrite en vers spirituels, mordants et lestement tournés, a obtenu un très vif succès.

M. Porel a rendu avec beaucoup de bonheur le difficile personnage de Molière. Il est, à vrai dire, toute la pièce. M. Noël Martin, M. Baillet, Mlle Fassy, Mlle Chéron, ont joué avec ensemble les autres rôles très courts qui encadrent celui de Molière.

CXI

RENAISSANCE. 12 avril 1873.

JANE

Drame en trois actes, par M. Alfred Thouroude.

Au lever du rideau, Mme Jane Ménier sort d'un long évanouissement que dissipent à grand'peine deux fidèles serviteurs empressés autour d'elle. Que s'est-il donc passé ? Le vieux Bernard, en entrant chez sa maîtresse, l'a trouvée étendue sans connaissance.

Jane, profondément troublée et comme sous le coup

d'un terrible cauchemar, cherche à rassembler ses souvenirs... Tout à coup, elle pousse un cri terrible... Elle s'est souvenue... Un homme est entré, l'a saisie dans ses bras... Horreur ! M^me Ménier a été victime d'un crime infâme que le Code pénal punit des travaux forcés. La pauvre femme affolée, dévorée de honte, songe à fuir sa maison, son mari, sa fille au berceau.

Le mari rentre. Il veut savoir la cause du désordre évident qui torture sa femme. L'explication est longue pénible, déchirante ; elle fait passer le cœur du mari, et aussi celui du spectateur, par des angoisses poignantes.

Enfin, Jane se décide à tout dire. Le coupable est un homme qu'elle avait rencontré dans le monde et dont la galanterie banale ne l'avait pas même inquiétée jusqu'à ce jour maudit ; il se nomme M. d'Aubrun. Le mari bondit de fureur, saisit une arme et sort en criant : « Je le tuerai ! »

Premier acte excellent, très en scène, très empoignant, parce que chaque personnage parle comme il doit parler, agit comme il doit agir.

Au contraire, le second acte, qui se passe chez M. d'Aubrun, est manqué d'un bout à l'autre. Il est, en partie, rempli par des conversations sans intérêt et sans esprit, par l'arrivée d'un petit frère du misérable d'Aubrun, qui veut épouser la sœur de Jane, épisode absolument inutile, puisqu'il s'arrête là et qu'il n'en est plus question dans la suite.

L'entretien des deux frères a été troublé par un incident singulier. Le nom de M. Ménier, revenant à chaque instant sur les lèvres des interlocuteurs avec ces qualifications : homme très honorable, négociant très connu, etc., a fini par faire rire quelques spectateurs, apparemment très familiers avec les annonces de la chocolaterie parisienne. Les amis de l'auteur ont paru très choqués de cette hilarité intempestive ;

ils n'avaient pas tout à fait tort ; mais le succès de ces sortes de gamineries dépend de l'état du public, qui ne devient nerveux qu'à l'instant précis où le drame languit et commence à l'ennuyer.

Enfin le mari survient ; il va loger une balle dans la tête de M. d'Aubrun, lorsque Mme Ménier paraît à son tour. — Me voici chez M. d'Aubrun, s'écria-t-elle ; il y a flagrant délit ; tuez-nous tous les deux.

Le grand défaut d'un tel coup de théâtre, c'est de ne pas se laisser comprendre aisément. On ne sait pas tout d'abord si Mme Ménier veut fournir à son mari un prétexte légal de tuer le coupable, ou si elle cherche la mort pour elle-même, ou si, par hasard, elle ne serait pas à un degré quelconque la complice du crime.

Du reste, le mari n'attache aucune importance à l'incident ; seulement il a réfléchi ; il renonce au meurtre pour choisir le duel. Il enverra ses témoins à d'Aubrun.

Le troisième et dernier acte nous montre les préparatifs de la rencontre. M. Ménier et sa femme échangent des adieux très pathétiques. Jane, revenue peu à peu de la stupeur où l'avait jetée sa terrible aventure, commence à voir les choses sous un jour tout nouveau. Comment ! on l'a flétrie, elle, honnête et charmante femme, dans sa vertu, dans sa pudeur, et comme conséquence possible d'une telle monstruosité, on lui prendrait son mari qu'elle adore avec passion ? Non. Cela ne sera pas. Elle se jette sur le passage de M. d'Aubrun ; elle lui défend de se battre avec son mari. — De quel droit ? — Du droit que votre crime m'a donné sur vous. — Cette raison paraît insuffisante à M. d'Aubrun, qui, décidément, n'est lâche qu'avec les femmes.

Cependant, à la rigueur, il épargnerait la vie de M. Ménier si Jane voulait accepter une condition qu'on devine.

Là-dessus, Jane, exaspérée, furieuse, saisit un pistolet de tir oublié sur la table du jardin ; elle fait feu, et M. d'Aubrun tombe raide mort. « — Qu'on me juge ! » s'écrie-t-elle. Et le rideau tombe.

Le succès a été grand ; la force des situations fait pardonner le vide, les incohérences et les boursouflures qui caractérisent le procédé de M. Touroude.

M^{lle} Lia Félix a rendu avec une admirable vérité le difficile personnage de Jane ; la scène des angoisses et des aveux exigeait un talent d'ordre supérieur : M^{lle} Lia Félix s'y est surpassée elle-même.

M. Maurice Simon, qui débutait dans le rôle de M. Ménier, est une acquisition très heureuse pour le théâtre de la Renaissance et pour le drame en général. Il possède, avec les qualités principales d'un premier rôle, quelques-uns des aspects et aussi des défauts de deux acteurs de grand et inégal mérite, M. Frédérick-Lemaître et M. Lacressonnière. Il grimace un peu ; il a la taille plus imposante que le visage ; mais il dit largement, avec justesse, avec sensibilité ; il mérite, en un mot, les encouragements des connaisseurs.

On avait fait apprendre en trois jours à M. Montlouis le rôle ingrat de M. d'Aubrun, abandonné par M. Desrieux. M. Montlouis s'en est tiré avec aisance, et a pleinement réussi.

Maintenant que j'ai constaté le succès obtenu par le drame de M. Touroude, le moment est venu de rechercher la valeur intrinsèque de ce succès.

Il est dû, je le répète, à la force des situations.

Mais ces situations, qui les a créées ?

Il faut bien le dire, parce que c'est la vérité, la *Jane* de M. Touroude n'est qu'une réminiscence, qu'une reproduction réduite d'un drame qui fit les beaux jours de la Porte-Saint-Martin, il y a quatorze ans. Je veux parler de *l'Outrage*, le meilleur drame peut-être qu'ait écrit Théodore Barrière en collaboration avec Edouard

Plouvier. La donnée des deux pièces est identique. Tout y est : la femme violée, son évanouissement, ses longues recherches pour retrouver la mémoire, son cri terrible lorsqu'elle se souvient ; enfin l'interrogatoire du mari et sa résolution de poursuivre sa vengeance jusqu'à la mort.

L'art de M. Touroude a été de faire commencer sa pièce par la scène qui n'arrive qu'au deuxième acte du drame de Barrière, et de frapper ainsi un coup plus fort, mais dont l'effet, n'étant pas préparé, est par cela même moins durable.

Il ne reste donc à l'actif de M. Touroude d'autre situation neuve que celle de la femme outragée exécutant elle-même son insulteur. Et là-dessus, je reçois une communication bien inattendue. M. de Villemessant me raconte qu'il y a quelques années, il lut, en manuscrit, un roman de M. Jules Claretie, dont le dénouement était précisément celui du drame de M. Touroude. L'auteur de *Jane* en aurait-il eu la connaissance directe ? M. Jules Claretie l'affirme, et naturellement c'est à lui qu'incombe la justification comme la responsabilité d'une pareille assertion.

CXII

Odéon. 16 avril 1873.

LE PETIT MARQUIS

Drame en quatre actes en prose, par MM. François Coppée et Armand Dartois.

Les premiers essais scéniques de M. François Coppée, *le Passant*, *les Deux Douleurs*, *le Rendez-vous*, etc., avaient été accueillis avec une faveur que

le Petit Marquis n'a pas retrouvée tout entière dans la soirée d'hier. Très indulgent, trop indulgent pour des esquisses sans importance, le public s'est montré sévère, trop sévère pour une œuvre développée, qui témoigne d'un effort sérieux.

Le drame de M. François Coppée et de M. Dartois repose sur une donnée difficile, dure, pénible, mais pleine d'intérêt et incontestablement dramatique.

Le duc de Cardillane a un fils, un jeune homme de vingt ans, le marquis Henri de Cardillane, surnommé le Petit marquis. Henri est le héros du monde où l'on s'amuse; il parie, il joue, il s'enfonce sans rougir dans le bourbier des amours faciles, et plus d'une fois les premières lueurs de l'aube l'ont vu rentrer ivre-mort à l'hôtel de la duchesse sa mère.

Ce Télémaque a pour le guider dans les sentiers du vice un Mentor à rebours, qui n'est autre que son propre père, M. le duc de Cardillane. Ce gentilhomme à l'aspect hautain et glacial poursuit une vengeance horrible. Sur la foi d'une lettre vieille de dix ans, et que le hasard lui a livrée, le duc croit qu'il a été trompé et qu'Henri est le fruit des amours adultérins de la duchesse avec un officier qui a été tué en Afrique. Trop fier pour se plaindre, trop respectueux du nom de ses pères pour le traîner dans les scandales d'un débat public, le duc a gardé le silence; mais il n'a ni oublié, ni pardonné. Il poursuit de sa haine cachée la femme qui a menti à son amour, et le bâtard qui doit hériter un jour de son titre et de sa fortune.

Il est visible aux yeux de tous que les débordements du Petit marquis déchirent le cœur de sa mère. C'est une raison de plus pour que le duc maintienne Henri dans la voie fatale où il espère rencontrer une double vengeance.

Cette vengeance, le hasard la lui livre plus complète et plus atroce peut-être qu'il ne l'avait rêvée. Henri

doit aller à un rendez-vous galant qu'il a obtenu de la comtesse de Castera dans un pavillon isolé au milieu du Vésinet. Le mari, jaloux comme tout bon Espagnol, a surpris le secret de cette aventure; si le Petit marquis est fidèle au rendez-vous, la mort l'attend.

Un ami du duc l'avertit du danger qui plane sur la tête de son fils.

Ici se place la situation capitale de la pièce.

Le Petit marquis, malgré l'empire fatal exercé sur lui par son père qu'il adore, a gardé les bons instincts d'une nature généreuse. Dès qu'il est livré à lui-même, il revient vers sa mère et vers la vie de famille, dont les pures jouissances lui paraissent autrement savoureuses que les plaisirs factices de la vie à grandes guides. Auprès du duc et de la duchesse de Cardillane a vécu et grandi une jeune et charmante créature, miss Jane, la nièce du duc, fille de sa sœur qui est morte veuve d'un grand seigneur anglais. Au milieu des ruines morales qui l'ont vieilli avant l'âge, le duc ne se rattache plus à la vie que par l'affection qu'il porte à cette aimable fille, qui est bien du sang des Cardillane, celle-là.

La grâce et la beauté de Jane frappent tout à coup la vue du Petit marquis; c'est comme une révélation qui dessille ses yeux et les rend à la lumière du bien et du bon. La scène où les timides aveux de Jane font jaillir du cœur d'Henri un amour vrai qui s'ignorait lui-même est exquise. Elle pourrait être signée des maîtres du théâtre contemporain. Ni Dumas fils, ni Barrière, ni Augier, ni Sardou ne la désavoueraient.

Les deux enfants se prennent par la main et demandent tout bonnement au duc de les unir l'un à l'autre.

Ici se dresse l'obstacle, et ce même obstacle, qui suspend le bonheur de Jane et d'Henri, a fait broncher la pièce.

On devine les sentiments du duc devant cette péri-

pétie inattendue, qui anéantit ses sinistres projets. Trop habile pour laisser pénétrer sa pensée, il feint de consentir au mariage, mais il l'ajourne à un an. Ce n'est pas tout. Henri a naturellement renoncé aux félicités illicites qui l'attendaient auprès de M^{me} de Castera. Si près d'atteindre sa vengeance, le duc la laisserait échapper! non pas. Il emploie toutes les ressources de son esprit, toute la verve mordante de sa raillerie à vaincre les bonnes résolutions d'Henri. Enfin, la victoire lui reste. Le Petit marquis part pour le rendez-vous fatal, résolu à rompre sans retour avec la brune marquise.

A cet endroit, le public a beaucoup murmuré.

Mais je ne veux pas suspendre, si près du dénoûment, l'analyse du drame.

Le bruit de la voiture qui mène le Petit marquis vers le pistolet de M. de Castera s'est a peine évanoui, qu'une explication décisive s'engage entre la duchesse et son mari. La duchesse plaide, avec la tendresse d'une mère et d'une épouse, la cause de son fils et la sienne propre. Elle ose demander compte au duc de dix ans de froideur, de mépris et de chagrins cuisants. Elle met une telle bonne foi dans ses reproches que le duc se sent poussé à bout par ce qu'il appelle l'audace d'une femme coupable. Son secret lui échappe. La duchesse connaît enfin l'accusation qui, depuis dix ans, pesait sur elle. La pauvre femme a été victime d'une déplorable erreur. La lettre accusatrice ne s'adressait pas à elle, mais à la sœur du duc, et l'enfant né des amours coupables, ce n'est pas le marquis Henri de Cardillane, c'est miss Jane. Le duc, comme frappé de la foudre, pousse un cri d'horreur. Le fils de vingt ans qu'il vient d'envoyer à la mort, c'est le sien! Il ne reste plus au duc qu'une réparation possible de son crime volontaire, c'est de sauver Henri, au prix de sa propre vie. Il court au pavillon

du Vesinet, il arrive à temps pour essuyer le feu du comte de Castera qui le manque. Henri est sauvé et il épousera miss Jane.

Trouvez-vous, lecteur impartial et sincère, que cette fiction dramatique soit dénuée de force, d'intérêt et de passion vraie ? Ne l'estimez-vous pas égale, sinon supérieure, à quelques pièces qui ont échappé aux sifflets et à beaucoup d'autres qui ont brillamment réussi ? Je ne la juge pas sans défauts, à vous dire le vrai. Il n'est pas impossible qu'elle ressemble à un roman d'Eugène Suë que je n'ai pas lu, et que les auteurs, à ce que j'apprends, déclarent ne pas connaître.

Je n'essayerai pas de contester que la scène du souper, au premier acte, ne soit languissante et longue hors de toute mesure. Des mains plus expérimentées auraient évité bien des maladresses dans la préparation et dans les détails du dénoûment. Cela signifie que la pièce est très jeune, parce que les auteurs sont jeunes aussi.

Mais si jeunes qu'ils soient, ils ont fait un drame qui se tient, qui vit, qui émeut, qui renferme un acte tout entier, le deuxième, charmant d'un bout à l'autre. Enfin, ce drame, ils l'ont écrit en bon français, ce qui les distingue de M. Touroude, je veux dire dans une langue simple, correcte, nuancée, que ne déparent ni grosses notes de mélodrame, ni griseries de faux lyrisme.

C'en est assez pour un début.

Maintenant, qu'est-ce qu'on a sifflé ?

Je vais vous le dire.

On a protesté contre la conduite barbare du duc de Cardillane, envoyant son fils à la mort. J'admire cette explosion de sensibilité ; mais je prends la liberté de la trouver assez mal placée. Il faut croire que l'idée de la famille est en voie de perversion totale, au temps

où nous vivons. Qu'un homme d'honneur, mortellement blessé dans ses affections et dans ses espérances, haïsse jusqu'à la mort l'étranger qui lui vole ses baisers, sa tendresse, sa foi dans le passé et jusqu'à sa part dans l'avenir, mais c'est le plus naturel des sentiments de l'époux et du père.

Voilà cependant ce qu'on a sifflé.

Eh bien ! sur ce même théâtre de l'Odéon, on jouait naguère une comédie où le mari trompé embrassait tendrement le fils de l'amant de sa femme et lui disait : « Mon ami, ce n'est pas notre faute ! »

Voilà cependant ce qu'on applaudissait, et j'ai fort étonné l'auteur en condamnant ces mœurs théâtrales que je jugeais tout au plus bonnes pous les Mormons du Lac-Salé.

Le drame de MM. Coppée et Dartois est joué avec ensemble. M. Pierre Berton réalise complètement la figure sympathique rêvée par les auteurs ; c'est la dernière création que M. Pierre Berton aura faite à l'Odéon avant d'entrer à la Comédie-Française ; elle lui fait grand honneur et montre tout ce qu'on peut attendre de ce jeune comédien.

M^{me} Doche tient avec autorité et simplicité le rôle de la duchesse.

C'est évidemment pour M. Berton père que les auteurs avaient écrit le rôle du duc de Cardillane. M. Munié l'a bien joué ; l'acteur dit un peu lentement mais avec intelligence. Il ne lui manque qu'une nuance d'élégance et d'éclat pour être tout à fait à la hauteur du rôle.

Un vrai succès, c'est celui de M^{lle} Baretta dans le rôle de miss Jane. Elle a joué délicieusement ses deux scènes d'amour ingénu : M^{lle} Baretta est en passe de devenir la Reichenberg de la rive gauche.

MM. Porel, Tallien, Valbel et M^{lle} Colas ont prêté

leur bonne volonté à des figures secondaires, auxquelles les auteurs n'ont su donner ni beaucoup d'originalité ni beaucoup de relief.

CXIII

Théâtre Cluny. 17 avril 1873.

LES DEUX FRONTIGNAC
Comédie en trois actes, par M. Jules Verne.

L'auteur populaire de tant de livres scientifiques et humoristiques, *Cinq semaines en ballon*, le *Voyage au Pôle Nord*, les *Aventures du capitaine Hatteras*, etc., n'est pas absolument un nouveau venu au théâtre. On connaît de lui *les Pailles rompues*, jouées au Gymnase il y a trois ou quatre ans, et deux ou trois petits opéras au Théâtre-Lyrique.

Par quelle série d'aventures *les Deux Frontignac*, après une navigation de près de vingt années, sont-ils venus débarquer heureusement sur la plage hospitalière du Théâtre-Cluny, s'étant vu refuser l'entrée dans les ports du Vaudeville, du Palais-Royal et même de l'Odéon pacifique, c'est ce qu'il serait trop long de raconter ici. Le Palais-Royal estimait que la pièce n'était pas assez en dehors ; l'Odéon la jugeait trop carnavalesque pour la seconde scène française.

Chemin faisant, *les Deux Frontignac* ont été radoubés, dit-on, par quelques loups de mer, gens d'expérience et de bon conseil ; M. Labiche y a passé, et M. Cadol aussi ; d'autres encore.

Somme toute, et sans métaphore, la pièce, qui n'est

ni très forte ni très neuve, a cependant beaucoup réussi parce qu'elle a beaucoup amusé.

Il s'agit d'un oncle et d'un neveu, Français de naissance, Américains par hasard, qui se retrouvent, sans s'être jamais connus, au moment où ils échangent leur carte dans un bal.

L'oncle s'éprend d'affection soudaine pour ce neveu qui pourrait être son fils. Frontignac neveu a besoin de l'appui de son oncle pour épouser Mlle Carbonnel. Par malheur, l'oncle Frontignac a placé tout son bien en viager au profit d'un certain Marcandier.

Carbonnel, qui est agent d'assurances, donne à l'oncle l'idée de prélever, sur son revenu, la somme nécessaire pour constituer au jeune Savinien Frontignac une dot payable fin mon oncle. A cette condition, Carbonnel lui donnera sa nièce.

Il s'agit de rédiger la police et, préalablement, de faire subir à l'oncle Frontignac la visite du médecin. Carbonnel est enchanté, parce que le médecin prédit cent années de vie à l'oncle Frontignac, ce qui désole l'affreux Marcandier, débiteur de la rente viagère.

Jetez à travers ces calembredaines un mari jaloux qui répond au nom de Roquamor, les terreurs de Mme Roquamor, surprise en tête-à-tête avec l'oncle Frontignac, celui-ci contraint, pour détourner les soupçons, de sous-louer au mari, pour deux mille francs par an, un appartement de cinq mille, et vous aurez une idée très suffisante de cet imbroglio, qui a jeté la salle entière en des transports d'hilarité convulsive.

Mais quel excellent public ! Il riait de confiance « devant que les chandelles fussent allumées ». J'étais placé tout auprès d'une baignoire remplie par une nombreuse famille dont les éclats de joie auraient suffi pour faire le bonheur du public. Ce n'était pas une loge : c'était un vrai moulin à rire.

Ma foi, la contagion m'a gagné, et lorsque l'oncle

Frontignac a décerné un terrible coup de poing dans les reins à l'infâme Marcandier, l'enthousiasme m'a gagné et j'ai applaudi, comme si Molière en personne fût descendu sur la terre.

M. Servier, qui jouait l'oncle Frontignac, a été rappelé par la foule en délire. C'est un comédien d'un type à part; il possède le profil de Grassot, la voix d'Odry, et cette conviction qui déplace les montagnes.

CXIV

Comédie-Française. 18 avril 1873.

L'ACROBATE

Comédie en un acte en prose, par M. Octave Feuillet.

L'Acrobate est un titre singulier, qui a beaucoup intrigué les habitués de la Comédie-Française avant, pendant et après la représentation. Il avait été question de jouer la pièce sous cet autre titre: *le Signal*, mais on y a renoncé. Quel rapport entre ce signal et cet acrobate? Aucun, non plus qu'entre ces deux substantifs et la pièce.

Il s'agit du désastre conjugal de M. de Solis et du repentir de madame, pour faire suite à la *Gabrielle* d'Émile Augier, au *Supplice d'une Femme*, etc.

Ce simple rapprochement indiqué, il ne me reste qu'à raconter, aussi fidèlement que possible, les trois scènes capitales dans lesquelles M. Octave Feuillet a encadré la peinture de ses caractères et ses observations personnelles sur un cas très fréquent de pathologie conjugale.

Au lever du rideau, M^me de Solis, — seule — *væ solis!* — toute seule dans son grand salon éclairé par des lampes, allume, avec une allumette chinoise, les bougies qui chargent deux grands candélabres placés devant une glace sans tain.

C'est un signal.

Précisément, M. de Solis, qu'elle croyait au cercle, rentre chez lui et paraît légèrement étonné de cette illumination, que M^me de Solis explique par un caprice d'isolement et de tristesse.

Vous avez dû le rencontrer plus d'une fois dans le monde ce M. de Solis, un homme distingué, spirituel, cachant, sous un masque de froideur hautaine, des sentiments profonds; jeune, il a servi sous le drapeau de la France; plus tard, il est entré dans les affaires, où il apporte, avec la gravité de l'âge mûr, les allures du gentilhomme et la rectitude de l'ancien officier d'état-major.

M^me de Solis, visiblement ennuyée du tête-à-tête, fait causer son mari pour se dispenser de parler elle-même. M. de Solis amuse sa femme avec les racontars du club. L'événement de la journée, c'est la fuite d'une grande dame, lady Foster, qui est partie avec un acrobate, un héros du trapèze, abandonnant son mari, son rang dans le monde, sa famille et son honneur, pour se livrer sans réserve à son étrange passion. Chose à noter, lady Foster n'a rien emporté avec elle, ni un écu, ni un joyau. — « C'est admirable! » dit M^me de Solis. — « Oui, reprend le mari, d'un grand sang-froid, mais ce qu'il faut admirer aussi, c'est l'acrobate. »

Cette conversation, qui se déroule avec une placidité apparente, fait pressentir le drame qui va suivre. On devine une préoccupation chez le mari, une inquiétude chez la femme. M^me de Solis est tentée d'excuser les écarts de conduite qui ont pour mobile une grande

passion; tandis que M. de Solis ramène toujours les choses au point de vue de la vérité, de la raison et du devoir.

En se retirant, il lance à sa femme, comme sans y penser, une question qui la fait tressaillir. — « Vous « avez revu quelquefois votre cousin M. de Neville, « revenu de Florence tout récemment? Eh bien ! « excusez-moi près de lui. Je suis en retard d'une « visite que je lui dois. »

M. de Solis s'est à peine éloigné, laissant sa femme pleine de trouble, que M. de Neville se présente. C'est lui qu'on attendait; c'est à lui que s'adressait le signal. Il est mal reçu; Jeanne de Solis est effrayée; elle entrevoit je ne sais quoi de menaçant dans les réticences ironiques de M. de Solis. Mais Gontran de Neville ne se laisse pas éconduire; il est beau, jeune, amoureux de sa cousine; il avait conçu l'espoir de l'épouser, et l'a retrouvée mariée lorsqu'il rentrait en France après avoir fait un stage de secrétaire à la légation d'Italie.

Comment M^{me} de Solis résisterait-elle ?

Elle n'a pas réalisé dans le mariage le bonheur qu'elle avait rêvé; la froideur de M. de Solis lui apparaît comme une cruelle offense. En un mot, elle ne se sent pas aimée. De telles confidences sont bien dangereuses lorsqu'elles tombent d'une bouche jeune et fraîche dans l'oreille d'un confesseur tel que Gontran. Aussi, ne tardent-elles pas à produire leur effet; les regards deviennent plus tendres, les mains se serrent, le jeune homme tombe à genoux, et la jeune femme se laisse glisser dans ses bras.

A ce moment, la porte s'ouvre, et M. de Solis paraît. Pâle, les traits contractés, il s'avance vers Gontran avec un geste terrible; puis il recule comme par l'effet d'une réflexion soudaine et rentre à pas comptés dans son appartement, dont il ferme la porte derrière lui.

Les deux coupables, interdits, rougissants, se regardent avec un embarras indicible, et, sans dire un seul mot, M^me de Solis prend le parti de cacher sa tête dans ses mains, tandis que Gontran se promène d'un air à la fois superbe et décontenancé.

Cette scène muette, — si originale, si vraie, — et, comme toute vérité, si profondément comique et tragique à la fois, a été fort goûtée.

Gontran ne sait que penser. M. de Solis est-il allé chercher une arme pour lui brûler la cervelle? Que signifient cette sortie et ce silence? — « D'honneur, « s'écrie-t-il, on ne laisse pas un galant homme dans « une situation comme celle-là ! »

Enfin, M. de Solis reparaît. — « Je vous ai fait at« tendre, monsieur, dit-il à Gontran; mais tout à « l'heure j'ai craint de manquer de sang-froid. Main« tenant, je vous demande la permission de m'expli« quer avec madame; dans un instant, je serai à vous. »

Les décisions de M. de Solis sont nettes et impérieuses. Il ne disputera pas sa femme à un amant. — « Les joies d'une honnête femme, dit-il, ne vous « ont pas suffi; vous en cherchiez d'autres; vous les « avez, gardez-les. La loi nous refuse le divorce; nous « le remplacerons par un consentement mutuel. Je « vous rends toute votre fortune. Partez, ce n'est pas « à moi de vous céder la place. Dites à votre cousin « de vous emmener. »

Ici cesse l'originalité de la pièce. Lorsque Gontran apprend que M^me de Solis est libre, et que c'est lui qui ne l'est plus, lorsqu'au lieu d'une maîtresse charmante et peu gênante, il se voit une femme sur les bras, ses emphases amoureuses se dégonflent piteusement. C'est la situation du *Tragaldabas* de Vacquerie, de *l'Histoire ancienne* d'About et de dix autres pièces calquées sur la même idée.

La voilà donc seule au monde, la pauvre Jeanne de

Solis. Alors elle se tourne, suppliante, vers ce loyal époux qu'elle a méconnu ; mais il est trop tard. M. de Solis ne rouvrira pas ses bras à celle qu'il a surprise dans ceux d'un autre. Il pardonnerait peut-être, mais pourra-t-il oublier? Ce sera l'ouvrage du temps et du repentir de Mme de Solis.

La pièce finit donc par un que sais-je? plein de mystère, qui, pour les penseurs, n'est pas une solution, et qui, pour les spectateurs, n'est pas un dénoûment.

J'ai quelque scrupule d'avoir consacré à l'analyse d'un petit acte plus de lignes qu'il ne dure de minutes; c'est l'inverse du procédé de M. Octave Feuillet qui a fait entrer dans le cadre d'un proverbe la matière d'un gros drame.

M. Octave Feuillet a voulu dire son mot dans une controverse qu'on pouvait croire épuisée après les drames ou les brochures de MM. Alexandre Dumas et Emile de Girardin, pour ne citer que les noms les plus célèbres. Le mérite de ce mot, c'est d'être court, non d'être clair.

M. Octave Feuillet pouvait, comme un autre, discuter en cinq actes les thèmes contradictoires du meurtre et du pardon. Mais il a préféré le système de ce spécialiste qui affiche sur les murs : « La tenue des livres enseignée en dix minutes. » Au moins, c'est expéditif.

L'Acrobate, on l'a vu, est une étude qui a le tort de ne pas conclure; mais elle se fait pardonner ce qui lui manque par des traits ingénieux, par des mots fins et charmants qui plairont surtout à un public d'élite.

De plus, la pièce est très bien jouée. M. Bressant a trouvé dans le personnage du comte de Solis un rôle à la mesure actuelle de son talent; il l'a dit avec une gravité noble, un tact absolument digne de la Comé-

die-Française. M{lle} Croizette (M{me} de Solis) est en progrès sensible ; je ne saurais lui refuser sa part dans l'incontestable succès de *l'Acrobate*.

CXV

Chateau-d'Eau. 19 avril 1873.

ARISTOPHANE A PARIS

Revue en trois actes et quatorze tableaux, par MM. Clairville et G. Marot.

Mascarille se promettait de mettre en rondeaux toute l'histoire de France. M. Clairville serait homme à mettre l'Encyclopédie tout entière en couplets.

La revue du Château-d'Eau n'est pas mêlée de couplets ; elle en est pétrie. Cela coule de source, comme l'eau des fontaines, tantôt claire et tantôt limoneuse, quelquefois même pétillante, je ne veux pas dire comme du vin de Champagne, mais, à tout le moins, comme de bonne eau de Seltz.

Je crois que toute la clef du caveau y a passé, depuis l'air de *la Robe et les Bottes* jusqu'à *Connaissez mieux le grand Eugène* et *Fournissez un canal au ruisseau*.

Du reste, c'est la revue de tout le monde ; la seule nouveauté, c'est que le compère, au lieu d'un vulgaire imbécile, n'est autre que le vieil Aristophane, revenu sur terre pour réclamer de M. Peragallo une part dans les droits d'auteur de *Plutus*, d'Albert Millaud et Gaston Jollivet.

Le premier acte amuse. Je ne suis pas fou des allusions aux cinq milliards et à la revanche ; cependant

la revue des futurs défenseurs de la patrie, commençant aux volontaires d'un an, continuant par les lycéens, et finissant par les enfants à la mamelle, portés aux bras des nourrices, est une idée ingénieuse, scénique, humoristique, qui a beaucoup diverti.

On n'en saurait dire autant du second acte. L'exposition canine, malgré la présence de douze chiens vrais qui jouaient leur rôle au naturel, a traîné en longueur, et une portion du public, saisissant l'àpropos, s'est mise à appeler Azor. La scène suivante, qui se passe dans la salle, est d'une insipidité mortelle. Il la faut couper tout entière.

Heureusement, les imitations d'acteurs du troisième acte ont remis la salle en belle humeur. Le duo de Mme et de Mlle Angot, avec la musique de M. Lecoq, est venu tout à point pour achever la réconciliation.

CXVI

Renaissance. 24 avril 1873.

L'ÉDUCATION D'ERNESTINE
Pièce en un acte, par M. Busnach.

LE CLUB DES SÉPARÉES
Pièce en un acte, par le même.

VENEZ, JE M'ENNUIE
Comédie en un acte, par M. Charles Monselet.

Le théâtre de la Renaissance cherche sa voie. Il essaye de tout et de tous. Dans la seule soirée d'hier, il nous a donné trois actes nouveaux destinés à com-

pléter un spectacle assorti, autour de la *Jane* de M. Touroude, un peu mince comme pièce de résistance.

Dire que le meilleur des trois est la petite comédie de M. Charles Monselet, ce serait faire à notre ami un assez mince compliment.

Monselet, qui n'aime pas à s'encanailler avec nos mœurs démocratiques, a trempé sa plume dans l'encrier de Marivaux pour écrire un amusant badinage, qui ne serait pas déplacé ailleurs qu'au boulevard.

La marquise de *** habite le premier étage d'un hôtel de Spa; et elle s'ennuie à périr dans une solitude bien pénible pour une veuve. Par un contraste affligeant pour la vanité de la marquise, Mlle Fideline, une impure, logée à l'étage supérieur, reçoit cent visites par jour, si bien que la camériste de la marquise passe le plus clair de son temps à répondre aux survenants qui se trompent : « Ce n'est pas ici Mlle Fideline; c'est plus haut ».

L'ennui est mauvais conseiller; et un jour qu'on demande Mlle Fideline, la marquise répond : « C'est ici ». Le visiteur n'est autre que le duc de Saint-Gratien, un gentilhomme accompli, grand coureur d'aventures. Comment il traite la marquise à la cavalière, comment la marquise coupe court à une plaisanterie dangereuse, comment le duc arrive à faire l'offre de sa main, et comment elle est acceptée, c'est ce que je ne raconterai pas par le menu. Allez-y voir.

Il y a de la grâce et de l'esprit dans cette agréable comédie de salon, finement interprétée par Mlle Marie Grandet (la marquise), par Mlle Dunoyer, qu'on avait vue quelque temps au Gymnase, et qui débutait dans le rôle de Lisette, enfin par M. Montlouis, qui a de l'aisance et l'habitude de la scène, mais à qui je conseille d'élargir sa diction un peu saccadée et de surveiller son accent un peu parisien.

Les deux pièces de M. William Busnach sont de simples farces, ou, pour parler plus exactement, de médiocres opérettes sans musique.

Je n'imagine pas qu'on puisse imaginer quelque chose de plus trivial que *l'Education d'Ernestine*. Il s'agit d'une jeune fille honnête et naïve, à qui l'on apprend à parler argot et à lever la jambe à la hauteur de l'œil pour plaire à un idiot qui n'aime que les cascadeuses de Bougival. Ecœurant, n'est-ce pas? M^{me} Panseron, qui débutait dans ce rôle fâcheux, a du naturel et de la finesse.

M^{mes} Cassoty, Fabert, Helmont, Louise Magnier et Leroux n'ont pas grand'chose à dire dans *le Club des Séparées*. Il y avait là une idée de comédie. Mais, à peine indiquée, elle tourne à la parade et perd en vraie gaieté ce qu'elle gagne en extravagance.

CXVII

Comédie-Française. 24 avril 1873.

L'ÉCOLE DES FEMMES
LA CRITIQUE DE L'ÉCOLE DES FEMMES

Ah! l'heureux chef-d'œuvre, et qu'il est éternellement jeune malgré ses deux cent douze années de gloire et de succès! Quelle fête pour l'oreille que ces vers tout empreints de passion et d'esprit, de grâce et de génie! Partout ailleurs, dans *l'Avare* ou le *Tartufe*, dans le *Don Juan* ou dans *le Misantrope* vous rencontrerez peut-être l'auteur comique plus puissant ou plus profond. Mais c'est dans *l'École des femmes*

seulement que s'est manifesté purement et complètement le poète Molière. C'est une comédie, je le sais bien ; mais aussi c'est un poème, un chant de jeunesse et d'amour. Les sentiments vrais et primitifs de la nature humaine y sont touchés avec une délicatesse si harmonieuse et si vibrante qu'ils arrivent à confondre, dans l'âme de l'auditeur, les effets que le théâtre ordinaire ne produit que séparément ou successivement. Certains passages attendris excitent un doux sourire ; et des tirades comiques amènent une larme au coin de la paupière. C'est à la fois le triomphe et l'extrême limite de l'art.

Molière avait quarante ans lorsqu'il donna *l'Ecole des femmes*, en 1662, l'année même de son mariage avec Armande Béjard. Cette simple remarque détruit la chimère des critiques qui ont prétendu découvrir les faiblesses du mari jaloux sous les transports d'Arnolphe. C'est en pleine lune de miel que Molière conçut et exécuta le caractère d'Agnès.

Cependant Arnolphe élevant une jeune fille pour sa couche fait songer aux soins qu'on dit que Molière lui-même prit pour la jeune Armande Béjard. Mais Molière épousa sans obstacle la femme de son choix, tandis qu'Arnolphe voit ses projets renversés par la seule apparition d'Horace.

Je m'imagine que Molière, au moment même d'accomplir l'union qu'il avait préparée, eut l'esprit traversé par une idée de théâtre. — J'ai quarante ans, pensa-t-il, Armande en a vingt : les choses ont bien tourné, puisqu'elle m'aime ou paraît m'aimer ; mais prenons l'aventure au rebours ; supposons que ma sollicitude eût été déjouée et que, prêt à jouir du bonheur longuement caressé, je m'en visse frustré pour l'amour d'un godelureau qui n'aurait pris d'autre peine que de montrer le bout de sa moustache blonde? Quelle forte situation ! quel beau sujet de comédie !

Et voilà comment Molière, marié le 20 février 1662, aurait fait jouer son Arnolphe et son Agnès le 26 décembre suivant. C'est lui, et ce n'est pas lui; c'est elle et ce n'est pas elle. La réalité, vue par réflexion dans le cerveau du poète comique, s'y est transformée, et ce magique miroir nous la renvoie parée de charmes immortels.

La Comédie-Française s'était fait comme une fête de cette reprise qui n'en est pas une, *l'Ecole des femmes* n'ayant jamais quitté le répertoire. Je ne sais pas si le décor offert par M. Perrin à l'aristocratique chambrée de mardi soir a été fait tout exprès; mais je dois dire qu'il est charmant, gai, lumineux, tout à fait en harmonie avec l'œuvre de Molière, et que les deux chiens de faïence qui ornent la grande porte de gauche sont pour la vue un régal réjouissant.

M. Delaunay dans Horace, Mlle Reichenberg dans Agnès, sont les personnages rêvés par le poète. Voulez-vous que je vous dise comment M. Delaunay s'y prend pour exercer cette influence irrésistible dans les rôles de l'ancien répertoire, et pour faire partager au public ses juvéniles transports? C'est qu'il s'y plaît lui-même; c'est qu'il se sent, — l'expression est de lui — un homme de ce temps-là, et qu'il se livre, avec une expansion sans réserve, au génie du vieux Molière.

Quant à Mlle Reichenberg, elle joue Agnès avec tant de naturel et de simplicité qu'on oublie presque de l'applaudir. Une portion des spectateurs ne sent les choses que lorsqu'on les souligne; mais si la pupille d'Arnolphe soulignait sa naïveté, ce ne serait plus Agnès.

Mlle Dinah Félix, MM. Thiron et Coquelin cadet tiennent les petits rôles avec zèle et intelligence.

Parlerais-je de M. Got, qui abordait pour la première fois le rôle d'Arnolphe? Il le faut bien, mais ce n'est pas le plus agréable de ma besogne. Car M. Got s'est

absolument trompé et je crains même qu'il ne se soit trompé sciemment.

Molière a pris la peine d'expliquer comment il a conçu, écrit et joué Arnolphe ; c'est un homme d'esprit, habituellement sérieux, et qui devient ridicule toutes les fois que sa passion l'emporte. Où donc M. Got a-t-il pris la fantaisie de défigurer ce caractère si vrai, si humain, si naturellement comique, par des allures de drame, de mélodrame même, par des éclats de voix stridents et sataniques qui appartiendraient aussi bien et même mieux à L'Angeli, à Gubetta, ou à Angelo Malipieri, tyran de Padoue ?

Je sais bien qu'on prête à Talma de singulières visées en ce genre ; il aurait voulu jouer Arnolphe et faire pleurer dans sa grande scène d'amour. Ç'eût été juste le contraire de la pensée de Molière, qui voulait qu'Arnolphe, en cet endroit-là, fît éclater de rire le public par « ses roulements d'yeux extravagants, ses « soupirs ridicules et ses larmes niaises ! »

C'est le Lysidas de *la Critique* qui l'a dit hier au soir sur la même scène où M. Got venait de contrefaire Arnolphe et de torturer Molière.

La Critique de l'Ecole des femmes n'est, en effet, qu'un feuilleton dialogué, le plus spirituel, et le plus mordant qui soit jamais sorti d'une plume parisienne. On l'a écouté avec un plaisir littéraire qui ne s'est pas un instant démenti.

Du reste, l'interprétation en a été tout à fait supérieure et digne des plus beaux jours de la Comédie. Après M^me Plessy, qui jouait Elise et qui s'y est fait applaudir comme dans un grand rôle, M^lle Royer, excellente en marquise façonnière, M. Coquelin en marquis, M. Bressant en chevalier, et M. Chéri, qui s'est souvenu que Lysidas et Tartuffe furent créés par le même acteur, doivent être cités avec une part égale d'é-

loges, sans oublier M^{me} Madeleine Brohan, qui avait accepté complaisamment le plus effacé des rôles de son emploi.

CXVIII

Ambigu. 2 mai 1873.

MADEMOISELLE DE TRENTE-SIX VERTUS
Drame en cinq actes et sept tableaux, par M. Arsène Houssaye.

Lorsque, en 1845, M. le comte Alexandre-Colonna Walewski, la fleur des gentilshommes, l'ornement du journalisme politique et l'espoir de la diplomatie, compromit son prestige par l'éclatant insuccès de *l'École du Monde* au Théâtre-Français, un Parisien s'écria : « — Quelle faute inutile ! Il est si facile de ne pas écrire une comédie en cinq actes ! »

Je suis sûr que depuis hier au soir, l'aimable châtelain de l'avenue Friedland réfléchit, avec la douce philosophie qui fait le fond de son caractère, sur les infortunes théâtrales de *Mademoiselle de Trente-Six Vertus*, et se dit à soi-même, en unissant Alphonse Karr à Molière : « Qu'allais je faire dans cette galère ? Il m'était si facile de ne pas écrire un drame en cinq actes et sept tableaux ! »

Je sais bien que cette funeste pensée ne lui vint pas naturellement. Vous figurez-vous que ce grand indolent, pour qui la suprême volupté réside dans la contemplation de ses Watteau, de ses Rubens, de ses Coypel, de ses Boucher peints ou vivants, ait, de lui-même, conçut le sombre et périlleux projet de se hasar-

der sur la mer orageuse où se sont brisés tant de pilotes plus expérimentés que lui ? Vous le connaîtriez mal.

Mais le moyen d'empêcher qu'un directeur jeune, actif, aventureux, ait lu quelqu'un de ces romans où Arsène Houssaye s'amuse à dépeindre, sous des couleurs lilas tendre et gorge de pigeon, un monde parisien qu'il a inventé plutôt que de se donner la peine d'observer celui qui existe ? Comment résister lorsque ce directeur, qui risque sa fortune et celle de son théâtre, vient lui dire : « Cher maître, par un hasard inexplicable qui veut que tout arrive, même ce qui n'est jamais arrivé, vous avez écrit, il y a quelque dix ans, un roman intitulé *Lucie*, qui racontait d'avance une aventure galante dont le souvenir émeut encore les âmes tendres de la rue de Chaillot. Voulez-vous en faire un drame, tout palpitant d'une actualité involontaire et non préméditée ? Votre nom, si sympathique aux artistes et aux lettrés, acquerra, parmi le public du boulevard, cette popularité qui entraîna cent mille hommes derrière le cercueil de Frédéric Soulié. Que vous en coûtera-t-il ? Huit jours de travail et cinq mains de papier. Je me charge du reste ? »

Ainsi fut séduit le châtelain Arsène Houssaye par le tentateur Moreau-Sainti. Ainsi fut préparée la mémorable soirée qui n'avait pas eu sa pareille depuis *l'Arbogaste* de l'académicien Viennet, ni depuis la *Madame de Châteauroux* de M^me Sophie Gay. Double exemple qui prouve, en passant, qu'on peut avoir infiniment d'esprit dans le monde et dans les livres, et demeurer court devant quinze cents spectateurs.

Mademoiselle de Trente-Six Vertus est ainsi nommée par antiphrase ; de même les Egyptiens appelèrent un de leurs Ptolémées Philopator, parce qu'il avait assassiné son père. De son petit nom on l'appelle Lucie. C'est tout simplement une fille de marbre, une

Marco, une coquine de *primo cartello* qui ruine ses amants du même sang-froid qu'un cuisinier égorgille d'innocents pigeons. Elle est occupée, au moment où l'action commence, à plumer, en attendant pis, un jeune volatile, sorte d'oison mélancolique, qui s'appelle Gontran de Staller. Pour satisfaire aux moindres caprices de Lucie, Gontran ruine sa mère, sa sœur, toute sa famille; finalement il se brûle la cervelle.

Entre ce point de départ et ce point d'arrivée, l'espace est nécessairement occupé par une intrigue quelconque. Malheureusement elle ne se borne pas à être quelconque; elle est scandaleuse au point d'exciter une réprobation générale. J'ai vu le moment où le public courroucé exigerait que l'auteur vînt faire amende honorable devant le trou du souffleur, les pieds nus, la corde au cou et portant à la main une des torchères de bronze de la place de la Concorde.

A force de brutaliser Gontran et de le désespérer par son indifférence, Lucie a failli rompre la chaîne qu'elle avait trop tendue. Il est question de marier M. de Staller avec Mlle Clotilde de Marcelli, fille d'une amie de Mme de Staller.

Lucie veut bien quitter son amant, mais non pas en être quittée. Elle imagine, pour rompre le mariage, de compromettre Mlle de Marcelli aux yeux de Gontran. Elle commence par tenir des propos envenimés contre ces femmes du monde, contre ces jeunes filles qu'on croit si pures, et qui n'ont d'autre supériorité sur les drôlesses que de cacher leurs faiblesses et leurs fautes.

Sur cette entrée en matière, le public, que l'auteur n'avait pas mis dans la confidence de ses desseins ultérieurs, a cru voir une apologie de ces demoiselles au détriment des honnêtes femmes, et les murmures, mêlés aux sifflets, ont commencé le concert qui ne s'est plus arrêté qu'à la chute du rideau.

Tout ce que voulait Lucie, c'était d'insinuer à Gon-

tran que M^{lle} de Marcelli n'était pas une fille sage, qu'elle avait un amant, et qu'avec cet amant inavoué et inavouable, elle devait souper le soir même au café Anglais.

Ce Gontran est si bête qu'il ne doute pas un instant d'une pareille infamie.

Il s'agit de le confirmer dans son imbécillité.

M^{lle} Lucie emprunte à l'une de ses amies une jeune femme de chambre qui ressemble à M^{lle} de Marcelli ; on l'attiffe tant bien que mal, et plutôt mal que bien, en demoiselle comme il faut, et lorsque la femme de chambre est en train de souper au café Anglais, dans le cabinet des femmes du monde (*sic*), avec M. Abelle, qui a mis pour la circonstance un gilet beurre frais, la couleur qui convient le mieux à ceux de ses pareils qu'on achète le matin sur le carreau des Halles, survient Gontran de Staller.

Il ne lui en fallait pas davantage; il était même bien inutile, pour convaincre un pareil idiot, de rajeunir l'histoire du président Lescot avec la fausse M^{me} Molière ou du cardinal de Rohan avec la d'Oliva. Il aurait tout cru sur parole.

Les suites de cette abominable comédie sont terribles; M^{lle} Clotilde de Marcelli, indignement calomniée, meurt de chagrin. Un ami de la famille Staller, M. le comte d'Apremont, un Desgenais sans gaieté, vient jeter la lettre de faire part encadrée de noir au milieu du dîner de gala que donne M^{lle} de Trente-Six Vertus, devenue la maîtresse du prince Trois-Etoiles. Le prince, pétrifié d'indignation, prend son chapeau, s'incline et s'éloigne sans mot dire. C'est le meilleur trait de la pièce.

La courtisane reste seule, en compagnie de ses amis du haut trottoir et du joli M. Abelle. C'est à ce salarié des dames que M. Arsène Houssaye confie la vengeance de la société outragée.

Le scenario que je viens d'analyser montre que les hommes d'esprit, quand ils se trompent, ne se trompent pas à demi.

Leur erreur capitale, c'est de croire qu'on puisse aborder le théâtre à l'improviste, sans préparation suffisante, sans études et sans réflexions préalables.

Tout le monde connaît le mot de ce seigneur russe à qui l'on demandait s'il savait jouer du violon et qui répondit : « Je n'en sais rien, je n'ai jamais essayé. » Mais ce naïf seigneur n'essaya pas. Arsène Houssaye n'a pas imité cette prudente réserve ; il a dit « Je vais en jouer tout de même. » Et il l'a fait comme il le disait. Et il a offensé les oreilles de ses contemporains.

On aurait tort de lui garder rancune ; d'abord, parce qu'il est le plus aimable des hommes, ensuite parce qu'il a d'avance écrit sa justification en vingt volumes charmants de prose ou de vers, et parce qu'enfin l'équité veut qu'on oublie qu'il a perpétré le drame d'hier au soir, pour se souvenir qu'il a écrit *la Couronne de bleuets*, *le Violon de Franjolé* et *Mademoiselle Mariani*.

Une autre erreur, c'est de donner à des coquines telles que Lucie des amants convaincus et sérieux, tels que Gontran de Staller. Cela ne se voit pas dans la vie réelle. A fille de marbre pantin de carton. Les amants de ces poupées pleines de son n'ont qu'une cervelle en sciure de bois et ne se la brûlent qu'avec un pistolet de paille.

Le vrai spectacle, le véritable enseignement, c'était dans la salle qu'il le fallait chercher, et on l'y aurait trouvé.

Un des personnages comiques de la pièce réédite une bonne plaisanterie que j'ai ouï conter par M. de Villemessant. « — Moi, dit-il, je ne comprends que

les duels sérieux, les duels à mort. Tenez je me suis battu avec le colonel X... ; eh bien, depuis ce jour-là, nous sommes devenus les meilleurs amis du monde. Je viens tout à l'heure de lui serrer la main. »

Ainsi des cervelles brûlées pour l'amour des Phrynés et des Laïs du Paris interlope. Je tenais précisément au bout de ma lorgnette le mort vivant, l'amoureux martyr de nos dames du lac. Jamais on ne vit d'homme si heureux : il trépignait, il se pâmait, il riait d'un triple rire, se moquant du public, de l'auteur et de sa propre aventure.

Les acteurs ont fait de leur mieux ; on a applaudi M^{me} Thaïs Petit, dans une jolie scène de la mère avec son fils au second acte ; M. Raynald, fatal et caverneux, aggrave le ridicule du rôle par son inélégance.

M^{lle} Colombier a lutté avec un courage qui ne s'est pas un instant démenti, contre la tempête qui s'adressait précisément au rôle odieux dont elle était chargée. Si elle avait faibli un seul instant, c'en était fait de la pièce.

M^{lle} Drouart, chargée du rôle épisodique de la Décavée, s'y est taillé un succès qui comptera dans sa carrière d'artiste. Je veux dire que sa couturière le lui a taillé, en l'habillant d'une robe à queue qui a produit sur le public des places supérieures, peu familiarisé avec les merveilles du *chic*, une impression profonde et voisine de la stupéfaction. Cinq minutes après que M^{lle} Drouart eût quitté la scène, la queue de sa robe y frétillait encore. Enfin, des mains officieuses se sont discrètement emparées de cet appendice embarrassant et sont parvenues à le réintégrer dans les coulisses préalablement évacuées.

CXIX

Vaudeville. 8 mai 1873.

Reprise du ROMAN D'UN JEUNE HOMME PAUVRE
Drame en cinq actes et sept tableaux, par M. Octave Feuillet.

Est-ce bien vraiment une reprise ? La pièce n'a pas quitté le répertoire du Vaudeville ; M^{lle} Antonine et M. Delessart l'y ont jouée tout récemment encore. Il ne s'agit donc que d'un changement dans la distribution des rôles.

Tout le monde connaît le drame de M. Octave Feuillet, œuvre intéressante, sympathique, saisissante par endroits et faite, même en ses parties débiles, pour plaire aux honnêtes gens.

M^{lle} Jane Essler est rentrée en possession du rôle qu'elle créa il y a quatorze ans. C'est dire que, à peu de chose près, elle y pourrait être sa fille. Il n'est pas facile de formuler un jugement équitable sur M^{lle} Essler ; elle a des qualités, qui de temps à autre, sommeillent, et des défauts toujours éveillés : une voix lente, une prononciation défectueuse et grasseyante, et cependant, elle oblige le spectateur, qu'elle ne charme pas, à reconnaître qu'elle n'est pas une actrice ordinaire.

Le rôle de Maxime Odiot était bien lourd pour M. Abel ; c'est un fort premier ténor que ce Maxime ; à l'acte de la tour, il faut qu'il donne un et même plusieurs *ut* de poitrine. M. Abel n'a pas cherché à lutter contre le souvenir écrasant de Lafontaine, qui mettait au service de son talent passionné l'autorité de sa voix puissante et de sa haute stature. Le jeune

premier du Vaudeville a borné son ambition à traduire les sentiments fins, sensibles, délicats du gentilhomme pauvre, et il y a réussi.

M. Parade est excellent dans le rôle du vieux corsaire Laroque.

M. Goudry, qui succède à Félix dans le rôle de Bévalan, n'est pas maladroit, mais il ne discerne pas assez la nuance qui sépare son emploi de celui des queues rouges.

Mes compliments à M. Riquier, plein de bonhomie, de finesse et de simplicité, dans le rôle du vieux majordome Alain.

Les décorateurs du Vaudeville ont peint deux jolis tableaux, celui du dolmen et celui de la tour ruinée. Et, à propos de ce dernier, la mise en scène m'a semblé très imparfaite. Maxime prétend qu'il va sauter du haut de la tour, mais on est obligé de l'en croire sur parole. Il sort tout bonnement par la coulisse, et l'on n'entend pas, comme à l'ancien Vaudeville, les branches d'arbre crier et se rompre sous le poids de son corps.

On me racontait l'autre jour, à propos de cette scène culminante du drame de M. Octave Feuillet, une plaisante anecdote. Comme toutes les situations violentes, la scène de la tour pouvait aller aux nues ou tomber à plat. C'était, pour la pièce comme pour Maxime Odiot, une entreprise à se casser les reins. L'auteur était fort perplexe ; il avait peur. Le directeur, de son côté, — c'était M. le comte de Beaufort, le même qui joua *Dalila* — hésitait également pour des raisons à lui connues. Il craignait d'aventurer son argent en décors inutiles. A la suite de longues délibérations, Lafontaine, qui tenait à son saut de Leucade, trancha la difficulté, en prenant l'engagement écrit de supporter la dépense totale des décorations de la pièce, au cas où les quarante premières repré-

sentations ne réaliseraient pas une moyenne de trois mille cinq cents francs. Ce sous-seing privé d'une espèce rare demeura un mois tout entier déposé dans la caisse du théâtre, entre les mains du secrétaire, M. Boïeldieu [1].

J'en reviens à la reprise d'hier, elle a été bien accueillie. Mais il y a vraiment trop d'entr'actes et trop de musique. Six entr'actes et sept ouvertures nous ont conduit doucement et lentement à minuit et demi. M. Carvalho fera bien de mettre ordre à cela.

CXX

Odéon. 9 mai 1873.

Reprise de LA VIE DE BOHÈME

Drame en cinq actes, par Théodore Barrière et Henry Mürger.

Lorsque Mürger mourut en janvier 1861, le statuaire Aimé Millet, qui s'était chargé d'exécuter le

[1] M. le comte de Beaufort m'écrivit, à ce sujet, la lettre suivante, datée du 11 mai 1873 :

« Mon cher Vitu, je lis dans votre dernier article théâtral du *Figaro* une anecdote aussi singulière qu'invraisemblable à propos des décors du *Roman d'un jeune homme pauvre* lors de la première apparition de cette pièce au théâtre du Vaudeville. Comment un homme d'autant d'esprit et d'expérience que vous a-t-il pu se laisser prendre à un pareil *racontar* ? Toutefois, je vous serai particulièrement obligé de vouloir bien le rectifier dans votre prochain article. Je vous déclare que cette historiette ne repose sur aucune espèce de fondement. »

Je tenais mon récit de l'autre héros de l'aventure, qui, sans se démentir, n'a pas relevé la protestation de M. le comte de Beaufort.

monument funèbre, rencontra, du premier coup, une idée simple et vraie : il éleva sur la tombe d'Henry Mürger l'image de la Jeunesse en pleurs. Le symbole conçu par le sculpteur a la valeur d'une définition littéraire de la nuance la plus juste et d'une délicatesse exquise.

Elle explique l'éclatant succès qui vient de saluer la reprise de *la Vie de Bohême* par le théâtre de l'Odéon.

Mürger lui-même aurait-il espéré un tel regain de fortune à vingt-quatre ans d'échéance ? J'en doute ; il eût été le premier à dire de sa pièce comme Musette de sa robe de velours : « Croyez-vous donc qu'elle ait été bâtie par les Romains ? »

Eh bien, la modestie du poète et les anxiétés de ses amis eussent été déjouées par la soirée d'hier. Il n'y avait qu'un cri dans la salle et dans les couloirs. Cette vieille pièce est plus fraîche et plus pimpante que jamais ; l'esprit y pétille comme le sel sur la braise, et le temps n'a pas marqué d'une ride les amours de Rodolphe et de Mimi. Le cœur de Mürger était jeune ; la jeunesse a conservé son œuvre comme le plus inaltérable des préservatifs.

Les personnages de cette folle et douloureuse élégie offrent ce trait caractéristique des vrais amoureux, d'être uniquement occupés d'eux-mêmes. Aussi chercheriez-vous vainement en ces cinq actes l'ombre d'un détail externe qui fixe une date à la pièce et par conséquent la vieillisse. D'ailleurs, si Rodolphe ne voit que sa Mimi, Mürger n'avait d'yeux que pour sa muse et cette muse était en lui.

On croit généralement qu'il a peint d'après nature, qu'il a copié les mœurs d'un cénacle dont il était le centre. C'est une illusion à peu près complète. Il n'y a jamais eu de cénacle ni de Bohême que dans les préfaces de notre ami. Henry Mürger avait le don naturel de l'observation humoristique, mais il étai

rare qu'il s'en servît comme d'un procédé direct. Il voyait, mais il transformait presque instantanément l'objet de son étude et nous en renvoyait une image absolument nouvelle.

C'est ainsi qu'à part quelques indications purement physiques, la blancheur laiteuse d'une constitution chloro-anémique, les yeux bleus et la petitesse des mains, à peine saurait-on trouver une ressemblance possible entre la Mimi du drame et celle qui vécut réellement. Le drame nous la donne telle qu'elle aurait dû être pour justifier les sentiments qu'elle inspirait.

Un seul des anciens amis de Mürger figure de pied en cap dans sa galerie avec une exactitude photographique : c'est l'illustre Schaunard, peintre, musicien, chorégraphe et professeur de cornet à piston nasal, au demeurant le meilleur fils du monde, finalement homme établi et commerçant très estimé. Déjà la figure du philosophe Colline n'est plus qu'une mince silhouette découpée sur une personnalité bien autrement originale et vigoureuse.

Marcel et Musette sont des personnages de roman, je ne veux pas dire de romance.

Enfin le célèbre Baptiste lui-même est un type de pure invention, je dirai même de convention.

Le vrai Baptiste m'appartenait. Il se nommait Jean-Baptiste Depré, natif de Namur. Il avait été élevé dans la maison de mon parrain, l'illustre botaniste Charles Kunth, membre correspondant de l'Académie des Sciences, l'ami et le collaborateur des Humboldt et des Bonpland, et il m'avait porté dans ses bras dès ma plus tendre enfance. Son ignorance crasse et sa bêtise amère en faisaient un sujet de placement difficile. Cependant, il était entré, je ne sais comment, dans la domesticité du roi Louis-Philippe. La révolution de 1848 lui arracha son habit rouge et me le rejeta sur les bras. C'est alors qu'il fit connaissance

avec la jeunesse artiste et lettrée : Léo Lespès, Alfred Vernet, Henry Mürger, que Baptiste, en son patois flamand, appelait « *Montsir Monger* » l'eurent successivement à leur service. Tel était le grand benêt, sorte de jocrisse qui ne savait ni lire ni écrire, qui, par la singulière fantaisie d'Henry Mürger, devint le valet littéraire de *la Vie de Bohême*.

A peine ai-je nommé Barrière jusqu'à présent, et cependant la pièce est bien de lui : elle lui appartient d'autant mieux qu'il a dû imposer une plus rude contrainte à sa vigoureuse et hautaine individualité, pour respecter celle du collaborateur qui lui avait confié la mise en œuvre des *Scènes de la Vie de Bohême*. La fusion des deux natures s'est accomplie à miracle, et l'on ne saurait distinguer aujourd'hui, dans l'œuvre commune, entre la touche délicate de l'auteur de *Camille* et le pouce violent qui modela plus tard *les Faux Bonshommes*.

Le cadre où se meut l'action de *la Vie de Bohême* est d'une extrême simplicité, qui laisse leur valeur entière aux sentiments des personnages. Et que d'esprit argent comptant! Que de mots semés à pleines mains avec une prodigalité de millionnaires! On en ferait un recueil à défier Rivarol et Roqueplan. Tout cela brille et chatoie au milieu des larmes ; car on a pleuré, pleuré pour tout de bon, et personne ne se cachait pour pleurer, excepté les amis de Mürger, qui n'osaient se regarder entre eux de peur d'éclater un peu plus haut qu'il n'est séant dans un endroit public.

Par une heureuse inspiration, Barrière a intercalé, au cinquième acte, la *Chanson de Musette*, cette délicieuse élégie pour laquelle Alfred Vernet écrivit, il y a vingt ans, une mélodie devenue peu à peu populaire, sans que le musicien lui-même sache comment cela s'est fait. C'est M. Porel qui la chante et M. Pierre Berton qui l'accompagne au piano.

Au mois d'octobre 1860, quelques amis dînaient chez Théodore Barrière, dans sa maison de l'ancien château des Ternes. Il y avait là Victor Massé, Victorien Sardou, Albert Wolff, Lambert Thiboust et Henry Mürger. Après le dîner, on fit de la musique intime, la meilleure de toutes : Victor Massé tenait le piano et nous disait quelques-unes de ses plus belles pages. On pria Mürger de chanter. Il le fit de très bonne grâce, et d'une voix de tenorino légèrement voilée, mais juste et pénétrante, il chanta la *Chanson de Musette* avec une expression qui produisit sur quelques-uns d'entre nous une sorte d'émotion inquiète.

Cette voix, je ne l'ai plus jamais entendue ; trois mois plus tard, Henry Mürger était mort.

Je sais que des esprits sérieux ont discuté l'opportunité et même la convenance d'une reprise de *la Vie de Bohême* sur le théâtre subventionné de l'Odéon. Le résultat justifie l'initiative de M. Duquesnel. S'agit-il de la question d'art ? Je crois que le drame de Henry Mürger et de Barrière, sans qu'il soit besoin d'en surfaire la valeur et de le hausser, par un excès de zèle, vers un rang auquel il ne prétend pas, n'en reste pas moins la manifestation unique et très complète, dans son cadre restreint, d'un talent original dont l'histoire littéraire tiendra compte. A ce titre, il est à sa place sur notre seconde scène, comme les tableaux d'un de ces petits maîtres de l'école française, si spirituels et si charmants, sont à leur place dans les galeries du Louvre.

Quant à certains scrupules de puritanisme excessif, je les respecte, mais je ne les partage pas. D'abord, nous en avons vu bien d'autres. Ensuite, et ceci est une excuse plus sérieuse, la pièce porte en elle-même sa leçon et sa moralité. Est-ce donc une tentative de prosélytisme en faveur du désordre, que cette vie de Bohême qui conduit, à travers la misère, au désespoir et à la mort ?

Le pauvre Mürger ne songeait à pervertir personne ; jamais amant de la paresse ne prêcha moins d'exemple. Ce noctambule, à qui l'inspiration n'arrivait que dans le silence de la nuit, courait tout le jour par la ville, vêtu de cet éternel habit noir croisé sur la poitrine, que personne n'a jamais vu ni sérieusement neuf, ni absolument râpé, et cumulait des besognes invraisemblables, telles qu'un emploi littéraire auprès de M. le comte Tolstoï, sa collaboration au *Corsaire-Satan*, une fourniture de romans de *hig-life* au *Moniteur de la Mode* et la rédaction en chef du *Castor, moniteur de la chapellerie*. Ces diverses fonctions rapportaient chacune, en moyenne, cinquante francs d'émoluments mensuels à leur heureux titulaire, et ce n'étaient pas des sinécures. Les *Scènes de la Vie de Bohême* parurent dans le feuilleton du *Corsaire-Satan* à raison de six liards la ligne. C'est aux mêmes conditions que nous improvisâmes, Mürger, Banville, Fauchery et moi, le roman à quatre qui a pris place dans les œuvres complètes d'Henry Mürger sous le titre de *la Résurrection de Lazare*.

Jamais il n'entra dans l'esprit de Mürger — avant la *Revue des Deux-Mondes* et la croix d'honneur — d'entreprendre une démonstration quelconque. C'était un bon garçon qui, pour me servir de son expression poignante, exploitait son cœur avec son imagination, et qui dessinait des arabesques sur le fond noir de ses misères, afin de s'en amuser soi-même et d'oublier d'en souffrir. M. de Pontmartin prétend que Mürger aimait l'argent ; c'est une méprise. A force de chasser les pièces de cinq francs, « ces nobles étrangères », qu'il appelait aussi des tigres à cinq griffes, il avait fini par les aimer comme les Gérard et les Bonbonnel aiment les lions et les panthères, pour la gloire du triomphe et le péril bravé. Mais jamais il n'envia personne, jamais une parole haineuse ne sortit de sa bouche.

Il est mort à la peine, il est mort jeune, aimé des dieux et de quelques amis fidèles qui lui survivent, et qui attestent qu'il avait une bonne âme et un cœur innocent.

Il y avait de l'excellent et du très médiocre dans l'interprétation de *la Vie de Bohême* aux Variétés en 1849. Sous le premier de ces deux qualificatifs, je range M^{lle} Thuillier, qui se plaça au premier rang des actrices de drame par sa création de Mimi ; et M^{lle} Page, qui réalisa la vrai Musette du poète, éclatante comme une fleur et gaie comme un pinson. Par une fâcheuse compensation, Rodolphe et Marcel n'eurent que des représentants fort ternes en la personne de MM. Labat et Danterny.

A l'Odéon, l'aspect général est tout autre.

MM. Pierre Berton (Rodolphe) et Porel (Marcel) ont donné l'impulsion et le ton. Grâce à eux, la pièce a pris une vie nouvelle, et ils peuvent revendiquer une bonne part du succès.

M^{lle} Broisat a été charmante de grâce, naïve et tendre jusqu'au cinquième acte, où elle a un peu faibli. Elle a été rappelée trois ou quatre fois ; elle le méritait bien.

M^{lle} Léonide Leblanc paraissait d'abord contrainte et triste sous les traits de Musette ; elle s'est égayée à la fin et a dit à ravir un certain « — Tu le sais bien ! » l'un des mots les plus osés de la pièce, mais si charmant qu'Alfred de Musset ou le bonhomme La Fontaine lui-même s'en fussent régalés.

M. Richard a joué Schaunard en homme d'esprit et sans charge, et M. Clerh est un amusant philosophe.

Le pauvre Kopp s'était approprié le rôle de Baptiste, dont il avait fait un type extrêmement réjouissant. C'est tout le compliment que je puis faire à son successeur, M. François.

HENRY MÜRGER

Il m'a semblé que je pourrais compléter d'une manière intéressante, au point de vue de l'histoire littéraire, les souvenirs rapidement indiqués dans l'article qui précède, en reproduisant ici les documents qui suivent.

Voici en quels terme j'annonçai la mort d'Henry Mürger dans *le Constitutionnel* du 30 janvier 1861 :

La littérature vient de faire une perte cruelle. M. Henry Mürger, le conteur délicat et charmant, le poète sincère et attendri, qui seul pourait revendiquer parmi nous l'héritage d'Alfred de Musset, est mort hier soir (28 janvier) à dix heures, dans la plénitude de la jeunesse et du talent.

Frappé d'une maladie soudaine et implacable, Henry Mürger quitte la vie à l'âge de trente-huit ans, non sans en avoir épuisé les tristesses plutôt que les joies. Le moment n'est pas venu pour ses amis accablés de raconter cette vie si modeste, qui s'est consumée et abrégée dans ces luttes que connaissent seuls les artistes et les vrais lettrés; de dévoiler cette âme simple, loyale, cet esprit sympathique et bienveillant, qui ne connut jamais l'envie, et ne fut jamais sévère que pour lui-même.

Il y a dix ans à peine qu'un succès de théâtre avait révélé au public le nom et le talent d'Henri Mürger. Mais il n'était pas de ceux qui savent ou veulent tirer parti d'une soudaine renommée; ses œuvres se distinguent, entre toutes, par une recherche exquise de la pensée et de la forme, par une sobriété qui n'était pas une faiblesse, mais une force, résultat d'un profond sentiment de l'art.

Ces habitudes de conscience et de désintéressement littéraire n'avaient pas fait la fortune d'Henry Mürger. Insoucieux comme un enfant, imbu d'une philosophie un peu amère qui ne se révélait guère que par les étin-

celles d'une gaieté folle à la fois et acérée, ou par des
vers remplis de contrastes déchirants, Henry Mürger a
trouvé, heureusement pour l'honneur de notre époque,
de constants appuis et de cordiales sympathies. Il y a
trois ans, Henry Mürger avait été nommé chevalier de
la Légion d'honneur sur la proposition de S. Exc.
M. Rouland, ministre de l'Instruction publique, et c'est
grâce à S. Exc. le comte Walewski, ministre d'État, que
les derniers moments de notre cher et malheureux ami
ont été environnés des sollicitudes les plus attentives et
les plus touchantes.

Cette mort est un deuil pour nous tous, comme pour
le public qu'il tenait sous le charme. On n'admirait
pas seulement Mürger, on l'aimait ; c'est tout ce que
nous pouvons dire, et ce seul mot peint bien imparfaitement la douleur de tant de cœurs brisés.

Après M. Edouard Thierry, parlant au nom de la
Société des gens de lettres, et M. Raymond Deslandes,
parlant au nom de la Société des auteurs dramatiques, je prononçai le discours suivant sur la tombe
d'Henry Mürger, le jeudi 31 janvier 1861 :

Dans cette fosse ouverte vient de descendre le cher
compagnon de notre jeunesse ; des voix éloquentes et
toujours écoutées ont marqué et marqueront sa place dans
la littérature de notre temps. Nos larmes disent celle
qu'il tenait dans le cœur de ses amis et qu'éternellement
il gardera dans leur mémoire.

C'était un ami tendre et un caractère vaillant. Ce que
le monde appelait sa gaîté, au fond n'était que son
courage. Il riait lorsqu'il se sentait trop envie de pleurer. Il avait enduré, au début de la vie, toutes les oppressions de la pauvreté, tous les sévices du sort ; mais il
l'aimait, cette littérature marâtre, qui n'avait que des
duretés pour lui ; plus elle le fustigeait, plus il éclatait
en saillies, plus sa verve se répandait en gerbes éblouissantes, faites de soleil, de jeunesse et d'amour. Les *Scènes
de la vie de Bohême,* je les ai vu naître au jour le jour

sous cette main desséchée, et je puis vous dire leur signification réelle ; ce n'était pas la chanson indifférente de la joie et des jeunes ans : c'était le chant de torture de l'Indien attaché au poteau, et qui ne veut pas avouer la douleur.

Croyez-vous que Mürger ait vu dans cette Bohême, qui fit sa première renommée, ce qu'y découvrent trop complaisamment les moralistes moroses, les insensibles et les envieux : l'enseignement de la paresse et l'absolution de tout déréglement ? Ah ! messieurs, la vie intime de Murger est une éloquente réponse à ces jugements légers et cruels. Son talent ! mais son talent était fait de tout ce qu'il y a de délicat et de poétique dans le cœur de l'homme : et ce talent ne s'est trouvé à l'aise que dans le cadre du plus ancien de nos recueils littéraires.

A ses premiers succès, lorsqu'il vit couler pour la première fois en ses mains, le Pactole de quelques pièces d'or, la vraie nature du poète se montra tout entière. Adieu Paris, ses plaisirs et ses illusions énervantes. Vite la campagne, les grands arbres et les verts sentiers. Une maison moussue au village de Marlotte, à l'ombre des rochers de Fontainebleau. Avoir une maison à soi, quelle joie et quelle merveille ! Y vivre mystérieusement à deux, sans souci, sans luxe et sans dettes ! Depuis bientôt dix ans, Murger était resté fidèle à la vie simple et forte de la campagne, et ce nid dans les bois vit éclore ses plus hautes et ses plus suaves compositions. A l'aspect de réalités saines, le Bohême avait disparu comme les mauvais rêves au chant du coq saluant le premier rayon du jour. Son ambition, était celle d'un vaillant homme et d'un homme de cœur. Si vous saviez comme moi avec quelle ardeur suprême, avec quelle résolution de soldat sur la brèche, il marchait à la conquête de cette toison faite de pourpre et d'or, de cette croix de la Légion d'honneur qu'il vit un jour enfin descendre sur sa poitrine ! Ce n'était ni un chercheur de succès faciles ni un improvisateur du jour, insoucieux des feuillets de la veille emportés déjà par le vent. Je le vois encore, aux années déjà lointaines de notre première jeunesse, dans le logis vermoulu qui l'abri-

tait à peine contre l'injure de l'air. Pendant les heures de nuit propices au chercheurs, un fantôme inquiet errait dans les corridors sombres et venait enfin entr'ouvrir la porte de ma chambre. C'était lui. L'idée était rebelle et se débattait convulsivement contre celui qui la voulait dompter. Et c'étaient des plaintes amères ! Il avait écrit deux pages ; mais ce n'était pas cela ! Et comment faire ? Comment avouer qu'on écrivait de si médiocres choses ? C'est fini, disait-il, je ne m'en tirerai pas ! On ne peut pas signer ces choses-là ! Et si vous saviez, messieurs, à quelles feuilles obscures, à quel public indifférent et frivole Murger offrait en ce temps-là le sacrifice de ses luttes et la fièvre de ses nuits ! ce n'était pas de l'impuissance, non ; c'était la noble sincérité de l'artiste, qui reconnaît toutes les difficultés de sa tâche, qui sait que le marbre est dur au ciseau du sculpteur et que l'art est un maître sévère.

Mais l'homme ne se fait pas ; tout au plus peut-il se connaître et s'accepter lui-même tel qu'il est. Mürger avait reçu de Dieu et de sa mère sans doute, de sa mère que je n'ai pas connue, une sensibilité maladive et toujours vibrante, qui, s'exhalant dans le rire et dans les larmes, ne lui laissait pas un instant de repos. Il avait vécu ses romans avant de les écrire, et chacun d'eux est une page de sa propre biographie : « Jetez donc tous ces livres, me disait-il un jour ; pour moi, je ne pourrais travailler cinq minutes sans y mettre du mien. » Hélas ! il s'y est mis tout entier, et voilà pourquoi nous sommes réunis autour de cette tombe.

Après de tels exemples, il faut du courage pour saisir une plume. Il est bien évident qu'on n'en vit pas, et bien certain qu'on en meurt. La vie littéraire est courte mais mauvaise. L'un après l'autre nous tombons. Cependant la phalange est compacte ; les rangs se resserrent ; les néophytes accourent, et les victimes futures regardent sans pâlir nos pauvres morts couchés sur le champ de bataille.

Au moins, Henry Murger n'est pas mort tout entier. Il n'a pas dit son dernier mot peut-être ; mais celui qu'il

voulait tracer peut se lire déjà dans son œuvre. Aimer, souffrir, voilà pour lui toute la vie. Il savait aimer, il savait souffrir, celui qui a écrit ce poème ému et frissonnant des *Violettes du pôle*, moins froides cependant que les pâles violettes de la mort, désormais empreintes sur ses lèvres à jamais closes.

Et nous, qui l'avons aimé, qui l'aimerons toujours comme un frère absent, parti pour quelque lointain voyage, il ne nous reste pour consolation suprême que le droit de venir affirmer sur cette tombe, en présence de l'image du Sauveur, que notre malheureureux ami fut un cœur pur, une âme droite, et le plus doux des hommes. Qu'il repose éternellement dans la paix du Seigneur !

CXXI

Renaissance. 12 mai 1873.

BLANCHE ET BLANCHETTE
Drame en cinq actes, par M. de Saint-Hilaire.

LE CLIENT DE CAMPAGNAC
Comédie en un acte, par M. Georges Petit.

Le théâtre de la Renaissance continue ses travaux d'exploration et d'essais. Les nouveautés ne lui ayant pas, jusqu'à présent, fourni l'étoffe d'un succès, il est allé le chercher dans les fonds de magasin de ses prédécesseurs.

Blanche et Blanchette, représenté comme à huis clos à l'ancienne Renaissance, il y a trente-trois ans, eut un grand succès de reprise aux Folies-Dramatiques en 1850. C'était alors un drame-vaudeville, émaillé

d'un grand nombre de couplets. Au théâtre de la rue de Bondy, on a supprimé les couplets, mais on a laissé la musique, ce qui produit un effet bien étrange.

M. de Saint-Hilaire, l'auteur de *Blanche et Blanchette*, était un ancien sous-intendant militaire, devenu auteur dramatique en son âge mûr. Il a beaucoup produit. L'ancien Cirque dont il fut, je crois, l'un des administrateurs et le théâtre de la Renaissance (Ventadour) lui durent un répertoire assez considérable. Il avait de l'expérience et du métier. *Blanche et Blanchette* appartiennent à ce qu'on appelle « l'ancien jeu »; cependant la pièce s'écoute jusqu'au bout.

Ce n'est pas que le sujet en soit neuf. L'intrigue imaginée par M. Saint-Hilaire est un compromis entre *Jacques* de Georges Sand, et *Michel et Christine* de Scribe. Ici le sergent Stanislas est devenu général et il a épousé Christine, fâcheuse imprudence qui rend sa situation très perplexe.

Dans la version originale, le général se laissait mourir d'une ancienne blessure en apprenant que sa femme aimait un jeune officier de marine. M. W. Busnach, chargé de rentoiler et de revernir la pièce, a changé tout cela. Le général s'engage seulement à mourir le plus vite possible, et il fait promettre au jeune marin de rendre sa femme heureuse. Une pareille grandeur d'âme ne pouvait manquer son effet. L'armée et la marine fraternisent, en la personne du mari et de l'amant de Blanche.

M. Montrouge débutait au boulevard du Temple; il a eu beaucoup de succès dans le rôle du petit épicier Braquet, qui devient successivement banquier, baron et député. M{me} Braquet, c'est M{lle} Dunoyer, qui plaît beaucoup par la piquante vivacité de son jeu.

M. Maurice Simon n'a encore eu que deux rôles à la Renaissance, et ce sont deux rôles de maris hon-

nêtes et malheureux. M. Simon possède des qualités sérieuses, je l'ai déjà dit, mais il a besoin de se mettre en garde contre une certaine monotonie de moyens. Un général n'a pas la même tenue qu'un commerçant ; voilà la nuance que M. Maurice Simon fera bien d'observer pour donner au rôle du comte de Kervégan une physionomie plus tranchée.

M. Gerges Petit, qui vient de faire jouer *le Client de Campagnac*, paraît destiné à fournir une abondante carrière [1]. On a déjà vu des pièces de la façon de ce jeune homme au Théâtre-Cluny, aux Folies-Nouvelles et même au Gymnase. Lui aussi travaille dans le vieux jeu. Une idée de pièce étant donnée, il ne s'agit pour lui que de la mettre en action sans se soucier ni de tracer des caractères, ni d'observer la vie réelle.

Que la situation soit amusante, le public débonnaire n'en demandera pas davantage, et nous aurons un vaudeville de plus à ajouter aux trois cent mille vaudevilles qui dorment sur les rayons de Tresse et de Marchand.

Le Campagnac de M. Georges Petit n'a rien de commun avec le Campagnac de Dumas fils, avec le complice de Mme Claude. C'est tout simplement un médecin sans clientèle. Le hasard, qui manque rarement aux gens avisés, lui permet de secourir dans la rue le riche baron de Saint-Alban, menacé d'un accident de voiture. Campagnac ne demande pour honoraires au baron que la permission de le faire passer pour son client. Le moyen lui réussit. En apprenant que le baron de Saint-Alban se fait soigner par Campagnac, les créanciers du jeune médecin passent de l'insolence à l'obséquiosité, son crédit se rétablit comme par en-

[1] Espérance trop tôt évanouie : Georges Petit mourut de la poitrine à trente ans.

chantement, et sa cousine, une jeune veuve charmante, lui accorde sa main.

M. Paul Clèves joue Campagnac avec une verve excessive et criarde à laquelle je lui conseille de mettre une sourdine. Il lui suffira de se tempérer pour redevenir amusant.

CXXII

Menus-Plaisirs. 14 mai 1873

SON ALTESSE LE PRINTEMPS
Fantaisie en deux actes, par M. de Jallais.

Je ne devine pas ce que le printemps peut avoir fait à M. de Jallais pour que cet écrivain se soit permis de le traiter comme il l'a fait dans la soirée d'hier. Je ne sais pas non plus quel plaisir il a pu prendre à molester du même coup le public et la critique. J'ai vu deux ou trois fois M. de Jallais dans ma vie ; il m'avait paru dénué de méchanceté, poli, serviable, et incapable de nuire volontairement à son prochain.

Fiez-vous donc aux apparences !

Je ne déteste pas les pièces saugrenues, parce qu'on y rit, ni les pièces excessivement ennuyeuses, parce qu'on y dort. Mais que faire d'une machine comme celle de M. de Jallais, qui ne vous donne qu'à bâiller, et qui vous maintient à l'état d'agacement nerveux par d'interminables musiques ?

D'ailleurs, je n'y ai rien compris. J'ai entendu le Soleil, le Vent, la Pluie, la Neige, se livrant à des conversations météorologiques qui seraient peut-être sa-

vourées chez M. l'ingénieur Chevalier, mais qui, débitées sur la scène des Menus-Plaisirs, m'ont rappelé ces farces des mystificateurs d'autrefois, qui n'amusaient qu'eux-mêmes.

Il me souvient seulement que la Pluie parle de prendre son café au lait et qu'une de ces dames, qui a l'oreille fine, « entend frapper la jeunesse à la porte de son cœur ».

Au moment où une débutante, dont le nom échappera sans doute à la postérité, se demandait, sur un vieil air de *l'Auberge des Adrets*, « si le printemps s'avance », un assez grand nombre de spectateurs, que le problème préoccupait déjà, sont allés le résoudre au dehors. J'étais de ces impatients, je veux dire de ces sages.

Je ne serais pas étonné que le nom de l'auteur eût été proclamé sans opposition.... de la part des banquettes.

CXXIII

SALLE VENTADOUR. 15 mai 1873.

LA MORT DE MOLIÈRE
Drame en quatre actes en vers par M. Pinchon.

Si le drame de M. Pinchon se présentait dans les conditions ordinaires du théâtre, j'aurais bien des comptes à lui demander. Mais on nous a donné *la Mort de Molière* pour l'inauguration d'une sorte de fête littéraire destinée à célébrer le second anniversaire séculaire de la mort du grand poète comique. La

sévérité n'est pas de mise en pareil cas. Il en est de ces sortes d'hommages comme des couplets de noces et festins. La bonne intention en fait le principal mérite, et pourvu qu'on le pare de quelque condiment présentable, si modeste qu'il soit, n'excédât-il pas l'importance de quelques branches de persil autour du bœuf, il en faut remercier l'auteur.

M. Pinchon a encadré dans son arrangement le troisième acte du *Malade imaginaire* avec la cérémonie, vers la fin de laquelle Molière fut pris d'une convulsion en prononçant le mot *juro*. Je conçois que cette soudaine apparition de la mort au milieu d'une farce ait tenté, comme effet de scène, la plume d'un débutant. La combinaison a pourtant le tort de présenter les faits d'une manière inexacte. Il est certain que Molière sut dissimuler son mal aux yeux du public et que le spectacle s'acheva sans encombre.

Au dernier acte, M. Pinchon nous montre Molière ramené dans sa maison de la rue Richelieu, et luttant contre le mal irrésistible en évoquant ses souvenirs de jeunesse, de misère et de gloire. Les voyages lointains, les premiers succès, les premières amours traversent sa pensée. L'idée de cette scène est poétique et touchante. Rendue avec une chaleur pénétrante par M. Dumaine, elle a mérité des applaudissements unanimes. Je suis moins satisfait de la scène de réconciliation entre Molière et Armande. C'est encore une entorse donnée à l'histoire. Les deux époux s'étaient pardonné, s'ils furent jamais brouillés, depuis l'année 1670, et si bien, que Molière venait d'être père pour la troisième fois lorsqu'il mourut. L'enfant naquit le 15 septembre 1672, et Molière mourut le 17 février 1673.

Je signale ces inexactitudes parce que, à mon avis, on aurait pu les éviter dans une fête consacrée à Molière. Je ne comprends pas, d'ailleurs, le plaisir que l'on semble éprouver à faire publiquement d'un si grand

génie le plus illustre des Sganarelles. Du moins faudrait-il être sûr de son fait. Or, les prétendus débordements de Mme Molière n'ont été signalés que par un immonde pamphlet, malheureusement si bien écrit qu'on a osé l'attribuer à Racine. Juste punition de sa noire ingratitude envers Molière! Mais ce même pamphlet déverse le venin sur le mari plus encore que sur la femme. Les admirateurs de Molière n'ont donc qu'un parti raisonnable à prendre, c'est de traiter l'*Histoire de la fameuse courtisane* comme elle le mérite, c'est-à-dire comme un odieux libelle, qui ne mérite point de créance, et de restituer à Mme Molière un peu de la justice qu'on lui refuse à tort depuis tantôt deux siècles, sur la foi d'un diffamateur inconnu.

Après le drame, Mmes Marie Laurent et Duguéret sont venues réciter des vers d'apothéose, qui ont laissé le public assez froid. Pourquoi? c'est que l'exagération glace l'émotion vraie. Molière, à parler franc, est au-dessus des éloges de M. Pinchon, qui ne paraît pas discerner, entre les mérites d'un grand écrivain, d'un grand capitaine ou d'un grand législateur, la nuance qui convient. Trop est trop, même pour Molière.

A côté de M. Dumaine, qui a déployé dans le rôle écrasant de Molière, d'éminentes qualités de comédien et même de diseur de vers, on a remarqué Mme Debay, dans le double caractère d'Armande Béjart et d'Angélique, et Mlle Picard dans celui de Toinette. M. Marck représente noblement le prince de Condé, qui, du reste, a peu de chose à faire.

Il est à regretter que l'intelligente initiative prise par M. Ballande pour rendre à Molière les hommages publics que l'Angleterre rend à Shakespeare, l'Allemagne à Gœthe et à Schiller, n'ait pas obtenu les concours précieux qui auraient donné l'éclat convenable à ses représentations scéniques.

Les amateurs de tableaux et les bibliophiles se sont

montrés plus généreux et plus empressés. MM. Arsène Houssaye, Marcille, Hillemacher, le musée de Montauban, la ville de Pézenas ont prêté leurs toiles, leurs miniatures, leurs estampes, leur fauteuil légendaire; MM. Firmin Didot, Edouard Fournier, Jouaust, Dauriac, leurs éditions introuvables ou leurs chefs-d'œuvre modernes ; M. Achille Jubinal son adorable tapisserie des amours de Gombaud et Macée.

L'exposition du foyer des Italiens mérite la visite de tous les curieux intelligents; je ne serais pas étonné qu'elle se prolongeât au delà de la semaine primitivement assignée à la durée du jubilé de Molière.

CXXIV

Chatelet. 17 mai 1873.

Reprise du FILS DU DIABLE

Drame en cinq actes et onze tableaux, par MM. Paul Féval et Saint-Yves.

On peut médire tant qu'on voudra des grandes machines où le fantastique, traversant le réel, fait passer le spectateur du détroit de Behring au Veau-qui-tête, comme dans *le Juif-Errant* d'Eugène Suë, du casino Paganini au sombre manoir de Bluthaupt, comme dans *le Fils du Diable*, de Paul Féval. Il n'en est pas moins vrai que ces combinaisons violentes exercent une attraction permanente sur le public et qu'elles seules, peut-être, dégagent la quantité de grosses émotions nécessaires pour remplir une salle immense comme celle du Châtelet.

C'est pour vous dire que *le Fils du Diable* a été repris avec un brillant succès, et que les spectateurs naïfs, du nombre desquels je n'oserais me rayer, ont suivi jusqu'au bout avec un intérêt croissant, les aventures du jeune Franz, persécuté par les assassins de ses parents et défendu par le bras vaillant des trois hommes rouges.

C'est un conte bleu, mais il renferme des pages comiques et des pages saisissantes, y compris la lamentable histoire du juif Araby et de la pauvre Noémi, où l'élément dramatique est crûment poussé jusqu'à l'horreur.

Il y a loin, cependant, de ces premières conceptions de Paul Féval à sa manière actuelle, comprise entre *Jean Diable* et sa dernière œuvre, *le dernier Vivant*, la plus étrange et la plus poignante des énigmes. Aujourd'hui, Paul Féval s'attache plus qu'en sa prime jeunesse au développement des passions humaines et à la peinture des caractères réels. Il y réussit même trop, témoin le procès qu'on lui fit naguère au sujet de la Goret.

Mais il mettait tant de bonne foi dans ses anciens récits d'aventures effrayantes qu'ils conservent, après vingt-cinq ans, leur énergie et leur prestige.

Le drame entier roule sur le comte Otto, un de ces personnages à la Mélingue, qui savent tout, peuvent tout, veulent tout, changent de costume dix fois par soirée, et qui exigent un interprète à la voix de cuivre et au corps de fer. Sur la petite scène de l'Ambigu, Montdidier se contentait d'indiquer les côtés railleurs ou mélancoliques du bâtard de Bluthaupt. Au Châtelet, M. Deshayes a pensé avec raison qu'il fallait sacrifier les nuances à la force, la délicatesse à l'effet. Il a pleinement atteint son but. On l'a rappelé à chaque acte, c'est-à-dire onze fois.

Car, — et c'est ici à la direction du Châtelet que je

m'adresse, — le rideau baissant après chaque tableau, chaque tableau devint acte. Dix entr'actes pour un seul drame, n'est-ce pas harrassant et exorbitant? J'ai eu l'occasion d'adresser la même observation à la direction du Vaudeville au sujet du *Roman d'un jeune homme pauvre*. On ne sait donc plus faire un changement à vue? Les auteurs devraient cependant y tenir, dans l'intérêt de leur œuvre. La rapidité de l'action, qui seule motive les changements fréquents de décors, importe à l'effet général.

Connaissez-vous rien d'insupportable comme ces dîners de restaurant où vous attendez un temps infini pour vous faire servir, si bien qu'au bout d'une heure vous n'avez encore mangé que le potage, du beurre et des radis? Lorsque le filet arrive, l'estomac est fatigué, et il semble que la faim soit passée. Tel l'effet des entr'actes sur les nerfs et le cerveau du spectateur, étroitement incarcéré dans sa stalle.

Mme Lacressonnière a bien joué le rôle touchant de Noémi, créé par Mme Naptal Arnault. Mme Lagneau, qui débutait sous les traits de la comtesse Reynold, a paru quelque peu débonnaire pour un premier rôle de drame.

M. Charly est amusant dans le rôle de l'usurier Mosès : M. Montal déclame mélodramatiquement un mauvais rôle; il est d'ailleurs bien costumé à la mode de 1832, sauf un transparent rouge qui m'a beaucoup occupé. Pourquoi le comte de Reynold ne quitte-t-il ce transparent ni jour, ni nuit, ni dans sa maison, ni dans la rue, ni pour le bal, ni dans la forêt de Saint-Germain, ni pour une assemblée d'actionnaires? Est-ce un fétiche, ou un signe de ralliement?

CXXV

Renaissance. 30 mai 1873.

LA PARISIENNE
Comédie en un acte, par M^{me} Louis Figuier.

COUPE DE CHEVEUX A CINQUANTE CENTIMES
Par M. Charles Gabet.

M^{me} Figuier travaille pour le théâtre avec une ardeur et une bonne foi que je ne voudrais pas contrarier, parce que j'ai le pressentiment qu'elles la conduiront un jour ou l'autre à écrire quelque œuvre remarquable.

Il y avait dans *le Presbytère,* joué au théâtre Cluny, de l'originalité et de l'émotion.

Mais M^{me} Figuier doit se mettre en garde contre son exubérante facilité et contre sa mémoire trop fidèle. Celle-ci lui apporte des sujets tout faits, et M^{me} Figuier les accepte comme siens. Sa *Parisienne* n'est autre que M^{me} Benoiton. Mais dans la pièce de Sardou, M^{me} Benoiton avait le mérite d'être toujours sortie. Il fallait respecter cette savante discrétion. M^{me} Benoiton s'y est prise trop tard d'une guerre et de trois révolutions pour faire sa rentrée. Elle a insupportablement vieilli.

On ne raconte pas des pièces comme *la Coupe de cheveux à cinquante centimes* de M. Charles Gabet.

La scène se passe chez un raseur de cinquième ordre, qui frise les chignons de ces dames et la moustache de ces messieurs.

Quiproquos, échange de pardessus bourrés de let-

tres compromettantes, un major hollandais que trompent à la fois sa femme et sa maîtresse, tels sont les éléments de cette gibelotte dramatique qui ne manque pas de gros sel. Elle contient même un mot drôle et c'est assez pour une pièce seule.

Le major hollandais surprend une lettre écrite par sa femme, et qui commence par ce seul mot : Ernest. « Vous voyez, s'écrie le mari débonnaire, avec quel dédain elle le traite. Elle ne l'appelle même pas monsieur ! »

M. Reykers est assez drôle sous la moustache de ce hollandais de fantaisie.

CXXVI

Ambigu-Comique. 31 mai 1873.

TABARIN

Drame en cinq actes et un prologue, par MM. Eugène Granger et X. de Montépin.

Le 25 septembre 1572, un mois, jour pour jour, après le massacre de la Saint-Barthélemy, le curé de Saint-Germain-l'Auxerrois donnait le sacrement du baptême à un enfant né de la veille, nommé Maximilien, fils de Jehan Tabarin, italien de Venise, et de damoiselle Polonya, de Vicence. Les marraines furent Mme de Guise et Mme de Nevers; le parrain, qui signa Jehan de Besmes, était le meurtrier de l'amiral de Coligny.

Ce Jehan Tabarin ou Giovanni Tabarini fut, selon toute apparence, un bouffon appelé d'Italie par la reine Catherine de Médicis, et qui créa l'emploi des

Tabarin, qu'un de ses successeurs rendit célèbre trente ou quarante ans plus tard.

Le Tabarin que tout le monde connaît et que MM. Granger et Montépin ont pris pour le héros de leur drame était français et s'appelait de son vrai nom Jehan Salomon. Cet improvisateur, qui a laissé sa trace dans les annales de notre théâtre, était le valet bouffon d'un opérateur en plein vent nommé Philippe Girard, plus connu sous le nom de Mondor, sieur de Coteroye et Fréty.

Mondor prenait, avec ou sans droit, le titre de docteur en médecine ; il exerçait publiquement son art avec l'autorisation du lieutenant civil. Par les beaux jours, il dressait ses tréteaux au milieu de la place Dauphine, à peu près à l'endroit où s'élève aujourd'hui la fontaine consacrée à la mémoire du général Desaix [1]. Tabarin, avec sa femme Francisquine, le vieux bourgeois Piphaigne, Gautier Garguille, le capitaine Fracasse et le benêt Lucas, jouaient alors, en guise de parades, de petites pièces qui ont été recueillies sous le nom de farces tabariniques.

Il s'en faut absolument de tout que ce soient des chefs-d'œuvre. Elles ont cependant fourni à Molière le sac burlesque que Boileau lui reprocha si sévèrement. Le « sac ridicule où Scapin s'enveloppe » avait déjà servi à Francisquine, la femme de Tabarin, pour cacher le galant Lucas, qu'elle fait passer pour un cochon mort, — sauf votre respect: Boileau employait une expression précise et non figurée lorsqu'il accusait Molière d'avoir.

..... Sans honte à Térence allié Tabarin.

Les auteurs du drame nouveau ont pensé que ce vieux type de grosse gaieté française et parisienne plairait

[1] La fontaine a disparu par ordre de conseil municipal ; on ne sait ce qu'elle est devenue.

au public du boulevard. Leur calcul n'était pas dépourvu de justesse.

Ce n'est pas que leur œuvre dépasse la mesure ordinaire des bons gros mélodrames, qui se dénouent par le triomple de l'innocence et la punition du crime. Leur Tabarin a reçu les derniers soupirs du comte de Sibry, assassiné dans une auberge ; il cherche à retrouver la fille de celui-ci pour lui rendre son nom et son héritage, que veut lui ravir un avide collatéral, le propre meurtrier de son père. C'est un affreux scélérat, qui s'appelle par conséquent le baron de Maugars.

Règle générale : les traîtres de l'Ambigu s'appellent M. de Maugars. Ils ne peuvent pas s'appeler autrement. D'Ennery, qui s'y connaît, ne désobéit jamais à cette coutume locale. Témoin le Maugars du *Centenaire*. Un jeune auteur, qui débutait et qui possédait toutes les audaces de la jeunesse, se permit un jour une variante ; il nomma son traître M. de Mongars. La pièce tomba tout à plat. On n'avait jamais deviné la raison secrète de cet insuccès. Je vous la livre.

Tabarin, comme tous les bouffons de mélodrame depuis *le Roi s'amuse*, possède la force du lion, la sagesse du serpent, la malice du singe, la force et l'adresse de l'éléphant blanc. Nouveau Lagardère, nouveau Bussy, il se bat seul contre quatre hommes, il en tue sept et se borne à corriger les autres. Il domine le cardinal de Richelieu, il retrouve les papiers perdus, il se déguise en moine pour célébrer un mariage qui lui déplaît, et qui, par cet ingénieux subterfuge, se trouve aussi dépourvu de valeur qu'un ordre du jour du centre gauche.

Le baron de Maugars est démasqué, le cardinal de Richelieu en fait bonne justice, et Mlle de Sibry épouse M. de Marsan, un gentilhomme bien ennuyeux, mais qu'elle adore.

A travers ses coups de théâtre, ses gasconnades et ses invraisemblances, *Tabarin* a réussi. La pièce a du mouvement, de la gaieté et de l'entrain.

L'écueil de ces sortes de compositions, pour un théâtre comme l'Ambigu, c'est de montrer, sans faire rire, des personnages dont le nom retentissant écrase les malheureux comparses chargés de le porter. La salle était curieuse à observer, lorsque au milieu d'une fête chez M. Billon, je veux dire chez Marion de Lorme, un huissier annonça « Monsieur Pierre Corneille ». Mais le Corneille s'en est passablement tiré. De même Mlle de Ribeaucourt, qui a mis beaucoup de bonne grâce et d'élégance au service de Marion de Lorme. Par exemple, je cherche vainement à deviner pourquoi les auteurs ont fait de la fille du baron de Baye la fille d'un huissier champenois.

Il y a bien encore un M. de Saint-Evremont; mais il n'ouvre pas la bouche. Je le félicite de cette preuve d'esprit. Quant à l'abbé de Gondi, je l'arrête au passage ; si jamais M. Grenier venait à disparaître du théâtre des Variétés, voilà un nez dont la candidature aurait des chances. *Uno naso avulso non deficit alter*.

C'est M. Vannoy qui joue Tabarin. M. Vannoy saisit au premier abord par un constraste étrange ; il a l'encolure d'un gabier de première classe et la prononciation flûtée de feu Mlle Anaïs, de la Comédie-Française. Mais c'est un comédien habile, plein de verve et de rondeur. On l'a beaucoup applaudi. Il dit aussi bien que M. Mélingue lui-même le fameux · « A nous deux, monsieur de Maugars ! » qui est le fond de la langue du mélodrame, comme goddem était le fond de la langue anglaise, au dire de Figaro.

M. Volet a rendu d'une manière comique le personnage du charlatan Mondor, devenu le très humble valet du pitre qui fait sa fortune.

On a applaudi avec justice M. Mangin, qui a donné une excellente couleur et une prononciation très juste au capitan italien Brocoli.

CXXVII

Comédie-Française, 4 juin 1873.

L'ABSENT
Drame en un acte, en vers, par M. Eugène Manuel.

M. et M^me Jumelin ont eu un fils, qui serait âgé de trente-deux ans si l'on savait ce qu'il est devenu. Malheureusement M. Jumelin, homme juste mais trop sévère, n'a pas su s'ouvrir le cœur d'André ; chassé de la maison paternelle pour des peccadilles, André a suivi la voie de perdition ; il a fait des dettes et pis encore. Bref, M. Jumelin a tout payé au prix de sa propre ruine. Quant à André, il s'est expatrié, et depuis dix ans, il n'a plus donné de ses nouvelles.

Les deux vieillards sont tristes. C'est aujourd'hui le 12 juin, l'anniversaire de la naissance de celui qui fut leur unique enfant. Le père est toujours inflexible, la mère toujours indulgente ; ni l'un ni l'autre n'ont su se résigner.

Cependant une étrangère en deuil, accompagnée d'un petit enfant, a pénétré dans le jardinet des Jumelin. Que vient-elle faire? Que veut-elle ?

Le médecin des Jumelin, M. le docteur Pradel, la connaît. C'est une Américaine, M^me Douglas, nouvellement établie dans le pays.

Vous avez deviné, n'est-ce pas ? M^me Douglas est la

veuve d'André Jumelin, mort en exil, et l'enfant, c'est le petit-fils de ces deux vieillards solitaires.

Pourquoi ne l'accueilleraient-ils pas à bras ouverts, ce petit ange, qui va leur rendre l'image et les caresses ce celui qu'ils ont perdu? Où serait l'obstacle? Il n'y en a pas d'autre, en effet, que l'entêtement du vieillard qui a maudit son fils, et qui repousse les douloureux souvenirs que ce nom lui rappelle. Vous pensez bien que cette résistance ne sera pas de longue durée; en effet, le rideau tombe au moment où le vieillard inonde de larmes les cheveux blonds de l'enfant qui l'appelle grand-père.

Ce petit poème est écrit en vers sérieux, sobres et corrects comme les bordures de buis qui encadrent une sépulture dans les cimetières bien tenus. Çà et là, une pensée heureuse, une image venue du cœur en coupent la monotonie, ainsi qu'un rayon de soleil perçant les nuages bas des jours d'automne.

M. Eugène Manuel, l'auteur de plusieurs petits poèmes devenues populaires, — dans les salons, — est un homme de cœur, dont les œuvres sont marquées au coin de l'honnêteté et inspirées par les intentions les plus pures. Ce sont là des qualités excellentes à mettre au service de l'art dramatique, mais l'art lui-même est autre chose.

La critique la mieux disposée à appuyer les honorables efforts de M. Manuel ne saurait apercevoir l'ombre d'une action dramatique dans la composition que je viens d'analyser. Elle est très simple, et cependant difficile à comprendre. Je le dis de très bonne foi et sans la moindre envie de rabaisser une tentative estimable, je n'ai pu discerner le but de M. Manuel. Son absent, André Jumelin, doit être mis hors de cause, puisqu'au lever du rideau il est mort. Celui-là fut un pécheur, il est puni; que Dieu l'absolve; mais

c'est une affaire terminée; on ne fait pas de pièces de théâtre avec les faits accomplis.

Reste M. Jumelin; c'est un caractère opiniâtre et amer, bien étudié sur nature. Pénétré de ses devoirs, qu'il pousse jusqu'à une rigidité meurtrière, il finit par être largement récompensé du mal qu'il a fait, puisque la Providence lui envoie, au dénouement, une consolation suprême, que méritait bien peu son implacable dureté. Où est la leçon? et à qui s'adresse la moralité de ce conte moral? Faut-il la chercher dans ces vers de la dernière scène :

> Nous pouvons disserter sur l'éducation!
> Pensant former un fils selon votre espérance,
> Vous avez échoué dans votre expérience :
> Avec ce petit être où revit votre sang,
> Vous bénirez l'épreuve en la recommençant.

Le drame de M. Eugène Manuel se réduirait ainsi à un théorème de pédagogie? Hélas! j'en ai bien peur. Voilà donc pourquoi l'on a senti comme une nuance d'ennui se glisser à travers toutes ces larmes. Il ne me déplait pas de voir la maison de Molière s'ouvrir à un cours d'adultes, à la condition que Thalie ou Melpomène dirigent la leçon et rejettent dans l'ombre la robe noire du professeur.

La pièce est supérieurement jouée. M. Maubant donne à M. Jumelin une physionomie d'un relief surprenant; M^{lle} Nathalie et lui se font *vieilles gens* avec un art consommé, mais dont la perfection même est un écueil pour l'œuvre. Qui de nous n'a pas connu, dans ses relations du monde ou de famille, un de ces couples respectables, dignes de toute estime et de toute vénération; mais quoi! le monde, qui ne leur marchande pas les hommages, déserte un peu leur demeure, et l'on se dit pour excuse : « — C'est la crème des honnêtes gens, mais j'y vais rarement; — leur maison

est si triste! » Pour M^{lle} Nathalie, je dois ajouter qu'elle a eu deux ou trois explosions de sensibilité si naturelle et si touchante qu'elle s'est fait applaudir comme une jeune première.

M^{me} Douglas était la première création de M^{lle} Sarah Bernhardt au Théâtre-Français. Deux scènes seulement; elle les dit avec justesse et simplicité.

M. Coquelin joue rondement le rôle sympathique mais peu neuf du bon docteur Pradel.

Enfin, il y a un rôle de bonne à tout faire, joué par M^{lle} Pauline Granger, décidément vouée à la domesticité inférieure, témoin la dame Rose de *Marion de l'Orme*. Il y a du courage chez une artiste et chez une femme à subir de pareilles corvées; il y aurait de la justice et de l'habileté de la part de la Comédie-Française à ne pas les lui imposer.

CXXVIII

Vaudeville. 5 juin 1873.

DIANAH

Comédie en deux actes, par M. Théodore Barrière.

Il semble que les théâtres parisiens soient convenus entre eux de « jouer la série ». Depuis dix-huit mois environ, les enfants et les pères ont fourni plus de comédies et de drames qu'ils n'en produisent en dix-huit années ordinaires. A l'Odéon, *les Créanciers du bonheur*; aux Français, la *Christiane* de M. Gondinet, suivie des *Enfants* de M. George Richard et de *l'Enfant* de M. Manuel (transformé en *Absent*).

Enfin, voici la *Dianah* de Théodore Barrière, qui nous présente un cas particulier et curieux des sentiments complexes que les moralistes ont groupés sous l'étiquette unique « amour paternel. »

Seulement, Théodore Barrière, qui semble fermer la série, est précisément celui qui l'avait ouverte, car sa *Dianah* fut jouée il y a sept ou huit ans au théâtre de Bade. Elle s'appelait, en ce temps-là : « *Adieu, paniers, vendanges sont faites* ». Ce titre de proverbe cachait une vraie comédie.

Pourquoi Théodore Barrière l'a-t-il gardée tant d'années en portefeuille ? Un peu de mauvaise humeur, cela se devine. Un directeur, consulté, aura déclaré que *Dianah* ressemblait à une pièce de Scribe, *Geneviève ou la Jalousie paternelle* ; il n'en aura pas fallu davantage pour que Barrière se repliât sur lui-même, et cachât miss Dianah dans les profondeurs d'un tiroir, que M. Carvalho a eu l'art de forcer... par la persuasion.

Le fait est que *Dianah* ressemble à *Geneviève* comme une médiocre pièce de Scribe peut ressembler à l'une des meilleures de Barrière. Il y a de la jalousie paternelle dans les deux, c'est évident. Mais Scribe s'était contenté d'esquisser la donnée sous son aspect le plus superficiel, le plus banal, et, par cela même, chose étrange, le moins acceptable pour les esprits délicats.

L'originalité de la pièce de Barrière, c'est que l'amoureux, relégué à la cantonnade, ne se montre pas au spectateur. La jalousie égoïste de sir Georges se concentre sur un autre objet. En face de lui, qui ne vit que par sa fille et pour sa fille, se dresse comme un contraste vivant le comte de Rouvray, un père malheureux, celui-là, car il a perdu toute jeune sa petite Marie qu'il adorait. Un lien sympathique s'établit entre

cet homme au cœur brisé et miss Dianah, dont il devient le confident.

Ainsi, c'est vraiment la jalousie paternelle qui s'éveille au cœur de sir Georges; ce n'est pas, comme dans *Geneviève*, un père disputant sa fille à l'amour d'un époux, situation dont Scribe, malgré son adresse et son expérience, n'a pu voiler entièrement le côté pénible, presque choquant; ici, c'est un père dont la tendresse s'exalte jusqu'au ridicule, parce qu'il lui semble qu'un autre père entreprend sur sa part légitime, sur ses droits naturels et sacrés.

Ce petit drame intime, où l'émotion s'encadre toujours dans les sourires d'une franche comédie, se dénoue par le bonheur de Dianah et par l'étroite amitié des deux pères. C'est une succession de scènes charmantes, traitées avec une délicatesse infinie de nuances et de ton.

Le succès de *Dianah* a été grand, très grand, puisqu'il a fini par entraîner cette portion du public parisien, si blasée qu'elle a cessé de goûter les sentiments vrais, et si gâtée qu'elle se scandaliserait presque des chastes caresses d'un père et d'une fille.

Le rôle de miss Dianah a mis en pleine lumière le jeune talent de M^{lle} Baretta, dont j'ai signalé déjà plusieurs créations heureuses à l'Odéon. On ne saurait être plus naïve, plus gaie, plus vraiment jeune fille.

MM. Parade et Saint-Germain sont excellents dans les deux pères. En écrivant ceci, je fais crédit à M. Saint-Germain, qui était effroyablement enroué.

CXXIX

RENAISSANCE. 6 juin 1873.

L'OUBLIÉE
Drame en quatre actes, par M. Alfred Touroude.

L'affiche annonçait une première représentation ; ce n'était qu'une reprise. L'ouvrage a été déjà représenté sur un autre théâtre. Seulement, il s'appelait alors *l'Affaire de la rue de Suresnes* et le théâtre s'appelait le Palais de Justice.

Les tribunaux appelés à juger de pareilles causes ont la faculté d'ordonner que les débats ne seront pas publics. La critique n'a pas cette ressource. Elle ne peut pas juger et prononcer à huis clos.

Je suis condamné — car c'est moi, c'est nous public et journalistes qui sommes condamnés, quoique innocents — à vous raconter les aventures de la Briotte, née Rosine Latour, et de sa fille Suzanne, l'oubliée.

On peut écrire avec toutes sortes d'objets, avec une plume, avec un crayon, avec un pinceau, avec une allumette de bois, avec une épingle à cheveux, avec un cure-dents ; malheureusement on ne peut pas écrire avec des pincettes. C'est cependant l'instrument qui conviendrait ici.

La profession de Rosine Latour n'a pas de nom possible dans la langue des honnêtes gens. Elle s'est vendue elle-même quand elle était jeune ; aujourd'hui, la voilà commissionnaire en chair humaine. Elle a promis à M. de Valnay de lui livrer une nouvelle victime, et cette victime, c'est sa propre fille, qu'elle avait abandonnée et qu'elle ne reconnaît pas.

Un sentiment humain subsiste dans le cœur de cette misérable femme, qui se fait horreur à elle-même lorsque la vérité se dévoile à ses yeux.

L'oubliée s'est tirée saine et sauve des étreintes sauvages de M. de Valnay, et elle épousera un petit jeune homme qu'elle aime.

M. Alfred Touroude, en allant chercher le sujet de son drame dans les sentines de la civilisation, méritait de recevoir une leçon sévère. Mais le public s'est contenté de sourire aux imperfections du drame et d'applaudir des acteurs de talent qui avaient affronté des périls peu enviables.

Vainement l'auteur prétendrait-il que son œuvre n'est pas immorale puisqu'elle punit le vice par lui-même. Qu'est-ce que cela peut nous faire qu'une créature comme Rosine Latour soit punie ? L'enseignement est nul, et il ne reste qu'une exhibition révoltante, également offensante pour la vue et pour les oreilles de ce public français, qui, au dire de Boileau, affichait autrefois la prétention et la volonté de se faire respecter.

Pourriture à part, le drame de M. Touroude est détestable. Il est construit à grands coups de serpe, comme ces figures que les bûcherons taillent dans du bois mort. M. Touroude cherche une situation, et, lorsqu'il l'a trouvée, il s'inquiète aussi peu de la préparer que de la dénouer. Va comme je te pousse ; c'est sa devise et c'est son style. Au quatrième acte de *l'Oubliée*, tous les personnages entrent à la file comme dans les féeries, en criant : « — Qu'est-ce quya ? qu'est-ce quya ? » C'est tout bonnement la jeune fille qui se meurt. Mais rassurez-vous, elle ressuscite, car M. Touroude n'a pas eu la férocité de briser l'âme d'une pauvre mère. Merci, mon Dieu !

Ni M^{me} Marie Laurent, qui joue l'infâme Rosine Latour, ni M. Maurice Simon, qui remplit dans *l'Oubliée* le rôle qui fut créé par M. O*** dans l'affaire de la

rue de Suresnes, ni M. Dumaine ne m'ont satisfait, malgré leurs consciencieux efforts. Les acteurs ne sont jamais bons dans de mauvais rôles.

A propos, je n'ai pas même laissé entrevoir la figure que fait M. Dumaine à travers ces malpropretés. Eh bien! il les balaie. C'est un Desgenais de banlieue, qui protège le petit amoureux de *l'Oubliée* et qui intimide les libertins par la seule vue de ses biceps.

Ce compte rendu serait incomplet et je ne rendrais pas à M. Touroude la justice qui lui est due si j'omettais de faire remarquer que son drame renferme une scène de viol. Et de quatre. *Une mère*, *un Lâche*, *Jane* et *l'Oubliée*, quatre drames, quatre viols ou tentatives de viol, — sans compter la langue française, que M. Touroude traite comme ses héroïnes, en lui faisant subir l'affront de ses impudiques brutalités.

CXXX

VAUDEVILLE. 10 juin 1873.

PANAZOL

Comédie en un acte, en vers, par M. Edmond Gondinet.

UN MONSIEUR QUI ATTEND DES TÉMOINS

Comédie en un acte, par M. Théodore Barrière.

Reprise de : LE CHOIX D'UN GENDRE

Comédie en un acte, par MM. Labiche et Delacour.

Les trois pièces dont je viens de transcrire les titres composent un spectacle amusant et varié, qui met en

présence trois types très distincts de pièces et d'auteurs.

La comédie de M. Edmond Gondinet est un bon conte gaulois.

Celle de M. Théodore Barrière est une esquisse chaude et colorée de certaines régions de la vie parisienne.

Enfin celle de MM. Labiche et Delacour est l'ancien vaudeville d'Arnal, dépouillé de couplets, mais toujours bourré de situations comiques tournées et retournées jusqu'à ce que le spectateur entre en convulsion.

Du *Choix d'un gendre* je n'ai rien à vous dire de plus, sinon que MM. Delannoy et Ricquier l'ont joué d'une manière très plaisante.

Quelques lignes des *Petites Misères de la vie conjugale*, du grand Balzac, ont donné à M. Edmond Gondinet l'idée de sa joyeuse pochade.

Il s'agit d'un bourgeois nommé Panazol, qui a fait un beau mariage, puisqu'il a épousé une demoiselle jeune, belle, sage, dotée de trois cent mille francs et fille unique Unique, entendez-vous? Tout a été prévu au contrat, excepté que le beau-père, âgé de cinquante et quelques années, aurait des retours de jeunesse et que Mlle Georgette cesserait d'être unique. Vous voyez d'ici la fureur de Panazol, à l'idée de partager l'héritage de M. et Mme Malissard.

Mais l'évènement prodigieux auquel Panazol ne s'attendait pas, ni le public non plus, c'est que Mme Malissard donne le jour à deux jumeaux.

Voilà Panazol forcé de rentrer à son bureau de Paris qu'il avait quitté pour vivre de ses rentes en province ; ce qui désolait Mme Panazol. Grâce à la rentrée à Paris, la paix du ménage est rétablie, et si Panazol perd les deux tiers de l'héritage Malissard, il recouvre son bonheur conjugal.

On aime toujours un bon conte bien conté. Aussi .esuccès de *Panazol* s'est-il dessiné tout d'une venue. M. Edmond Gondinet a de l'invention comique, de la bonne humeur et pas la moindre misanthropie. C'est un écrivain charmant, et voilà pourquoi je vais lui faire une scène.

M. Gondinet a écrit son *Panazol* en vers libres, forme qu'il a déjà employée pour *le Roi l'a dit*. Je sais bien que des maîtres tels que La Fontaine et Molière n'ont pas dédaigné le vers libre, mais alors il faudrait les imiter fidèlement et ne pas se dispenser des sévérités de facture auxquelles ils s'étaient astreints. Tel que le pratique M. Gondinet, avec des rhythmes et des rimes irréguliers, entremêlés comme au hasard, l'oreille est affectée d'un sautillement perpétuel qui produit à la longue une fatigue nerveuse.

Je supplie M. Gondinet de prendre bravement son parti, et d'écrire ou tout à fait en prose ou tout à fait en vers.

Il n'y a pas, à proprement parler, de pièce dans la comédie de Théodore Barrière ; c'est une tranche coupée dans la vie réelle comme dans un pâté de foie gras, et servie telle quelle avec son odeur de truffe et de bonne graisse.

Le jeune M. Beautort se réveille à huit heures du matin fort marri, car il est obligé de se rappeler qu'il a soupé au café Riche, qu'il s'y est grisé et qu'il a attrapé un duel avec le banquier Heurtebise.

La cause de la querelle est une jeune hétaïre nommée Mandolina. Beautort se vantait, Heurtebise lui a jeté à la figure un plum-pudding brûlant. Beautort a répliqué par l'envoi franc de port d'un homard à l'américaine. Après cet échange de comestibles et de cartes, l'honneur exige que ces messieurs se coupent la gorge dans le bois de Meudon.

Tel est, du moins, l'avis du vicomte de Courte-

Haleine, membre du club des Hannetons et l'un des témoins de Beautort. L'autre, le paysagiste Louis, arrangerait volontiers les choses plus pacifiquement.

Un coup de sonnette retentit. Sont-ce les témoins de Heurtebise? Non, ce sont les boueux qui demandent leurs étrennes. Drelin! drelin! Un marchand de pastilles du sérail apporte un choix de cimeterres recourbés ; mais il se trompait, cette panoplie meurtrière est destinée au voisin de Beautort.

Drelin! drelin! voici Mlle Mandolina elle-même. Apprenant que son amant va se battre, elle voudrait bien lui faire faire un petit bout de testament. Mandolina a vu dans les cartes que le duel aurait une heureuse issue si Beautort se montrait généreux. Beautort est un esprit fort, il ne croit à rien ; c'est égal, il prie Mandolina de lui tirer les cartes ; et ma foi! pour ne rien donner au hasard, l'incrédule Beautort avantage Mandolina.

Drelin! drelin! Enfin, voici les deux témoins ; ils sont bien délabrés, bien faméliques ; ils portent à neuf heures du matin des habits noirs dont le collet est encrassé par le contact de longs cheveux flottants. Il n'importe. Comment ne pas faire accueil à de braves gens qui vous apportent des paroles de paix et des excuses!

On les invite donc à déjeuner, et c'est plaisir que de voir les deux inconnus travailler des mandibules, lorsque tout se découvre. Ce ne sont pas les témoins de M. Heurtebise, mais les amis du flûtiste d'en face, que Beautort avait traduits devant le juge de paix pour cause de tapage nocturne par voie de concertos, gammes chromatiques, trilles et arpéges roucoulés à des heures indues.

Au moment où Beautort renvoie avec indignation ces deux intrumentistes à leur orchestre de l'Élysée-

Montmartre, un grandissime coup de sonnette couvre le bruit des voix.

C'est la police qui fait son entrée. Heurtebise a mis sa vie sous la protection de la force publique ; en raison de quoi le commissaire de police déclare à Beautort que sa mission est de protéger la vie des citoyens paisibles contre des spadassins tels que lui.

Beautort est si joyeux de ne pas se battre et de passer pour un foudre de guerre, qu'il en épouse Mandolina.

Théodore Barrière a semé à profusion, sur ce cadre à la fois réel et fantaisiste, les mots comiques et les traits mordants. A la chute du rideau, on a applaudi pendant cinq minutes l'auteur et les acteurs.

MM. Saint-Germain, Delannoy, M^{lle} Massin, MM. Richard, Colson et Ricquier composent une excellente troupe, qui permet au Vaudeville de rentrer dans son vrai genre et d'y retrouver des succès productifs.

CXXXI

GYMNASE. 14 juin 1873.

Reprise de LA PETITE FADETTE

Comédie-vaudeville en deux actes, par MM. Anicet Bourgeois et Charles Lafont.

Le moment était propice hier au soir, dans la salle à demi déserte du Gymnase, pour s'abandonner à des méditations rêveuses sur les vicissitudes de la littérature et du théâtre.

S'il fallait un argument aux professeurs d'esthétique

qui enseignent que le théâtre est un art inférieur, c'est bien *la Petite Fadette* qui le leur fournirait.

Comment s'expliquer que le récit original et poétique de George Sand, traduit à la scène par deux hommes, l'un d'expérience et l'autre de style, ne nous apparaisse plus qu'une insignifiante et banale paysannerie ?

C'est que le théâtre ne dispose que d'une perspective à la fois restreinte et brutale, où l'on ne perçoit que les lignes fortement appuyées et les couleurs voyantes. Les demi-teintes, les nuances de caractère et de sentiment, les circonstances accessoires sont forcément exclues comme inutiles ou même nuisibles et formant obstacle ou longueur. En un mot, la forme particulière du théâtre est à la littérature générale ce que le fini est à l'infini.

Il suffit au romancier d'une vingtaine de mots rangés dans un certain ordre pour donner l'idée d'un bois sinistre, d'un ciel orageux ou d'une âme troublée. D'un seul trait bien placé, il éclaire une figure et lui imprime un cachet d'individualité assez marquant pour satisfaire le besoin de nouveauté et de curiosité qui dévore le lecteur.

Transportez tout cela des pages du roman sur les planches du théâtre, et bonsoir la magie. Vous rêviez le mystérieux carrefour des Sept-Ormeaux, mais on ne saurait vous montrer qu'une mauvaise toile peinte ; le feu follet n'est qu'une coquille pleine d'alcool enflammé, que promène au bout d'un fil de fer le bras du machiniste ; un jeune garçon de village apparaît ; mais ce n'est plus Landry, c'est Landrol ; et quant à la petite Fadette, c'est qui vous voudrez, Rose Friquet, Mignon, la Gardeuse de dindons, Mlle Thuillier, ou Mlle Borghèse, ou Mlle Schriwaneck, ou Mme Galli-Marié, ou la bonne grosse petite commère qui débutait hier sous le nom d'Angèle Gaignard ; mais de la petite

Fadette, ne m'en parlez plus. La vision s'est évanouie.

Il subsiste une jolie scène dans la pièce de MM. Anicet Bourgeois et Charles Lafont, je veux parler des naïves confidences de Landry et de Fanchon. Une scène pour deux actes c'est un peu maigre. Il faut même convenir que le deuxième acte tout entier est absolument dépourvu de situations et d'intérêt.

Mais quel singulier dénoûment ! La Petite Fadette, cette bâtarde, fille d'une femme perdue et petite-fille d'une sorcière, épouse le coq du village ; pourquoi ? est-ce parce que son intelligence, ses charmes et son honnêteté ont trouvé grâce devant les préjugés d'un village berrichon ? Non ; mais uniquement parce qu'elle apporte en dot les quarante mille francs épargnés par sa grand-mère. Cette conclusion est aussi logique et aussi ingénieuse que celle du *Compagnon du tour de France*, où George Sand démontre que la récompense promise au mérite d'un bon compagnon menuisier est d'épouser la fille d'un duc et pair.

M. Landrol joue Landry avec son talent habituel. La débutante, Mlle Gaignard, que M. Montigny est allé arracher aux plaisirs de la bonne ville de Reims, a été fort bien accueillie.

Cette jeune personne, qui n'est pas précisément jolie, possède l'habitude de la scène ; elle a de l'action, de la verve, et une voix timbrée qui porte naturellement et sans effort dans toutes les parties de la salle. Ce sont là des dons naturels et des promesses qui justifient le choix de M. Montigny.

CXXXII

GYMNASE. 20 juin 1873.

MA COLLECTION
Comédie en un acte, par M. Narcisse Fournier.

PORTE CLOSE
Comédie en un acte, par M. Émile Têtedoux.

Il y a des pièces d'hiver, des pièces d'été, et aussi des pièces de demi-saison, qui passeraient pour légères en janvier et semblent lourdes en plein juin.

Tel est le cas de M. Narcisse Fournier, auteur de *Ma Collection*. C'est une pièce trop bien faite pour l'été ; on y reconnaît la main habile d'un auteur vieilli sous le harnais ; mais il n'y a pas l'ombre d'une pièce, soutenue par une apparence d'intérêt ; or, par la chaleur qui nous écrase, il ne faut pas tenter le sommeil.

M. Blaisot joue avec beaucoup de naturel et de bonhomie le rôle du collectionneur ; l'accent toulousain de M. Francès a déridé pendant quelques minutes le front ruisselant des spectateurs.

Pour *Porte close*, il n'y a pas à s'y tromper : c'est une vraie pièce d'été, et si parfaitement de saison que le jeune premier ne porte même pas de cravate.

Si petit qu'il soit, le sujet de *Porte close* n'est pas d'une entière nouveauté. Nous sommes au lendemain d'une noce ; mais en se présentant chez sa femme, le mari a trouvé « porte close ».

Il s'agit de s'expliquer ; et l'explication ne sera pas longue : madame prétend rester fidèle à un premier

amour, un jeune homme qu'elle aperçut, il y a six ans, dans un bal et qu'elle ne revit jamais.

Le jeune mari comprend que sa femme est une petite dinde ; il se moque d'elle, il la rend jalouse à son tour, et lorsque la pièce a duré trente-cinq minutes, délai fixé par la montre impeccable du régisseur, l'excellent M. Derval, les deux époux sont réconciliés. Le rideau baisse, puis se relève, et le nom de M. Emile Tètedoux est livré, sans opposition, à un petit nombre de curieux bienveillants.

CXXXIII

Comédie-Française. 26 juin 1873.

Reprise du TESTAMENT DE CÉSAR GIRODOT

Comédie en trois actes, par MM. Adolphe Belot et Villetard.

L'art dramatique invente peu ; il se souvient et se recommence. Je ne saurais énumérer ici, et de mémoire, les comédies qui ont pour prologue ou pour premier acte l'ouverture d'un testament, pour développement la peinture des héritiers et de leurs caractères contrastés, pour dénoûment la punition des collatéraux insensibles et avides, comme aussi le bonheur des parents sensibles et vertueux. Tel était, entre autres, le sujet des *Héritiers* d'Alexandre Duval, qui appartiennent au répertoire de la rue Richelieu, et des *Frères à l'épreuve*, qui popularisèrent à l'ancien boulevard le nom de Pelletier de Volmeranges.

Mais un sujet connu, lorsqu'il repose sur un trait ou sur un vice permanent de l'humanité, se revivifie

tous les quinze ou vingt ans ; il suffit que les auteurs nouveaux le refrappent à l'effigie particulière de leur temps, au millésime de leur propre éclosion.

Le Testament de César Girodot, qui obtint un succès colossal à l'Odéon, sous la direction de M. Charles de la Rounat, n'a pas vieilli comme on pouvait le craindre; le succès qui l'a salué sur notre première scène prouve que M. Perrin a eu raison de faire entrer la comédie humoristique de MM. Belot et Villetard dans la galerie des œuvres consacrées.

L'originalité de la pièce réside dans ce trio de figures malhonnêtes, vicieuses et grotesques, mais non caricaturales, qui s'appellent Isidore Girodot, sa femme Clémentine et son fils Célestin. Ceux-là sont vraiment pris sur le vif ; leur laideur tourne à l'hilarité, se détaille avec finesse, et l'on en rit sans se fâcher, ce qui est la condition essentielle et trop méconnue de la vraie comédie.

Par une conséquence toute naturelle, la pièce ne produit son effet qu'à la condition d'avoir des interprètes faits à point pour ces trois figures typiques. La Comédie-Française, heureusement pour elle, les avait sous la main : M. Kime, d'abord, qui doit sa réputation et sa fortune artistique au rôle d'Isidore qu'il a créé; puis Mme Jouassain, et enfin le jeune M. Joumard, de qui je n'avais jamais eu l'occasion de parler, et qui réussit tout à fait dans le rôle de Célestin.

Je viens de rappeler que l'éclatant succès de M. Kime en Isidore fut pour beaucoup dans son passage à la Comédie-Française; la même chance n'était pas réservée à Mlle Elise Picard, qui sut attacher son nom au rôle de Clémentine, mais qui n'en tira guère profit et que j'ai entrevue depuis deux ans, ombre errante, un soir au Gymnase, dans *les Vieilles filles*, plus récemment aux représentations du Jubilé Ballande, dans *la Mort de Molière* et *le Malade imaginaire*,

toujours intelligente, toujours vaillante, mais engagée, jamais.

Je ne sais pas par moi-même comment M^lle Elise Picard comprenait et rendait le personnage de M^me Girodot. Je suis donc dispensé de toute comparaison oiseuse. Il me suffit de dire que j'ai trouvé M^lle Jouassain excellente de tous points. Cette odieuse Clémentine, qu'une actrice moins expérimentée tournerait si facilement à l'aigre et au grimaçant, M^me Jouassain la confit en douceur; c'est un vrai bâton d'angélique; elle a rendu avec la nuance la plus douce et la plus spirituelle le patelinage éploré de cette fausse bonne femme, qui possède la ruse du serpent dont son bélître de mari n'a que le fiel.

Les autres rôles sont tenus avec ensemble et convenance, rien de plus.

CXXXIV

Odéon. 27 juin 1873.

LE VERTIGE

Comédie en un acte en vers, par M. Georges de Porto-Riche.

M. Georges de Porto-Riche nomme le vertige ce qu'avant lui M. Octave Feuillet avait appelé la crise; c'est aussi le moment psychologique de M. de Bismarck appliqué aux faiblesses des jeunes femmes rêveuses. Enfin, c'est l'heure ou la demi-heure qui précède la chute. Dans le petit drame de M. de Porto-Riche, Marie de Montel est sauvée par l'intervention

de son père, qui expulse l'amant juste à la minute où, appelé par un signal lumineux, il allait enlever la pauvre colombe fascinée et la conduire au lac Majeur pour vérifier sur place les descriptions attrayantes de notre ami Francis Magnard.

Tout est sauvé.

Je ne vous ai pas dit ce qu'était le signal lumineux. Le signal lumineux est à la mode cette année. M. de Porto-Riche avait à choisir entre le candélabre de *l'Acrobate* et la lampe d'*Andréa*. Il s'est décidé pour l'éclairage à la Sardou, indice saisissant d'une vocation dramatique.

Le Vertige a très vivement réussi. L'auteur est bien jeune, on le sent ; le choix même du sujet est une preuve de son inexpérience ; mais il sait penser et parler en vers, avec éloquence parfois, quelquefois aussi avec esprit comme dans le couplet sur Paris, très finement dit par Mlle C. Colas. J'accepte donc comme une promesse le succès que les amis très sympathiques et très nombreux de M. de Porto-Riche ont failli pousser jusqu'à l'ovation.

Mlle Broisat prête son charme habituel et sa diction pénétrante au personnage de Marie ; mais n'abuse-t-elle pas de deux gestes, la main qui comprime les battements du cœur ou qui touche les cheveux, à la Malibran ? N'est-ce pas un peu trop d'égarement lyrique, et les brises de la baie des Anges portent-elles vraiment de tels ravages dans le système nerveux des dames ? On n'oserait plus aller à Nice.

M. Pierre Berton jouait Abel de Lajac ; c'était son dernier rôle avant ses débuts à la Comédie-Française. Il y a mis sa chaleur entraînante, et s'est fait beaucoup applaudir.

Je ne puis décidément pas m'accoutumer à l'accent de M. Tallien ; ce comédien n'est cependant pas sans mérite ; mais ne pourrait-il, pendant les vacances de

l'Odéon, travailler sa prononciation qui rappelle un peu celle des suisses de Molière dans *l'Etourdi* et dans *M. de Pourceaugnac ?*

CXXXV

Comédie-Française. 1er juillet 1873.

L'ÉTÉ DE LA SAINT-MARTIN
Comédie en un acte en prose, par MM. Henri Meilhac
et Ludovic Halévy

J'ai un ami, un grand ami [1], qui n'estime que la critique toute d'une pièce. Ceci est bon, ceci est mauvais, voilà, selon lui, le formulaire simple et rapide qu'un critique sûr de sa conscience et de sa bonne foi doit appliquer à tous les cas possibles.

Pour moi, j'incline vers une autre méthode. Parmi les fictions les plus ingénieuses de Voltaire, ce grand inventeur, j'ai retenu la figure symbolique que Babouc présente à l'ange Ituriel. C'est une statue d'argile dont la pâte recèle de l'or pur et des pierres précieuses. — « Casserez-vous cette jolie statue parce qu'elle renferme un peu d'argile ? » demande timidement Babouc. L'ange Ituriel, qui n'est point sot, comprend, sourit, et pardonne à l'œuvre imparfaite, c'est-à-dire à l'œuvre humaine.

Cette fine allégorie m'est d'un merveilleux secours pour exprimer les sentiments très divers qui ont accueilli la comédie nouvelle.

[1] M. de Villemessant.

MM. Henri Meilhac et Ludovic Halévy abordaient ensemble pour la première fois la scène de la Comédie-Française. Il s'agissait pour eux d'y conserver les qualités qui ont fait leur fortune littéraire, je veux dire l'accent moderne, l'observation délicate et pénétrante et la nuance parisienne, tout en oubliant bien des choses qui ne peuvent être publiquement savourées que par la famille Cardinal.

D'ailleurs, on ne réussit pas comme MM. Meilhac et Halévy sans s'être fait beaucoup d'amis et beaucoup d'ennemis, les premiers se confondant facilement avec les seconds aux jours de bataille. De là des courants d'impressions fort diverses, faciles à discerner à travers les joies naïves de cette portion du public qui applaudit beau jeu bon argent.

L'Eté de la Saint-Martin ne compte que trois personnages : M. Briqueville, joué par M. Thiron ; son neveu Noël, joué par M. Pierre Berton, qui débutait ; une gouvernante, Mme Lebreton, jouée par Mme Jouassain ; et Adrienne, jouée par Mlle Croizette.

Au lever du rideau, M. Briqueville, un riche bourgeois aux cheveux grisonnants, à la mine fleurie, vert encore, est enfoncé dans un grand fauteuil, et de l'autre côté d'une table à thé, Mlle Adrienne achève à haute voix la lecture du premier volume des *Trois Mousquetaires* d'Alexandre Dumas. Qui est cette Adrienne ? La propre nièce de Mme Lebreton, arrivée depuis quinze jours d'Amérique pour embrasser sa bonne tante. M. Briqueville, qui couve de l'œil les moindres mouvements d'Adrienne, ne s'explique pas du tout qu'une créature si gracieuse et si séduisante soit issue du même sang que Mme Lebreton. Cette parenté, dont Mme Lebreton n'avait soufflé mot pendant vingt ans, étonne l'honnête M. Briqueville. Elle m'étonne aussi, et je pressens un mystère.

Mais à peine ai-je entendu raconter l'histoire du

neveu Noël, que l'oncle Briqueville a chassé de sa présence parce qu'il s'était marié, sans l'aveu de son oncle, avec une fille de mince condition, que le mystère s'éclaircit pour moi. Vous pouvez parier sans crainte qu'Adrienne est la femme de Noël, qu'elle s'est fait présenter sous un faux nom pour gagner le cœur de son oncle ; que celui-ci finira par découvrir la ruse, mais que, ne pouvant pas se passer d'Adrienne, il ouvrira ses bras aux époux, et leur pardonnera leur faute en faveur de leur mauvais procédé.

C'est tout simplement *le Vieux Célibataire* de Colin d'Harleville, que vous nous racontez là ? Absolument, sans parler d'autres pièces bâties sur la même donnée et qui firent, au temps jadis, les délices du Théâtre Comte et du Gymnase-Enfantin, par exemple *le Cœur d'une Mère*, une très jolie pièce de Richard Listener (Charles Ménétrier).

Mais attendez un peu, car vous n'avez pas vu paraître *l'Eté de la Saint-Martin* ; un seul rayon de son soleil, un peu pâle mais généreux encore, va réchauffer et redorer ce vieux cadre.

Non seulement M. Briqueville a pris en gré Mlle Adrienne, mais, sans qu'il s'en rendît bien compte, un sentiment profane a pris naissance dans son cœur. Aussi, lorsqu'Adrienne, jugeant que le moment est venu d'en finir, annonce qu'elle repart pour l'Amérique, le vieillard est saisi d'un trouble profond ; sa vue s'obscurcit, ses mains tremblent : la vérité lui apparaît, il se sent amoureux... Mais Briqueville est un homme de cœur et d'honneur ; il sait se contraindre à temps, et règle lui-même les préparatifs du départ d'Adrienne. C'est à mon avis la plus jolie scène de l'ouvrage, la plus neuve aussi et la plus digne de la Comédie-Française.

La courageuse et noble résignation de M. Brique-

ville ne fait pas le compte d'Adrienne, qui se trouve entraînée plus loin qu'elle n'eût voulu. Elle laisse percer à son tour un si vif chagrin de cet éloignement subit que Briqueville s'y trompe; le pauvre homme laisse échapper son secret, et il offre nettement à Adrienne de devenir sa femme. Là-dessus, le neveu arrive tout à point pour s'entendre dire par son oncle : « — Je pardonne tout, amène-moi ta femme et nous vivrons ici tous quatre en gens heureux. » Tous quatre? Noël n'y comprend plus rien.

Enfin, Mme Lebreton se décide à révéler à Briqueville la ruse dont elle fut la complice. Le premier moment est pénible; Briqueville n'est pas seulement un oncle en colère, c'est un vieillard froissé au cœur. Mais Noël et Adrienne lui montrent une tendresse si vraie et lui présentent des excuses si touchantes que Briqueville s'attendrit; il se renfonce, non sans soupirer un brin, dans son grand fauteuil, et Adrienne reprend la lecture des *Trois Mousquetaires*.

Telle est cette comédie, en somme très vive, très spirituelle et très jolie, sous les réserves que j'ai indiquées déjà et d'autres qu'on peut faire encore. J'ai entendu, par exemple, soutenir que l'oncle Briqueville fera triste figure devant ce jeune couple qui s'installe dans son hospitalière maison. J'avoue que l'objection ne m'arrête guère. Les choses n'ont été poussées qu'au point nécessaire pour que l'oncle Briqueville fût obligé de reconnaître qu'Adrienne est irrésistible, et qu'il n'a, par conséquent, plus rien à reprocher à son neveu.

Ce que la situation pouvait comporter de scabreux est d'ailleurs évité ou tourné avec un tact et une réserve dignes de tous éloges.

J'ajoute, à cette appréciation pleine de compromis et de compensations, que le succès a été grand, que je me suis fort amusé pour ma part, et que, dans ces conditions, je renonce, comme dit Dorante de *la Cri-*

tique, à chercher des raisonnements pour m'empêcher d'avoir du plaisir.

La pièce est jouée à ravir. La création de Briqueville a été pour M. Thiron l'occasion d'une ovation véritable. C'est que, si le rôle est sympathique, le comédien l'est aussi; il a la gaîté, la verve, la sensibilité, et, par dessus tout cela, la mesure. M. Thiron n'est pas sorti une seconde ni du ton ni du geste de l'homme bien élevé, et il a fait rire sans se rien permettre qui tournât à la grimace ou à la caricature. C'est une belle soirée pour cet excellent acteur.

M^{lle} Croizette a corrigé presque tous les défauts que je lui reprochais l'an dernier avec franchise. Elle a été très applaudie, à juste titre.

M^{me} Jouassain et M. Pierre Berton ont tiré bon parti de deux rôles secondaires. C'est la tradition des Français de faire paraître les débutants dans des bouts de rôle. M. Pierre Berton donnera sa vraie mesure dans le grand répertoire qui lui est familier et dont il a la tradition [1].

CXXXVI

Ambigu-Comique. 7 juillet 1873.

LES POSTILLONS DE FOUGEROLLES
Drame en cinq actes, par M. Crisafulli.

Ceci est une pièce à bottes. Les deux héros sont postillons de leur métier, et l'un des deux répond au

[1] Aussi ne l'y fit-on jamais paraître; il se retira au bout d'un an, *volens nolens*.

sobriquet harmonieux de Grossebotte. Le prologue nous offre un marquis d'Olgence qui porte un habit de cour et des bottes ; enfin Grossebotte le fils, médecin de village, ne quitte jamais ses bottes, qu'il danse, qu'il purge, qu'il saigne, ou qu'il fasse la cour aux dames. Les bottes de Grossebotte junior sont à revers et n'ont pas été brossées depuis l'exécution de Lesurques.

Je supplie l'auteur d'autoriser ses interprètes, vu la chaleur, à se priver de ces accessoires désagréables et à jouer en pantoufles. Il faut de l'humanité.

Voulez-vous que je vous la raconte, cette pièce étonnante ? Ecoutez donc :

> Empoisonner son mari !
> Non, non, pas si niaise...
> Hélas ! c'est un crime qui
> Sur le *sein trop pèse*.

Ainsi chantaient les frères Cogniard dans la fameuse revue 1841-1941, jouée il y a quelque trente ans, sur le théâtre de la Porte-Saint-Martin. Mme Peyras, née Fanny d'Olgence, est beaucoup trop jeune pour avoir ouï chanter cette poésie suave, dont elle aurait pu faire son profit. Aussi travaille-t-elle les entrailles de monsieur son mari avec de fortes doses d'acide arsénieux. Pourquoi veut-elle se défaire de ce postillon retiré et l'envoyer dans l'Hadès de M. Leconte de Lisle pour y étriller les coursiers infernaux?

Procédons par ordre.

Au premier relai, non, au premier acte, le marquis d'Olgens explique, dans un récit de deux cent cinquante lignes, au bout duquel le front de l'acteur marquait quarante-sept degrés Réaumur, qu'il est affligé d'une nièce, que cette nièce est née à Batavia, d'où il suit qu'elle s'appelle Fanny et qu'elle est d'une température, je veux dire d'un tempérament volca-

nique. Que faire d'une batavienne de vingt ans, qui s'appelle Fanny, et qui se jette à la tête du premier godelureau venu dans un bal du grand monde ? La marier, et voilà pourquoi le marquis d'Olgens amène sa nièce chez un négociateur en mariages, M. Saint-Andéol. Celui-ci n'a qu'un client, un postillon enrichi qui vient de se retirer des affaires, le brave et excellent M. Jérome Peyras. Une union si bien assortie séduit à première vue le marquis d'Olgens, qui devient *hic et nunc* l'oncle du postillon.

Si vous ne devinez pas que Fanny, consentante mais furieuse, empoisonnera Jérôme Peyras, le Lafarge de cette autre Marie Capelle, c'est que vous manquez de la plus simple clairvoyance.

A vrai dire, M. Crisafulli accorde à Mme Peyras un grand nombre de circonstances atténuantes. Peyras ou Postillon Ier est doublé du sieur Grossebotte ou Postillon II, et ces deux amis ne se quittent jamais. Le jour de la noce, qui se célèbre au Glandier que l'auteur appelle Fougerolles, Postillon Ier oblige la nièce du marquis d'Olgens à ouvrir le bal avec Postillon II, qui se compare lui-même à « un saucisson de Lyon ». Le paradis de l'Ambigu trépigne de joie et Mme Peyras de désespoir. Ils ont l'un et l'autre raison, chacun dans sa sphère.

Remarquez que c'était un trait de génie. Que M. Crisafulli ne s'en est-il tenu là ! L'ail et l'arsenic exhalent des arômes analogues ; Mme Peyras, empoisonnée par Grossebotte, se serait ratrappée sur le sieur Peyras ; le poison des Este contre le poison des Borgia, nous restions dans les traditions de la plus haute littérature.

Malheureusement, M. Crisafulli s'est égaré sur un chemin de traverse. J'ai déjà parlé de Grossebotte fils, plus connu comme médecin sous le nom de Louis Duriez. Ce médicastre est précisément le jeune homme

pour qui M^lle Fanny était un jour sortie de la pudique réserve qui sied aux jeunes personnes, même nées à Batavia. Epouvanté de ces incandescences alarmantes, Louis Duriez les avait fuies pour se réfugier dans l'amour pur de sa petite amie Antoinette.

Or, Antoinette, c'est précisément la fille de Jérôme Peyras, née d'un premier mariage jadis contracté à la face de la nature par ce postillon sentimental.

Vous comprenez bien que M^me Peyras ne permettra jamais qu'Antoinette épouse Louis Duriez. Ce mariage était arrêté depuis longtemps entre Postillon I^er et Postillon II ; elle le rompra ; elle brouillera les deux amis ; elle jettera dans l'âme de Jérôme des soupçons infamants contre Louis Duriez. Jérôme est amoureux de sa femme, par conséquent il croit tout et tombe dans tous les piéges. Il rompt avec fureur les projets qui devaient faire le bonheur des deux jeunes gens.

A ce moment, où la pièce semblait sortir avec une apparence d'intérêt des absurdités du début, elle se replonge frénétiquement dans une extravagance nouvelle. Comprend-on que M^me Peyras, qui vient d'accomplir sa volonté en brisant l'amour d'Antoinette sous l'autorité paternelle, s'amuse à empoisonner Jérôme Peyras, c'est-à-dire à supprimer l'obstacle qu'elle avait eu tant de peine à créer ?

Il est cependant bien clair qu'après la mort de son père, Antoinette épousera, sans la moindre difficulté, le jeune médecin de ses rêves.

Les deux derniers actes sont imités, par une singulière mixture, de *l'Aïeule* de M. d'Ennery et du *Malade imaginaire* de Molière. Le jeune médecin (le commandeur de *l'Aïeule*) constate la présence du poison dans la tisane de Jérôme ; on commence par soupçonner Antoinette comme dans *l'Aïeule* on soupçonnait la duchesse ; puis arrive l'apparition de l'empoisonneuse venant infecter nuitamment la tisane du

postillon, devenu paralytique. Pauvre Postillon Ier !
Rassurez-vous, c'était une frime copiée sur le stratagème du bonhomme Orgon. Le faux paralytique se dresse au moment décisif, et démasque la batavienne ; mais, généreux comme ses pareils, Postillon Ier dit à la noble fille des comtes d'Orgens : « Que le bon Dieu vous bataviole ! Allez vous faire pendre ailleurs ! » Sur ce, Mme Fanny porte à ses lèvres sa propre mort-aux-rats. Justice est faite...

Antoinette épousera le jeune médecin de ses rêves et usera de son ascendant sur lui pour le déterminer à faire cirer ses bottes.

Je manquerais à l'auguste vérité si j'essayais de dissimuler que ce gros mélodrame, mal construit, mal raisonné, et plus mal écrit encore, a été applaudi à tour de bras. Il s'était accumulé dans cette salle surchauffée une telle quantité d'enthousiasme qu'il en restait encore à placer après la proclamation du nom de M. Crisafulli. On a fait revenir l'excellent M. Vannoy pour lui demander l'auteur de la musique.

La musique d'un mélodrame ! Elle consiste, vous le savez, en susurrements contenus pour ne pas étouffer la voix des acteurs ; elle imite tantôt le bourdonnement d'un cent de hannetons, tantôt le crépitement des becs de gaz trop montés dans leurs capsules de verre. Mais enfin, M. Vannoy, en bon camarade, ne s'est pas fait prier, et il a nommé M. Fossey, chef d'orchestre du théâtre.

J'avoue que ces ovations réitérées, qui présentaient les caractères extérieurs d'une entière bonne foi, m'ont fort intrigué et me laissent très indécis. Je n'avais pas encore vu, dans la même soirée, une si mauvaise pièce et un si grand succès.

CXXXVII

Renaissance. 11 juillet 1873.

THÉRÈSE RAQUIN
Drame en quatre actes, par M. Emile Zola.

Les quatre actes de *Thérèse Raquin* se passent dans un seul et unique décor. C'est une chambre à coucher située au-dessus de la boutique d'une pauvre mercière, dans le passage du Pont-Neuf, à Paris. A gauche, une fenêtre donnant au-dessus du vitrage poudreux de cette sombre galerie percée sur le flanc gauche de l'ancien théâtre Guénégaud; entre cette fenêtre et la porte du fond, une alcôve profonde et obscure.

C'est dans cette chambre unique que la famille Raquin achève de dîner au moment où l'action commence. Ils sont trois : Mme Raquin la mère, Camille Raquin son fils unique, et Thérèse Raquin, nièce de la première, cousine et femme du second. Un ami de Camille, M. Laurent, partage le repas de la famille, et paie son écot en brossant sur la toile le portrait de son ami.

Nous sommes ici dans une sphère de petite bourgeoisie, dont M. Emile Zola a fidèlement observé, non sans la caricaturer un peu, les mœurs mesquines et les idées étroites. C'est le jeudi soir ; de vieux amis vont venir faire leur partie de dominos : ce sont le sous-chef Grivet et l'ancien commissaire de police Michaud. Ces habitudes innocentes et paisibles doivent faire ressortir, dans la pensée de l'auteur, la terrible donnée de son drame.

Cette Thérèse Raquin, que vous voyez là silencieuse et comme absorbée dans un rêve, c'est une infâme et

c'est une révoltée. Elle hait son mari Camille, être souffreteux, égoïste, mais inoffensif, qui ne voit guère dans sa femme qu'une garde-malade donnée par M. le maire. Ce pauvre mari chétif, elle le trompe avec son ami Laurent, et cela si habilement que personne n'a jamais soupçonné le secret de leur adultère.

Pour Camille, il est si content d'avoir son portrait, peint par l'amant de sa femme, qu'il les invite l'un et l'autre à une partie de plaisir à Saint-Ouen pour le dimanche suivant; on mangera une bonne friture et l'on ira en canot. A ce projet de divertissement fluvial, Laurent et Thérèse échangent un coup d'œil et quelques paroles à voix basse. L'idée du crime a germé subitement dans leur âme. Sur ce, le bonhomme Grivet pose le double-six, et la toile tombe.

Lorsqu'elle se relève, les personnages sont à la même place, autour de la même table, se livrant au même jeu, à la lueur de la même lampe; il n'en manque qu'un seul, c'est Camille; sa mère et sa femme sont en deuil. Il y a juste un an que, dans la fatale partie de Saint-Ouen, un accident fit chavirer la barque qui portait les Raquin ; Laurent est parvenu à sauver Thérèse, mais Camille s'est noyé, et son corps n'a été retrouvé qu'au bout de huit jours, sur les froides dalles de la Morgue. La mère est inconsolable, malgré les soins affectueux dont elle est entourée par Laurent et par Thérèse. Le spectacle touchant que donnent ces deux assassins, ces deux atroces hypocrites, fait naître chez Michaud, le vieil ami de Mme Raquin la mère, l'idée d'un mariage qui assurerait l'avenir de la famille. Mme Raquin se laisse persuader, Laurent et Thérèse se laissent convaincre; les amants seront époux, c'est Mme Raquin elle-même qui l'aura voulu.

Au troisième acte, la noce est faite; on déshabille la mariée. Voilà Thérèse et Laurent seuls dans la chambre nuptiale, dans cette chambre qui fut celle de

Camille. Seuls ! non pas. Entre eux deux se dresse un fantôme, celui de leur victime. Nul mot d'amour ne saurait s'échapper de leurs lèvres ; vainement essayent-ils de donner le change à leurs terreurs par un flux de paroles indifférentes et vides. Ils ne pensent qu'à Camille, ils ne voient que lui. — Je veux savoir comment il était sur les dalles de la Morgue ! dit Thérèse.

Laurent cède avec empressement à cette curiosité délicate ; il décrit savamment, comme le ferait un médecin légiste, les yeux tuméfiés, la langue violette et le rictus épouvantable du noyé. A travers les délices de cette nuit de noces, Laurent pousse un grand cri : il vient d'apercevoir auprès de l'acôve le visage de sa victime : c'est le portrait du premier acte, *Laurent pinxit*. Le meurtrier s'élance en délire, décroche le portrait et le lance contre la muraille, en s'écriant : « C'est ainsi qu'il nous regardait quand nous l'avons jeté à l'eau ! »

A ce moment même survient M^me Raquin, justement alarmée du vacarme insolite qui trouble la maison. Elle entend les paroles révélatrices, et tombe dans un fauteuil, foudroyée par une attaque de paralysie.

Vienne maintenant le châtiment des coupables. Ils suffiront eux-mêmes à cette tâche expiatoire. Thérèse et Laurent se sont pris en horreur. Leur vie est devenue un enfer. Les mots amers amènent d'incessantes querelles, les querelles des menaces, et des menaces on va passer aux actes. Thérèse essaye de frapper son mari d'un coup de couteau, juste au moment où celui-ci verse dans le verre de sa femme quelques gouttes d'acide prussique.

M^me Raquin la mère assiste en tiers à cette scène de ménage. La vieille femme est paralysée, mais elle entend tout, comprend tout, et voit tout avec ses grands yeux demeurés vivants, le seul organe par lequel elle exprime encore des désirs ou une volonté.

Une affreuse révélation l'avait rendue paralytique ; la scène plus affreuse encore à laquelle elle vient d'assister lui rend l'usage de ses membres ; elle se dresse et maudit les assassins, qui se roulent à ses pieds en lui demandant comme une grâce de les livrer à la justice. — Non, dit cette mère vengeresse ; votre supplice serait trop tôt fini. Je veux encore vous voir vous débattre et vous tordre devant moi. Je vous garde.

Sur ce, Thérèse et Laurent saisissent l'un après l'autre le flacon d'acide prussique. Ils tombent sans jeter un cri.

— Ils sont morts bien vite ! dit M^{me} Raquin.

Et cette fois c'est bien fini.

J'ai raconté sans sourciller ce tissu d'abominables horreurs. Elles ont trouvé sur l'heure même la punition que l'auteur n'avait sans doute pas prévue : elles ont laissé le public froid.

De tous les ingrédients que la nature a mis au service de la cuisine dramatique, l'horreur est celui dont l'emploi demande le plus de ménagement. Le spectateur s'en lasse tout de suite ou demande qu'elle aille toujours de plus en plus fort jusqu'à tomber dans la gageure ou dans la charge. Pour moi, j'espérais qu'au quatrième acte on reprendrait la fameuse partie de dominos, et que cette fois on la jouerait avec les os du mort. L'auteur n'étant pas allé jusque-là, le dénoûment me semble presque anodin.

Et puis, dans ce genre d'entreprises sur le plexus solaire des gens nerveux, M. Emile Zola d'avance avait trouvé ses maîtres. *Thérèse Raquin* fait l'effet d'une simple berquinade à côte de *l'Ane mort* de Jules Janin ou des *Deux cadavres* de Frédéric Soulié, sans oublier *Sarah la mangeuse d'hommes, le Trou aux morts, les Yeux verts de la Morgue*, et autres contes funèbres, qui fondèrent la réputation du commandeur Léo Lespès.

Je soupçonne bien que M. Emile Zola nourrissait des visées plus hautes. Un de ses amis m'assure qu'il a voulu peindre le remords ; un autre évoque le souvenir redoutable de *Macbeth*. A mon avis il en faut quelque peu rabattre. Je n'ai pas fermé les yeux sur les qualités réelles d'auteur dramatique et d'écrivain que M. Emile Zola laisse entrevoir en quelques parties de son œuvre. Encore ai-je à faire mes réserves sur un style plein de disparates d'autant plus choquantes que l'auteur aspire à « faire vrai. » Comprenez-vous, par exemple, cette mère affolée qui reproche aux assassins de son fils de l'avoir noyé « dans les eaux troubles de la Seine ! » Comme si une mère, en pareille conjoncture, s'amusait à choisir des adjectifs et à broyer de la couleur !

Mais sur le fond du drame, l'erreur de M. Zola est plus complète encore. La nuance de remords qu'il a cherché à étudier et à peindre, c'est le remords physique ; ses coupables n'ont aucune idée religieuse ni morale dans la cervelle ; ils ne se repentent pas, ils ont peur. Peur de quoi ? d'un fantôme. Je ne nie pas que les vapeurs du crime ne puissent produire de semblables effets sur le cerveau des êtres inférieurs, mais il suffit que ce soient des êtres inférieurs, des espèces de brutes à face humaine, pour que le spectacle du remords, grandiose et salutaire dans *Macbeth*, ne perde toute grandeur et toute moralité dans *Thérèse Raquin*.

D'ailleurs, M. Emile Zola a plutôt écrit un conte fantastique à la manière d'Edgard Poë qu'un drame observé sur la vie humaine ; plus les détails dans lesquels s'encadre l'action sont accusés avec un réalisme trivial, plus on sent que l'action elle-même n'a pas été fouillée dans les profondeurs de la réalité.

La pièce est très bien jouée par Mme Marie Laurent, qui retrouve pour le personnage de Mme Raquin ses

meilleurs effets de *l'Aïeule*. M. Desrieux et M^lle Dica Petit ont porté avec une vaillance extrême le poids de deux rôles exécrables et odieux. Enfin M. Montrouge s'est montré fin comédien sous les traits du vieux sous-chef Grivet. M^lle Dunoyer et M. Reykers font de leur mieux pour animer deux personnages épisodiques dont l'inexpérience de l'auteur n'a su tirer aucun parti.

En relisant le programme, j'y trouve l'indication d'un rôle de cabaretière qui n'existe pas dans la pièce. Information prise, j'apprends qu'on a supprimé un acte où l'on voyait Saint-Ouen, la guinguette, la rivière et le meurtre. Malgré cette suppression, le drame reste encore assez imprégné d'aromes hétéroclites pour qu'on soit en droit de le définir par cette phrase d'enseigne que M. Emile Zola peut prendre pour devise :

Aux barreaux verts de la Morgue,
Fritures et matelottes.

CXXXVIII

Gymnase. 14 juillet 1873.

LA MARQUISE

Comédie en quatre actes, par MM. Eugène Nus et Adolphe Belot.

LE NUMÉRO TREIZE

Comédie en un acte, par MM. Adrien de Courcelle et Adrien Marx.

Un sujet de pièce est proprement une énigme à débrouiller ou bien un problème à résoudre. Celui que

MM. Nus et Belot viennent de se poser est embarrassant, si embarrassant qu'ils ont dû, plus d'une fois, se repentir de l'avoir abordé.

Voici le cas :

Un architecte parisien, passant en Bretagne, où il est allé restaurer une chapelle pour le compte d'une société d'archéologie, est devenu amoureux de M^{lle} Lucile Lebreuil ; il s'est proposé, a été agréé, et la mère, une femme charmante, a donné sa fille à Gaston Saulnier, avec deux cent mille francs de dot.

Gaston a ramené sa femme à Paris ; M^{me} Lebreuil a refusé d'y suivre ses enfants ; elle ne voulait pas quitter sa chère Bretagne ni l'hospice qu'elle a fondé pour les pauvres de sa petite ville. Mais les événements ont été plus forts que sa volonté ; une dépêche lui a annoncé que sa petite fille, l'enfant de Gaston et de Lucile, était dangereusement malade, et elle est accourue dans ce Paris où elle s'était juré de ne jamais reparaître.

Car M^{me} Lebreuil a eu, hélas ! une jeunesse orageuse ; elle a été l'une des reines du monde irrégulier, et tout Paris l'a célébrée sous le nom de *la marquise*.

C'est en vain que la pauvre femme a expié dans la retraite et la repentir les premières fautes de sa vie. Une photographie, retrouvée par M^{me} Mariac, femme d'un agent de change, dans l'album de son mari, constate la ressemblance indéniable de la marquise avec M^{me} Lebreuil, la belle mère de Gaston.

Des époux Mariac, la révélation passe à Gaston, puis à Lucile elle-même, qui considérait sa mère comme une sainte.

Certes, la situation est intéressante au théâtre comme elle le serait dans la vie réelle. Mais dans la vie réelle, les choses s'arrangent comme elles peuvent, et elles mettent des années à s'arranger. Le théâtre, au contraire, du moins le théâtre tel qu'on le comprend en

France, veut une solution nette, un oui ou un non, et cela dans l'espace d'une heure.

Ici la difficulté est inextricable.

Lucile chérit M*^{me}* Lebreuil qui a été pour elle la plus tendre et la plus prévoyante des mères ; lui jettera-t-elle maintenant l'anathème ? Ce serait impie et odieux.

M. Gaston Saulnier reconnaît que M^{me} Lebreuil lui a donné une compagne sans reproche ; il adore sa femme et sa fille. Chassera-t-il la mère de l'une et la grand-mère de l'autre ? Son amour d'époux et de père le lui défend.

Les personnages se trouvent ainsi placés dans une situation qu'ils subissent sans en pouvoir sortir. En gens habiles, les auteurs ont abordé par la tangente un développement secondaire, qui occupe la moitié de la pièce.

Gaston est un homme de cœur et un homme délicat ; il ne retirera à sa belle mère aucune des marques de déférence et d'affection qu'il lui a toujours accordées ; car elle est bien malheureuse et elle s'est rendue bien méritante depuis que la grâce l'a touchée. Mais la dot de Lucile ? Si M^{me} Lebreuil est riche, c'est que son ancien amant, M. de Molène, mort sans héritiers directs, lui a légué sa fortune. Gaston Saulnier ne conservera pas l'argent dont l'origine lui est aujourd'hui connue.

Il ne peut cependant pas rendre à M^{me} Lebreuil ses deux cent mille francs ; car se serait lui avouer qu'on sait tout et qu'on la méprise. Ni Gaston, ni Lucile ne lui infligeront cette suprême humiliation. Gaston feint d'avoir compromis sa fortune dans des spéculations de Bourse, et il fait restituer par un notaire les deux cent mille francs à son ami Julien, un jeune statuaire, qui était le neveu et l'héritier naturel de M. de Molène.

M^{me} Lebreuil n'accepte pas facilement cette révolution subite ; la ruine de Gaston lui paraît inexplicable ;

elle soupçonne la cruelle vérité, et elle soumet son gendre et sa fille à des épreuves multipliées auxquelles ils résistent avec héroïsme ; bref M^me Lebreuil repart pour la Bretagne, emmenant avec elle sa petite-fille dont l'éducation lui est confiée. C'est le meilleur témoignage que ses enfants aient pu trouver de l'estime qu'ils lui conservent.

Quant à la fortune de M^me Lebreuil, c'est à dire de M. de Molène, c'est la petite fille qui en héritera.

Vous voyez qu'à toute cette complication d'intérêts moraux et de rentes nominatives, il n'y a pas de dénoûment. La marche générale de la pièce se ressent de l'indécision des auteurs. Ils n'ont pas osé prendre un grand parti. Entre une sévérité barbare et une indulgence pernicieuse, ils se sont tenus dans un juste milieu, qui ne satisfera complètement personne.

Néanmoins, la pièce est bien faite et se déduit sans efforts à travers des situations naturellement amenées.

Elle aurait eu besoin d'une interprétation moins molle. Aucun rôle n'est absolument mal joué, ni très bien, sauf peut-être par M^lle Angèle Gaignard, en qui M. Montigny a décidément fait une acquisition heureuse.

En thèse générale, la troupe du Gymnase est bonne, mais elle ne l'est pas tous les jours ; il y a intérêt pour elle et pour l'art à le lui dire. Je n'insisterai pas sur M^me Fromentin, qui paraissait fatiguée ou ennuyée, peut-être de jouer encore une fois le rôle de M^me de Sommerive, ni sur M^elle Délia, qui a tort de jouer les jeunes premières avec les grimaces de M^elle Chaumont.

Mais je demande à M. Montigny, dont le goût théâtral est si sûr, comment il ne met pas en garde ses meilleurs pensionnaires, même M. Landrol, contre des allures extérieures qui ne s'accordent pas assez exactement avec le ton et les habitudes du monde. Dans quel salon marche-t-on en trottinant comme M. Andrieu ?

Est-il donc si difficile de comprendre que, dans les rôles en habit noir, l'acteur doit être comique par le naturel et la finesse de son débit, non par des singeries ou des gambades ? Je ne dis pas cela pour M. Pujol, qui a joué simplement et sérieusement le rôle de Gaston Saulnier.

Le Numéro Treize de MM. Adrien de Courcelle et Adrien Marx est une nouvelle variante sur le thème de Duvert et Lauzanne : *un Monsieur et une Dame*, qui, d'ailleurs, descendait en droite ligne du *Roman d'une heure* d'Hoffmann.

C'est, en effet, un roman d'une heure que ce petit souper en tête-à-tête chez Brébant, dans le cabinet n° 13, entre M. Prosper et Mme Henriette, un vieux garçon et une jeune veuve. Mme Henriette est venue là comme elle était allée au bal de l'Opéra, pour surprendre un fiancé infidèle, et elle a saisi au hasard le bras de M. Prosper, qui s'est étonné d'une pareille bonne fortune. Peu à peu, la glace se fond ; Henriette trouve Prosper aimable, elle oublie l'ingrat Auvray, et la pièce finit sur ce mot amusant : « Un notaire au treize, pour deux ! »

Franchement, M. Ravel est trop marqué pour la vraisemblance d'un pareil dénoûment.

CXXXIX

Comédie-Française. 24 juillet 1873.

CHEZ L'AVOCAT
Comédie en un acte, en prose, de M. Paul Ferrier.

Avez-vous vu *Chez le Notaire*, comédie en un acte en prose du théâtre du Vaudeville ? Prenons que vous

l'ayez vue. Qu'est-ce qu'on va faire chez le notaire ? Se marier. Et chez l'avocat ? Se séparer. Vous y êtes.

M. Hector et M^me Hector, qui se sont connus et mariés au Tréport, se sont pris en grippe à Paris. Toutes les convenances y étaient : des deux côtés la jeunesse, l'esprit et la richesse. Mais on avait oublié de s'expliquer sur la politique. M. Hector pense avec le centre droit, tandis que M^me Hector tient pour le centre gauche : il n'en a pas fallu davantage pour que leur intérieur prît l'aspect d'une assemblée délibérante, c'est-à-dire d'un petit enfer.

Voilà pourquoi, un beau matin, M. et M^me Hector se rencontrent dans le salon de maître Lucannois, un avocat célèbre, le Nélaton des séparations de corps. Cette rencontre inattendue soulève un nouvel orage. Le célèbre Ducannois ne peut cependant pas plaider à la fois pour et contre les deux époux. M^me Hector prétend que son mari lui cède l'appui du grand praticien ; M. Hector s'y refuse ; sur quoi, M^me Hector, exaspérée, campe une gifle à son mari, juste au moment où l'illustre Ducannois en personne fait une apparition majestueuse entre ses deux clients inconnus.

Une pareille scène change naturellement la consultation en plaidoirie contradictoire. L'avocat écoute sans sourciller l'intarissable bavardage des époux Hector ; tout à coup ceux-ci s'attendrissent, se jettent dans les bras l'un de l'autre, et s'en retournent réconciliés en saluant l'avocat, qui, n'ayant personne à embrasser, lève les bras en l'air comme un ahuri.

Car, il est temps de le dire M. Paul Ferrier, ayant à traduire un avocat sur la scène, en a fait un personnage muet, dont les impressions intimes ne se traduisent extérieurement que par des froncements de sourcils, des signes de main ou des ouvertures de bouche en signe de surprise. M. Joliet a joué avec un

sang-froid très comique cet avocat phénomène qui prononce seulement ces quatre mots : « Si nous nous asseyions ? »

Comme on le voit, la comédie de M. Ferrier est une simple plaisanterie ; mais si la plaisanterie est gaie et bien venue, où est le mal ?

M. Coquelin et M^{lle} Sarah Bernhardt jouent avec beaucoup de verve et d'humour le rôle des époux Hector.

On m'assure à l'instant que M. Duquesnel, directeur de l'Odéon, et M. Montigny, directeur du Gymnase, rouvriront la saison d'automne, le premier avec une comédie en un acte en prose, intitulée *Chez l'avoué ;* le second avec une comédie en un acte en prose, intitulée *Chez l'agréé*.

Il ne restera plus aux théâtres de genre qu'à compléter la série avec deux opérettes, *Chez l'huissier* et *Chez le commissaire priseur*, qui est la fin de tout.

CXL

VAUDEVILLE. 25 juillet 1873.

ANGE BOSANI

Drame en trois actes, par MM. Emile Bergerat et Armand Silvestre.

A CACHE-CACHE

Comédie en un acte, par M. Pericaud.

Le sujet d'*Ange Bosani* est aussi vrai, aussi actuel, aussi scabreux que celui de *l'Oubliée*. MM. Emile Bergerat et Armand Silvestre, tout comme M. Alfred

Touroude, ont jeté leurs filets dans les marécages sans fond de la boue parisienne, et ils en ont ramené le poisson vaseux qu'ils offrent au public, insuffisamment masqué par une sauce plus recherchée qu'appétissante.

Qu'est-ce que M. et Mme Bosani?

Je vais essayer de vous le faire comprendre.

Vous est-il arrivé de répondre à un provincial de vos amis qui vous montrait du doigt une femme étincelante de diamants, remplissant une loge découverte de ses immenses falbalas, sous lesquels disparaissait un homme demi-chauve, maigre et cravaté de blanc : «— C'est M. et Mme Trois Étoiles. » — Pour vous, Parisien, c'était tout dire ; mais pour votre ami le rural, la réponse était une énigme ; il fallait encore lui expliquer les équipages de madame, les écuries de monsieur, les concessions lucratives accordées à madame par de hauts personnages qui, pour rien au monde, n'auraient salué monsieur ; votre récit achevé, il y avait un homme de plus qui méprisait M. et Mme... Bosani.

Telles sont les mœurs avancées que MM. Bergerat et Silvestre ont osé étudier de près, malgré la chaleur. Ils ont fouillé dans cette sanie, et ils y ont fait des découvertes qui témoignent de la vigueur de leur imagination et de la solidité de leur estomac.

M. Ange Bosani est un misérable qui a vendu et qui revend sa femme pour de l'argent. Mais le jour où Mme Bosani, la prostituée, s'éprend du jeune peintre Frédéric, qui devient son amant, la jalousie s'éveille dans le cœur de M. Bosani ; il réclame impérieusement des droits qu'il a flétris lui-même, et, pour échapper à une revendication qui lui fait horreur, l'infortunée Mme Bosani se jette du haut de la terrasse de Montecarlo sur des rochers où elle se brise la tête.

Au deuxième acte une scène terrible a triomphé de la réserve des spectateurs. Ange Bosani surprend

sa femme chez Frédéric qu'il provoque en duel. M^me Bosani s'interpose et dit à son mari avec un sourire insultant : « Il fallait donc tuer les autres ! » C'est par ce mot sinistre qu'elle livre à Frédéric atterré le secret de sa honte et de ses malheurs.

Le drame de MM. Emile Bergerat et Silvestre n'a que trois actes très courts, composés d'un petit nombre de scènes entre trois personnages : le mari, la femme et l'amant. En dehors d'eux, un certain Bandrille, qui est comme le Gavarni parlant de Monaco, représente à peu près le choryphée antique, chargé de suppléer à l'absence ou au silence des acteurs, en racontant les choses qu'il est utile que les spectateurs apprennent, et en commentant celles qu'ils connaissent déjà.

A ce double aspect du drame correspond comme un double courant de style. Les scènes d'action sont écrites sobrement, énergiquement, clairement ; il n'en est pas de même des scènes de récit, où la fantaisie des auteurs se donne carrière à travers mille tortillages d'une grâce médiocre, tels qu'on en improvise à la journée dans les ateliers des peintres joyeux et philosophes, mécontents de tout et de tous excepté d'eux-mêmes.

MM. Bergerat et Armand Silvestre sont pourtant des lettrés d'un talent très délicat et très fin lorsqu'ils se maintiennent dans le cadre discret du livre et de la poésie intime. Je ne m'explique pas par quel entraînement ni par quelle erreur ils ont espéré intéresser le public à un genre de misères dont le spectacle sera toujours insupportable aux yeux des honnêtes gens.

La circonstance atténuante que je plaiderais en faveur de ces deux jeunes écrivains, si bien placés jusqu'ici dans l'estime des connaisseurs, c'est qu'ils ignorent le théâtre, ses perspectives et ses lois. S'ils avaient eu le temps de les étudier et de s'en pénétrer, ils n'auraient pas isolé, comme ils l'ont fait, les figures

principales de leur drame ; ils les auraient enveloppées dans une action dominante qui aurait fourni des contrastes et des compensations.

Mais songez-y donc ! le moyen de s'attacher à une action théâtrale qui ne comprend pas un seul personnage honnête sur lequel la sympathie puisse se reposer un instant ! Croyez-vous que je vais prendre en pitié les tortures jalouses d'un Ange Bosani ? D'abord, le spectateur n'y croit pas. Et Mme Bosani, qui se console dans l'adultère des soucis de la prostitution, vous imaginez-vous qu'elle m'arrachera des larmes ? Oui, peut-être, le jour où je la verrai repentie sous l'uniforme de Saint-Lazare, mais non tant qu'elle accusera son mari et la destinée, au lieu de reconnaître ses propres faiblesses, son impudeur et sa lâcheté.

Quant au peintre, il fait son métier de garçon, il maraude, sans aucun scrupule, sur les terres des autres; et il a tout juste la délicatesse amoureuse du matou qui n'a jamais demandé de comptes aux chattes rencontrées nuitamment derrière un tuyau de cheminée.

M. Abel, M. Train et Mlle Antonine ont supporté vaillamment un fardeau très lourd pour leurs épaules. Mlle Antonine comprend, mais elle ne rend pas ; sa voix n'a pas la portée ni les cordes expressives nécessaires pour traduire les impressions violentes. Elle a cependant très bien dit : « Il fallait donc tuer les autres ! » le *qu'il mourût* de cette tragédie bourgeoise à la maître d'hôtel.

M. Train sortait pour la première fois des jeunes premiers rôles pour aborder le plus périlleux des rôles de composition. L'épreuve lui a réussi ; sous une tête très habilement arrangée, M. Train est parvenu à dominer la répulsion naturelle du public en faisant vibrer une passion sourde et profonde du plus saisissant effet.

Je demande une reprise générale du répertoire de Bouilly sur les théâtres parisiens ; qu'on me ramène

à *Fanchon la vielleuse* et à *l'Abbé de l'Epée*. Je promets d'y pleurer de joie et d'attendrissement.

Je m'aperçois que j'allais oublier *A cache-cache*. Ma foi, je ne m'en dédis pas ; oublions ce lourd et fâcheux intermède. C'est le meilleur jugement qu'on en puisse porter.

CXLI

ATHÉNÉE. 3 août 1873.

HAMLET
Par la troupe anglaise.

Quel singulier théâtre que cet Athénée où l'on pénètre du haut en bas par divers goulots perpendiculaires

> Juste comme le vin entre dans les bouteilles !

Pendant un entr'acte, ayant gravi l'escalier des secondes pour regagner le sol de la rue Scribe, je me suis rencontré nez à nez avec un cheval de victoria, qui, s'étant avancé sur le trottoir et profitant d'une fenêtre ouverte, regardait curieusement dans le couloir, et ouvrait les naseaux comme pour aspirer l'air natal. C'était sans doute un cheval anglais.

La salle est bien disposée et même assez spacieuse ; mais son étendue fait ressortir désagréablement l'exiguïté ridicule d'une scène encadrée de papier peint comme les petits opéras de carton que vendent les marchands de jouets d'enfants.

C'est dans cette boîte à mouches que la troupe anglaise s'est résignée à jouer *Hamlet*. Je n'ai jamais vu de spectacle si pitoyable. On avait mis à la disposition de ces étrangers les décors d'*une Folie à Rome*. Une terrasse italienne représentait la plate-forme d'Elseneur ; un salon Louis XV tenait lieu d'oratoire au sombre roi de Danemark. Le spectre était obligé, pour traverser le théâtre, de jouer un peu des coudes, ce qui rendait peu vraisemblables les doutes d'Hamlet sur la réalité de cette apparition encombrante. Un grand nombre de machinistes avaient été requis afin de manquer plus sûrement les changements à vue, et faisaient un bruit d'enfer derrière la toile de fond, de manière à couvrir la voix des acteurs.

Enfin, pour comble de disgrâce, ces tragédiens anglais ont tous la taille des *Horse-Guards* et emplissent, du plancher aux frises, cette scène lilliputienne. Figurez-vous un troupeau de baleines dans un aquarium.

Franchement, il y avait de quoi s'égayer ; et je crois bien que la soirée aurait pris une tournure fâcheuse pour l'hospitalité française, si le public ordinaire des premières représentations s'y fût trouvé réuni.

Heureusement, il prenait le frais sous les ombrages. Quatre ou cinq curieux, que je ne nomme pas par discrétion, ont disparu après le premier acte ; et il n'est resté, de toute la presse parisienne, que Théodore de Banville et moi, assez épris du grand poète anglais pour subir tous les contre-temps, toutes les avanies, et pour nous contenter de l'ombre de Shakespeare.

Nous n'avons pas tout à fait perdu notre soirée.

Je ne sais d'où sort la troupe anglaise ; elle sent le roman comique d'une lieue.

Et cependant je ne me repens pas de lui avoir tout d'abord fait crédit d'une heure d'attention, elle n'est pas restée ma débitrice.

Notez que M. Ryder, l'Hamlet de ce soir-là, n'est

plus de la première jeunesse, ni de la seconde ; c'est un grand diable d'anglais à figure longue, aux joues creusées par de profondes rides parallèles, au nez crochu, aux yeux caves surmontés de sourcils circonflexes comme ceux qu'on prête à Méphistophélès. Il n'entrait pas, je l'avoue, dans mes prévisions de voir jouer le jeune prince de Danemark par un vieil anglais dont la physionomie est à peu près celle d'un don Quichotte distributeur de Bibles. Mais le jeu sérieux et profond de M. Ryder triomphe de ses désavantages physiques ; c'est un large et pathétique diseur ; sa voix vibrante, qui a de la souplesse et de l'éclat, prête de la sonorité à cette langue anglaise aux diphthongues gutturales, nasales ou sifflantes. Bref, dans ce terrible rôle d'Hamlet, il n'a pas faibli un instant et a recueilli les applaudissements unanimes de ses quatre spectateurs.

M. Swinbourne représentait le spectre ; c'est encore un tragédien de bonne école. Le lendemain, il a joué Hamlet, tandis que M. Ryder le remplaçait et devenait à son tour le spectre de son propre père. Ce système d'alternat entre deux tragédiens me paraît très favorable aux progrès de leur art.

Je dois nommer ensuite M. Warnet (Laertis) ; celui-là est un jeune homme de grande et fière tournure, qui se distingue par l'alliance de deux qualités rarement compatibles, une fougue entraînante et une touchante sensibilité.

Le Polonius (M. Vollaire) a le masque comique qui convient à ce type de vieux courtisan hébété. Je conseille aussi à plus d'un de nos acteurs de genre d'étudier le jeu naturel et savant de M. Clifford, le premier fossoyeur.

Les deux grands rôles de femme sont remplis d'une manière satisfaisante. Miss Cheveland, qui fait la reine, est de tournure un peu bourgeoise, mais elle dit

juste et elle termine par un cri superbe la scène terrible où Hamlet lui reproche ses crimes et sa trahison. Enfin, miss Margaret Cooper a rendu avec beaucoup de talent et de charme le touchant et poétique personnage d'Ophélie.

Cela dit, que manque-t-il, me direz-vous, à une semblable troupe pour obtenir tous les suffrages? Hélas! on n'est pas parfait; aussi ai-je passé sous silence quelques types devant lesquels on garde difficilement son sérieux, par exemple le roi Claudius, avec ses grandes dents, sa grosse voix et sa figure de diable sortant d'une boîte à surprises. Je retrouve dans ma mémoire une physionomie toute semblable : c'était un pauvre saltimbanque qui travaillait en plein vent vers le haut de la rue des Martyrs, il y a une quinzaine d'années, et qui chantait d'une voix de contrebasse : *Adieu, mon beau navire!* pendant que sa femme lui cassait des pierres sur le ventre.

Mais quel génie que ce Shakespeare et quel poème que cet *Hamlet!* Le drame complexe et complet pénètre par les yeux dans l'imagination des ignorants et par l'oreille dans l'intelligence de ceux qui pensent. Il règne là-dedans un sentiment d'horreur inexprimable, qui fait comprendre mieux que cent volumes d'histoires les annales de l'humanité dans les ténèbres de l'antique ignorance et dans les nuits du pôle arctique. Les adaptations et les interprétations françaises émoussent les grands traits barbares de cette peinture extraordinaire. La troupe de l'Athénée, malgré ses imperfections et ses gaucheries, saisit le spectateur par mille aspects d'une étrangeté puissante; elle joue sincèrement, avec une foi entière dans le génie du vieux Will, et c'est pourquoi je lui souhaite cordialement la bien-venue. *Gentlemen, you are welcome to Elsinore.*

CXLII

Gymnase-Dramatique. 16 août 1873.

LES CRAVATES BLANCHES
Comédie en trois actes, par M. Malpertuy.

LA LICORNE
Comédie en un acte, par M. Octave Gastineau.

Le nom de Malpertuy me semble nouveau dans les lettres et le titre de *la Licorne* fait rêver. Rêve bien vite déçu. *Les Cravates blanches* ne sont pas moins trompeuses. Ce titre présageait une platitude et M. Malpertuy nous donne une insanité. On dirait du Mürger traduit en prose par M. Gagne.

L'auteur s'est proposé de démontrer qu'entre un homme sérieux et bien posé, mais cravaté de blanc, et un jocrisse sans feu ni lieu, mais portant les cheveux longs et cravaté d'un foulard à carreaux, une jeune fille millionnaire et bien née doit nécessairement choisir le jocrisse. Savez-vous par quel charme vainqueur les bohèmes incapables et paresseux triomphent de tous les obstacles ? la recette en est claire et succinte : *rester drôle*. Tel est le conseil donné par une dame du demi-monde au jocrisse en question, qu'elle appelle « le plus chaste des hommes. »

M. Malicorne, — pardon, je veux dire M. Malpertuy, n'a pas senti que le conseil était plus facile à donner qu'à suivre.

Je vous épargnerai, n'est-ce pas, le récit des aventures de Mme Moranger et de la vengeance qu'elle tire de l'avocat Saint-Véran chargé par elle de plaider

contre un teinturier à propos d'un toutou havanais dont la nuance n'est pas réussie ? Vous ne voudriez pas m'écouter.

Comment ces belles choses se sont-elles frayé le chemin du Gymnase, comment M. Malicorne a-t-il enfoncé la porte de M. Montigny, voilà qui est incompréhensible. Entre nous, je trouve ce tour beaucoup plus surprenant que de faire épouser la fille d'un banquier millionnaire par un ramasseur de bouts de cigares, qui n'a pas même l'excuse d'être poète lyrique.

Mlle Angelo et M. Andrieu jouent les rôles de Mme Moranger et du jocrisse Lancelot (il s'appelle Lancelot pour comble !!!) avec un sérieux qui ne contribue pas peu au prodigieux ébahissement que la vue des *Cravates blanches* inflige au spectateur.

Mlle Berthe Gaignard débutait dans le personnage de Mlle Clarisse, cette fille riche qui n'aime que les gens mal bottés et qui décravate sans façon les gens bien mis qui lui déplaisent. En disant que Mlle Berthe Gaignard est la propre sœur de Mlle Angèle Gaignard, j'aurai tout dit, tant elles se ressemblent de taille, de figure, de joues et de voix.

Et *la Licorne* ? La licorne me poursuit. J'arrive d'Angleterre, et vous savez que la licorne avec le lion supportent l'écusson national.

> The Lyon and the Unicorn
> Were fighting for the crown,

On en voit partout : au fronton des monuments, sur la porte des débits de liqueurs *licensed,* sur les demi-bouteilles de *pale ale* et sur les boucles de jarretières. Celle du Gymnase n'a rien d'héraldique ni de symbolique, c'est le nom de l'auberge suisse où la scène se passe.

Pour le reste, lisez, dans la collection du Magasin

théâtral, *un Monsieur et une Dame* ou *le Numéro treize*, d'Adrien Decourcelle et d'Adrien Marx, et toutes les pièces à deux personnages généralement quelconques jouées depuis trente à quarante ans sur toutes les scènes de la capitale. D'ailleurs, la pièce est gaie, amusante et très bien jouée par M. Ravel et par M^{lle} Angèle Gaignard, sœur de l'autre. La supériorité de *la Licorne* sur la pièce des deux Adrien déjà nommés, c'est qu'au dénoûment M. Ravel n'épouse pas.

CXLIII

Vaudeville. 21 août 1873.

Reprise de L'HÉRITAGE DE MONSIEUR PLUMET

Comédie en quatre actes, par MM. Théodore Barrière
et Ernest Capendu.

L'Héritage de M. Plumet partage avec *Les Faux Bonshommes* le privilége d'un succès éternel, qui permet au répertoire du Vaudeville de n'être jamais pris sans vert.

C'est un ouvrage trop connu pour que j'y revienne. Il en est à sa troisième ou quatrième reprise, et fait toujours plaisir grâce à des traits d'observation qui ont à la fois de la vigueur et de la finesse, grâce, surtout, à ce flot intarissable de gaîté nerveuse où l'on reconnaît l'esprit et l'originalité de Théodore Barrière.

La pièce n'est pas sans défaut ; elle tourne un peu dans le même cercle ; il y manque, à mon avis, un caractère d'héritier généreux et désintéressé contrastant avec la basse avidité des collatéraux de M. Plumet, qui, développée avec une insistance cruelle et sans

compensation, arrive à produire, surtout au quatrième acte, une impression pénible.

Mais un souffle supérieur à la donnée même de la pièce l'anime et la soutient jusqu'au bout. On se sent dominé par une faculté d'observation à la fois pénétrante et hautaine qui n'exclut pas la sensibilité, mais qui la contient et s'en défend de peur de duperie.

Le dernier mot de la pièce est charmant et nous ramène aux régions douces où se plaisent les braves gens : — « Mes neveux n'auront rien ! » s'écrie M. Plumet « mais je donnerai quelque chose à leurs femmes. »

M. Delannoy est excellent dans le rôle de Plumet ; je crois même que c'est sa meilleure création ; il s'y montre bonhomme, candide, naturel ; la physionomie, le ton, la démarche, la coiffure et le costume, tout est en harmonie, tout est choisi avec discernement et rendu avec autorité.

M. Parade se compose une tête originale sous la grande moustache du commandant Sarrazin.

Le rôle de l'ingénue Pauline est joué d'une manière spirituelle et agréable par Mlle Mélita.

M. Colson rend avec humour le fantasque personnage du notaire méridional, et M. Michel s'est fait remarquer dans le caractère tout opposé de l'avoué parisien, qui traite par l'indifférence les affaires de ses clients.

Le surplus de l'interprétation laisse à désirer.

M. Saint-Germain semblait endormi et ne m'a qu'à demi satisfait dans le rôle du cousin Philippe.

M. Cornaglia et Mlle Defresne sont insuffisants, et l'effacement de ces deux personnages nuit à l'effet général.

CXLIV

Variétés. 22 août 1873.

LE COMMANDANT FROCHARD
Comédie en trois actes, par MM. Hippolyte Raimbaux
et Raymond Deslandes.

Un avoué de province, M. Gatinais, avant d'épouser M{lle} Torlotin, est venu à Paris pour y enterrer joyeusement la vie de garçon. Afin d'éviter les fâcheuses rencontres et les mauvais propos, Gatinais s'est laissé pousser des moustaches et des favoris, et se donne des allures militaires. Il ne lui manque qu'un nom ; un de ses anciens camarades d'étude, devenu *steward* au Grand-Hôtel, lui procure le nom demandé, c'est celui d'un sien parent, le commandant Frochard. Comme le brave commandant est mort en Afrique, Gatinais se croit à l'abri de toute revendication durant le petit carnaval par lequel il entend préluder aux joies paisibles du mariage.

Gatinais a l'audace des Richelieu et des Faublas ; mais il manque de flair. La première dame qui reçoit ses hommages impromptus est une très honnête veuve, M{me} Vernon ; très offensée par les insistances de Gatinais, elle va faire chasser l'insolent ; ô miracle ! Gatinais n'a qu'à prononcer le nom du commandant Frochard pour que le visage courroucé de la belle veuve se déride à l'instant. M{me} Vernon a un frère, le capitaine Pourailles, des chasseurs d'Afrique, qui dut autrefois la vie à l'héroïque dévouement du commandant Frochard, et qui n'a jamais pu retrouver son sauveur.

Vous voyez d'ici la scène : le capitaine Pourailles serre Gatinais dans ses bras, et voilà le faux commandant obligé de s'inventer des souvenirs de batailles. Bien plus, Gatinais, qui n'ose avouer qu'il avait formé pour M^me Vernon des vœux illégitimes, prend le parti de la demander en mariage au terrible capitaine Pourailles.

La situation se complique des terreurs d'une pauvre femme quinquagénaire, M^me Bellange, qui tremble de se voir compromise par les souvenirs rétrospectifs du commandant Frochard.

Tout se découvre à la fin. Torlotin reconnaît son futur gendre sous les moustaches du commandant Frochard, aussi penaud que l'âne de la fable à qui l'on arrache la peau de lion dont il s'était afflublé. Mais les choses s'arrangent ; le capitaine Pourailles épouse M^lle Torlotin, et M^me Vernon deviendra M^me Gatinais.

La donnée première de la pièce est assez originale, vraisemblance à part, et engendre une série de situations amusantes, où l'on reconnaît le savoir-faire d'auteurs expérimentés.

M. Grenier joue avec verve l'avoué Gatinais, c'est-à-dire le commandant Frochard ; et M^me Gabrielle Gauthier se montre comédienne agréable sous les traits de M^me Vernon. M^me Aline Duval a fait rire dans le rôle de M^me Bellange.

J'ai connu dans ma jeunesse un invalide qui possédait un nez de carton et un palais d'argent ; il avait exactement la voix de M. Baron. Je ne tire aucune conséquence de ce simple rapprochement.

CXLV

Variétés. 25 août 1873.

TOTO CHEZ TATA
Comédie en un acte, par MM. Henri Meilhac et Ludovic Halévy.

MM. Henri Meilhac et Ludovic Halévy cherchent la comédie moderne ; je gagerais qu'ils la trouveront, parce qu'ils sont sur la route. Mais cette route est garnie de fleurettes si jolies qu'il faut leur pardonner s'ils perdent à les ramasser quelques-unes de leurs plus belles heures.

Toto et Tata n'est pas une pièce ; c'est simplement un monologue écrit pour M^{me} Céline Chaumont. Toto Montflambert s'est fait mettre au cachot du lycée et n'en sortira qu'après avoir copié quinze cents vers de Virgile. Qu'a-t-il fait, l'infortuné Toto ? Du scandale ; il s'est permis, lui bambin de douze ans, d'aller trouver M^{lle} Tata Boquillon en son hôtel et de lui dire...

J'aurais mieux fait de commencer par le commencement.

Voici l'affaire. Le lycée tout entier s'était moqué du havanais jaune de M^{lle} Tata à l'exposition des chiens, et M^{lle} Tata avait requis l'assistance d'un sergent de ville, en s'écriant, dans la pure langue de la haute bicherie : « Arrêtez-moi ces crapauds-là ! »

Le mot était dur ; les jeunes lycéens ont décidé qu'un délégué, tiré au sort, irait signifier à M^{lle} Tata l'expression de leur mépris collectif.

Une fois en présence de l'impure, qui se met à rire, Toto perd d'abord contenance ; mais ses yeux se portent sur une carte de visite, celle du marquis son correspondant ; l'enfant se souvient des tristesses et des larmes de la marquise, il entreprend M^{lle} Tata, lui

déclare vertement qu'elle est bien osée, avec sa figure de poupée, peinte et repeinte, de faire pleurer une belle et bonne personne comme la marquise. Mlle Tata rit de plus belle ; sur quoi Toto, exaspéré, saisit une canne qui se trouve là, et rosserait Mlle Tata, si le marquis, qui n'était pas loin de sa canne, ne s'empressait de remettre celle-ci sous son bras, d'emporter le lycéen de l'autre, et d'aller déposer le tout, avec son repentir, aux pieds de la marquise.

Tel est le récit que Toto fait au public, et, son récit achevé, la pièce est finie. La marquise a séduit le gardien de Toto, et c'est ce gardien lui-même qui copiera les quinze cents vers.

Ce petit acte, un peu grêle, fourmille d'observations fines et de mots charmants ; mais, vous le savez, les monologues, même joués par Déjazet ou par Mme Chaumont, ne tiendront jamais lieu d'une vraie pièce. *Toto et Tata* ne vaut pas *les Sonnettes*.

Mme Chaumont a été très applaudie. Elle s'est transformée en collégien avec ce soin du détail qu'elle apporte à ses créations et qu'elle pousse jusqu'à la minutie.

Le rôle du pion se compose d'un petit nombre de répliques. M. Baron les a dites sans charge et avec une bonhomie réjouissante.

CXLVI

GYMNASE DRAMATIQUE. 30 août 1873.

UN BEAU-FRÈRE

Pièce en cinq actes, tirée du roman de M. Hector Malot, par M. Adolphe Belot.

M. Adolphe Belot aime les thèses judiciaires ; après

avoir déduit, sous la forme du roman et du drame, le parti qu'une vengeance particulière pourrait tirer de l'article 47 du Code pénal relatif à la surveillance des condamnés, il emprunte aujourd'hui à M. Hector Malot les éléments d'une vigoureuse attaque contre la loi du 30 juin 1838 sur les aliénés.

Le sujet est fort grave. J'ai eu l'occasion d'en dire mon sentiment en 1869, dans une chronique du *Figaro*. Je pensais et je pense encore qu'il convient d'introduire dans la législation un certain nombre de garanties nouvelles, non pas pour réprimer des abus qui, en réalité, ne se produisent guère, mais pour empêcher l'opinion publique de supposer qu'il puissent se produire.

M. Hector Malot, usant du droit de l'imagination, s'est emparé de l'erreur ou du crime possible ; la fable qu'il a imaginée est, au fond, très banale, puisqu'il s'agit d'une interdiction poursuivie par un parent avide pour s'emparer de la fortune de son beau-frère.

Mais c'est à M. Adolphe Belot que j'ai affaire ; maître de choisir à son gré dans le roman, il n'est responsable que des éléments qu'il s'est appropriés pour les mettre à la scène.

Le drame débute *in medias res*. Une demande d'interdiction vient d'être portée devant le tribunal civil de Condé contre M. le vicomte Cénéri d'Eturquerais par son propre père, M. le comte d'Eturquerais, ancien magistrat, et par son beau-frère, M. le baron Friardel. Sur quelles articulations se fonde cette demande? En premier lieu sur divers actes qui attestent chez Cénéri une certaine violence de caractère; deuxièmement, sur ce que ledit Cénéri, qui cultive ses terres lui-même, fait atteler des hommes à ses voitures de charroi ; enfin, et c'est là le point capital, sur ce que Cénéri vit dans son château du Camp-Héront avec sa

maîtresse, M^lle Cyprienne, dont il a un fils reconnu, le petit Henriot.

M. Belot me permettra de me souvenir que j'ai fait mon droit et que j'ai exercé des fonctions administratives, ce qui me permet de lui certifier que, au double point de vue judiciaire et administratif, la demande d'interdiction, base de tout son drame, manque absolument de sérieux. Au fond, il le sait si bien qu'il a voulu la corroborer par un accident de chasse que le baron Friardel transforme en une tentative de meurtre sur sa personne. L'accessoire n'est pas plus solide que le principal. Une tentative de meurtre aurait pour conséquence naturelle une instruction criminelle ; et c'est seulement dans le cas où cette instruction aurait abouti à une ordonnance de non-lieu ou à un acquittement pour cause d'aliénation mentale que le juge criminel céderait son dossier au juge civil.

Mais rentrons dans le drame.

La situation respective des deux beaux-frères explique les projets sinistres du baron Friardel. Mari de la sœur aînée de Cénéri, qu'il trompe avec la gouvernante de ses enfants mistress Forster, le baron Friardel tient en tutelle le vieux comte d'Eturquerais, tombé dans une demi-enfance ; une certaine demoiselle Arsène exerce sur le vieillard une influence analogue à celle de mistress Forster sur le baron. Circonvenu de toutes manières, le comte a refusé de consentir au mariage de Cénéri avec Cyprienne, et il a signé la demande d'interdiction.

Le baron Friardel a hâte d'arriver à ses fins, car Cénéri touche à ses vingt-cinq ans, et le moment approche où il pourrait se marier sans le consentement de son père ; il y aurait alors une femme et un enfant légitime qui, à défaut de Cénéri, pourraient demander des comptes au baron Friardel, seul administrateur de la fortune des d'Eturquerais.

La trame ourdie par le baron réussit avec une facilité merveilleuse. Cénéri, qui est venu voir son père pour lui prouver sa parfaite lucidité et obtenir un désistement indispensable, se heurte aux obstacles accumulés autour du vieillard, qui n'a plus même de chaussures pour sortir. Alors, Cénéri, exaspéré, se livre à toute la fougue de son caractère ; il fait une scène terrible sur laquelle le baron avait compté, et dix témoins, habilement apostés, attesteront de la meilleure foi du monde, l'état de démence du malheureux Cénéri.

Sur le certificat délivré par un certain docteur Gilet à qui le baron promet la croix d'honneur pour sa peine, Cénéri est amené, les menottes aux poings (car il a voulu battre les gendarmes), à la ferme du Ruau, dans la maison d'aliénés dirigée par le docteur Masure, habile et honnête spécialiste, qui n'a qu'un tort, c est de ne plus croire à la raison humaine. Cet acte, qui est le troisième, a semblé de beaucoup supérieur aux deux précédents, mais les tristes tableaux d'aliénation mentale qu'il présente au public ont produit une impression plus pénible que dramatique ; et à ce moment, les destinées de la pièce paraissaient compromises.

Elle s'est énergiquement relevée au quatrième acte, l'un des plus scéniques, des plus émouvants et des mieux joués qu'on puisse voir au théâtre.

Cyprienne, au désespoir, a résolu de sauver Cénéri. Elle s'adresse au cœur de Mme Friardel, personnage que l'auteur avait habilement tenu jusqu'ici dans l'ombre. Mme Friardel est une pauvre créature sans énergie et sans volonté, qui subit, sans se plaindre, la domination despotique et les outrages intimes de son mari. Mais elle aime son frère ; elle accueille Cyprienne comme une sœur, et lorsqu'elle apprend de la bouche de celle-ci l'horrible vérité, une révolution se

fait en elle : elle sauvera son frère, elle exigera sa mise en liberté immédiate, car elle possède un moyen sûr de contraindre le terrible baron Friardel à se courber à son tour sous la volonté de sa femme.

La baronne explique à l'avoué Hélouys, un ami d'enfance de Cénéri, venu de Paris tout exprès pour veiller sur lui, qu'elle possède quatre lettres écrites par le baron à mistress Forster et qui établissent d'une manière irréfragable le seul délit que la loi punisse à l'encontre des maris infidèles : l'entretien d'une concubine au domicile conjugal.

Armé de ces pièces convaincantes, l'avoué pose carrément ce dilemme au baron : ou vous ferez mettre Cénéri en liberté, ou votre femme vous attaquera en séparation et vous serez obligé de lui rendre sa fortune.

Friardel, en proie à une rage sourde, tente de reconquérir sa femme soit par ruse, soit par force. Il essaie, par de vagues promesses, de lui faire écrire un billet déclarant qu'elle a été induite en erreur. « — Je ne signerai pas ! s'écrie Mme Friardel ; je veux la liberté de mon frère. » Friardel est vaincu ; il prend son parti en habile homme, et va solliciter lui-même du préfet et du tribunal la mise en liberté de son beau-frère, ce qui lui fait grand honneur dans le pays.

Au cinquième acte, nous assistons au retour de Cénéri parmi les siens. On déjeûne gaiement avec quelques amis, qui évitent soigneusement de rappeler au vicomte les souvenirs de la terrible épreuve qu'il vient de traverser parmi les aliénés du Ruau.

Malheureusement, le maire du village, l'épais M. Bridoux, qui a été l'un des complices inconscients de Friardel, s'avise d'offrir ses hommages au vicomte Cénéri, et de le féliciter d'être enfin revenu parmi les hommes raisonnables.

A ce moment, la folie éclate chez Cénéri ; il se croit

poursuivi par Friardel ; c'est ce que la science appelle la manie des persécutions. Ainsi, la séquestration arbitraire a produit son effet meurtrier.

La famille entière est à genoux. Cénéri, les cheveux au vent, l'œil en feu, est monté sur le balcon de sa maison d'où l'on domine la plaine. C'est encore Friardel qu'il aperçoit, son persécuteur Friardel qui, l'épée à la main, se défend contre Hélouys.

Tout à coup Cénéri pousse un cri de triomphe : Friardel est à terre, Friardel est mort.

Pendant que Cyprienne pleure à chaudes larmes, et prie le ciel de guérir le pauvre halluciné, Hélouys rentre ; il est un peu pâle.

Il a positivement tué Friardel en duel, et tout ce que racontait à haute voix Cénéri était le spectacle réel auquel le hasard l'avait fait assister.

Drame émouvant en somme, où il serait injuste de ne pas reconnaître une main habile et vigoureuse.

Mais le sujet présentait d'inévitables écueils ; d'abord la monotonie, car la question de folie se pose au lever du rideau et s'impose pendant cinq actes. La vue de cet horrible mal donne des inquiétudes aux gens raisonnables ou se croyant tels, même à ceux qui sentent leur cerveau le plus solidement assis dans sa boîte osseuse.

Quant au problème médico-légal, le drame du Gymnase n'en hâtera pas la solution. Il prouve seulement que les hommes violents, qui s'abandonnent aveuglément à la colère présente, peuvent aisément passer pour fous. C'est assez naturel ; je ne vois pas là de quoi s'en prendre à la société tout entière, depuis les maires de campagne jusqu'aux médecins, aux préfets et aux magistrats.

De l'aveu même de M. Belot, la séquestration arbitraire ne menace pas les gens paisibles. Avis aux turbulents qui donnent trop aisément des volées de coups

de poing et de coups de canne, comme l'infortuné Cénéri.

Le roman de M. Hector Malot, très intéressant et d'un style rapide, n'était cependant pas un bon livre ; c'est un de ces ouvrages, écrits pour les classes intelligentes dans le sens des préjugés grossiers des classes inférieures, et qui ont pour effet, sinon pour but, d'abaisser celles-là au niveau de celles-ci. De cet esprit de dénigrement social qui me gâte le livre de M. Hector Malot, il est resté quelque chose dans le drame, malgré les précautions prises par M. Belot. Mais la mort de Friardel sauve tout ; tandis que, dans le roman, M. Malot nous montrait Cénéri poussé au suicide par la folie, et Friardel triomphant, riche, honoré, nommé député avec « l'appui du clergé » et le concours de l'administration.

La pièce ne compte pas moins de seize personnages, tous bien joués. Je citerai en première ligne Mme Fromentin, qui a supérieurement relevé son rôle et la pièce au quatrième acte ; c'est un très beau succès pour elle. Mes compliments aussi à M. Villeray, qui a compris et rendu en vrai comédien le rôle du baron Friardel ; chauve, haut cravaté, s'abandonnant rarement et revenant bien vite au ton réservé et glacial de l'homme du monde et de l'ambitieux : c'est une création, et une révélation.

M. Pujol est bien placé dans le difficile personnage de Cénéri ; Mlle Angèle Gaignard joue avec sincérité le personnage de Cyprienne, qui est en dehors de l'emploi où semble la confiner son extérieur réjoui et rebondi.

M. Derval, qui n'a qu'une scène, celle du vieux M. d'Eturquerais avec son fils Cénéri, y a fait applaudir son jeu fin, mesuré, et sa haute expérience, dans une situation qui a paru puérile, parce qu'elle n'est pas suffisamment préparée ni expliquée.

MM. Landrol, Pradeau, Francès, complètent un remarquable ensemble. N'oublions pas M. Blaisot, qui est un excellent docteur Mazure, ni M^{lle} Angelo, qui donne un cachet original et distingué du personnage odieux de mistress Forster.

CXLVII

Gaîté. 8 septembre 1873.

LE GASCON

Drame en neuf tableaux, par MM. Théodore Barrière
et Louis Davyl.

Le Gascon appartient à la famille des drames de cape et d'épée, qui, depuis l'époque de 1830, où l'on vit éclore ce nouveau « genre national », a pris, dans les amusements du public, la place de l'antique tragédie, de solennelle mémoire. Ne vous y trompez pas; ces sortes de panoramas historiques exercent sur les masses une attraction égale à leur influence. Un nombre infini de braves gens ne sait de notre histoire de France que ce que lui en ont appris les drames d'Alexandre Dumas et d'Auguste Maquet. C'est un enseignement populaire qui n'est pas à dédaigner, que je considère même comme très utile, à la condition que les auteurs aient conscience de leur responsabilité et ne pervertissent pas les imaginations qu'ils fascinent.

MM. Théodore Barrière et Louis Davyl, sans se piquer d'une exactitude minutieuse poussée jusqu'à l'archaïsme, ont généralement respecté la physionomie

réelle des événements parmi lesquels circule leur affabulation romanesque.

Ils ne se sont pas départis, non plus, des règles essentielles du genre. Vous prenez un hardi compagnon, capable de tous les sentiments généreux et de toutes les actions les plus invraisemblables, qu'il s'appelle d'Artagnan, Pontis, Chicot ou Lagardère ; vous le lancez dans le tourbillon des intrigues politiques, à travers la foule des rois, des reines, des ministres et des ambassadeurs. En peu de temps notre cadet — généralement de Gascogne — aura pénétré le secret des cabinets, il lira couramment dans le cœur des plus hauts personnages ; au quatrième acte, il tiendra dans sa main le destin des empires, et au cinquième, il assurera le triomphe de l'innocence, démasquera les traîtres et sauvera les têtes couronnées, ne sollicitant et n'acceptant pour toute récompense que la reconnaissance due à ses incalculables bienfaits.

Mais, en gardant le cadre, on peut varier les tableaux. C'est à quoi Théodore Barrière et son collaborateur ont réussi à la satisfaction générale.

L'action se passe vers 1561, au lendemain de la mort du roi François II et aux débuts du règne de son frère Charles IX.

PREMIER TABLEAU. — Nous sommes à la foire Saint-Laurent. Une troupe de comédiens errants va représenter *le Mystère du chevalier qui donna sa femme au diable*. Lorsqu'ils sont l'un après l'autre descendus de leur chariot, la paille qui leur servait de tapis de pieds s'agite, et l'on en voit sortir une espèce de Matamore au feutre dépenaillé, à la longue rapière

Plus délabré que Job et plus fier que Bragance.

C'est le chevalier Artaban de Puycerdac, que les comédiens ont recueilli sur la grande route, où il gisait

évanoui des suites d'une mémorable volée qu'il avait reçue. La foule des badauds le prend pour le capitaine de la troupe. Artaban ne se démonte pas; il accepte la situation, et raconte aux assistants l'histoire insensée de ses malheurs.

Un des acteurs, le nommé Thomassin, se laisse éblouir par ces hâbleries. Il offre au magnifique seigneur Artaban de Puycerdac de devenir son valet et de mettre à son service toutes ses économies. Artaban se laisse faire, et commence par s'appliquer un succulent dîner capable de réparer plusieurs semaines de jeûne.

Juste à cet instant délicieux où le cerveau, doucement excité par la chaleur des vins généreux, s'ouvre aux chimères légères, deux dames apparaissent, une jeune et une vieille, poursuivies par une troupe d'étudiants en goguette. Artaban, en véritable chevalier... gascon, ordonne à son valet improvisé de chasser ces insolents. Il ne garde pour lui-même que l'agréable emploi de recevoir les remerciments de la jeune et belle inconnue, qui n'est autre que Stella Roselli, la demoiselle d'honneur de la reine Marie Stuart.

L'entretien est fâcheusement interrompu par quelques gentilshommes écossais, et surtout par lord Maxwell, le fiancé de Stella. Lord Maxwell le prend de haut avec notre Gascon, qui commence à se sentir inquiet de s'être lancé dans une aventure dangereuse.

En effet, jusqu'à cette époque de sa vie, Artaban s'était contenté d'espadonner à travers l'espace contre des ennemis imaginaires, et n'avait jamais battu que le pavé. La provocation de lord Maxwell le plonge dans un abîme de perplexités. Il allègue, pour colorer sa retraite, qu'il n'a pas de témoin. — Je serai le vôtre! dit un gentilhomme français, présent à cette scène, le comte de Châtelard. — Que le diable l'emporte! murmure le Gascon.

Néanmoins, il dégaine avec une emphase sublime.

A ce moment, un regard de Stella Roselli transforme Arbatan de Puycerdac; non seulement c'est un brave, ce sera tout à l'heure un héros. Touché une première fois par l'épée de Maxwell. « — Bah ! s'écrie-t-il, il n'y a que la première goutte de sang qui coûte ! » Et il continue à se battre jusqu'à ce qu'un nouveau coup d'épée le transperce de part en part.

Deuxième tableau. — Grièvement blessé, le Gascon a été transporté dans une boutique voisine, chez Samuel, le costumier de la cour. En l'absence de son mari, Mme Samuel a si bien soigné Artaban, qu'il est revenu à la vie. Il dispose du logis, de la table et du reste chez la belle bourgeoise. On entend au dehors une troupe de chanteurs béarnais. Vite, qu'on les fasse entrer. Et voilà Artaban, tout entier aux souvenirs du pays, qui se fait redire les chansons basques, et chante lui-même une ballade, qui est tout uniment une perle musicale (musique de Jacques Offenbach). Capoul lui-même serait jaloux du succès d'Artaban-Lafontaine transformé en *tenorino* au grand ébahissement d'un public enchanté.

Survient le comte de Châtelard, le témoin du duel. Le pauvre gentilhomme est triste. Entre Artaban et lui s'échangent les mêmes confidences qu'entre Ruy Blas et don César de Bazan. Le comte de Châtelard est amoureux de la jeune reine, à qui jamais il n'a parlé. « — N'est-ce que cela ? » dit Artaban chez qui le gasconisme est revenu avec la santé. « Je me charge de vous présenter à elle. — Où cela ? — Au Louvre. — Quand cela ? — Aujourd'hui même. »

Notez que l'audacieux aventurier ne sait pas comment il s'y prendra pour tenir sa promesse. Mais bast ! l'imagination d'un Gascon ouvre les portes des palais aussi bien que les coffres-forts des bourgeois. Plusieurs embassades étrangères doivent être reçues au Louvre

le jour même pour demander, au nom de leur souverain respectif, la main de la jeune reine de France et d'Ecosse, veuve de François II. Artaban choisit dans le vestiaire de M^me Samuel un magnifique costume. Avec de beaux habits et de l'aplomb, où n'entrerait-on pas ?

Troisième tableau. — Nous sommes dans les jardins du Louvre. La reine Marie y tient sa cour, au milieu des beaux esprits et des grands artistes du temps ; voici le sire de Brantôme et voici Jean Goujon. Les ambassadeurs d'Espagne, d'Autriche et de Suède se font annoncer ; puis l'ambassadeur du roi de Navarre.

Celui-ci n'a pas de lettres de créance ; on va l'expulser comme un intrus, mais il prétend ne les remettre qu'à la reine elle-même. Artaban — car c'était lui — dépose respectueusement entre les mains de la reine Marie non pas une lettre, mais une feuille de papier où sont écrits des vers de Châtelard. La reine se trouble, et Artaban profite de cet instant de répit pour s'excuser de ne pas demander, comme les autres ambassadeurs, la main de la reine pour son auguste maître ; mais cette abstention s'explique de reste, son auguste maître n'est âgé que de dix-huit mois !

La reine a toutes les peines du monde à s'empêcher de rire, et quand on rit, on est désarmé. Marie Stuart, sur l'intercession de Stella Roselli, fait plus, elle accorde pour le comte de Châtelard la présentation demandée, dans laquelle se dessine l'affection naissante de Marie Stuart pour ce jeune et poétique gentilhomme.

Mais enfin, il faut recevoir l'ambassadeur d'Angleterre ; il est chargé d'un singulier message ; la reine Elisabeth veut donner à Marie Stuart un époux de sa main, et cet époux, c'est le comte de Leicester. Une

telle proposition fait monter le rouge au front de Marie
Stuart, qui la considère, avec raison, comme un san-
glant outrage. Quelques personnes ont paru choquées
de cette scène où Marie Stuart laisse éclater son indi-
gnation contre la reine d'Angleterre qui lui offre la
main de son amant. Le trait, cependant, appartient à
l'histoire. Il est d'ailleurs bien féminin, et fait com-
prendre l'atrocité de la lutte où deux femmes couron-
nées mêlaient aux calculs de leur politique les perfi-
dies envenimées et les jalousies de leur sexe.

Sur le refus de Marie Stuart, l'ambassadeur d'Angle-
terre déclare la guerre à l'Ecosse. Obéissant sans le
savoir aux volontés de Catherine de Médicis, dont la
main cachée a conduit tout ceci, Marie Stuart quittera
la France ; elle ira défendre en Ecosse sa couronne
menacée.

Quatrième tableau. — Les gentilshommes fran-
çais qui avaient juré d'aller avec Marie jusqu'à Edim-
bourg, pour la défendre, chemin faisant, contre les
embûches d'Elisabeth, apprennent, dans une auberge
de Calais, qu'un ordre de la Florentine leur interdit
d'accompagner la jeune reine. Le Gascon, toujours
inventif, remarque que la défense d'accompagner la
reine n'implique pas la défense de partir sans elle. Il
ne manque pour cela qu'un navire.

Bagatelle ! Le Gascon s'entend avec un nommé
Carnoff, patron d'une goëlette ; c'est-à-dire qu'il en-
gage une querelle avec lui et lui applique de si miri-
fiques coups de poing que Carnoff, ébloui d'admira-
tion, met sa goëlette et son équipage au service de la
noblesse française. Ce n'est pas plus difficile que cela.

Cinquième tableau. — Le port de Calais. — La
reine Marie, au moment de s'embarquer, fait ses
adieux à la France, en lui adressant les vers tou-

chants — authentiques ou non — que la tradition nous a conservés :

> Adieu, plaisant pays de France...
>
> La nef qui disjoint nos amours
> N'a pris de moi que la moitié.
> L'autre part te reste : elle est tienne ;
> Je la fie à ton amitié,
> Pour que de l'autre il te souvienne.

Offenbach aurait pu écrire un morceau d'orchestre pour accompagner la déclamation de M^{me} Victoria Lafontaine ; il a préféré faire entendre la mélodie de Niedermayer que chantait M^{me} Stoltz dans la *Marie Stuart* de l'Opéra, le seul morceau qui survive de cette œuvre estimable. C'est, de la part d'Offenbach, une preuve de modestie et de goût qu'il convient de signaler.

Sixième tableau. — La population d'Edimbourg attend l'arrivée de la reine. Ici les auteurs ont tracé un tableau, nécessairement très succinct, mais fidèle, de l'enfer vivant où la malheureuse jeune femme allait entrer. Catholique, elle arrivait au milieu d'une population agitée par la fièvre de la réforme ; rieuse, expansive, habituée aux fêtes artistiques et galantes de la cour des Valois, son seul aspect était un scandale pour des puritains fanatiques ; jeune, belle et veuve, elle allait tenter l'ambition plus encore que les sens de grands seigneurs arrogants, aux mœurs atroces, qui se disputeraient ses faveurs par la violence, et n'aspireraient à son lit que pour lui voler sa couronne.

C'est autour de lord Maxwell et de lord Ruthwen que MM. Théodore Barrière et Davyl ont groupé les passions prêtes à se déchaîner sur Marie Stuart : Ruthwen, un pur fanatique ; Maxwel, un noir ambi-

tieux qui compte régner sur l'Ecosse en se faisant l'instrument du mariage de la reine avec son cousin Robert Darnley.

La reine arrive enfin, et l'émeute, concertée par les chefs de la noblesse calviniste, éclate sur son passage. On veut la forcer d'abjurer. « —Vous pouvez prendre ma vie, » s'écria-t-elle, « vous n'aurez pas mon âme ! » A ce moment, les gentilshommes français, faisant une trouée dans la foule, parviennent à dégager la reine. Ruthwen, furieux, tire un coup de pistolet sur sa souveraine ; Châtelard se jette au-devant d'elle et reçoit la balle en pleine poitrine.

Pendant qu'on l'emporte, les trente gentilshommes français, rangés sur deux lignes, entre-croisent leurs épées, et c'est sous cette voûte de fer que Marie Stuart rentre dans son palais d'Holyrood.

SEPTIÈME TABLEAU. — La reine a voulu donner une fête. En attendant le bal, le chevalier Artaban et Stella Roselli échangent de tendres confidences. Le Gascon se fait connaître pour ce qu'il est réellement, un pauvre gentillâtre qui ne possède au monde que son épée et que l'amour de Stella. Etant aimé, il ne veut plus mentir : scène charmante, pour laquelle, malheureusement, Lafontaine n'a pas trouvé sa partenaire.

Mais lord Maxwell n'entend pas abandonner ses droits ; il veut deux choses, d'abord garder Stella pour lui, ensuite obliger la reine à épouser Robert Darnley ; sinon il déshonorera Marie Stuart en prouvant qu'elle s'est compromise au point d'aller s'asseoir au chevet de Châtelard lorsqu'il était mourant. Or, Châtelard est debout, et la pitié de la reine peut-être interprétée contre elle.

Ces sombres intrigues sont interrompues pour quelques minutes par un ballet écossais très animé, très original, réglé par M. Fuchs, et pour lequel M. Vizen-

tini a ingénieusement instrumenté et combiné les airs populaires de l'Ecosse.

Lorsque la lumière électrique a cessé de répercuter ses éclairs sur les boucliers et les claymores des guerriers écossais, il était précisément minuit et demi. Le spectacle, commencé à sept heures et demie précises, durait déjà depuis cinq heures.

A ce moment, un certain nombre de spectateurs, accablés de fatigue ou mourant de faim, ont déserté leur stalle ou leur loge. Ils se sont ainsi privés des deux derniers tableaux, qui sont, à mon avis, les plus curieux et les plus intéressants du drame.

Huitième tableau. — Dans un site pittoresque et mélancolique, aux abords du château d'Holyrood, la neige tombe à flocons. La reine, au balcon de sa chambre entr'ouverte, exhale l'amertume de ses pensées et la tristesse de ses pressentiments. Châtelard peut-être va venir sous ce balcon, comme il l'a fait déjà pendant deux nuits, et la reine, avertie par Stella, sait que Maxwell est sur ses gardes et cherche à le surprendre.

Ces pressentiments n'étaient que trop fondés. Au moment où Châtelard survient, une ronde de garde royale approche ; un cri d'angoisse de la reine prévient Châtelard du danger ; le jeune homme s'élance dans les fossés du château, dont le fond, heureusement pour lui, est matelassé d'une épaisse couche de neige.

De son côté, Artaban, attiré par une fausse lettre de Stella, fabriquée par Maxwell, arrive dans ce lieu désert et s'y trouve en face de Maxwell accompagné de trois hommes, qu'il présente comme ses parents et ses témoins. Pendant qu'ils croisent le fer, on aperçoit Châtelard qui essaye de sortir du fossé en s'aidant des branches d'un arbre ; mais cet arbre est à la portée du balcon de la reine. Châtelard s'y pré-

sente, y frappe doucement, la fenêtre s'ouvre et se referme sur lui.

Artaban comprend que si son ami est surpris dans le château, la reine est perdue. Il appelle Châtelard ; un manteau jeté sur sa tête par les acolytes de Maxwell étouffe les cris du Gascon, puis Maxwell le poignarde et laisse sa dague dans la plaie.

Le pauvre Artaban demeure étendu sur le sol, où la neige qui tombe toujours va bientôt recouvrir son corps. Heureusement, les Gascons ont la vie dure. Artaban revient à lui ; il est possédé d'une idée fixe : sauver Châtelard et la reine ; le sang de sa plaie coule toujours ; il l'étanche avec de grosses poignées de neige ; il ne peut plus marcher, eh bien ! il se traînera ; mais, arrivé au bout du parapet qui domine le fossé, il s'arrête épuisé et perd encore une fois connaissance. A ce moment suprême, le valet Thomassin, inquiet de son maître, arrive et jette un cri d'épouvante en l'apercevant étendu dans la neige et dans le sang.

Neuvième et dernier tableau. — Châtelard vient de pénétrer dans la chambre de la reine ; il se trouve seul avec elle pour la première fois ; Marie Stuart épanche son âme ; elle aime Châtelard, elle le lui dit ; mais elle le supplie de fuir à l'instant. Le comte veut obéir par respect pour la réputation et le repos de la reine. Malheur ! toutes les issues sont gardées, et l'on frappe à coups redoublés à la grande porte de l'appartement. C'est Maxwell accompagné de tous les lords d'Ecosse.

Au milieu de cette suprême angoisse, on entend une voix derrière la porte secrète par laquelle la mère de Marie Stuart l'entraîna une nuit d'émeute. C'est la voix du Gascon. — Ouvrez, madame ; il n'y a pas une seconde à perdre ! — Dernière épouvante ! Marie,

depuis tant d'années, a oublié le secret qui ouvre cette porte ; dans son désespoir, elle se jette aux pieds du crucifix, qu'elle embrasse — et la porte s'ouvre. C'était là qu'était le secret.

Artaban, respirant à peine, couvert de sang, de neige et de boue, pousse Châtelard dans le corridor sombre ; il se laisse aller sur un fauteuil et dit à la reine : — « Vous pouvez ouvrir maintenant. »

Toute la cour se précipite. Maxwell et Darnley somment la reine de leur livrer Châtelard.

— Il n'y a qu'un homme ici, dit le Gascon, c'est moi, qui suis venu demander à la reine justice contre lord Maxwell, contre mon assassin.

Maxwell veut nier, Thomassin présente la dague accusatrice ramassée par lui sur le lieu du crime. Darnley abandonne son complice, qui est obligé de rendre son épée, et qui sort emmené par les gardes, et dit à Darnley, en lui montrant Marie Stuart d'un geste prophétique : — « C'est elle qui me vengera de toi. »

Artaban va mourir : — « Que puis-je faire pour vous ? » lui demande la reine éperdue.

— « Faites-moi prince, madame, et qu'on le sache en Gascogne ! »

Et comme la reine lui accorde cette faveur *in extremis*,

— « Rassurez-vous ! » s'écrie le prince Artaban en relevant la tête pour la dernière fois, « un Gascon ne meurt jamais... surtout quant il est prince. »

Tel est ce drame original, émouvant parfois, surtout dans les dernières parties, amusant presque toujours, et qui s'annonce comme un grand succès. Je n'insiste pas sur quelques coupures nécessaires et qui s'indiquent d'elle-même, surtout dans le tableau de la fête d'Holyrood. La direction nouvelle l'a encadré de magnifiques décors, les jardins du Louvre, la place pu-

blique d'Edimbourg, le palais d'Holyrood et l'effet de neige, je ne cite que les principaux, tous peints par M. Robecchi. Les costumes sont d'une richesse et d'une fidélité des plus louables. Il y a des effets de mise en scène qui ont produit une grande impression, par exemple le passage de la reine sous la voûte des épées françaises au milieu du peuple en fureur.

La nouvelle troupe de la Gaîté compte des transfuges de l'Ambigu, du Châtelet, des Variétés et des théâtres de province. Elle n'a pas encore toute l'homogénéité ni toute l'aisance désirables. Cela se formera. M. Clément Just, M. Raynald, M. Angelo ont l'habitude du drame ; le premier surtout, qui devra toutefois se défier des temps excessifs par lesquels il allonge démesurément les parties tranquilles du rôle de Maxwell.

Je ne jugerai pas Mme Tessandier (Stella), qui arrive de Bordeaux et de Reims, sur un premier début. Il me semble, à première vue, que ses éclats de rire, parfois intempestifs, lui réussiront mieux dans un rôle gai que dans des situations tendues et dramatiques. Peut-être avait-elle mal aux nerfs.

On revoit toujours avec plaisir le compère Alexandre, qui a tiré du valet Thomassin toute la quantité d'hilarité qu'il pouvait fournir à son expérience consommée.

Mme Victoria Lafontaine a composé avec intelligence le rôle très lourd de la jeune reine Marie. Elle dit avec une simplicité touchante les adieux légendaires de la reine d'Ecosse, et a été chaleureusement applaudie dans la scène d'amour et de terreur du dernier tableau. Elle s'y est retrouvée tout entière, et supérieure, à mon avis, aux scènes d'emportement et de colère, où la vaste étendue d'une salle comme la Gaîté l'oblige à forcer, au delà de ses limites naturelles, une voix faite pour l'expression des sentiments de la tendresse voilée et d'une sensibilité contenue.

Pour M. Lafontaine, le rôle du Gascon n'a été qu'un long triomphe, qui lui assure, sans contestation possible, le premier rang parmi les acteurs de drame actuellement vivants. Je ne vois, en effet, personne qui puisse supporter comme lui le fardeau d'un rôle qui exige, avec une dépense extraordinaire de force physique, une présence d'esprit, une ampleur de diction et de geste, une certitude d'effets et une variété de nuances auxquelles on reconnaît le comédien absolument maître des secrets de son art. C'est ainsi qu'il a pu rendre de la manière la plus saisissante la terrible agonie d'Artaban dans la neige, et retrouver, peu d'instants après, la verve bouffonne et grandiose du Gascon expirant dans la peau d'un prince d'aventure.

Après la proclamation du nom des auteurs, M. Lafontaine a été rappelé à grands cris et salué par une ovation qui marque certainement la soirée la plus complète de sa carrière artistique.

CXLVIII

Château-d'eau. 3 septembre 1873.

LA PATTE A COCO

Féerie en trois actes et vingt tableaux, par MM. Clairville et Gaston Marot.

« *Couper la patte à Coco*, voyez : *Décrocher la Timbale*. (Dict. de l'Académie française, prochaine édition, revue par M. Clairville.)

Le Coco de la féerie est un enchanteur, qui, sous la forme d'un oiseau malfaisant, dévaste les États du roi

de Haut-Pignon. Le jeune Médéric, amoureux de la princesse Frivoline, fille de ce monarque, casse d'un coup de carabine la patte de l'oiseau magique, et la patte à Coco devient entre ses mains un talisman qui accomplit tous les souhaits. Coco, devenu l'invalide à la jambe d'argent, veut recouvrer sa patte et sa puissance magique, à l'aide d'un contre-talisman.

C'est ici que le récit devient scabreux.

Ce contre-talisman réside dans la personne d'un espèce d'imbécile qui s'appelle Cascarinet. Mais dans quelle partie de son corps? Enfin, voici la chose : la personne qui formule un désir le voit s'accomplir à l'instant même, pourvu qu'elle donne à Cascarinet son pied dans le... comment appelez-vous cela, monsieur Clairville?

Le vraiment drôle, c'est que Cascarinet finit par s'apercevoir de sa puissance magique ; il prend alors la détermination de n'en laisser user d'autre personne que lui-même, et il s'exerce à perdre haleine sans pouvoir attraper le but.

Les développements fournis par cette donnée rabelaisienne ne sont pas tous également heureux, ou rappellent trop fidèlement la donnée première du *Roi Carotte;* mais il faut citer cependant comme une invention amusante, la scène où la population de Haut-Pignon, informée des propriétés magiques de Cascarinet, se précipite sur le malheureux pitre, qui fournit une course insensée, poursuivi par des bourgeois dont le seul désir est de l'atteindre dans sa partie magique.

Beaucoup de changements à vue, un ballet espagnol! deux ou trois décors ingénieux avec suspensions et lumières électriques, un escadron volant de femmes très laides, beaucoup de musique nouvelle, et en voilà pour cent représentations.

Il a coupé la patte à Coco,
 Ah! quelle gloire!
 Quelle victoire!
Il a coupé la patte à Coco
Et fait sauter la banque à Monaco!

Ainsi chantent, ou à peu près, les protagonistes de la féerie nouvelle.

MM. Dailly, Gobin, Dumoulin; M^{mes} Tassilly, Gabrielle Rose et Darcourt jouent les principaux rôles avec les traditions de l'ancien boulevard du Temple. L'art des Bobèches et des Galimafrés n'est pas en danger de périr.

CXLIX

COMÉDIE-FRANÇAISE. 6 septembre 1873.

Reprise du GENDRE DE M. POIRIER

Comédie en quatre actes en prose, par MM. Jules Sandeau et Emile Augier.

Le Gendre de M. Poirier est une des plus brillantes et des meilleures comédies qui aient été écrites de notre temps. Comme elle repose sur des caractères, elle n'a pas vieilli; bien au contraire, elle a pris sur le public cette autorité qui est le cachet des œuvres de maîtres.

Elle a, d'ailleurs, la bonne fortune d'avoir rencontré à la Comédie-Française, dans la personne de M. Got, un interprète qui s'est emparé du principal personnage de manière à en faire sa propre création.

Comme il m'est arrivé souvent, sans méconnaître le

talent de M. Got, de ne pas le goûter absolument dans toutes ses tentatives plus ou moins heureuses, c'est une grande satisfaction pour moi d'avoir à louer sans réserve cet excellent comédien.

Que dis-je, un comédien ! M. Got, sous les traits de M. Poirier, n'est pas un comédien, c'est M. Poirier lui-même, vivant, pensant, parlant, marchant et se mouchant comme on vit, comme on pense, comme on parle, comme on marche et comme on se mouche dans la rue des Bourdonnais. Le gilet de M. Poirier, ce gilet cossu de velours fauve, agrémenté de dessins noirs, est, à lui seul, un trait de caractère, digne d'un peintre de genre, tel que Hogarth ou Henry Monnier. La physionomie, le geste, l'art d'écouter et celui de lancer le mot, sont ici d'une égale perfection. Ecoutez seulement M. Got prononcer cette plaisante exclamation : « Tous les enfants sont des ingrats ; mon pauvre père « avait bien raison de le dire ! » et vous aurez une idée exacte de ce que c'est qu'un grand comédien.

Après M. Got, M. Barré dans le rôle de Verderet et M. Thiron dans celui de Vatel, méritent une mention tout à fait particulière.

Du reste, la nouveauté de la soirée, c'étaient la prise de possession du rôle d'Antoinette par Mlle Croizette, et le début de M. Pierre Berton dans le marquis de Presles.

Tout ce que le rôle de la jeune marquise de Presles comporte de charme extérieur et d'élégance mondaine, Mlle Croizette le lui donne ; mais la comédienne a beaucoup à faire encore pour se débarrasser des *à-peu-près* confus par lesquels elle remplace, pour le moment, la précision de nuances et la netteté de diction qu'on est en droit d'exiger d'une sociétaire de la Comédie-Française.

Quant à M. Pierre Berton, je suis d'avance convaincu qu'il apprécie, avec autant de clairvoyance im-

partiale que moi-même, la valeur de cette soirée, en ce qui le concerne. Chargé de la responsabilité d'un rôle considérable et périlleux, il m'a paru qu'il était en proie à une émotion très vive ; cette émotion, qui lui serrait la gorge, s'est traduite, pendant les deux premiers actes, par un état fébrile, par des gestes cassants et par un surcroît de sonorité dans le sens des défauts d'un organe qui a besoin de se surveiller.

Mais peu à peu, l'artiste expérimenté retrouvant son aplomb et rassuré par l'accueil bienveillant du public, est rentré en possession de lui-même, et la pièce s'est terminée plus heureusement pour lui qu'elle n'avait commencé.

CL

Théatre Cluny. 10 septembre 1873.

LE ROMAN D'UN PÈRE
Drame en trois actes, par M. Léopold Stapleaux.

A PERPÉTUITÉ
Comédie en un acte, par M. Georges Petit.

Lorsque le rideau tomba sur le premier acte du drame de M. Léopold Stapleaux, j'étais un peu fâché contre l'auteur. A quoi bon, pensais-je à part moi, refaire *Thérésa*, qu'on a reprise, dans cette même salle de Cluny, il y a quelques mois à peine, et que le nom d'Alexandre Dumas n'a pu longtemps maintenir sur l'affiche ? On ne saurait s'y tromper : voici le baron Delaunay, je veux dire l'architecte Henri Renaud ;

c'est bien le même homme, vert encore, cheveux grisonnants, moustache noirs, nouvellement remarié ; il présente sa seconde femme à son fils Richard ; la femme et le fils pâlissent, car ils se sont aimés autrefois et ils viennent de se reconnaître. Oui, c'est bien la même situation.

Je ne me trompais pas sur le point de départ ; mais la suite du drame a déjoué mes prévisions et dissipé mes craintes.

Alexandre Dumas avait développé les conséquences terribles de l'adultère, aboutissant au désespoir du mari et au suicide de la femme. M. Stapleaux n'a pas suivi l'illustre maître dans les sentiers, malheureusement trop fréquentés, de l'infamie et du crime. Prenant la situation du bon côté, il a ramené les malheureux et les égarés au devoir et à la vertu.

L'originalité du drame de M. Stapleaux ne s'accuse pleinement qu'au troisième acte, lorsque le père de famille est pleinement instruit du triste mystère qui menace son repos. Henri a surpris un billet par lequel Richard, résolu à en finir avec une existence désormais sans espoir, supplie Marguerite de lui accorder un dernier entretien. Après une longue hésitation, Henri laisse le billet arriver à son adresse.

L'entrevue a lieu ; elle est passionnée et furieuse du côté de Richard, tandis que Marguerite, fidèle à ses nouveaux devoirs, cherche à lui faire comprendre que l'innocente et pure affection accordée à Richard par Marguerite, jeune fille, ne lui donne aucun droit sur Marguerite, épouse de M. Renaud. Vainement lui représente-t-elle l'énormité de son ingratitude envers le meilleur des pères, Richard s'emporte et ne veut rien écouter.

C'est alors que Henri intervient, entre une femme digne de toute son estime, et un fils qui ne mérite que sa colère.

« — J'aurais le droit de vous accabler, » dit-il à Richard ; « mais je ne fais pas appel à des sentiments « qui vous sont devenus étrangers. Je vais vous dire « toute la vérité : je vous ai élevé, je vous ai prodigué « pendant vingt-cinq ans ma tendresse et mes soins ; « mais vous n'êtes pas mon fils, je ne suis que votre « bienfaiteur. »

Cette révélation fait chanceler Henri ; le fils égaré par la passion ne semblait plus rien comprendre ; mais en face de cet homme de cœur, dont il connaît l'inépuisable bonté, il se sent si misérable et si ingrat qu'un révolution s'accomplit en lui. Il jure d'étouffer son amour, et d'accepter le mariage que M. Renaud lui avait préparé avec la jeune Angèle.

Il n'en fallait pas davantage, Henri rouvre ses bras à son cher Richard, vaincu et guéri par un pieux mensonge ; car Richard est bien son fils.

Je n'affirme pas que ce roman d'un père obtiendrait, dans la réalité, l'effet qu'il produit au théâtre, mais le dénoûment imaginé par M. Léopold Stapleaux a, du moins, le mérite d'être ingénieux et habilement amené. Il a déterminé le succès complet de son drame, auquel je ne reproche sérieusement qu'un peu d'enflure de style en certains passages où les personnages ne devraient parler qu'un langage simple et vrai.

La troupe de Cluny a subi de profondes modifications pendant la clôture du théâtre.

De l'ancienne troupe de drame, Mlle Orphise Vial seule est restée ; c'est elle qui joue le rôle de Mme Renaud ; elle y met de l'expression et de la dignité.

Les trois autres grands rôles ont été confiés à des débutants, qui ont réussi à des degrés divers. M. René Didier (Richard) a une tenue sérieuse et de la chaleur ; c'est un bon commencement de jeune premier. M. Ariste, chargé du rôle du père, ne manque pas

d'expérience, il en paraît même surchargé, quoique jeune encore. Effets de regards, effets de sourcils, effets de bras, effets de jambes, jeux muets et jeux parlants, il les possède tous, et il en abuse. Certains roucoulements de voix chantée donnent même à supposer qu'il a dû jouer la tragédie. En oubliant la moitié de ce qu'il sait faire et en ramenant le reste à de justes limites, M. Ariste serait un comédien de talent.

Mais le vrai succès d'artiste a été pour une toute jeune fille, M^{lle} Raynard, qui a été adoptée d'emblée par le public. M^{lle} Raynard est d'une grande ingénuité ; elle a de la gaieté et elle dit juste. Lorsque sa voix un peu grêle aura pris de la rondeur et de la force, M^{lle} Raynard suivra tout naturellement le chemin qui mène à la Comédie-Française en passant par l'Odéon.

Le drame de M. Stapleaux est accompagné d'une petite pièce en un acte intitulée *A perpétuité,* par M. George Petit. C'est une nouvelle édition, assez pauvre, du *Donec gratus eram*. On y a fait débuter M^{me} Hélène Therval, que nous avons vue l'année dernière à l'Odéon et qui va prochainement entrer au Châtelet. M^{me} Therval n'a pu mettre au service d'un rôle absent que sa bonne grâce, son élégance et son expérience de la scène. Un autre débutant, M. Farre engagé pour remplacer l'illustre Sairvier, dissimule un comique assez fin sous l'enveloppe épaisse d'un montagnard des Cévennes. C'est un Ravel de l'Aveyron.

CLI

Chatelet.　　　　　　　　　　20 septembre 1873.

LA FARIDONDAINE
Drame en cinq actes et neuf tableaux, par MM. Charles Dupeuty et Bourget.

Si un directeur de théâtre avait conçu l'idée de reprendre ce vieux mélodrame de *la Faridondaine*, je pourrais lui chercher querelle. Mais le Châtelet est exploité par des acteurs réunis en société, à leurs risques et périls, et je n'ose pas leur faire entendre une parole décourageante.

Je me borne à souhaiter que l'entreprise leur réussisse, sans beaucoup l'espérer.

Pour remplir cette vaste et magnifique salle du Châtelet, ce ne serait pas trop que d'allier aux émotions d'un drame puissant les splendeurs d'une mise en scène éblouissante.

Or, la mise en scène de *la Faridondaine* est d'une pauvreté qui n'a d'égale que la pièce elle-même. N'insistons pas.

Le personnage principal avait été combiné à l'usage personnel de Mme Hébert Massy, ancienne chanteuse de l'Opéra-Comique, la créatrice du rôle de Nicette, du *Pré aux Clers*. M. de Groot avait écrit pour elle la romance de l'alouette... joliette.., et Adolphe Adam une ronde populaire sur le vieux thème de *la Faridondaine*. Mlle Loyer, qui lui succède, est une bonne grosse personne à qui les émotions du drame conviennent peu et qui chante à la diable. C'est surtout dans une chansonnette napolitaine d'Adam et dans un air italien qu'elle intercale dans son rôle, que Mlle Loyer a déve-

loppé son insuffisance vocale. Ni méthode, ni style, ni sûreté, ni justesse. Aussi le surintendant de la Scala l'écoutait-il d'un air ahuri ; c'est le seul air que le public ait goûté.

Non pas ; je serais injuste pour Mme Graindor, de l'Alcazar, qui a dit avec adresse et avec goût des couplets intitulés : *C'est bien fait,* qu'on a fort applaudis.

La pièce est jouée convenablement par M. Montlouis, qui se forme décidément et qui est en passe de devenir un bon jeune premier de drame ; par M. Montrouge; qui a de la bonhomie dans le comique ; par Mme Eudoxie Laurent, très amusante dans un bout de rôle, par Mme Hélène Therval, et par M. Lacombe, qui arrive des Menus-Plaisirs.

CLII

Comédie-Française. 17 septembre 1873.

Reprise de PHÈDRE

L'admiration que tout homme bien né professe pour les chefs-d'œuvre de la langue française ne s'accorde pas toujours avec la franchise d'un cœur sincère. Placé entre un sacrilége et un mensonge, je n'hésite pas. Va pour le sacrilége. Je parlerai donc comme Racine lui-même l'enseigne...

..... Avec la liberté
D'un soldat, qui sait mal farder la vérité.

Donc, pour rendre sans feintise l'impression produite par la reprise de *Phèdre,* je dirai qu'on a fort admiré et qu'on s'est très fort ennuyé.

A quoi tient cela ? A la médiocrité relative d'une interprétation très estimable, mais dépourvue de toute ombre de génie ? Peut-être ; il faut cependant chercher ailleurs. Serait-ce que le sujet de *Phèdre* manquât de force et d'intérêt ? Ceci mérite qu'on s'y arrête.

Ecoutez, par manière de comparaison, l'analyse d'une pièce moderne.

L'amiral comte de Thésée, de la marine militaire française, est parti pour une croisière de trois années aux mers de l'Indo-Chine, laissant dans ses foyers la comtesse sa femme et son fils né d'un premier mariage, le vicomte Hippolyte. La comtesse s'éprend de son beau-fils ; mais elle combat sa passion et souffre d'une maladie mystérieuse à laquelle la Faculté de médecine ne découvre aucun remède. Soudain l'on apprend que le vaisseau amiral s'est perdu, corps et biens. La comtesse, se croyant veuve, laisse éclater son fol amour, qui est repoussé avec perte. Mais le bruit était faux. L'amiral revient après une glorieuse campagne dans laquelle il a détruit douze cents jonques chargées de pirates malais. Craignant les révélations de son beau-fils, la comtesse prend le parti peu honorable de les prévenir, en accusant le vicomte Hippolyte d'une flamme irrrespectueuse.

L'amiral, subjugué par une femme qu'il adore, ordonne au vicomte de faire ses malles et de partir pour la Californie. Le vicomte, plutôt que de se défendre en accusant et de briser le cœur de son père, obéit en silence. Il part pour le Hâvre par l'express ; mais, dans la gare même, un faux mouvement le précipite sur la voie, et il est écrasé par une locomotive en manœuvre, sous les yeux mêmes de son précepteur qui l'avait accompagné pour l'embrasser à la dernière minute et lui retenir un compartiment. En apprenant la mort de cet aimable jeune homme, la comtesse, saisie de remords, avoue son indigne trahison ; elle porte à ses

lèvres une fiole contenant quelques gouttes d'hydrocyanure de potassium, et meurt. L'amiral, désespéré, jure de faire expier durement aux ennemis de la France ses chagrins domestiques, et, pour accomplir un legs pieux du défunt vicomte Hippolyte, il prendra soin d'une petite ouvrière sur qui le jeune gentilhomme avait jeté les yeux ; il lui achètera un petit fonds de mercerie dans le passage du Pont-Neuf.

Il me semble que voilà les éléments d'un drame complet, fait pour plaire au public de M. Thouroude ou de M. Emile Zola.

Mais supposons qu'au lieu de revenir d'une campagne de guerre au service de son pays, Thésée sortît des prisons d'un roi d'Épire, dont il enlevait la femme pour le compte de son ami Pirithoüs, qui, lui-même, a été dévoré par des monstres d'une espèce vague quoique anthropophages ; supposez encore que la comtesse, au lieu d'une femme égarée par ses sens, fût la victime des vengeances d'une divinité à laquelle vous ne croyez pas ; supposez enfin que la mort d'Hippolyte fût un effet de la puissance de Neptune, qui avait promis à Thésée d'accomplir le premier souhait qu'il formerait, et qu'enfin ce dieu n'eût rien trouvé de mieux que d'effrayer les chevaux d'Hippolyte par l'apparition d'un monstre marin d'une construction absolument invraisemblable, et vous vous expliquerez alors que les scènes puissantes où Racine fait parler la passion toute pure ne compensent pas absolument pour le public la fatigue qu'il éprouve à se promener dans le labyrinthe aride et sauvage des traditions pélasgiennes.

Les rôles de *Phèdre* sont tenus par Mmes Rousseil, Emilie Guyon, Sarah Bernhardt, Emma Fleury et par MM. Maubant, Martel et Mounet-Sully. Chacun d'eux y déploie du zèle et du talent. Comme ils sont à peu près égaux entre eux, il s'ensuit que les rôles subal-

ternes paraissent mieux joués et le sont en effet. M^me Guyon dans OEnone, M. Martel dans Théramène ont recueilli des suffrages unanimes. M. Martel surtout, prenant au sérieux l'apparition du monstre, en a décrit les cornes menaçantes, les écailles jaunissantes et la croupe qui se courbe en replis tortueux avec une telle vérité qu'il semble qu'on l'ait aperçu la veille au jardin d'acclimatation.

M. Mounet-Sully, en jupe courte, montrant deux jambes superbes, mais dissemblables, a marqué son entrée au premier acte par une innovation; il tenait un arc de velours rouge dans la main, et sur son dos battait un carquois doré. Ceci n'est pas le costume d'un prince athénien, c'est celui de l'Amour en carnaval.

D'ailleurs, cet arc et ce carquois forment contre-sens avec le texte, puisque, dès la première scène, Théramène remarquant que son élève abandonne la chasse, Hippolyte lui répond :

Mon arc, mes javelots, mon char, tout m'importune.

ce qui indique clairement qu'il ne les traîne pas avec soi. Et puis Hippolyte vient en visite chez la reine. M. Mounet-Sully se présenterait-il dans un salon avec un fusil Lefaucheux sous le bras ?

Ce sont là des détails. Le jeune tragédien, quoique toujours inégal, me paraît en progrès. Il dit sobrement et nettement tout le premier acte ; au second, il a manqué absolument sa scène d'amour avec Aricie ; je l'y ai retrouvé aussi faux, aussi criard à contre-sens que dans tout *Marion Delorme* ; mais enfin, il a pris une belle revanche dans la scène avec Thésée, au quatrième acte, où il a montré des qualités qu'il nous avait cachées jusqu'à ce jour : de la dignité vraie et même de la sensibilité.

Que faire du personnage de Thésée, ce héros ridi-

cule, qui enlève les femmes des autres, tantôt pour son propre plaisir, tantôt pour les plaisirs de ses amis, et qui, rentré dans sa maison, se met à jouer au père de famille ? M. Maubant lui a donné un casque superbe, des jambières en acier poli, une belle barbe, une grande taille et une diction puissante. N'en demandez davantage ni à M. Maubant ni à personne.

Le rôle de Phèdre est colossal. Il fut écrit pour mettre en jeu les cordes les plus vibrantes du talent de la Champmeslé, modèle admirable que Mlle Rachel a peut-être surpassé. Je n'évoque pas ces grandes renommées pour en écraser Mlle Rousseil, mais, au contraire, pour faire ressortir l'énormité du fardeau qu'elle s'était imposé.

De pareilles tentatives produisent sur le spectateur deux impressions en apparence contradictoires, mais qui se complètent l'une l'autre : elles le rendent exigeant d'abord et ensuite très indulgent, pourvu que la somme des efforts prouve qu'il n'a pas à juger une témérité sans excuse.

Mlle Rousseil n'a pas besoin d'indulgence, et peut beaucoup oser sans qu'on l'accuse d'être téméraire. Outre ses dons naturels, elle possède l'art de presser, de ralentir, de déblayer la tirade, le secret de porter la voix en la changeant d'octave : en un mot, le mécanisme de débit tragique. Reste à discipliner les effets obtenus par l'emploi de ces procédés savants, à les fondre dans une progression harmonieuse, à la fois humaine et idéale. C'est à quoi Mlle Rousseil devra s'attacher avec persévérance.

Il lui faudra travailler encore pour donner à la physionomie de Phèdre la noblesse d'essence divine que le poète a rêvée pour elle ; elle devra refondre toutes ses études de la première scène, afin de restituer aux plaintes touchantes de Phèdre la grâce élégiaque et alanguie dont les vers de Racine sont empreints. Par

exemple, M{lle} Rousseil m'a paru chercher un effet de sonorité imitative en prononçant ces mots : « Un char fuyant dans la carrière ». Ceci est une erreur, je ne veux pas dire une faute de goût, qu'il suffit de signaler.

Mais à mesure que l'action devenait plus sombre et plus passionnée, la tragédienne s'est élevée avec elle ; elle s'est livrée tout entière et a rencontré tout à la fois la vérité, la passion et le succès éclatant dans la scène de fureur qui termine le quatrième acte.

M{lle} Sarah Bernhardt, mal vêtue, mal arrangée et même mal peignée (*horresco referens*), interprète avec un sentiment très délicat la jeune Aricie, demi princesse, demi esclave. Elle s'y est fait justement applaudir. Mais à coup sûr, si M{me} Deshoulières avait vu jouer Aricie par M{lle} Sarah Bernhardt ou par une actrice qui lui ressemblât, elle n'aurait pas écrit les dixième, onzième et douzième vers de son fameux sonnet.

CLIII

VAUDEVILLE. 22 septembre 1873.

ALINE

Drame en un acte en vers, par MM. A. Hennequin et A. Silvestre.

LA CHAMBRE BLEUE

Comédie en un acte, en prose, d'après une nouvelle de Prosper Mérimée, par M. Charles de la Rounat.

Reprise de LA POUDRE AUX YEUX

Comédie en deux actes, par MM. Labiche et Edouard Martin.

En écoutant des œuvres comme *Aline*, on ne sait ce qu'on doit le plus admirer de la persévérance avec la-

quelle M. Carvalho accueille les essais littéraires, ou de la male chance qui rend ses efforts inutiles.

M. Armand Silvestre, — je l'ai dit à propos d'*Ange Bosani*, — est, en vers, un écrivain délicat et correct ; pour un auteur dramatique, c'est autre chose. Je suppose que, cette fois, il a tout simplement mis en lignes rimées le *scenario* combiné par M. Hennequin.

Or ce *scenario* est à la fois enfantin et obscur.

Voici la chose en peu de mots.

Un nommé Vincent, commissaire de la Convention nationale à Thionville, a épousé une demoiselle noble appelée Aline. Mme Vincent apprend que sa mère, émigrée, est en danger de mort au-delà de la frontière. Elle supplie son mari de lui permettre d'aller dire à sa mère un dernier adieu ; l'austère citoyen Vincent s'y refuse avec brutalité. Qui donnera donc à la sensible Aline des nouvelles de cette mère adorée ? Le lieutenant Octave, qui franchira la frontière au péril de sa vie.

Mais l'austère Vincent est dévoré de noirs soucis. Il espérait un poste important, et cette Convention imbécile, qui pouvait assurer l'avenir de Vincent, lui a préféré, qui ? Je vous le donne en mille ! Elle lui a préféré Balu. — Qui, Balu ? — Balu lui-même. — C'est incroyable. — C'est comme cela. — Mais, au fait, qu'est-ce que Balu ? — Connais pas.

Vous comprenez bien qu'un homme à qui l'on a préféré Balu ne pardonnera cette injustice ni à Dieu, ni aux hommes, ni aux femmes. Probablement il est devenu suspect aux purs comme mari d'une ci-devant. Eh bien ! il donnera la mesure de son civisme en demandant le divorce. Mais comment s'y prendre ? Sa femme lui est fidèle et l'adore.

Le dévouement du lieutenant Octave envers Mme Aline la mère fournit à ce pied plat de Vincent le prétexte qu'il cherchait. L'innocent rendez-vous donné

par Aline à Octave devient un piège. Vincent aposte des soldats qu'il rend témoins de son prétendu déshonneur.

Alors, le lieutenant Octave, qui a compris les bas calculs de ce coquin, le démasque devant sa femme avec une telle cruauté que Vincent, accablé de remords, se fait abattre d'un coup de fusil par une des sentinelles qu'il a lui-même posées sous la fenêtre.

La pièce a fini juste au moment où quelques spectateurs de bonne volonté commençaient à y prendre de l'intérêt.

Ce qui me passe, c'est que des écrivains résolus à affronter les périls du théâtre ne se donnent pas la peine de les mesurer. Comment imaginent-ils qu'on se puisse attacher à des personnages inconnus, anonymes et inexpliqués ?

Qui est cette Aline ? Comment s'appelle sa mère ? Pourquoi cette fille noble a-t-elle épousé ce grossier républicain ? Voilà ce que MM. Hennequin et Silvestre ne se sont pas donné la peine de nous dire. Les personnages ne se désignent que par des prénoms, Aline, Octave, Vincent. Ce vague de renseignements est si complet qu'on ne sait pas même quel était le poste auquel aspirait Vincent et qui a été dévolu à Balu.

Ah! ce Balu! quel intrigant! et quel dommage que les auteurs l'aient laissé à la cantonade ! Je parie que c'était un type.

La pièce n'est pas mal écrite. M. Armand Silvestre a réalisé pour son compte le mot sublime du général Moriones que j'ai lu dans les journaux d'hier : « Je n'ai ni hommes ni argent; mais tout ce qu'on peut faire avec rien, je le ferai ! »

M. Abel a de la chaleur et de l'énergie ; Mlle Barthet dit bien ; M. Train, qui commence à ressembler à Brindeau, ne sait pas articuler les vers. Au lieu de dire: « le gros des émigrés », il prononce « le gehos

des émiguehés ». On sent trop qu'il n'a pas usé sa jeunesse sur les bancs du Conservatoire à déclamer le célèbre exercice : lusteleu, lusteureu, lustre.

Après *Aline*, qui ne versera pas dans les caisses du Vaudeville les trésors de Golconde, le public, un peu rembruni, avait besoin de se détendre les nerfs, et cette disposition a rendu très facile et très vif le succès de *la Chambre bleue*.

Le monde lettré connaissait la nouvelle posthume de Prosper Mérimée, dont le fonds, sans être très neuf, était rafraîchi par des détails piquants.

C'est également par l'originalité des épisodes et par l'art délicat de faire accepter les situations scabreuses que M. Charles de la Rounat a si complètement réussi.

Un jeune homme et une jeune femme, appartenant au meilleur monde, viennent cacher pour vingt-quatre heures, dans une auberge de petite ville, un bonheur clandestin. Il est huit heures du soir ; le souper est servi : il ne s'agit plus que de clore les portes, de fermer les rideaux et d'être heureux en tête-à-tête. Hélas ! entre la coupe et les lèvres, il y a la place, non seulement d'un malheur, mais aussi d'un nombre infini de petites misères.

C'est un tapage infernal dans l'escalier, dans les corridors et dans les chambres voisines ; des Anglais qui se disputent, puis une députation d'officiers du 3e hussards qui rendent un punch aux officiers du 5e cuirassiers, avec sonneries de trompettes. Impossible aux amoureux de se parler comme ils le voudraient.

Si bien que Juliette s'endort sur un canapé.

Maxime n'ose pas la réveiller et s'accommode tant bien que mal d'un vieux fauteuil.

Alors d'autres bruits se succédant plongent Maxime dans la terreur. Il finit par se persuader que l'Anglais d'à côté a été assassiné, car il coule quelque chose de rouge par dessous la porte mitoyenne. Appeler au

secours, il n'y faut pas songer ; Juliette serait compromise. Le mieux est de décamper au petit jour.

Mais avec le petit jour la lumière se fait sur les événements de la nuit ; l'Anglais n'est pas assassiné, mais ivre-mort, et le liquide rouge, c'est le sang de la bouteille de Porto qu'il a cassée dans son ivresse.

Il et elle se rassurent, rient de leur mésaventure et se promettent de la réparer, puisque, dans cette chambre bleue, la journée s'annonce plus tranquille que la nuit.

La comédie de M. Charles de la Rounat a été fort goûtée ; elle est écrite avec esprit et avec mesure. Le rôle de Juliette surtout est charmant, et M^{lle} Antonine le joue à ravir. M. Saint-Germain est très bien dans celui de Maxime ; il devrait cependant donner un peu plus d'accent et de sérieux à ses terreurs nocturnes, ne fût-ce que pour assaisonner sa gaieté par le piquant d'un contraste.

La reprise de *la Poudre aux yeux* a fait beaucoup de plaisir. C'est le type excellent de cette comédie bourgeoise où M. Eugène Labiche est passé maître, et qui tient, de nos jours, la place que Picard s'était conquise au commencement du siècle. MM. Parade, Delannoy, M^{mes} Alexis et Masson forment un quatuor des plus réjouissants.

CLIV

PORTE-SAINT-MARTIN. 27 septembre 1873.

MARIE TUDOR

I

De tous les drames de Victor Hugo, *Marie Tudor* est, à mon avis, celui dont on pénètre le plus difficilement la pensée première.

Marion de Lorme tient tout entière dans un vers :

Et ton amour m'a fait une virginité.

Hernani, c'est *l'Honneur castillan.*

On sait que *Lucrèce Borgia* a commencé par *le Souper de Ferrare*, et *Ruy Blas* par la situation du premier ministre qui ramasse le mouchoir d'un laquais.

Le Roi s'amuse, c'est le triomphe du bouffon sur l'homme de guerre, du bossu sur l'homme bien fait, de la marotte sur la couronne, de l'homme du peuple sur le gentilhomme.

Pour *Marie Tudor*, le poète nous apprend seulement qu'il a voulu montrer « une reine qui fût une femme, grande comme reine, vraie comme femme », et de plus « poser largement sur la scène, dans toute « sa réalité terrible, ce formidable triangle qui appa- « raît si souvent dans l'histoire : une reine, un favori, « un bourreau ».

Ce sont là des synthèses excessivement compréhensives ; elles renferment cent tragédies et n'en définissent pas une seule. Une formule n'est pas un *scenario*.

Cependant, en attendant que le rideau se lève sur la scène de la Porte-Saint-Martin réédifiée, examinons la formule. Le lecteur me permettra cette excursion sur le domaine de la critique sévère, car si l'œuvre dramatique de M. Victor Hugo menace ruine, l'ouvrier demeure grand.

II

Je n'attache qu'une importance secondaire au « triangle formidable » que Victor Hugo aperçoit si souvent dans l'histoire par l'effet d'un de ces mirages

qui lui sont familiers, et, quant à moi, j'en cherche vainement des exemples.

Je m'arrêterai plus longtemps à la reine qui est une femme, « grande comme reine, vraie comme femme ».

Et d'abord, avant de vérifier s'il a peint la reine de son choix « vraie comme femme », j'attache un certain prix à savoir si elle est vraie comme reine.

Ici, je touche un point délicat.

Il est reçu, au temps où nous vivons, que le poète a tout droit de porter la main sur l'histoire comme sur la tradition. Les Grecs étaient plus sévères, car (c'est à Victor Hugo lui-même que j'emprunte cette anecdote) pour le seul fait d'avoir détaché et isolé dans une pièce un épisode de la vie de Bacchus, Solon leva son bâton sur Thespis en l'appelant « menteur ». Depuis ce temps-là, l'humanité a marché d'un bon pas ; les inventeurs de drames n'ont plus à redouter le bâton du législateur. Le premier clerc venu, sans craindre le holà, peut, à sa fantaisie, faire de François Ier un lâche, de Louis XIV un bélître et de Jeanne d'Arc une coureuse ; qui l'en voudrait reprendre s'entendrait appeler pédant.

Il suit de là que j'aurais laissé dormir dans l'ombre des préfaces et des appendices les justifications pseudo-historiques que Victor Hugo a préparées pour l'éblouissement des aveugles et pour l'édification des ignorants, si je n'avais trouvé, ce matin même, dans un journal, une sorte d'invitation au silence qui m'a tout de suite donné l'envie de parler. L'ami trop zélé qui semble interdire toute controverse sur la valeur historique de *Marie Tudor* est évidemment de bonne foi. Il avait sous les yeux la note monumentale que Victor Hugo fit imprimer à la suite de son drame, et il l'a tenue pour parole d'évangile. Voici cette note :

« Afin que les lecteurs puissent se rendre compte,
« une fois pour toutes, du plus ou moins de certitude
« historique contenue dans les ouvrages de l'auteur,
« ainsi que de la quantité et de la qualité des re-
« cherches faites par lui pour chacun de ses drames,
« il croit devoir imprimer ici, comme spécimen, la
« liste des livres et des documents qu'il a consultés
« avant d'écrire *Marie Tudor*. Il pourrait publier un
« catalogue semblable pour chacune de ses autres
« pièces. »

Suit un catalogue de trente-huit ouvrages ou recueils tant en latin qu'en anglais et en français. C'est ce catalogue qui est apparu à mon confrère comme les tables de la loi au milieu des langues de feu. C'est devant ce catalogue qu'il s'est prosterné la face contre terre et le poil hérissé.

Que s'il l'avait lu cependant, ce catalogue, avec les yeux de la chair plutôt qu'avec ceux de la foi, mon spirituel confrère se serait empressé de le voiler avec le respect pieux de Japhet jetant son manteau sur la nudité de son père Noé.

Car — il faut bien le dire — la seule inspection de ce catalogue détruit toute illusion sur l'érudition personnelle de M. Victor Hugo.

En voici le premier article :

« Historia et annales Henrici VII, par Franc. Baronum. »

Première et décisive remarque : l'auteur que Victor Hugo désigne sous le nom de *Franc. Baronum* n'a jamais existé.

Est-ce à dire que M. Victor Hugo l'ait inventé de toutes pièces, comme Didier et comme Saltabadil ? Pas le moins du monde. Il y a seulement ici une énigme littéraire à résoudre, et je crois en avoir trouvé le mot.

S'il est absolument certain que *Franc. Baronum* n'a jamais existé, il est également certain que l'Angleterre a donné naissance à l'un des plus beaux génies dont l'humanité s'honore, je veux parler de François Bacon, comte de Verulam, chancelier d'Angleterre, l'auteur du *Novum organum* et de l'*Instauratio magna*. François Bacon ne fut pas seulement l'initiateur du mouvement scientifique moderne, il écrivit, avec une égale supériorité, sur la politique et sur l'histoire. On a précisément de lui une histoire d'Henry VII, roi d'Angleterre, qu'il composa d'original en anglais et qu'il fit traduire en latin sous ses yeux, car ce grand homme avait ceci de commun avec M. Victor Hugo qu'il ne connaissait qu'imparfaitement la langue de Tite-Live et de Virgile. Il existe de la version latine trois éditions du xvi⁰ siècle, in-12 toutes les trois, savoir: Leyde, 1642 et 1647, chez François Hactius; Amsterdam, 1662, de l'imprimerie des Elzévirs. Elles portent un titre identique que je transcris : « *Francisci Baconi de Verulamio historia regni Henrici septimi Anglie regis* ».

Supposez que M. Victor Hugo ait fait faire ses recherches par un auxiliaire, meilleur latiniste que lui-même, et qu'il en ait reçu une note ainsi conçue : « *Historia*, etc., *per Franciscum Baconum* », qu'il ait pris le *c* pour un *r*, et vous aurez l'explication de la génération spontanée du nommé *Baronum*, inconnu à tous les bibliographes passés ou présents.

La preuve que mon hypothèse équivaut à la vérité, c'est qu'une méprise toute semblable apparaît au second article du catalogue de M. Victor Hugo, qui attribue une autre histoire des Tudors à un certain *Morganum Godwin*, qui s'appelait réellement *Morgan* au nominatif, ainsi que les curieux s'en convaincront en consultant l'admirable *Bibliotheca anglica* de Robert Watt, Londres, 1824.

Il résulte bien clairement de la petite dissertation qui précède que M. Victor Hugo n'opérait pas lui-même lorsqu'il se livrait à ses profondes recherches, et qu'il n'avait pas vu de ses propres yeux les livres qu'il inscrivait sur son catalogue, du moins lorsque ces livres étaient écrits en latin.

Ce sont là des vétilles. Prenons les choses de plus haut.

III

Le drame de *Marie Tudor* est de pure invention : c'est le droit du poète. Toutefois, prendre une reine, telle que fut la fille aînée de Henry VIII, vieille, laide, hydropique et vertueuse, pour en faire une Messaline, ou plutôt une Marguerite de Bourgogne éprise d'un Buridan italien, c'est une fantaisie un peu hardie.

M. Victor Hugo a professé toute sa vie que l'art était un sacerdoce, le drame un enseignement, le théâtre tout à la fois une tribune et une chaire. Que signifiaient ces paroles pompeuses si elles ne contenaient l'engagement, de la part de celui qui les prononçait, de respecter la justice et la vérité ?

Le règne de Marie Tudor peut se résumer en quelques lignes succinctes.

Henry VIII avait eu deux filles, l'aînée, Marie, née de son mariage légitime avec la princesse Catherine d'Aragon ; la seconde, de son concubinage officiel avec Anne de Boleyn. Sur le refus du Saint-Siège d'annuler les liens sacrés qui l'unissaient à Catherine d'Aragon, le roi Henry VIII rompit violemment avec la cour de Rome, s'empara des biens de l'église catholique et précipita son pays dans le schisme de Luther. Après la mort d'Henry VIII et celle d'Edouard VI,

issu d'un autre prétendu mariage avec Jeanne Seymour, la couronne revint à Marie, le 6 juillet 1553.

Marie était catholique comme sa mère. En montant sur le trône, elle n'eut qu'à se déclarer publiquement fidèle à la foi de ses pères pour que le catholicisme redevînt *ipso facto* la religion de la majorité des Anglais et pour que l'œuvre d'Henry VIII s'écroulât tout entière. Cela suffit pour expliquer la haine que lui vouèrent les écrivains protestants et les calomnies dont ils chargèrent sa mémoire. Le plus curieux, c'est que les mêmes écrivains comblent de louanges Elisabeth, dont les débordements ne sauraient être niés. C'est tout simple, puisque la fille d'Anne de Boleyn était protestante comme sa mère.

J'ai sous les yeux un portrait authentique de Marie Tudor, d'après Antonio More. Elle avait le front large et haut, le nez gros, le menton court et les lèvres minces. Elle avait vécu jusqu'à son avènement dans l'humiliation et la tristesse; elle régna dans les angoisses et mourut d'une double douleur, douleur d'épouse et douleur de reine. Son époux, l'infant Philippe, celui qui fut le roi d'Espagne Philippe II, avait quitté l'Angleterre et n'y voulut jamais rentrer, malgré les nombreuses lettres empreintes de tendresse conjugale qu'elle ne cessait de lui écrire et que l'histoire a conservées. Ensuite, la prise de Calais par les Français, sous le commandement du duc de Guise, lui porta le dernier coup.

« — On cherche la cause de ma maladie, » disait-elle à son lit de mort; « qu'on ouvre mon cœur et on y trouvera Calais. »

Elle mourut hydropique, le 19 novembre 1558, à l'âge de quarante-trois ans, après avoir régné cinq ans et quatre mois.

Marie Tudor, au début de son règne, ne se montra point tout d'abord intolérante envers les luthériens,

car un de ses premiers actes fut de prohiber les dénominations de papistes et d'hérétiques, qui maintenaient les haines entre les citoyens anglais. Mais le Parlement entra de lui-même dans la voie des réactions religieuses, qui allumèrent tant de bûchers, et Marie a gardé dans l'histoire le nom de Marie la sanglante.

Quant aux échafauds politiques, il faut bien reconnaître que nul souverain, au seizième siècle, n'eût pu faire grâce à un rebelle comme Thomas Wyat, qui, après avoir livré bataille contre l'armée royale, à la tête de sept mille hommes, se fit prendre les armes à la main dans l'enceinte même de la cité de Londres. Mais six cents de ses compagnons, faits prisonniers avec lui, eurent la vie sauve.

Quant au duc de Northumberland, qui avait usurpé le pouvoir à la mort d'Edouard VI pour régner sous le nom de sa belle-fille, l'infortunée Jane Gray, le crime était si grand et l'exemple si funeste que personne en Angleterre n'imagina que la reine pût agir autrement qu'elle ne fit.

La mort de Jane Gray a laissé dans l'histoire un long retentissement de regrets et de pitié. Il faut remarquer, cependant, que la reine Marie suspendit pendant trois mois l'exécution de la sentence prononcée contre les complices de Northumberland, et ne la permit qu'après que la révolte de sir Thomas Wyat, avec la complicité ouverte du père et des frères de Jane Gray, eût démontré l'imminence des périls qui menaçaient encore la couronne.

IV

Mais revenons au drame. M. Victor Hugo en fixe la date précise au 23 décembre 1553. Il ne pouvait pas la reculer davantage, puisque Marie Tudor fut cou-

ronnée seulement le 1ᵉʳ octobre de cette même année. Il ne pouvait guère l'avancer non plus, puisqu'elle épousa Philippe II le 20 juillet 1554. Or, la présence du roi consort eût rendu le drame impossible.

L'obligation de se mouvoir dans un laps de temps si restreint a condamné M. Victor Hugo aux plus violents anachronismes et aux plus choquantes contradictions.

Je me borne à quelques exemples qui touchent au fond même de la pièce et à sa portée morale. Dès le premier tableau, le guichetier Joshua Farnaby se vante de ramasser les « morceaux de tous les favoris « qui se cassent chez la reine ». Il n'a cependant pas dû s'en casser beaucoup, puisqu'il n'y a pas tout à fait trois mois que Marie Tudor est couronnée. Ce même guichetier ou gazetier affirme que Simon Renard, l'envoyé de l'Empereur, « creuse toujours « deux ou trois étages d'intrigues souterraines sous « tous les événements », et qu'il a déjà « détruit deux « ou trois favoris ». C'est bien de la besogne pour un personnage débarqué tout récemment pour demander la main de la reine en faveur du fils de son maître.

Mais ce qui affecte le plus gravement la sincérité de l'œuvre, c'est que, au moment choisi par M. Victor Hugo, les réactions religieuses n'avaient pas commencé; ni lady Jane Gray, ni Suffolk, ni Thomas Wyat n'avaient porté leur tête sur l'échafaud; par conséquent, les déclamations que le poète place dans la bouche des lords d'Angleterre sont dépourvues de sens et même de prétexte.

Sur le point capital, les amants si libéralement donnés par M. Victor Hugo à une princesse demeurée chaste et pure devant l'histoire comme devant ses contemporains, j'avoue que j'en suis quelque peu révolté. Et là-dessus, je le répète, M. Victor Hugo est d'un sans-gêne extraordinaire. Pour Fabiano Fa-

biani, nous savons que c'est un personnage inventé.

Mais, enfin, il y a Trogmorton, ce Trogmorton au sujet duquel la reine et Simon Renard échangent le dialogue suivant :

« SIMON RENARD. — Avoir été chez une jolie fille la nuit? Non, madame. Votre Majesté a fait mettre en jugement Trogmorton pour un fait pareil; Trogmorton a été absous. — LA REINE. — J'ai puni les juges de Trogmorton. »

Voilà qui est précis ; on croirait que c'est arrivé. Il n'en est cependant rien. Throckmorton, et non Trogmorton, fut jugé en 1556, non en 1553, non pas pour une intrigue d'amour, mais pour avoir conspiré contre Marie et contre Philippe II, au profit d'Élisabeth, de concert avec Dudley, Kingston, Staunton, Udal, Peckham, Werne, etc. Elisabeth était ouvertement compromise dans le complot, mais Philippe II lui sauva la vie pour ne pas laisser arriver à la succession d'Angleterre Marie Stuart, dauphine de France et reine d'Ecosse. Voilà cependant à quelles mesquines proportions le système de M. Victor Hugo réduit les plus grands intérêts de l'histoire.

V

Je relis encore le fameux catalogue où M. Victor Hugo a découvert ces événements étranges, inconnus du reste des humains. Il y manque une pièce utile et même indispensable : je veux parler d'un plan de Londres.

Si l'illustre auteur de *l'Homme qui rit* eût connu Londres en 1833 comme il le connaît à présent, il n'aurait pas fait promener Fabiano Fabiani et son cortège patibulaire de la Tour de Londres au vieux marché de la Cité en passant par Charing-Cross, itiné-

raire qui est l'équivalent de celui-ci : aller de la Bastille à l'Hôtel de Ville en passant par l'arc de triomphe de l'Étoile. L'erreur est d'autant plus amusante que, au xvi⁰ siècle, Charing-Cross était un carrefour en pleine campagne, entre la porte occidentale de la cité de Londres, Temple Bar, et l'abbaye de Westminster.

Cela donne lieu à un développement plus extraordinaire encore. Au dernier tableau, lorsque le cortège est en marche vers le lieu de l'exécution et qu'il s'agit de l'arrêter, lady Jane annonce qu'il y a un chemin plus court que Charing-Cross. Je le crois parbleu bien, tous les chemins étant plus courts que le plus long. — « Il y a un chemin plus court, disais-tu ? » reprend la reine, qui apparemment ne connaît pas Londres, et Jane répond triomphalement : — « Par le quai ! »

Un quai à Londres en 1553, c'est une découverte que je qualifierai d'extraordinaire, moi qui ai vu commencer en 1862 le seul et unique quai que la ville de Londres ait jamais possédé, le *Victoria Embankment*, entre le pont de Westminster et le pont de Waterloo. Au xvi⁰ siècle, toutes les maisons ou palais de la rive gauche baignaient leurs assises inférieures dans l'eau de la Tamise, comme les palais vénitiens dans l'eau du grand canal.

VI

En confiant au papier les observations qu'on vient de lire, j'ai répondu à une sorte de défi railleur porté à la critique, à qui l'on faisait malignement remarquer qu'elle n'aurait pas assez de jours devant elle pour contrôler le fameux catalogue. Il n'y fallait pas tant de jours, cher confrère; quelques heures ont suffi.

La *Marie Tudor* de M. Victor Hugo n'est pas celle

de l'histoire. La vraie fille de Henry VIII partagea dans une certaine mesure le fanatisme de son temps ; ou, pour parler le langage exact de l'histoire, elle vit, comme Philippe II, comme François I^{er}, comme Catherine de Médicis, dans les questions religieuses, ce qu'elles contenaient réellement, des questions politiques ; en se défendant par le fer contre les protestants, elle défendait sa couronne contre sa sœur Elisabeth.

Mais elle ne fut ni une femme sans pudeur, ni une reine sans foi. Ainsi, lorsqu'elle eut à nommer un président de la cour des *commons plaids*, elle résolut de faire cesser les réclamations portées contre les magistrats qui sacrifiaient les droits des sujets dans toutes les causes où la couronne était intéressée. « Mon « bon plaisir, » dit-elle aux juges assemblés, « est que « tout ce qu'on peut présenter en faveur d'un sujet « soit admis et écouté. Songez que vous siégez ici, « non comme mes avocats, mais comme des juges « impartiaux entre mon peuple et moi. »

Ce sont là d'assez belles paroles.

Burnet, l'historien de la réforme anglaise, malgré son injustice envers les catholiques, n'hésite pas à avouer que Marie Tudor « avait l'âme grande et noble ». Le livre de Burnet est un de ceux que M. Victor Hugo a dû lire, du moins son catalogue en indique une traduction française par Rosemond. Enfin, les historiens modernes les plus impartiaux reconnaissent « sa justice, sa sagesse, la simplicité de ses mœurs, sa bienfaisance et sa générosité éclairée ». Nous voilà bien loin de la gourgandine couronnée que M. Victor Hugo a donnée pour sœur germaine à sa Lucrèce Borgia.

VII

La réouverture du théâtre de la Porte-Saint-Martin, brûlé au mois de mai 1871 par les incendiaires de la Commune, avait attiré ce soir, samedi 27 septembre 1873, une foule immense au dedans et au dehors. La réparation matérielle est complète. Et cependant la soirée du 27 mai a laissé une impression de tristesse vague chez les uns, de colère et d'inquiétude chez les autres. Par le choix de la pièce d'inauguration, qui, à défaut du *Roi s'amuse*, s'est fixé sur *Marie Tudor*, les esprits les moins réfléchis se reportaient involontairement aux derniers désastres de notre histoire contemporaine; et, tout en souhaitant la bienvenue à la nouvelle entreprise, on regrettait qu'elle eût préparé de ses propres mains une déception qui atteint l'auteur dans sa renommée, le théâtre dans ses intérêts, le public dans ses sentiments et dans ses droits les plus légitimes.

Dieu me garde de faire intervenir la politique dans l'appréciation des œuvres littéraires; mais ici c'est l'œuvre littéraire elle-même qui sort violemment de son cadre et provoque, je ne veux pas dire une répression, mais à tout le moins une riposte.

Ce qui importe en une telle occurrence, c'est de faire équitablement la part du théâtre et celle de l'auteur, comme aussi celle des circonstances fortuites et des volontés préméditées.

VIII

Lorsque M. Victor Hugo écrivit *Marie Tudor* en 1833, l'auteur des *Vierges de Verdun*, le chantre inspiré du

sacre de Charles X se faisait « décidément révolutionnaire ». C'est l'expression qu'il emploie lui-même dans ses Mémoires. On avait pu soupçonner cette conversion à la lecture du *Roi s'amuse*, que le pouvoir supprima comme un appel frénétique aux plus abjectes passions de la démagogie. *Marie Tudor* marque un nouveau pas dans cette voie. Le fond des idées n'est ni meilleur ni pire que celui du *Roi s'amuse;* mais Triboulet dissimulait sa hideur sous l'armure étincelante du vers, ciselée par un artiste de premier ordre. Marie Tudor, elle, s'exprime en une prose abandonnée et triviale qui, semblable à la toilette d'une courtisane, ne couvre rien de ce qu'elle devrait céler.

Chose étrange, mais profondément vraie, lorsque Victor Hugo parle en vers, il procède par coups d'ailes et tend vers l'idéal; la prose, au contraire, est pour ses pieds alourdis une chaussure de plomb qui l'enfonce dans tous les bourbiers.

Rendons cette justice au public français. *Marie Tudor* n'a jamais réussi, ni dans la nouveauté ni plus tard. Il me souvient d'une reprise tentée par Lireux à l'Odéon, en janvier 1844, avec Mlle Georges et Mme Dorval; la pièce alla vingt fois en deux mois, la première devant deux mille francs de recette, la vingtième devant cent écus.

Pourquoi cette persistance du public dans sa répulsion? L'action ne manque cependant ni de force ni d'éclat. Elle comporte des situations et des tableaux scéniques qui s'imposent à la mémoire des yeux; nul spectateur n'oublie, ne les eût-il vus qu'une fois, ni l'assassinat du juif au premier acte, ni l'entrée du bourreau à l'acte suivant, ni l'escalier de la tour de Londres tendu de noir, ni le cortège mortuaire de Fabiano Fabiani.

Cependant, malgré ces chocs galvaniques dirigés sur le système nerveux du parterre, la pièce n'inté-

resse pas. Elle secoue parfois la fibre musculaire ; elle n'attache jamais ni le cœur ni l'esprit.

La raison de cette impuissance se déduit d'une règle très simple, sous le niveau de laquelle les plus hautes têtes lyriques doivent s'incliner comme les plus vulgaires. C'est que les hommes réunis ne se laissent séduire qu'aux bons sentiments et aux actions généreuses. Un seul personnage sympathique, dont on se prend à désirer le triomphe ou le bonheur, suffit quelquefois pour soutenir une action théâtrale. Mais ce personnage n'existe pas dans *Marie Tudor*. Aucune de ces quatre figures, ni la reine, ni le favori, ni la comtesse Jane, ni l'ouvrier Gilbert ne remplissent la condition primordiale sans laquelle je ne puis ni admirer, ni m'attendrir, ni craindre, ni pleurer.

Jane est malheureuse sans doute ; mais les héroïnes souillées, les filles séduites sans amour, c'est-à-dire par coquetterie et par cupidité, inspirent sur le théâtre une sorte de répugnance qui leur défend d'aspirer à quelque chose de plus que la pitié lorsqu'elles sont repentantes. Peut-être M. Victor Hugo comptait-il beaucoup sur Gilbert l'ouvrier, Gilbert le ciseleur, l'homme du peuple, dont la grande âme et la blouse sordide contrastent avec l'infamie d'un courtisan doré tel que Fabiano Fabiani. Malheureusement, M. Victor Hugo a mis dans cette grande âme et sous cette blouse des sentiments qui ne diffèrent pas sensiblement de ceux que professent les brigands de grand chemin. Ecoutez-le seulement parler d'amour, cet homme du peuple, ce prototype offert à l'admiration des masses plébéiennes :

« — Sans doute, je suis un honnête homme, sans doute je suis un bon ouvrier ; sans doute, sans doute, mais je voudrais être un voleur, un assassin pour être aimé de toi... Je me damnerai et je commettrai un crime quand tu voudras... »

Sur quoi Jane répond avec une candeur égale à celle de son fiancé : « — Quel noble cœur vous avez, « Gilbert ! »

Merveilleuse leçon donnée par le poète, « qui a charge d'âmes » à ses ouailles populaires !

Je ne me crois pas singulier dans mes opinions, et je sens que beaucoup de bons bourgeois concevraient plus d'estime et d'affection pour Gilbert et pour Jane si l'un et l'autre plaçaient la noblesse de cœur ailleurs que dans l'idée du crime et de la damnation. Je sais qu'il faut passer quelque chose aux extravagances de l'amour ; mais prenez-vous pour de l'amour la fureur bestiale qui arrache au Manfred de la ciselure des aveux tels que ceux-ci : « — Si l'on m'avait dit il y a deux « mois : Jane, votre Jane sans tache, Jane se donnera « à un autre ; en voudrez-vous après ?... Eh bien, si « j'en veux !... Elle serait dans le ruisseau de la rue « avec celles qui y sont, que je la ramasserais là... »

Oui, cela se dit en plein théâtre. Sa Jane serait fille du ruisseau, qu'il en voudrait encore. Il en veut, cet homme, il en aura. C'est bien fait.

Mais avouez qu'il suffit d'un petit nombre de passages pareils à celui que je viens de transcrire pour justifier l'imputation d'immoralité qui pèse encore sur la littérature de 1830, et contre laquelle elle protesta longtemps avec plus d'habileté que de conviction.

IX

Je passe condamnation sur le personnage de Fabiani ; l'auteur a voulu que ce fût un coquin, un assassin, un lâche, le dernier des hommes ; que sa volonté soit faite.

Mais la reine ? A quelle pensée M. Victor Hugo

obéissait-il lorsqu'il a incarné en la personne de Marie Tudor tous les vices et toutes les impudeurs, toutes les hontes et tous les crimes ? Je ne reviens pas sur le côté historique de la question ; c'est une affaire jugée. Je m'en tiens aux lois du théâtre, qui gouvernent à la fois la peinture des mœurs et celle du cœur humain.

Cette reine, il plaît à M. Victor Hugo de la faire apparaître tour à tour faussaire, parjure, impudique et hypocrite. Voilà ce qu'il appelle montrer une reine qui soit grande comme reine, une femme qui soit vraie comme femme. Donc, les reines sont ainsi faites, et les femmes aussi. Eh bien ! non, la conscience publique proteste ; cette reine n'est pas une reine, c'est une harengère ; cette femme n'est pas une femme, c'est une prostituée, c'est un monstre de lubricité farouche qui n'a jamais vécu sous les lambris d'un palais et dont on se procurerait à grand'peine un exemplaire dans les chambrées de Saint-Lazare.

Je n'exagère pas. Comment ! nous sommes dans l'appartement de la reine d'Angleterre ; la cour entière se presse autour de la souveraine ; les pairs du royaume, le chancelier, le lord du sceau privé, tous les guerriers et tous les magistrats y ont été réunis par sa volonté ; et devant eux, devant ces loyaux sujets, devant ces vieillards austères, la reine fait une scène à son amant qui n'est qu'un pleutre, un ruffian, le fils d'un savetier, et comme les courtisans paraissent gênés d'entendre cette litanie d'invectives écœurantes, elle, la reine d'Angleterre, la fiancée du roi d'Espagne, elle leur dit, en jurant comme un grenadier : « — Par- « dieu, messieurs, vous n'avez pas besoin de vous éloi- « gner ; cela m'est bien égal que vous entendiez ce que « je vais dire à cet homme ; je ne baisse pas la voix, il « me semble. »

Non, mais le public honnête baissait la tête. Cepen-

dant, il n'avait pas encore tout subi. Il y a le quatrième acte où la reine dit en propres termes à Jane Talbot : « — Ah ! ton amant ! que m'importe ton amant ? Est-ce que toutes les filles d'Angleterre vont venir me demander compte de leurs amants, maintenant ? Pardieu ! je sauve le mien comme je peux et aux dépens de ce qui se trouve là. Veillez sur les vôtres ! »

Voilà ce que c'est qu'une femme qui est vraie, voilà ce que c'est qu'une reine qui est grande, ou plutôt, voilà ce que c'est que la royauté. Chassé de l'histoire de France par l'interdiction du *Roi s'amuse*, l'ancien pensionnaire de Louis XVIII, le futur pair de Louis-Philippe, se réfugiait dans l'histoire d'Angleterre pour y continuer son œuvre de haine et de destruction.

Au fond, tel est le vrai sens de son drame ; je ne saurais lui en trouver d'autre ; c'est un pamphlet révolutionnaire, rien de moins, rien de plus.

Les amis politiques que le poète avait conviés à la reprise de son œuvre ont pris soin, d'ailleurs, de lui donner le caractère que je viens de définir, en soulignant les passages qui pouvaient blesser les convictions les plus respectables. Lorsque le mendiant juif dit : « — Je prêterais au diable, je prêterais au pape ! » le groupe radical s'est pâmé d'aise. Et lorsque la reine, qui vient de vouer à la mort un homme qu'elle sait innocent, parle d'aller faire ses Pâques, les romains du poulailler et les garibaldiens des belles places ont uni leurs acclamations.

Seulement, ils ont manqué de prudence au moment décisif. Tout le monde connaît le mot de Simon Renard à la reine : « Vous pouvez encore dire : la canaille ; dans une heure vous serez obligée de dire : le peuple. » Ici des applaudissements trop significatifs ont provoqué des chut ! et quelque chose de mieux. La révolution levait la tête ; elle a été sifflée.

Ce seul incident prouve à quel point la reprise d'un

ouvrage tel que *Marie Tudor* était inopportune. Avec plus de tact et une connaissance plus exacte de l'opinion et des besoins de son pays, M. Victor Hugo ne s'y serait pas prêté. Il aurait cordialement remercié les directeurs qui, en sollicitant un ouvrage de lui, rendaient hommage à sa haute situation littéraire; mais il aurait opposé à leur respectueuse requête le refus d'un honnête homme et d'un bon citoyen. « *Marie Tudor*, aurait-il dit, porte l'empreinte des orages et des passions du temps où elle fut écrite. Elle en pourrait exciter de nouveaux. Elle rappelerait des souvenirs impies. Je ne veux pas que le souhait exécrable de l'incendie d'une grande capitale retentisse en un pareil jour dans la salle de la Porte-Saint-Martin que vous venez de rebâtir sur un monceau de cendres ! Confiez à des œuvres moins troublées le soin de faire oublier le crime des pétroleurs ! »

J'ai la certitude qu'en tenant un pareil langage, M. Victor Hugo aurait conquis l'oubli de bien des fautes, en même temps qu'il eût préservé son nom, le plus grand parmi les écrivains de ce siècle, d'une épreuve dont il sortira diminué.

X

Car, enfin, l'impression de la soirée, au point de vue exclusif de la scène, n'est pas celle qui présage un succès. Les récits multipliés qui remplissent le premier acte ont paru ce qu'ils sont réellement, d'une longueur d'autant plus énervante que cette interminable exposition se déroule dans l'obscurité de la nuit.

Au deuxième et au troisième actes, les situations à effet n'en ont produit que sur la claque, et beaucoup de mots ont été égayés tout à fait en dehors des prévisions de l'auteur.

Même au quatrième acte on n'a pu s'empêcher de rire lorsque la reine dit à lady Jane, au milieu des suprêmes angoisses : « Je t'explique cela pour que tu comprennes, vois-tu. »

Une remarque curieuse, c'est que M. Victor Hugo, qui n'a rien modifié des excentricités de son ouvrage en vue du vrai public, a fait de notables sacrifices au profit des frères et amis. La fameuse phrase: « Italien, cela veut dire fourbe! Napolitain, cela veut dire lâche! » a totalement disparu. Agréable attention, dont le délicat à-propos sera senti non seulement à Rome, mais encore à Berlin. Je remarque aussi une légère variante : Fabiano Fabiani n'est plus né dans la Capitanate, mais dans la Calabre. La valeur de ce changement échappe à ma sagacité. On a également coupé: « J'ai puni les juges de Trogmorton ». Peut-être s'est-on aperçu que les juges de Trogmorton n'avaient pas été punis pour l'avoir absous, puisque ce gentilhomme eut la tête tranchée.

Laissons enfin l'auteur, pour ne plus nous occuper que du théâtre et des interprètes.

La mise en scène de *Marie Tudor* est soignée et même somptueuse. Le premier décor est joli, bien qu'en opposition avec les indications imprimées de M. Victor Hugo, qui réclament une grève déserte ; on en a fait un port rempli de bateaux et d'engins maritimes. Tant de bateaux, de chalands et de grues appelleraient des mariniers, des gardes de nuit, enfin tout ce qu'il faut pour que la grève ne soit pas déserte et qu'on n'y puisse égorger un homme sans être aperçu.

La chambre de la Reine est très belle, bien peinte et bien meublée.

Ordinaire, l'intérieur de la tour de Londres.

Enfin, au dernier tableau, l'escalier et l'autel tendus de noir sont bien plantés et d'un bel effet ; mais l'illu-

mination de la ville de Londres m'a paru quelque peu enfantine.

Les costumes sont riches et presque tous exacts.

L'interprétation est généralement bonne, malgré les réserves qu'il ne serait pas trop rigoureux d'exprimer. Mais si la pensée me venait de laisser voir que M^me Marie Laurent n'est pas à sa place dans le rôle de Marie d'Angleterre, je me demanderais quelle actrice lui pourrait être opposée avec supériorité, et, n'en voyant pas, je me tais. Ce rôle fut écrit pour les défauts de M^lle Georges, qui, lasse de l'éternelle majesté d'attitudes à laquelle elle était condamnée par ses formes monumentales, recherchait, dans les créations nouvelles, les familiarités, les trivialités même qui lui fournissaient les motifs de contrastes étonnants. Mais les familiarités de M^lle Georges restaient encore empreintes d'une surprenante noblesse. Voilà pourquoi M^me Laurent, en restant elle-même et parce qu'il ne lui est pas permis de franchir les limites de son talent, d'ailleurs très original et très vrai, ne saurait reproduire les foudroyants effets créés par son illustre devancière.

M. Dumaine joue Gilbert avec une grande vigueur ; mais il devra chercher dans des rôles plus marqués le véritable emploi de ses remarquables facultés de composition.

M. Régnier n'a pas la grâce insolente et cavalière qui siéraient au rôle de Fiabiani.

Simon Renard a trouvé dans M. Taillade un interprète plus sec qu'incisif et plus maussade qu'imposant.

Il reste à Frédérick Lemaître, à défaut d'une voix dont la faiblesse l'oblige à des précautions infinies dans l'émission et le débit, l'intelligence qui s'exprime par les yeux et le grand geste qui achève ce que la parole ne peut plus qu'ébaucher.

Le succès le plus complet et le moins contesté a été

pour M{lle} Dica Petit, qui, un peu languissante pendant les trois premières parties de ce triste rôle de Jane, s'est montrée très dramatique et très touchante dans la grande scène des deux femmes au quatrième acte. On a failli pleurer, et c'est le meilleur éloge que je puisse décerner à M{lle} Dica Petit; car *Marie Tudor* présente ce phénomène unique d'un drame en quatre actes, bourré de situations terribles, et qui n'ait jamais fait verser une larme.

CLV

Odéon.　　　　　　　　　　　　　　3 octobre 1873.

LE HASCHICH
Comédie en un acte, par M. Louis Leroy.

Reprise du LÉGATAIRE UNIVERSEL

M. Louis Leroy est un homme d'esprit, qui mêle à fortes doses la fantaisie et le comique. Ce mélange fait le succès de ses articles humoristiques et dérange celui de ses pièces. Le théâtre vit avant tout de réalités et ne se paye point de caprices vagues. C'est se préparer une déception que de réunir un public pour le prier de suivre en l'air les méandres que trace la fumée d'un cigare.

Nestor et Raoul sont deux amis qui ont voyagé ensemble en Orient. Raoul s'y est fait une mauvaise affaire, car il s'est battu en duel pour une demoiselle du demi-monde qui n'était pas sa maîtresse, mais celle de Nestor. L'aventure a suffi pour rompre le projet de

mariage qui devait unir Raoul de Chambrun à M{ll}e Diane, cousine de Nestor. Celui-ci, loin de détromper sa famille, a profité de la brouille en demandant pour lui-même la main de sa cousine.

On en est là lorsque Raoul, qui ignore la perfidie de son ami, vient pour se justifier auprès de Diane et de sa tutrice, la chanoinesse comtesse de Pont-Levoy.

Il est affamé et prie Nestor de lui faire servir un en-cas. Un imbécile de domestique bas Normand lui sert un pot de confitures de haschich qu'il a trouvé dans les malles de Nestor.

Raoul est bien vite saisi par les effets enivrants du narcotique. Il est surpris dans son extase par M{lle} Diane, qu'il n'a pas de peine à convaincre de son innocence.

Après quelques quiproquos assez drôles, mais qui ne découlent pas nécessairement de l'idée première, Gaston épouse Diane et l'on pardonne à Nestor l'indélicatesse de ses procédés en faveur de son mauvais cœur.

M. et M{me} Laugier débutaient dans cette bluette. M{me} Laugier n'a presque rien à dire; il semble toutefois qu'elle ait un organe agréable et de la tenue.

M. Laugier est un jeune premier un peu marqué, qui possède l'habitude de la scène, et qui a dit avec charme quelques passages d'un rôle plus difficile qu'il n'en a l'air.

Pour compléter la soirée, en attendant la prochaine reprise de la *Cendrillon* de Barrière, l'Odéon nous rendait *le Légataire universel*, de Regnard.

Tout a été dit sur cet étrange chef-d'œuvre où Regnard emploie les ressources de la langue la plus colorée, la plus alerte, la plus brillante, à décrire toutes sortes d'objets répugnants et nauséabonds. Je ne m'occuperai donc que de l'interprétation.

Celle de l'Odéon est incomplète, mais non sans talent; un peu faible, mais jeune et pleine de promesses.

M. Porel joue avec beaucoup de brio et de fantaisie le rôle de Crispin. L'esprit ne lui manque jamais, mais, à de certains moments, la force de diction indispensable dans ces rôles énormes.

M{lle} C. Colas a réussi complètement le personnage de Lisette, qu'elle détaille avec beaucoup de franchise et de belle humeur.

M. Baillet, chargé du rôle d'Eraste, devra se défier d'un organe pâteux et sombre qui ne laisse rien percer des traits étincelants de Regnard. — « Que faites-vous », lui dirait la Toinon du *Malade imaginaire*, « de ce bras gauche qui pend le long de votre corps comme celui d'un manchot? Au moins souffrez qu'on vous le coupe s'il ne vous sert à rien. »

Le rôle de Géronte est rempli par M. Clerh qui l'a composé avec un soin et une intelligence remarquables. Déjà ce jeune comédien s'était distingué dans le Colline de *la Vie de Bohême*. Il mérite aujourd'hui plus que des encouragements.

CLVI

Gymnase. 4 octobre 1873.

L'ÉPREUVE

Comédie en un acte, en prose, par Marivaux.

LES IDÉES DE MADAME AUBRAY

Comédie en quatre actes en prose, par M. Alexandre Dumas fils.

L'Épreuve : c'en était une pour M{lle} Maria Legault, premier prix du Conservatoire, et aussi pour Marivaux;

l'une n'avait jamais joué, le second n'avait jamais été joué au Gymnase. Je me hâte de dire qu'ils viennent d'y réussir de compagnie, et que si M^{lle} Maria Legault a été fort applaudie, la prose de Marivaux n'y a pas nui.

Elle a cent trente-trois ans de date, cette bagatelle délicieuse, où s'épanouit en sa fleur le style le plus français, le plus fin et le plus délicat. Réduite au cadre restreint du Gymnase, elle exhale un parfum plus pénétrant qu'à la Comédie-Française ; le cœur s'y intéresse à la suite de l'esprit, et je ne répondrais pas que le mot si simple : « — Comme on me persécute ! » n'ait pas chatouillé, au-delà du simple intérêt, la fibre nerveuse de quelques spectateurs.

Le Gymnase n'aura pas à se repentir de cette excursion permise sur le domaine de la littérature classique. MM. Francès, Landrol, M^{lle} Angelo (dont la prononciation, à ce point de vue spécial, aurait besoin d'être traitée par les cailloux de Démosthènes), ont montré quelque chose de mieux que du zèle, et ne seraient déplacés nulle part.

Pour M^{lle} Legault, que la Comédie-Française a laissé échapper, mais qu'elle ressaisira, c'est une toute jeune fille, il faudrait presque dire un enfant, qui réalise au naturel la candide Angélique. Je dis : au naturel, sous la réserve que ce naturel soit celui que rêvait Marivaux, un peu cherché, mais trouvé, un peu artificiel, mais complet dans son artifice au point de faire illusion.

Quant à la vraie jeune fille que M^{lle} Maria Legault peut être, c'est dans la pièce d'Alexandre Dumas fils que je l'ai trouvée, montrant en une seule soirée deux faces d'un talent si précoce que le mot d'expérience semblerait trop lourd pour lui.

J'attendais la reprise des *Idées de madame Aubray* avec une curiosité très légitime, puisque je n'avais pas vu la pièce dans sa nouveauté, ce qui me dispens

par bonheur, de toute comparaison entre les interprètes de 1867 et ceux de l'année 1873.

Si le premier devoir qui s'impose au critique est une entière sincérité, n'est-ce pas surtout lorsqu'il s'est senti ému et charmé? C'est là mon cas. Je ne connais de M. Alexandre Dumas fils aucune œuvre qui m'ait produit cette impression profonde, née de l'aspect du beau et du vrai.

On a dit, et la lecture de la pièce m'avait laissé cette impression, qu'en cette occurrence, le système du penseur avait pris le pas sur la main de l'artiste, que l'auteur dramatique s'était dérobé derrière le prédicant. La représentation d'hier efface chez moi jusqu'à la dernière trace de ce préjugé.

Mme Aubray est une croyante; elle vit et plane dans l'absolu; elle s'indigne contre les sceptiques qu'elle convie au sacrifice et qui le jugent au-dessus de leurs forces. Mais le jour vient où Mme Aubray se trouve face à face avec la réalité; il ne s'agit plus pour elle de déterminer d'anciens viveurs à épouser des filles-mères, comme de simples convicts de la Nouvelle-Calédonie; c'est son propre fils dont l'existence, l'honneur et le bonheur sont en jeu. Alors la mère et la femme entrent en lutte contre la théoricienne. Est-ce que ceux qui ont prêché le devoir ne donneront pas l'exemple? Telle est l'interrogation terrible que le fils pose à l'honnête femme qui est sa mère. Je ne connais au théâtre aucune situation plus haute ni plus dramatique que celle-là. Et si le dénoûment est possible, ce n'est pas en vertu d'une théorie, mais en vertu d'un fait. Ce ne sont pas les doctrines de Mme Aubray qui font le mariage de son fils, c'est le repentir de Jeannine.

Et que de peintures vraies, que de types saisis sur la nature elle-même! Jeannine, d'abord, cette fille qui s'est donnée sans être séduite, et qui n'a vu dans sa

honte que le repos après une jeunesse épuisée de labeur ; puis l'homme qui l'a perdue, ce M. Terrier, un négociant honorable, jeune, vigoureux, au teint fleuri, pour qui Jeannine ne compte pas, puisque ce n'est qu'une simple ouvrière ! Il y a un mot d'une simplicité terrible dans la confession de Jeannine lorsqu'elle parle de cet unique amant qu'elle regardait presque comme un bienfaiteur : « Je l'ai toujours appelé monsieur. »

J'ai écouté, pendant trois heures, avec un intérêt profond et qui allait croissant, les développements de cette œuvre supérieure, aussi complète par la pensée qu'achevée dans l'exécution. Je n'y ai trouvé ni un mot à reprendre, ni une retouche à conseiller.

J'ai l'admiration aussi franche que le blâme. La présence du beau dans les arts me cause une espèce de saisissement. Je l'ai ressenti hier au soir, je le dis ; c'est mon devoir et aussi mon plaisir.

La troupe du Gymnase a mis un soin visible à traduire la comédie si puissante et si attachante de M. Alexandre Dumas. Plusieurs, tels que M. Villeray et Mme Fromentin, subjugués par la chaleur entraînante de leur rôle, ont élargi leur diction au-delà des régions moyennes où ils se tiennent d'ordinaire.

Mlle Pierson est absolument bien dans le rôle de Jeannine, qu'elle pénètre dans ses nuances les plus difficiles et les plus délicates.

MM. Landrol, Pradeau et Dalbert donnent une physionomie très caractéristique et très vivante aux personnages de second et troisième plan.

Quant à Mlle Maria Legault, je n'ai rien à ajouter à mes remarques précédentes, sinon que le Gymnase a bien fait de se l'acquérir et fera mieux encore de la conserver.

CLVII

Ambigu. 6 octobre 1873.

LE PARRICIDE

Drame en cinq actes et sept tableaux, par M. Adolphe Belot.

On me racontait, il y a quelque dix ans, à propos d'un vol commis, la nuit, dans le magasin d'un bijoutier, que le chef de la police de sûreté, en apercevant le trou rond pratiqué, comme à l'emporte-pièce, dans les volets de fer, s'écria : — « C'est un tel qui a fait le coup ; je reconnais son travail. »

Il est donc vrai que, à l'instar des peintres, des sculpteurs, des poètes et des journalistes aussi, les artisans du mal ont « une manière ». Telle est l'idée juste et pratique dont s'est emparé M. Adolphe Belot, romancier et dramaturge juré près les cours et tribunaux criminels.

Supposez que la manière ou mieux le truc spécial d'une petite société de bandits consiste à ne jamais faire un coup sans avoir tout préparé d'avance pour que les soupçons tombent sur un innocent, la police et la justice seront déroutées et trompées la première fois ; mais, à la seconde, elles reconnaîtront le procédé qui se retournera contre ses inventeurs.

C'est ainsi qu'avant de voler et de tuer Mme Dalissier, qui habite une petite maison isolée dans la rue Cardinet, à Batignolles, deux scélérats invétérés, deux chevaux de retour, Daccolard et Lubin, ont pris leurs précautions de telle sorte que la rumeur publique

accusât tout d'abord Laurent Dalissier, le propre fils de la victime.

Ce plan infernal s'exécute avec une rare précision. Ce n'est en effet un mystère pour personne que M. Laurent Dalissier mène une vie irrégulière, qu'il a fatigué sa mère par des demandes d'argent, qu'il s'en est suivi une scène très vive entre la mère et le fils, dans la soirée même qui a précédé le crime. Lorsque la police descend sur les lieux, elle constate sur le sable du jardin des traces de pas qui se rapportent à la chaussure fine et élégante de Laurent Dalissier ; au pied du mur qui a été escaladé, elle relève un bouton de manchette appartenant à l'inculpé ; Mme Dalissier a été frappée à coup de poignard, arme que les malfaiteurs de profession n'emploient pas d'ordinaire, et le poignard appartient à Laurent Dalissier. Enfin, une jeune fille appelée Pulchérie, qui avait été séduite par Laurent et qui s'était introduite auprès de Mme Dalissier comme dame de compagnie, a été frappée elle-même en portant secours à sa maîtresse, et dans l'ombre elle a cru reconnaître son amant.

D'après ces indices accumulés, M. Roule, le chef de la sûreté, ordonne l'arrestation de Laurent.

Tel est le premier acte, divisé en deux tableaux, qui forme l'exposition du drame.

A l'acte suivant, Laurent vient de passer en cour d'assises. Fort de son innocence, de son amour pour sa mère, qui éclate dans sa douleur sincère, il a ému le jury, et, profitant des doutes qu'inspire l'énormité et l'invraisemblance d'un pareil crime, il a été acquitté. Mais le monde ne croit pas à son innocence, et le lui prouve bien lorsqu'il revient dans la maison du banquier Suchapt, dont il aime la fille. Chacun s'éloigne de lui, et le malheureux jeune homme désespéré parle d'en finir avec la vie. « — Vous avez deux devoirs à « remplir, » lui dit alors sa fiancée Emilienne, « prouver

« votre innocence et venger votre mère. Consacrez
« votre vie à découvrir le véritable assassin, et ma
« main est à vous. »

Laurent conçoit alors une résolution terrible. Il se présente chez le chef de la sûreté, et lui demande d'entrer dans la police, pour un temps limité et pour un but spécial : celui de rechercher et de livrer à la justice l'assassin de sa mère. Après avoir longtemps résisté à une demande dont la sincérité lui paraît suspecte, M. Roule l'accepte tout à coup, car il vient d'apprendre, par un de ses agents, que deux bandits, à lui bien connus, Daccolard et Lubin avaient été vus à Batignolles dans la soirée du crime. Depuis ce temps, on a perdu leur trace. Il s'agit de la retrouver.

C'est à quoi M. Roule et Laurent Dalissier consacrent leurs efforts.

Ils finissent par rejoindre les bandits devenus directeurs d'un cirque forain. Laurent, sous le faux nom de Simonnin, se présente à Daccolard comme un confrère venu de Paris pour travailler en collaboration. Mais Daccolard flaire une trahison, il fond sur Laurent le couteau levé; Roule, déguisé en marchand de bœufs, s'interpose dans cette lutte horrible, qu'accompagnent sinistrement la musique et la grosse caisse des saltimbanques qui font la parade au dehors. Laurent joue son rôle jusqu'à bout ; il aide Daccolard à garrotter Roule qui se laisse faire, et qu'il jette pantelant sur une botte de paille. Daccolard, convaincu, accepte les services du faux Simonnin.

Le lendemain même, dans un café chantant, les nouveaux associés se concertent sur l'exécution d'un vol qui doit avoir lieu chez le banquet Suchapt. Tout a été combiné, cette fois, comme pour l'affaire de la rue Cardinet. On a volé les vêtements du fils Suchapt et sa chaîne de montre; on retrouve sa chaîne brisée et un fragment de vêtement engagés dans le coffre-fort.

Au dernier tableau, le vol s'accomplit, mais au moment où Daccolard et Lubin se retirent en emportant trois cent mille francs et les diamants de M^me Suchapt, ils sont ramassés par la brigade de M. Roule. L'habile policier prouve par les circonstances identiques des deux crimes que les assassins de M^me Dalissier sont les voleurs de M. Suchapt. Daccolard et Lubin porteront leur tête sur l'échafaud. Laurent, réhabilité dans l'opinion publique, épousera M^lle Emilienne Suchapt.

J'aurais bien des réserves à formuler sur ce genre de littérature judiciaire qui, d'ailleurs, commence à s'épuiser. Pour mon goût personnel, j'aimerais à voir les théâtres populaires rechercher les émotions ailleurs que dans ces histoires lugubres qui répugnent aux délicats, et qui ne relèvent pas le niveau moral des autres.

Mais cela dit, il n'en reste pas moins que *le Parricide* est un drame bien fait, intéressant, amusant même en certaines parties, et qui a grandement réussi. L'acte du cirque, très bien mis en scène, est d'une réalité à donner le frisson.

Un conseil en passant. Le tableau du café-chantant a paru faible ; c'est là qu'il faudra couper.

M. Lacressonnière joue M. Roule, le chef de la sûreté, avec une vérité étonnante. Il dit supérieurement le mot final de la pièce : « Ne me remerciez pas ; j'ai « fait mon devoir... et j'ai fait mon métier. »

Il faut voir M. Vannoy dans le rôle de Daccolard ; ce visage glabre et livide, ce bourgeron gris de fer, cette physionomie bestiale et cynique ont été saisis en pleine cour d'assises, et M. Vannoy les reproduit avec une fidélité photographique.

M^me Thaïs Petit joue avec conscience et avec constance la mère affligée des accusés innocents.

Deux débuts ont eu lieu dans le drame de M. Belot, celui de M. René Didier, qui, tout récemment, créait

le drame de M. Stapleaux au Théâtre-Cluny, et celui de M^lle Vannoy, qui sort du Gymnase. Ils ont réussi l'un et l'autre, M^lle Vannoy surtout. Elle a donné de la valeur à un rôle dramatique et difficile. C'est une excellente acquisition pour l'Ambigu.

J'allais oublier M. Montbars, et ce ne serait pas juste. C'est un comique qui possède une qualité précieuse, le naturel; il fait valoir d'une manière plaisante le caractère du jeune Suchapt, l'accusé pour rire du dénoûment.

CLVIII

Odéon. 17 octobre 1873.

Reprise de CENDRILLON
Comédie en cinq actes, par M. Théodore Barrière.

Le grand succès qui vient d'accueillir la reprise de *Cendrillon* met en lumière un fait aussi singulier qu'intéressant pour l'histoire du théâtre contemporain. C'est que Théodore Barrière, l'un des auteurs les plus féconds qui aient alimenté les scènes françaises, puisque, jeune encore, il a déjà fait jouer cent quarante pièces, voit reprendre et réussir une à une les œuvres de son répertoire reçues le plus froidement dès leur origine. L'issue de la dernière soirée est d'autant plus significative que *Cendrillon* est une pièce conçue et exécutée par Théodore Barrière seul.

Cette circonstance permet d'apprécier avec certitude et la manière de l'auteur et sa valeur intellectuelle. Non pas qu'elle soit un accident, car Théodore Bar-

rière a écrit seul *les Parisiens, le Feu au couvent, Midi à quatorze heures, le Bout de l'an de l'amour, les Charpentiers, Malheur aux vaincus, les Brebis galeuses, Dianah, le Monsieur qui attend des témoins*, etc.

Mais *Cendrillon* offre à l'analyse un intérêt particulier. Voici pourquoi.

Il n'est pas malaisé de reconnaître que *les Parisiens*, par exemple, et *les Brebis galeuses*, malgré l'insuccès de celles-ci, qui ne tiendrait pas devant une nouvelle épreuve, sont de la famille des *Faux Bonshommes*, de *l'Héritage de M. Plumet*, des *Crochets d'un Gendre*, et autres pièces où l'on retrouve ce qu'on appelle à juste titre la griffe de Barrière, c'est-à-dire de grands coups d'ongles de chat sauvage sur le mufle de la laideur humaine.

Cendrillon, au contraire, est une œuvre de tendresse et de sympathie, je ne dirai pas fouillée, mais caressée avec une douceur de main extraordinaire, au plus profond des sentiments intimes et délicats de la vie de famille. Ici le chat sauvage fait patte de velours.

Je ne raconterai pas la pièce, bien qu'elle eût hier soir, pour beaucoup de spectateurs, l'attrait d'une première représentation.

Je rappelle seulement qu'il s'agit d'une Cendrillon bourgeoise, Mlle Marie Fontenay, qui ne tient dans l'affection de sa mère que la seconde place, la première étant occupée par sa sœur cadette, Mlle Blanche. Le jeune vicomte Georges de Sparre, le fiancé de Blanche, finit par s'éprendre de sa jeune belle-sœur, si délaissée et toujours triste. Et voilà Marie devenue, sans y avoir songé, la rivale de sa sœur cadette.

A ce moment, la pauvre Cendrillon, dont aucune injustice ne saurait aigrir le cœur, aperçoit le moyen d'éprouver, peut-être de reconquérir l'amour de sa mère. Elle feint d'avoir été touchée par la passion de Georges, et se montre prête à se sacrifier au bonheur

de Blanche. C'est précisément ici que la mère se réveille chez M^me^ Fontenay ; elle ne veut pas que sa chère Marie devienne la victime d'une préférence involontaire, et Marie, folle de joie, avoue son innocente ruse, elle n'aime pas Georges, elle n'aime personne que sa mère, et s'il faut à toute force qu'elle se marie, elle épousera Claude Parisot, l'humble précepteur qui, depuis quatorze ans, a veillé sur elle comme un père.

Telle est l'action simple et émouvante où Théodore Barrière a trouvé la matière de cinq actes sans que l'intérêt et l'émotion cessent un instant de grandir. Comment a-t-il pu fournir une si longue carrière avec une donnée si peu compliquée et un si petit nombre d'événements ? En procédant comme l'ont fait les maîtres de la scène française, par l'étude des caractères, par la génération successive des situations, sans autre péripétie que le développement naturel des passions et des intérêts mis en jeu.

Fiez-vous-en à l'art consommé de l'auteur pour éviter l'écueil d'une pareille méthode, qui, sous une plume vulgaire, aboutirait à la monotonie. Des personnages épisodiques, mais pittoresquement saisis les uns dans la réalité pure, les autres dans la fantaisie, donnent satisfaction à ce besoin d'expansion et de variété qui tourmente les spectateurs ; par exemple Antoine Fontenay, le fermier morvandiau, ancien soldat, demi-paysan, demi-bourgeois, cupide, mais brave homme, type que Barrière a su deviner et peindre avec un relief extraordinaire.

Savez-vous, cependant, par où *Cendrillon* pécherait peut-être aux yeux d'une certaine catégorie de spectateurs ? C'est que, le personnage d'Antoine Fontenay mis à part, on ne découvre pas l'ombre d'un mauvais sentiment dans la pièce ; Marie est jalouse des caresses de sa mère, mais elle aime tendrement la sœur préférée ; et M^me^ Fontenay elle-même n'est pas une mau-

vaise mère; elle a mal partagé ses caresses, mais l'amour maternel recouvre tous ses droits sur elle lorsque le bonheur de sa fille est en jeu. Les vicissitudes par lesquelles Barrière a fait passer ses personnages naissent uniquement des impressions d'une sensibilité exaltée; et lorsqu'enfin l'auteur met un terme à leurs angoisses, ils peuvent se regarder tous sans rougir.

Croiriez-vous qu'à travers ce drame intime, fait pour être écouté avec une sorte de recueillement, il s'est trouvé quelques imbéciles pour esquisser une manifestation communarde? Lorsque Antoine Fontenay, s'effrayant de sa solitude, fait cette réflexion : « Et puis, après moi, à qui qu'elle reviendra cette fortune, un supposé que je reste le dernier? A la paroisse? C'est pas gai ! » quelques solidaires ont affecté, par des applaudissements grotesques, de donner à ces paroles un sens conforme à leur propre stupidité ! L'immense majorité des spectateurs a réprimé le zèle de messieurs les enfouisseurs d'hommes chiens, et l'on n'a plus entendu parler d'eux.

La comédie, ou plutôt le drame de Théodore Barrière, suivi d'un bout à l'autre avec une émotion croissante, a pris, à partir du quatrième acte et jusqu'à la fin du cinquième, les proportions d'un immense succès de larmes. Il faut dire que le cinquième acte est une des choses les plus complètes que je connaisse au théâtre. La scène capitale entre la mère et la fille est écrite de main de maître et sous la dictée du cœur. « Je ne veux pas mourir ! s'écrie la pauvre Cendrillon, je ne serais pas pleurée ! » Trait d'une profondeur poignante et que nos professeurs déclareraient sublime s'ils l'exhumaient de quelque tragédie grecque. Il y en a dix de cette force dans le rôle de Marie Fontenay. L'œuvre entière est pénétrée de ces nuances exquises de tendresse et de sentiment.

La jeune troupe de l'Odéon s'est vaillamment conduite. Elle avait cependant une rude comparaison à soutenir.

Lorsque *Cendrillon* fut jouée pour la première fois au Gymnase le 23 décembre 1858, elle eut pour interprètes MMmes Victoria, Delaporte, Mélanie, Chéri-Lesueur, MM. Dupuis, Landrol, Geoffroy, Priston et Numa fils. Voilà contre quels souvenirs l'Odéon avait à lutter ; c'est ce qu'il vient de faire sans trop de désavantage.

Plaçons d'abord hors de pair Mme Eugénie Doche, qui a mis son autorité, sa distinction et son élégance au service du rôle de Mme Fontenay, à qui elle prête un charme qui lui manquait dans l'interprétation primitive ; puis M. Georges Richard, que sa création d'Antoine Fontenay révèle comédien consommé ; le geste, l'action, le costume, jusqu'au teint émerillonné du fermier morvandiau, M. Georges Richard a tout saisi et tout rendu avec une grande intensité d'effet, et, ce qui n'est pas un médiocre compliment, avec mesure.

Mme Laugier, qui effectuait son véritable début dans le rôle de Blanche établi par Mlle Delaporte, sera plutôt une jeune première qu'une ingénue ; mais elle a montré des qualités d'intelligence et de finesse qui lui présagent un brillant avenir.

Une autre débutante, Mlle Hélène Petit, qui arrive de Bruxelles, portait tout le poids du drame. Bien que souffrante, elle a tenu ce qu'on espérait d'elle. Au cinquième acte surtout, elle a déployé une sensibilité pénétrante et communicative qui lui a valu des applaudissements chaleureux et sincères.

M. Porel est très amusant sous les traits du vicomte Georges ; Mme Devin (la nourrice) et le débutant Truffier (le domestique Justin), complètent un ensemble excellent.

Un seul acteur ne s'est pas trouvé à la hauteur de sa tâche, et le public le lui a signifié d'une manière non équivoque. Je n'insisterai pas. M. Paul Bondois a de l'intelligence et certaines qualités de diction ; il est bon professeur, dit-on, et a formé de remarquables élèves parmi lesquels on cite M{lle} Desclée. Mais les moyens d'exécution lui manquent et je n'aperçois pour lui aucun moyen d'y suppléer. Qu'il se renferme donc dans les soins de mise en scène qui lui sont confiés ; c'est seulement ainsi qu'il pourra rendre d'utiles services au théâtre de l'Odéon.

CLIX

Gymnase. 16 octobre 1873.

L'ENQUÊTE

Drame en trois actes, par M. Edouard Cadol.

La scène se passe au fond de la Bretagne, au château de M. le marquis de Brilleray.

Au lever du rideau, un vieil intendant en cheveux blancs, nommé Patrick, joue avec un petit garçon, le fils de la maison ; Patrick raconte des contes de fées et le petit garçon répond aux contes par des confidences. L'enfant ne peut souffrir sa tante, la vieille M{lle} de Bansigny, et il a bien raison, puisque cette mégère le maltraite.

Faites bien attention à ce Patrick qui aime tant les enfants. Il porte ce nom irlandais, parce qu'il est né en Ecosse, d'où il a été ramené tout petit par le défunt grand-père de l'enfant.

Pour M{sup}lle{/sup} de Bansigny, elle représente à seule les trois Parques et un grand nombre d'Erynnies. Elle ne vit entre le marquis et la marquise de Brilleray que pour les toumenter ; sa nièce Hélène essaye-t-elle de secouer un joug insupportable, cette mégère la menace d'une révélation qui la perdrait aux yeux de son mari.

Mais tout a une fin. L'enfant, qui vient de recevoir une gifle de sa tante, pousse des cris terribles. Une explication décisive a lieu, et, malgré les insinuations venimeuses que M{sup}lle{/sup} de Bansigny se permet en présence du marquis, elle est chassée par sa nièce et quitte le château. Voilà le premier acte.

Dix jours se sont écoulés. Il s'est passé quelque chose de terrible. Peu d'heures après sa rupture avec le marquis et la marquise de Brilleray, M{sup}lle{/sup} de Bansigny a été trouvée noyée dans l'étang voisin. Ce n'est pas par accident, car la balustrade du petit pont sur lequel elle passait a été arrachée ; sa mort est donc le résultat d'un crime.

Qui l'a commis ? La marquise craint que ce ne soit son mari, qui, dans un moment d'emportement, aura voulu venger les injures adressées à sa femme. Le marquis, au contraire, soupçonne Hélène d'avoir noyé sa tante pour l'empêcher de parler.

Un avocat de leurs amis, le célèbre Pierre Desargues, qui vient de jouer les Lachaud à Quimper, se trouve précisément le confident des deux époux, lorsque la justice se présente au château en la personne d'un substitut. Cette justice va procéder à une enquête au domicile de M{sup}lle{/sup} de Bansigny, et elle invite le marquis à y assister.

L'enquête a lieu dans l'entr'acte ; elle ne produit aucun éclaircissement, c'est pourquoi l'on arrête le marquis.

A ce moment, le fidèle Patrick, qui n'avait pas prévu

le cas, s'avance vers le substitut, et lui dit : « — N'emmenez pas mon maître ; c'est moi qui ai noyé M{}^{lle} de Bansigny parce qu'elle battait le petit. »

Quant à la révélation dont la mauvaise tante menaçait sa nièce, il s'agissait de la mère d'Hélène et le marquis n'a rien à voir là-dedans.

La main expérimentée et la plume aisée de M. Cadol ont accommodé ce sujet puéril assez habilement pour faire écouter la pièce avec attention, parfois même avec intérêt. Elle est d'ailleurs très courte, et ne renferme aucun développement. Les situations n'y sont guère plus indiquées que dans un *scenario* détaillé.

L'unique situation du drame, celle des deux époux qui se soupçonnent l'un l'autre, ne se soutient qu'au prix d'une criante invraisemblance. Une explication de cinq minutes entre des gens irréprochables, et qui s'aiment comme le marquis et la marquise de Brilleray, suffirait à dissiper leur erreur et à les convaincre de leur mutuelle innocence.

La pièce est jouée avec talent par MM. Pujol, Landrol, M{}^{me} Fromentin et M{}^{me} Chéri-Lesueur, qui accentue chez M{}^{lle} de Bansigny le type de fée Carabosse rêvé par les auteurs. Quant à M. Francès, il s'est fait un vrai succès dans le rôle de Patrick, le vertueux Ecossais qui noie les vieilles filles pour les empêcher de battre les petits garçons.

N.-B. Le vertueux Patrick sera acquitté par le jury ; c'est M{}^e Lachaud, je veux dire M{}^e Landrol, qui l'affirme. Voilà qui est parfait. Il n'y aura qu'une vieille fille de noyée.

CLX

Comédie-Française. 21 octobre 1873.

Reprise de MADEMOISELLE DE LA SEIGLIÈRE
Comédie en quatre actes en prose, par M. Jules Sandeau.

Tout passe, et nul n'est indispensable. Le rôle du marquis de la Seiglière était, de l'aveu de tous, la meilleure création de Samson ; il semblait que, Samson parti, la pièce ne fût plus possible. Cependant Régnier prit le rôle à son tour, fut critiqué d'abord, adopté ensuite, au point que, Régnier ayant suivi Samson dans la retraite, *Mademoiselle de la Seiglière* disparut du répertoire.

Elle vient d'y rentrer. M. Thiron succède à Régnier. On ne le trouve pas parfait aujourd'hui ; mais demain le public s'accoutumera à ce nouvel interprète, et, après demain, le déclarera inimitable. Ainsi va le monde.

Du reste, M. Thiron a bien des qualités, dont quelques-unes ne rencontrent guère leur emploi dans le rôle du marquis de la Seiglière, qui n'est pas un bon homme.

Pendant cette soirée, j'ai trouvé que M. Thiron mettait le personnage tout entier un peu trop en dehors, et j'ai souhaité plus d'une fois qu'il amortît par une sourdine les éclats de sa voix de tête. L'émotion de la première soirée passée, M. Thiron se modèrera de lui-même, il en sera plus marquis, et il restera devant le public un comédien plein de rondeur, de finesse et irrésistiblement gai.

La pièce a besoin de ce condiment, car, à mon sentiment, c'est là une comédie un peu morose, et dont certains développements ne laissent pas que de gêner le spectateur sur le chemin qu'elle lui fait faire pour le conduire à un dénouement prévu dès le début.

Le rôle de Destournelles est celui d'un pied plat, Régnier en sauvait autrefois la vulgarité avec sa verve endiablée et mordante. Coquelin s'y montre quelque peu mesquin et « petit garçon » ; très chaleureux, mais sans profondeur.

M{lle} Nathalie remplit avec autorité le mauvais rôle de M{me} de Vaubert.

Pour M{lle} Croizette, elle ne m'a paru ni meilleure, ni pire dans M{lle} de la Seiglière que dans l'Antoinette du *Gendre de M. Poirier*. C'est le même charme inconscient, les mêmes hasards de diction et la même certitude de tomber à faux sur les mots à effet. Le mal n'est pas irrémédiable. La réflexion, le calcul, l'étude en un mot, donneront à M{lle} Croizette, si elle veut, les moyens d'expression qui, en ce moment, réduisent à l'impuissance les dons naturels dont elle est pourvue.

CLXI

Théatre Cluny. 25 octobre 1873.

LA MAISON DU MARI
Drame en cinq actes, par MM. X. de Montépin
et Victor Kervany.

L'adultère, le repentir, l'expiation et le pardon, tels sont les éléments du drame que MM. de Montépin et

Kervany viennent de faire réussir au Théâtre-Cluny. Les drames et les romans modernes, réunis, forment une bibliothèque spéciale de l'adultère, qui se subdivise naturellement en deux sections.

La première, qui commence à *Indiana*, se propose la glorification de l'amant ; le mari qui veut se faire pardonner d'être un monstre créé par l'état social se brûle la cervelle comme *Jacques* pour faire le bonheur de ceux qui l'ont trompé. Dans cette première série chronologique, le viol est bien porté, et c'est par là qu'un amant bien épris prouve sa passion à l'objet aimé.

Mais, dans la seconde série qui commence avec la *Gabrielle* d'Emile Augier, tout change. Le mari, jusqu'alors sacrifié, reprend le beau rôle ; l'amant, tout enfariné dans le ridicule, est livré au mépris des masses.

Mais que deviendra la femme coupable ? Ici les auteurs présentent des solutions diverses, dont la nomenclature m'entraînerait trop loin.

En ce moment, nos contemporains étudient la question des enfants. *Tout pour l'enfant*, c'est le titre d'une chanson de Thérésa, qui pourrait servir d'épigraphe aux sept ou huit derniers drames représentés à la Comédie-Française, au Gymnase et autres lieux consacrés à l'enseignement de la morale pratique. M. Gondinet pense qu'on ne doit pas toujours reconnaître les enfants qu'on a de par le monde ; M. Georges Richard estime qu'il faut toujours les reconnaître surtout lorsqu'on ne les a pas faits.

Chose curieuse ! Le seul point que nos dramaturges aient jusqu'à présent laissé dans l'ombre est le plus important, peut-être le seul utile à traiter : je veux parler de l'origine de ces amours illégitimes ; l'obscurité où on la relègue s'étend généralement à la pièce tout entière. Car, enfin, qu'est-ce que l'amant, dans

le Supplice d'une femme, offrait de particulièrement séduisant, sauf qu'il s'appelait Alvarez et qu'il jouissait d'un caractère insupportable en société ?

L'Alvarez du drame de MM. de Montépin et Kervany s'appelle le comte Gaston de Rieux. Il a mis à mal, pendant l'absence de M. André Didier, la vertu de M^me Marthe Didier, sans qu'on s'explique pourquoi cette femme bien née, chaste et honnête, s'est abandonnée à un entraînement qui lui cause d'horribles remords.

Mais le point de départ accepté, le drame se déroule avec largeur, et ne manque ni de puissance ni d'intérêt.

A la fin du premier acte, Marthe Didier, terrifiée par le prochain retour de son mari, fuit la maison conjugale, en abandonnant sa fille, la petite Jeanne.

Au second acte, André Didier vient chercher sa femme jusque dans la maison de son amant. Ce n'est pas l'épouse coupable, accablée d'un juste mépris, que cet honnête homme réclame, c'est la mère. Depuis qu'elle est privée des caresses maternelles, la petite Jeanne s'étiole et dépérit. Marthe n'hésite pas ; elle accepte non le pardon, mais le silence que lui offre son mari, et elle retourne auprès de sa fille.

Les trois derniers actes se passent à Pau dont le séjour a été recommandé par les médecins pour la poitrine délicate de l'enfant. La paix commence à se faire dans ce ménage troublé. Marthe est si dévouée, si humble, si repentante qu'il lui reste peu de chose à faire pour reconquérir le cœur d'André. Cette espérance d'un bonheur futur est troublée par le retour de Gaston Rieux, qui s'annonce sous un faux nom. Marthe veut l'expulser ; Gaston menace alors de provoquer André et de le tuer. Mais à peine Gaston s'est-il fait présenter à M. Didier sous le nom de comte de Brassy, que la vérité se fait jour.

La révélation du terrible secret est amenée par un moyen neuf et donne lieu à une scène charmante et dramatique à la fois.

La petite Jeanne ménageait une surprise à son père ; elle a appris à lire et à assembler les mots avec un de ces jeux de lettres mobiles qu'on met dans les mains des enfants. Le père est ému, charmé de voir sa petite fille si savante. Jeanne forme successivement les noms de son père André, puis de sa mère Marthe, puis de sa tante Esther, enfin elle assemble les lettres qui forment Gaston de Rieux. — D'où le connais-tu ? — C'est le monsieur qui était là tout à l'heure.

André Didier demeure comme foudroyé. Le malheureux homme, qui ne sait pas à quelle pression Marthe vient d'obéir, s'imagine qu'il est encore trompé, que sa femme, sa sœur Esther, tout ce qui l'entoure, est d'accord pour le bafouer. A son tour il veut user de ruse, constater par lui-même son malheur, et se venger cruellement.

Heureusement, une scène violente, dont il est le témoin invisible, entre Gaston de Rieux, qui veut enlever Marthe pour la seconde fois, et Marthe, qui résiste avec une énergie invincible, lui prouve que sa femme est restée fidèle à ses devoirs nouveaux et qu'elle n'aime plus que lui. Il se montre alors, provoque Gaston de Rieux et le tue. Marthe est pardonnée.

On voit, par cette rapide analyse d'un drame assez longuement développé, trop longuement peut-être pendant les deux premiers actes, combien il renferme d'éléments d'attendrissement et de pitié. Je n'ai pu indiquer la marche de deux rôles épisodiques, qui traversent toute la pièce en lui apportant une franche gaieté, celui d'Esther, la jeune veuve, sœur d'André Didier, et celui de son amoureux, le baron Sosthènes, un petit crevé des mieux réussis, ridicule à tout casser, mais bon, sympathique et brave.

Le drame de MM. de Montépin et Kervany me paraît s'annoncer comme un succès durable pour le Théâtre-Cluny, d'autant qu'il est interprété d'une manière très remarquable, et, je puis l'affirmer sans fâcher personne, très supérieure à celle que nous offre d'ordinaire la troupe de M. Roger.

Je ne dis pas cela pour un débutant, M. Acelli, qui n'a pu mettre au service de Gaston de Rieux qu'une certaine élégance de tenue ; mais quelle voix, ou plutôt quel rhume !

C'est M. Laferrière qui joue André Didier. Je ne sais pas au juste l'âge de cet acteur légendaire. Vapereau prétend qu'il naquit vers la fin du siècle dernier, ce qui accumulerait sur sa tête un minimum de soixante-quatorze printemps. Quoi qu'il en soit, à un an ou deux de plus ou de moins, M Laferrière est positivement étonnant. Je l'ai retrouvé hier absolument jeune, non pas d'une jeunesse relative, mais réelle, avec les allures, les éclairs, la passion d'un homme de quarante ans. Sa voix n'a plus la force ni l'étendue qui prêtent aux grands éclats ; aussi se renferme-t-il dans une gamme sobre et continue d'où il tire des effets très étonnants. Il a été rappelé trois fois après le grand monologue qui termine le quatrième acte.

Mme Lacressonnière a les qualités et les défauts des artistes habitués à jouer les gros drames du boulevard ; c'est-à-dire qu'elle déploie plus d'énergie que de sensibilité vraie, et qu'elle dit plus fort que juste. Elle a cependant partagé, dans une certaine mesure, le succès de M. Laferrière. La petite Hélène, dans le rôle de Jeanne, a beaucoup intéressé le public.

M. Bernes joue « avec beaucoup de cachet », — c'est un mot de la pièce — le rôle du sensible et brave cocodès.

Et Mlle Alice Regnault ? Le début de cette jolie personne n'était-il pas une des attractions de la soirée ?

Eh bien! pour vous dire le vrai, M^lle Regnault a trompé l'attente générale de ses ennemis, et surtout de ses amies. Elle a joué naturellement, agréablement, et elle a fait applaudir au dernier acte une toilette de bal si prodigieusement constellée de diamants, que la nuit s'est faite dans la salle.

On voit bien que M. Roger n'est pas charlatan, autrement il mettrait les diamants de M^lle Regnault sur l'affiche.

CLXII

GYMNASE DRAMATIQUE. 28 octobre 1873.

L'ÉCOLE DES FEMMES

L'École des femmes est bonne partout, à la Comédie-Française l'été dernier, au Gymnase hier, à l'Odéon la semaine prochaine. Il y a même un plaisir de dilettante à voir un tel chef-d'œuvre interprété avec plus de liberté que n'en comporte la tenue quelque peu officielle de la Comédie-Française.

Je ne dis pas cela pour M^lle Legault, qui joue Agnès conformément aux enseignements classiques, et qui possède d'une manière remarquable le mécanisme nécessaire pour articuler les vers alexandrins.

C'est pour elle qu'on reprenait *l'École des femmes*; mais un début qui m'intéressait bien autrement que le sien, c'était celui de M. Pradeau dans le rôle d'Arnolphe. Je dois dire que l'épreuve lui a très sérieusement réussi. Sauf les moyens d'exécution qui sont faibles et parfois insuffisants, M. Pradeau nous offre un

Arnolphe très présentable et, à coup sûr, très rapproché du type que Molière a conçu. Il a détaillé les parties essentielles du rôle avec une véritable intelligence et une finesse très appréciée par le petit nombre d'amateurs qui s'étaient rendus à l'appel de M. Montigny.

Pour M^{lle} Legault, qui décidément possède déjà l'art d'imprimer une physionomie distincte à chacun des personnages qu'elle joue, j'avoue qu'elle m'a moins plu dans *l'Ecole des femmes* que dans *l'Epreuve* et que dans *les Idées de madame Aubray*. Elle a dit cependant avec bien du charme quelques passages de ses aveux à Arnolphe.

Les autres rôles sont remplis sans trop d'inconvénient par M. Andrieux, qui est un Delaunay dansant, par M. Blaisot, un très bon raisonneur, par M. Plet et M^{lle} Juliette.

CLXIII

Odéon. 30 octobre 1873.

L'APPRENTI DE CLÉOMÈNE
Comédie en un acte en vers, de M. François Mons.

Reprise de L'ÉCOLE DES FEMMES

Il paraît, d'après M. François Mons, que l'illustre statuaire Cléomène eut dans sa vie une heure de découragement. La direction des Beaux-Arts lui avait commandé une statue de Vénus; malheureusement l'inspiration faisait défaut à l'artiste, qui prit la résolution de sauver sa gloire aux dépens de sa vie.

Mais, au moment où Cléomène avalait un grog à la ciguë, un jeune homme se présentait à son atelier et lui demandait la faveur de devenir son élève.

Or, ce jeune homme est une femme éprise de Cléomène. Elle fait bien vite partager sa passion, et voilà Cléomène ramené par l'amour à l'art.

Et la ciguë ?

Rassurez-vous, grâce à un esclave intelligent, qui avait deviné le funeste dessein de son maître, Cléomène n'a bu qu'une potion inoffensive, quelque chose comme de la limonade gazeuse aromatisée de coloquinte.

Il vivra, et, prenant Nysa pour modèle, il enrichira la sculpture grecque d'un chef-d'œuvre de plus.

Il saute aux yeux que la pièce de M. François Mons, écrite en vers élégants et mélodieux, n'est qu'une réminiscence et une réduction de *la Ciguë* d'Emile Augier. Au point de vue du théâtre c'est donc un début sans portée.

M^lle Broisat et M. Masset, qui est arrivé du Théâtre-Français à l'Odéon, en passant par la Gaîté, ont fait valoir cette aimable puérilité qui a été fort applaudie.

Encore *l'Ecole des femmes*.

M^lle Baretta a donné au rôle d'Agnès la couleur particulière de son talent, très jeune et très frais, mais plus espiègle que naïf.

Un autre débutant s'est produit dans le rôle d'Horace ; M. Amaury sort du Conservatoire et s'est formé dans les matinées littéraires de M. Ballande. Le débutant n'a guère que vingt-deux ans et les paraît à peine. Il a de la verve, une gaîté un peu forcée et une turbulence qui touche à la gaminerie. Mais il a dit la lettre d'Agnès avec un sentiment touchant, qui a été fort goûté et très applaudi.

CLXIV

Théatre de la Renaissance. 29 octobre 1873.

Reprise de LA JEUNESSE DE VOLTAIRE
Comédie en un acte en vers, par M. Paul Foucher.

Le sujet de cette petite comédie n'est pas d'une entière nouveauté et je soupçonne que M. Paul Foucher l'écrivit dans sa première jeunesse.

Il s'agit du fameux dépôt que Gourville aurait confié à Ninon de Lenclos (l'historiette est apocryphe), et que la courtisane lui aurait rendu, avec une fidélité d'honnête homme, celle de l'honnête femme lui étant interdite. Par opposition, imaginez qu'un autre dépôt eût été remis par le même Gourville à une sorte de Tartufe de second ordre, qui se l'approprie ; et vous aurez à la fois le sujet de *la Jeunesse de Voltaire* et celui d'un certain *Molière chez Ninon* (ou quelque chose d'approchant comme titre) qui dort dans le répertoire des théâtres de second ordre, édition Dabo stéréotype.

Dans la vieille pièce, c'était Molière en personne qui démasquait l'imposteur ; ici c'est le jeune Arouet, qui n'est pas encore Voltaire, et qui retrouve dans un vieux bouquin de la bibliothèque de Ninon le reçu qui confond l'effronterie de l'hypocrite indélicat.

M. Paul Foucher a prouvé, par des œuvres plus importantes, qu'il savait manier avec éclat la poésie dramatique. Il y a des vers bien frappés et des détails remplis de grâce dans sa *Jeunesse de Voltaire*, surtout dans les tirades de la vieille Ninon. Mais la pièce, qui fut jouée d'origine au Théâtre-Cluny il y a quelques

années, me paraît manquer d'à-propos après les tristes événements de 1871. Ce ne sont plus, hélas! les hommes noirs, que nous craignons, ce sont les hommes rouges.

M^lle Marie Grandet, qui a joué récemment avec succès la Célimène du *Misantrope* dans une matinée littéraire, détaille avec intelligence, mais avec une dignité peut-être exagérée, le rôle de Ninon de Lenclos.

Le rôle d'Arouet, créé au Théâtre-Cluny par M^lle Andrée Kelly, est tenu, au Théâtre de la Renaissance, par M^lle Berthe Fayolle : toujours intelligente, toujours froide et toujours l'air fâché, telle est cette jeune actrice.

CLXV

CHATELET. 31 octobre 1873.

LA CAMORRA
Drame en cinq actes et neuf tableaux, par M. Eugène Nus.

Les correspondances d'Italie, écrites aux premiers temps de l'occupation des provinces napolitaines par l'armée du roi Victor-Emmanuel, ont familiarisé les lecteurs de journaux français avec la *camorra* et les *camorristes*. Il existe même un livre spécial consacré par M. Marc Monnier à l'étude de cette étrange institution, que les Piémontais n'ont pas hésité à extirper par le fer et par le feu.

Il me suffit de rappeler que la *Camorra* était une association de vol et de chantage, à laquelle s'affi-

liaient la foule des lazzaroni et des truands de toute espèce pour rançonner le public, le commerce et les voyageurs.

Le premier tableau du drame de M. Eugène Nus expose d'une manière claire et assez amusante la situation intérieure de la Sicile infestée par ce brigandage à la fois occulte et avoué.

Mais l'auteur n'a pas tardé à sortir de ce sujet original ; l'intrigue et les développements de sa pièce sont empruntés aux procédés les plus connus des drames à brigands.

La ressemblance avec le *Cartouche* de M. d'Ennery s'accuse principalement dans la scène de la prison, où le même marquis, joué par le même acteur (M. Montal) se voit braver par un prisonnier enchaîné. Le dénoûment est également pareil. La *Camorra* finit, comme *Cartouche*, par la défaite des brigands cernés et fusillés, dans une gorge montagneuse, par les troupes régulières.

Pourtant, si vous voulez tout savoir, je ne vous célerai pas que le marquis de Santa Fede, l'un des chefs de la Camorra, veut empêcher sa cousine, la marquise Martha, d'épouser le chevalier Luidgi del Carito. Il la fait enlever par la Camorra. Luidgi est blessé en défendant sa fiancée. Mais Luidgi a un ami, un brave Français nommé Pierre Mallet, ancien dragon, qui fut son compagnon d'armes à la prise de Malakoff.

(— Première parenthèse : j'ignorais que les dragons eussent pris une part quelconque à l'assaut de Malakoff, l'usage des armées européennes n'étant pas d'employer la cavalerie à ce genre d'opérations.)

(— Deuxième parenthèse : on ne s'explique guère que les aubergistes siciliens débitent du vin de Porto, et encore moins que ce vin portugais soit qualifié de vin d'Espagne.)

Donc le dragon met son activité, son audace et son dévouement au service de son ami le chevalier et de la belle marquise. Déguisé en colporteur, il parcourt la montagne ; l'amitié lui inspire des miracles ; non seulement il devient invulnérable aux coups de fusil, mais il se trouve que cet ancien gamin du faubourg Saint-Antoine parle couramment le patois sicilien ! Singuliers effets de la foudre !

A travers cette odyssée aventureuse, il sauve la belle Bianca, fille du syndic de Caprino, qu'un brigand insultait ; or, le syndic est un associé de la Camorra, et c'est à lui qu'on a confié la garde de la marquise. De plus, Bianca hait le marquis Santa Fede, qui abusa d'elle à la fleur de ses ans. Elle aidera donc Pierre Mallet à accomplir sa tâche. On le poursuit de montagne en montagne, et, comme je l'ai déjà dit, les soldats royaux finissent par corner les brigands. La fusillade éclate, une balle explosible va se loger dans l'Etna dont elle détermine l'éruption. Feux de Bengale, tableau. La marquise Martha del Sacramento del Bosco épouse le chevalier Luidgi del Carito della Trombina del Pozzo. Merci, mon Dieu !

Je conviens aisément que le public des premières représentations est mauvais juge de ces sortes de choses. Tandis que les galeries supérieures éclataient en applaudissements frénétiques, les loges et l'orchestre s'abandonnaient à une douce hilarité, entretenue par le jeu de certains acteurs.

M. Montal, par exemple, chante tout ce qu'il dit sur une sorte de mélopée, qui se compose d'une série de brèves suivies de longues : « — Vous voous trompééz, monsieueur le francèès... » Je sais que c'est la tradition du mélodrame, seulement je la trouve insupportable.

M. Castellano procède en vertu d'un autre système : il respire au premier moment venu, entre des mots qui se commandent et même entre les syllabes. Mais

sa verve bruyante fait valoir un rôle sympathique sur lequel roule toute la pièce.

Une personne qui a paru fort étonnée, c'est M{lle} Laurence Gérard. A l'endroit le plus pathétique, on entend des rires étouffés : c'est que M{lle} Gérard, en parlant de son cœur brisé, venait de se frapper vigoureusement le côté droit de la poitrine. Vingt minutes plus tard, Bianca se reprit à parler de son cœur, et cette fois l'actrice appuya ses paroles d'un geste de la main gauche, et l'on comprit que le cœur de Bianca était revenu à sa place naturelle. Nouvel accès de folle gaieté. Sauf ce léger chapitre des égarements du cœur, M{lle} Laurence Gérard a été fort applaudie et méritait de l'être. Elle a montré de la chaleur, de l'énergie, de la sensibilité, bref, des qualités essentielles de l'actrice de drame.

Citons encore M{lle} Lauriane, très bien placée dans le rôle de la marquise, et M. Lacombe, fort amusant dans un rôle de brigand subalterne.

Une famille anglaise traverse l'action d'une façon assez originale ; elle est représentée gaîment par M. Montrouge (M. Sompson), par un débutant M. Raphaël (sir Edwards) et par M{me} Moïna Clément, qui avait déjà créé à Cluny un rôle d'anglaise excentrique dans *le Presbytère* de M{me} Louis Figuier.

CLXVI

Vaudeville. 6 novembre 1873.

L'ONCLE SAM
Comédie en quatre actes, par M. Victorien Sardou.

La comédie nouvelle de M. Victorien Sardou em-

brasse une peinture générale des mœurs américaines, personnifiées dans l'oncle Sam, le légendaire *Uncle Sam* dont les initiales U. S. sont celles de la nation elle-même : *United States*.

Le premier décor représente le grand salon du steambot qui fait le service de l'Hudson entre Albany et New-York. C'est tout un monde que la population de cette maison flottante, et tout un nouveau monde, parmi lequel le rôle de cicérone est échu à une française, mistriss Bellamy, fixée depuis quelque temps en Amérique où elle était venue recueillir une succession.

Un touriste, français aussi, M. le marquis Robert de Rochemore, ne s'est embarqué que pour suivre d'une capitale à l'autre une charmante américaine, dont il ignore le nom. Grâce à mistress Bellamy, la connaissance est bientôt faite. C'est elle qui présente au jeune et riche marquis miss Sarah Tapplebot, nièce du vieux Sam, mistress Bell et miss Angela, ses cousines, plus les deux maris de mistress Bell, le journaliste Elliot qui fut le premier, et le colonel Nathaniel qui est le titulaire actuel, et encore le sollicitor Fairfax, le prétendu de Sarah, M. Gyp, l'entrepreneur d'élections, et le révérend Jedediah, qui prêche une religion nouvelle au profit d'une liqueur spiritueuse de son invention, etc., etc. Encadrez ces figures étranges dans les lambris somptueux d'un *drawing-room* de première classe, faites circuler parmi elles des nègres portant des plateaux chargés de boissons inconnues, tandis qu'une musique de la foire mêle le hurlement des trombones aux sonneries de la cloche de bord et aux grincements du sifflet à vapeur, et vous apercevrez la physionomie bizarre, criarde et saisissante de ce premier tableau, qui sert de frontispice à l'ouvrage.

Le second tableau, nous transporte dans le grand

hôtel de la cinquième avenue à New-York, où tous les personnages sont descendus, même les jeunes femmes, attendu que M. Samuel Tapplebot, l'oncle Sam, a son domicile réel à l'hôtel, comme beaucoup de riches américains qui veulent s'épargner les soucis du ménage.

Mistress Bellamy, à qui l'oncle Sam et son gendre le colonel Nathaniel ont vendu fort cher les terrains marécageux d'une ville projetée dans je ne sais quel Etat du *far-west*, vient prier l'honorable Sam de lui en vendre d'autres au même prix. Cette demande extravagante renverse les idées de l'imperturbable américain. — Elle n'a cependant pas l'air bête ! se dit-il en regardant la Française. Il flaire quelque découverte bonne à exploiter, peut-être de l'or ou de la houille... Il fera traîner l'affaire en longueur et il expédie le colonel Nathaniel sur les lieux afin d'y pratiquer des fouilles.

Le marquis Robert a été introduit dans la maison par miss Sarah elle-même, qui, suivant l'usage yankee, s'occupe de pêcher un mari et une dot. Nous assistons à une soirée de demoiselles ; spectale équivoque et presque révoltant pour un public français, absolument étranger aux coutumes américaines. La littérature cosmopolite nous a familiarisés avec le mot *flirtation*, mais non pas avec la chose elle-même vue et touchée du regard. *Flirtation*, cela veut dire proprement jeu, folâtrerie, badinage, coquetterie, rien de plus, et rien de moins. Qu'une jeune fille, en plein salon, abandonne sa tête sur l'épaule du préféré du jour ou de la veille, nous appellerions cela de l'impudeur ; la *flirtation* comporte de ces privautés autorisées, mais qui sont cependant contenues dans une limite réputée infranchissable, grâce à un mélange singulier de froideur native, de calcul et de volonté.

Donc, miss Sarah, éprise de la bonne mine, du titre

et de la fortune de Robert, s'abandonne avec lui à une conversation où la tendresse se mêle à l'esprit des affaires. Lorsqu'elle est parvenue à savoir que Robert est libre et qu'il possède quatre-vingt mille livres de rente en fonds d'Etat, en terres et en vignobles, elle le fascine d'un regard, et lui fait écrire sur son carnet de bal : « J'adore miss Sarah en vue du mariage. — « C'est assez, » dit-elle alors, « prenez mon bras et « emmenez-moi. »

Pauvre Robert! mistress Bellamy l'avait bien prévenu des dangers de la flirtation américaine ; mais le moyen de se souvenir des conseils de la sagesse en présence de deux beaux yeux étincelants ! D'ailleurs, Robert est Français, c'est-à-dire avantageux ; il se croit en bonne fortune, offre le bras à miss Sarah, et les voilà partis.

Après ces deux premiers actes, il était visible que la bienveillante attention du public touchait à la fatigue. Peu d'action, beaucoup de détails fins, spirituels ou charmants, mais difficiles à saisir par leur abondance même, enfin une répulsion marquée pour ces mœurs commercialement cyniques, un doute secret sur la fidélité du tableau ; toutes ces impressions combinées ont mis un instant en question, aux yeux de l'observateur, le résultat final de la soirée.

Le troisième acte a dissipé les nuages et tourné vers un succès éclatant les incertitudes des uns et les appréhensions des autres.

Nous sommes ici dans la maison de campagne où l'oncle Sam, sa famille et ses amis s'abritent contre les ennuis du dimanche puritain en s'arrosant de vin de Champagne frappé. Robert s'y présente à l'improviste. On ne reconnaîtrait plus l'insouciant jeune homme du premier acte. La passion l'a touché au cœur. Après trois jours passés en tête à tête avec Sarah, sans que la jeune fille ait cessé de se faire res-

pecter, elle a disparu brusquement, ne laissant pas à Robert un seul mot d'adieu.

Bientôt Sarah revient chez son oncle, non moins pâle, ni moins troublée que Robert, et l'explication s'engage entre ces deux cœurs vivement épris, mais séparés par un malentendu, qui forme le nœud, l'originalité et le charme de la pièce.

Que s'est-il donc passé? Miss Sarah, au milieu de sa folle aventure, a tout d'un coup senti fléchir en elle-même la force intérieure qui lui avait permis jusque-là de jouer avec le feu. Elle aime, et son amour lui a ouvert les yeux. Elle a compris que Robert ne songeait pas sérieusement à faire d'elle sa femme, et que, si elle restait près de lui un jour de plus, elle était perdue. Elle a fui devant le danger.

Voilà ce que Robert comprend à son tour. Ce n'est plus une Américaine sordidement calculatrice qu'il a devant les yeux, c'est une jeune fille tremblante, aimante et chaste, digne d'être adorée pour elle-même. Il se jette à ses genoux et lui jure qu'elle sera sa femme. Cette scène vraie, touchante, passionnée, écrite de main de maître, a profondément remué la salle entière, et, par un effet rétroactif, elle a amnistié les longues préparations des deux premiers actes, sans lesquelles l'auteur n'aurait obtenu ni le contraste ni l'effet puissant qui éclatent ici comme un coup de foudre.

Une péripétie nouvelle vient encore une fois changer la situation de face.

Les deux amants sont tombés dans un piège.

L'oncle Sam, accompagné du pasteur Jédédiah et de deux amis, le journaliste Elliot, son ancien gendre, et Fairfax, le prétendant évincé de miss Sarah, se présente aux portes du salon :

« Monsieur, » dit-il à Robert, « la situation où je vous « trouve m'autorise à vous demander si vous êtes prêt

« à épouser ma nièce. Voici le pasteur et les deux
« témoins. »

Robert se relève indigné. Le guet-apens est évident;
les avertissements de mistress Bellamy lui reviennent
à la mémoire ; ainsi les nouveaux aveux de miss Sarah
n'étaient qu'une embûche plus savamment ourdie que
les autres. Il refuse.

« —Vous savez alors », reprend l'oncle Sam, « que
« nous vous demanderons des dommages-intérêts. »

« —J'ignore », réplique le marquis, « combien vous
« estimez l'honneur d'une jeune fille américaine. En-
« voyez la note : je payerai. »

Et il sort, pendant que Sarah tombe évanouie.

Le dernier acte nous ramène au grand hôtel de la
cinquième avenue. Nous sommes au parloir, au pied
du grand escalier qui domine le fond de la scène.

Le colonel Nathaniel est revenu de l'exploration des
terrains marécageux de Tapplebot-City. Il n'en rapporte rien qu'une fièvre abominable qui lui fait claquer
les dents. Cet Américain, rustaud, vantard et tapageur, ne peut plus se tenir debout et ne parle plus que
pour exhaler d'une voix de crécelle des gémissements
enfantins. Cependant mistress Bellamy renouvelle ses
offres; elle veut des terrains, non plus à l'ancien prix,
mais au double et au triple, et elle paiera comptant.
L'oncle Sam se laisse prendre à cette comédie persistante ; non seulement il refuse de céder une parcelle
de ces terrains précieux, mais il invoque une clause de
résiliation qui annule la vente déjà faite et il offre à
mistress Bellamy le remboursement de ses capitaux.
La rusée Française se résigne, et, tout en soupirant,
serre dans son porte-monnaie le chèque de deux cent
quatre-vingt-seize mille francs que lui a remis l'oncle
Sam.

« — Maintenant que l'affaire est réglée, » reprend le
vieux coquin, « entre nous, qu'est-ce que vous avez

« donc trouvé dans mes terrains ? — Je n'ai rien trouvé
« du tout, monsieur Tapplebot, que le moyen de
« rentrer dans mon argent. C'est tout ce que je vou-
« lais. »

L'oncle Sam, d'abord stupéfait, entre dans une telle admiration du génie de mistress Bellamy qu'il lui offre de l'épouser.

« — Allons donc ! » répond la Française en le toisant à l'américaine, « une non-valeur ! »

Cependant il faut régler l'affaire entre les parents de miss Sarah et Robert. Mistress Bellamy, qui veut tirer son compatriote des griffes de ces yankees, se constitue son avocat d'office ; elle plaide pour lui et leur démontre que c'est son client qui a été séduit. — « D'ailleurs, » ajoute-t-elle, « il n'y a pas eu promesse
« de mariage. — Vous vous trompez, » dit miss Sarah qui survient, « voici votre engagement sur mon carnet
« de bal, mais je ne le ferai pas valoir ; je le déchire
« pour ne pas vous infliger l'humiliation de voir pro-
« tester devant des juges américains votre signature de
« gentilhomme. C'est moi maintenant qui vous fais
« libre ; je ne veux rien de vous ! »

Robert désespéré s'en prend alors à Fairfax, qui, pour reconquérir la main de Sarah, a combiné le guet-apens. Il le provoque, le poursuit jusque dans le grand salon de l'hôtel où il l'insulte publiquement. Fairfax saisit son revolver ; un duel à l'américaine s'engage au premier étage, puis se poursuit sur le grand escalier, chacun des adversaires tirant à volonté ; Fairfax tire sur Robert qu'il manque et la balle va briser une grande glace au premier plan. Sarah se jette sur Robert, le couvre de son corps et le pousse dans sa propre chambre. De son côté Fairfax est chambré par mistress Bellamy, qui le met sous clef et ne consent à le délivrer que sous promesse de désarmement.

Robert épouse Sarah et l'emmène en France. Mis-

tress Bellamy les accompagnera, trop heureuse de rapporter en Europe l'argent des marécages américains. Quant au colonel Nathaniel, mistress Bell le quitte, le voyant si mal en point, et reprend Elliot, son premier mari.

J'ai négligé bien des épisodes, par exemple celui du violoniste français Francis Brion, que les Américains acclament parce qu'on leur a fait croire qu'il jouait avec un archet tissu des cheveux d'un Peau-Rouge, et qui, tout en flirtant, se marie, sans le savoir, devant un pasteur qui vend du chocolat. Celui-là, l'an dernier fit le tour de la presse, si bien qu'on lui trouvait hier au soir un air de connaissance.

Je n'ai pas parlé non plus des tentatives électorales de l'oncle Sam ; elles fournissent une ou deux scènes sans grande nouveauté, et c'est surtout de ce côté qu'on pourrait élaguer en grand.

J'ai déjà fait pressentir que l'impression première n'avait pas été tout d'abord celle qu'on espérait d'une pièce très annoncée et d'un écrivain de qui l'on exige beaucoup. Et, cependant, jamais peut-être M. Victorien Sardou ne s'est montré plus spirituellement ingénieux que dans le développement des deux premiers actes de *l'Oncle Sam*. Mais il ne suffit pas qu'un mets soit apprêté et combiné avec la science la plus raffinée ; il faut, avant tout, qu'il flatte le palais du convive. Or, le Français, le Parisien surtout, n'estime pas les produits étrangers. Il n'aime guère que ce qu'il mange tous les jours et ne s'amuse qu'aux choses connues.

Devant l'étude patiente, minutieuse et prodigieusement en relief que Sardou lui a donnée de la société américaine prise à la surface, le spectateur ressentait hier une sensation analogue à celle que lui aurait donnée la vue directe de l'objet réel. Il se sentait dépaysé, c'est-à-dire froissé de ce qu'il comprenait, et

ennuyé du reste. Ceci ne s'applique, bien entendu, qu'aux deux premiers actes; aux deux suivants, Victorien Sardou avait reconquis son prestige.

Le portrait est-il ressemblant? C'est une question dont je laisse la réponse à ceux qui ont vu l'Amérique du Nord. Que la concentration de certains traits saillants fasse tourner un visage à la caricature, rien de plus certain. Mais les Américains, sans consentir à se reconnaître positivement, ont vu jouer tranquillement *l'Oncle Sam* et n'ont pas crié à la calomnie. Le *veto* dont la pièce est demeurée frappée en France pendant un an ne saurait donc s'expliquer par aucune considération tirée de la pièce elle-même. C'était une simple politesse des yankees français aux Rabagas transatlantiques.

Une œuvre du genre de *l'Oncle Sam* comporte un côté plastique et, pour ainsi dire, d'exhibition qui exige le concours le plus intime du théâtre à l'auteur. Sous ce point de vue, M. Victorien Sardou a été servi à souhait. La mise en scène dont M. Carvalho a fait les frais est d'une exactitude, d'une richesse et d'un goût qu'on ne saurait surpasser. Les décors du paquebot et de l'escalier du Grand-Hôtel se recommandent par la hardiesse des plantations et le luxe des détails. Mais pour moi, le chef-d'œuvre, ce sont les deux salons contigus du second acte, avec leurs constrastes de coloris et leurs effets de lumière si bien ménagés et si harmonieux.

Les toilettes des dames sont merveilleuses; les costumes d'hommes, moins brillants, se recommandent par un cachet de vérité tout à fait réjouissant à l'œil. J'ajoute que les moindres figurants, surveillants des paquebots, femmes de chambre, maîtres d'hôtels, voyageurs et voyageuses sont habillés comme dans la vie réelle. L'ensemble offre un admirable coup d'œil.

L'interprétation embrasse un trop grand nombre de personnages pour que je puisse faire à chacun sa part. Je m'en tiens à l'essentiel.

Il fallait tout le tact, l'esprit, la science consommée, et aussi le dévouement amical de Mlle Fargueil aux intérêts de l'auteur, pour faire accepter et triompher un rôle de pure diction, sans action réelle sur la marche de la pièce, et qui, joué par un homme, se fût appelé un rôle de raisonneur. Mlle Fargueil, à force de belle humeur, de verve et de finesse, y a recueilli autant de succès que si le rôle eût été digne de son talent.

Que de difficultés aussi, mais en revanche, que d'effets sûrs dans le rôle de miss Sarah ! Mlle Bartet, que le public du Vaudeville n'avait pas encore jugée à sa valeur, l'a joué d'une manière supérieure. Elle s'est montrée, dans la grande scène du troisième acte, profondément touchante, dramatique et vraie, sans cesser un instant d'être une jeune fille. Rare compliment.

M. Abel a été très bien au moment opportun ; il a partagé le succès de Mlle Bartet. Que manque-t-il à M. Abel pour devenir un des meilleurs jeunes premiers de Paris ? De parler plus simplement et de ne pas mettre l'emphase à la place de la mélancolie, comme dans le délicieux *a parte* où Robert, séparé des siens par l'océan, évoque les souvenirs de la famille absente.

M. Parade joue l'oncle Sam en excellent comédien qu'il est ; mais il est un peu rond, un peu bonhomme pour le type qu'il devrait rendre. Il y manque de raideur.

M. Saint-Germain et Mlle Massin ont des rôles bien effacés. M. Colson m'a paru fort drôle en colonel américain qui a perdu la bataille contre les fièvres de Tapplebot-City.

CLXVII

Gaîté. 8 novembre 1873.

JEANNE D'ARC

Drame en cinq actes, en vers, par M. Jules Barbier,
musique de M. Charles Gounod.

Jeanne d'Arc est, sans comparaison, la plus haute figure de l'histoire de France ; sa vie et sa mort offrent à l'historien comme au poète le plus beau sujet qui puisse tenter un esprit généreux. Plusieurs l'ont essayé qui n'ont pas complètement réussi, mais qui n'ont pas non plus tout à fait échoué. L'âme rêveuse de Schiller était faite pour saisir le côté naïf et extatique d'une pareille existence ; malheureusement il a défiguré son œuvre en y faisant intervenir des amours romanesques absolument déplacées et même ridicules. Parmi les tragédies françaises, je n'ai présentes à la mémoire que celle d'Alexandre Soumet et celle de d'Avrigny, qu'on estime toutes deux à des degrés divers, animées qu'elles sont par un souffle plus patriotique que dramatique. Ce fut la tragédie d'Alexandre Soumet que Mlle Rachel choisit un soir pour ressusciter, avec la sublime héroïne de Vaucouleurs, la figure popularisée par le ciseau d'une artiste de royale lignée. La tentative de Mlle Rachel fut honorable mais stérile. Pour la recommencer, M. Jules Barbier ne pouvait mieux choisir que la sœur de Rachel, Mlle Lia Félix.

Hélas ! les désastres des temps présents n'ont rendu que trop d'actualité aux exploits de « Jehanne la bonne Lorraine », comme l'appelait François Villon ; heureux encore que Vaucouleurs et Domrémy n'aient pas cessé

d'être des villages français et que le drapeau national flotte encore sur le berceau de Jeanne d'Arc !

Je ne saurais parler sans émotion de cette pieuse fille, qui sauva son pays par l'épée et par la croix, et qui fonda, au milieu des décombres de la France féodale, la religion de la patrie. Elle en fut la vierge immaculée, et parut aux yeux des populations désespérées comme le port de salut et l'étoile du matin.

On doute, en lisant la vie de Jeanne d'Arc, si c'est une histoire ou une légende. Ne doutez pas : c'est une légende et c'est de l'histoire. Les prodiges de la mission de Jeanne, du secret qu'elle révéla à Charles VII, de la délivrance d'Orléans, de la défaite des Anglais à Patay et de la marche triomphale d'Orléans sur Reims sont attestés par les documents contemporains les plus authentiques et par les dépositions de cent quarante-quatre témoins devant l'infâme tribunal de Rouen. Cette petite paysanne, qui, jusqu'à l'âge de dix-huit ans, avait gardé les moutons, prit soudain le harnois de guerre et conduisit à la victoire de vaillants chevaliers qui désespéraient du salut de la patrie. Pour atteindre ce but merveilleux, elle eut deux problèmes à résoudre, renverser leurs desseins et ne se servir que de leur épée.

Telle est l'étonnante épopée dans laquelle M. Jules Barbier a découpé un drame ou plutôt une tragédie, qui prend Jeanne d'Arc à Domrémy et la conduit jusqu'au bûcher de Rouen, en passant par Chinon, Orléans et Reims.

M. Jules Barbier n'a introduit aucun élément étranger dans la vie de Jeanne d'Arc, sauf l'épisode, aussi secondaire qu'inutile, d'un amour discret que l'humble bergère inspire au laboureur Thibault, son compagnon d'enfance.

Ce plan, fort sage, mais très sévère, ne comporte qu'une seule figure, emplissant l'œuvre de son éblouis-

sante personnalité, celle de Jeanne d'Arc. Les autres rôles, même le roi de France, s'effacent et se réduisent aux proportions exiguës de simples comparses.

L'auteur a rendu visibles au spectateur les apparitions célestes qui déterminèrent la vocation de Jeanne. Elles se manifestent trois fois, d'abord dans la chaumière de Domrémy, ensuite dans la prison de Rouen, enfin sur la place publique, lorsqu'au-dessus des flammes de l'horrible bûcher, le paradis s'entr'ouvre pour recevoir celle qui porta l'épée du Seigneur sur la terre.

Ce parti pris, que commandait d'ailleurs la triple alliance de la poésie, de la musique et de la peinture décorative, rapproche l'œuvre de M. Jules Barbier d'un genre de composition aujourd'hui bien oublié, je veux parler des mystères, qui firent les délices de la France pendant tout le moyen âge et jusqu'au règne de Henri III. Les exploits de la Pucelle forment le sujet du *Mystère du siège d'Orléans* qui fut joué à Orléans même, aux frais du fameux maréchal de Raiz, antérieurement à 1440. Dès 1839, M. Paul Lacroix avait signalé l'existence, parmi les richesses littéraires du Vatican, de ce vénérable manuscrit de notre antique littérature, publié depuis par MM. Guessard et de Certain. M. Jules Barbier a dû s'en inspirer en plus d'une rencontre.

La couleur générale de l'ouvrage est exacte et convenable aux événements qu'il rappelle. Elle motive cependant quelques observations.

Je ne m'arrête pas à un anachronisme sans importance, et qui, précisément parce qu'il est inutile, doit être absolument corrigé. Ou j'ai mal entendu, ou il est question au deuxième acte des troubadours qui ornaient la cour du bon roi René. Mais le bon roi René avait à peu près l'âge de Jeanne d'Arc et ne devint roi que longtemps après la mort de la Pucelle.

Ce qui me paraît moins pardonnable, c'est d'avoir mis en présence Jeanne d'Arc et Agnès Sorel, qui certainement ne se rencontrèrent jamais. Jeanne d'Arc avait péri sur le bûcher en 1431 lorsque, cette même année ou l'année d'après, Agnès Sorel fut présentée à la cour. M. Jules Barbier, en partageant entre la sainte et la maîtresse l'influence qui ramène Charles VII à ses devoirs envers la France, altère la pureté de souvenirs qu'il convient de respecter, et diminue, sur ce point capital, la valeur morale de son œuvre, d'ailleurs si estimable et si noblement inspirée.

Je m'empresse d'ajouter qu'un très grand et très légitime succès a couronné les efforts réunis du poète, du compositeur et du théâtre.

Les vers de M. Jules Barbier ne possèdent pas les qualités éclatantes de facture auxquelles nous ont habitués les virtuoses de l'école moderne ; mais la pensée en est haute et ils se condensent, lorsqu'ils reproduisent des mots historiques de la Pucelle, en effets saisissants.

C'est surtout au cinquième acte, lorsque la Pucelle, traquée par les inquisiteurs anglais, évite tous les piéges par ces réponses sublimes qui nous ont été conservées intégralement dans les procès-verbaux de son interrogatoire, que le public s'est laissé gagner par la contagion de l'enthousiasme et du merveilleux.

Il faut dire que Mlle Lia Félix, jusque-là très remarquable, mais parfois inégale, s'est élevée, dans cette scène de l'interrogatoire, à des hauteurs interdites aux artistes vulgaires.

Lorsque, expliquant à ses juges comment elle entraînait les soldats à la victoire, Jeanne d'Arc rappelle qu'elle leur disait :

Avancez hardiment ! Et j'entrais la première !

elle a un geste, un élan d'une vibration électrique qui s'est communiquée à tous les spectateurs. Tout le monde applaudissait, tout le monde pleurait. Nous applaudissions M^{lle} Lia Félix, et nous pleurions la Lorraine !

J'ai dit qu'en dehors de Jeanne, les autres personnages demeurent au second ou même au troisième plan. Leurs interprètes n'en sont pas sortis. M. Angelo a cependant prononcé avec un certain charme la prière du roi de France, du fils d'Isabeau de Bavière qui doute de sa légitimité, et M. Clément Just, affligé d'un fort rhume, a prêté une belle prestance au chevalier La Hire, ce type caractéristique du routier, qui savait être à la fois un guerrier patriote et le roi des pillards.

Parmi les sept décors qui ont été peints exprès pour *Jeanne d'Arc*, quatre méritent d'être particulièrement cités, celui du château de Chinon, celui du pont d'Orléans, celui de la cathédrale de Reims, et celui du bûcher sur la place du Vieux-Marché de Rouen.

Les costumes sont nombreux, exacts et curieux à voir. La procession du sacre devant la cathédrale de Reims est d'un magnifique ensemble et a vivement frappé la foule.

Enfin le tableau du bûcher, où l'on voit l'innocente victime enveloppée par les tourbillons de flammes et de fumée pendant que le paradis s'ouvre et que le chœur des anges domine le gémissement lugubre des bourreaux, clôt magistralement cette œuvre, assurément languissante et vide en certaines parties, mais qui arrive à s'emparer du spectateur et à l'émouvoir profondément.

Le succès immense de la soirée d'hier s'étendra-t-il jusqu'aux classes populaires ? Je le désire pour le théâtre de la Gaîté qui a fait un effort méritoire vers les régions élevées de l'art. Mais si vous aviez entendu messieurs les citoyens des galeries supérieures ! J'ai

vu le moment où ils allaient entonner le *Ça ira*, afin d'humilier la mémoire des aïeux qui se faisaient tuer pour la France.

CLXVIII

Odéon. 18 novembre 1873.

LE DOCTEUR BOURGUIBUS
Comédie en un acte en vers, par M. Edmond Cottinet.

Ah! si M. Jules Simon était encore ministre de l'instruction publique, des théâtres et des beaux-arts! Je vous réponds que l'interdicteur de *Rabagas* n'eût pas souffert la représentation du *Docteur Bourguibus!* Car le docteur Bourguibus, l'abolitionniste transcendant, qui préfère de beaucoup le criminel à la victime et qui considère le bourreau comme son ennemi personnel, n'est-ce pas M. Jules Simon lui-même exposé à l'hilarité publique sous le verre grossissant de la caricature?

Il ne possède qu'un client, cet étonnant docteur Bourguibus, et quel client! Un malandrin qu'il a délivré de la potence. Dans la généreuse ardeur dont il est animé contre la peine de mort, le docteur Bourguibus a salarié des matelots provençaux qui ont enlevé le condamné Spalàtre au moment où des Génois l'allaient pendre. Il y a eu cinq hommes de tués, dont trois sergents pères de famille ; mais l'avare échafaud a rendu sa proie.

Fier de sa conquête, Bourguibus choie Spalàtre comme son fils spirituel; il lui prodigue les bains

tièdes et parfumés, les bouillons d'herbe, de volaille et de veau. Rien n'est assez bon pour ce pensionnaire de choix. Les criminels ne sont-ils pas des malades?

Après le bain, mon Spalâtre s'endort. Et voilà que le docteur oblige sa propre nièce, la jeune et charmante Clinon, à pincer du théorbe pour préparer un doux réveil au ci-devant pendu. Le docteur en personne accompagne sa nièce sur le violon. Cet agréable concert fait ouvrir les yeux à Spalâtre et le plonge dans une tendre rêverie. Il lui semble qu'il est au coin d'un bois, que le voyageur va paraître et qu'il le dépouille sans coup férir. Mais ne serait-il pas plus rapide et plus pratique de dévaliser le bon docteur?

Excellent effet des spécifiques humanitaires sur le tempérament de messieurs les assassins!

Or il s'agit de marier Clinon : elle est recherchée par le jeune Anicet qu'elle aime et qui la prend sans dot. Mais les amoureux ont compté sans la folie de Bourguibus, qui prétend donner sa nièce à Spalâtre, sous le prétexte qu'un scélérat éprouvé présente plus de sûreté qu'un honnête homme qui n'a pas encore failli.

Anicet, à son tour, imagine de combattre la monomanie du docteur par des moyens homœopathiques. Il se présente comme le bourreau de la ville et réclame le pendu. Pendant que le jeune homme explique au vieux fou tout le bonheur qu'il éprouverait à pendre son rival, Spalâtre s'enfuit sur la mule du docteur en emportant les nippes et l'argenterie. Voilà Bourguibus furieux qui consent à donner sa fille au bourreau.

« — Ça me changera ! » s'écrie-t-il.

On lui explique la ruse, et les jeunes gens seront unis.

Cette spirituelle plaisanterie, écrite en jolis vers et animée d'une force comique qui ne laisse pas le pu-

blic s'arrêter une minute sur les invraisemblances du fond, a obtenu un succès très vif.

Elle est jouée avec verve par MM. Noël Martin, Laugier, Clerh, M^{lles} Barretta, Cécile Colas et Devin.

CLXIX

Ambigu-Comique. 21 novembre 1873.

LA FALAISE DE PENMARCK
Drame en cinq actes, par M. Crisafulli.

Voici un drame qui repose sur une des données les plus difficiles et les plus scabreuses qu'on puisse exposer au théâtre.

Imaginez qu'une jeune fille ait été violée la première nuit de ses noces par un matelot ivre; que de ce crime, involontaire d'une part, inconscient de l'autre, une fille soit née ; et qu'enfin, pour comble d'horreur, le coupable soit le propre frère du mari, de telle sorte que le mari ne soit que l'oncle de sa fille, tandis que l'oncle est le vrai père de sa nièce, vous connaîtrez dans son ensemble le drame de M. Crisafulli.

Les deux premiers actes sont consacrés à l'exposition de cette situation dramatique, j'en conviens, mais terriblement répugnante. Pour la mettre sur ses pieds, comme on dit en termes techniques, l'auteur s'est permis l'emploi de ces moyens forcés qui, dans la même langue, s'appellent des ficelles. Par exemple, pour expliquer qu'une jeune fille fût exposée, la nuit même de ses noces, aux violences dont Marthe est l'innocente victime, il a fallu que son mari l'aban-

donnât juste au bon moment. Pour quelle cause ? C'est que Marcel Lecourbe est un corsaire et qu'il a reçu de l'amiral commandant le port de Brest l'ordre de prendre la mer. Peut-être un homme plus amoureux que Marcel se serait-il donné le temps de faire ses adieux à sa femme ; une bonne nuit est si tôt passée ! Mais enfin Marcel part, et Pierre arrive ; celle qu'il poursuit n'est pas la femme de son frère, c'est une certaine commère Ursule à laquelle il faisait un doigt de cour. Pierre se trompe de chambre et... vous savez le reste.

Dix-huit ans se sont écoulés. Marcel Lecourbe, revenu dans ses pénates assez à temps pour devenir le père légitime de Renée, a toujours ignoré l'aventure dont Marthe garde avec soin le funeste secret. Une autre fille, appelée Marcelle, est née de l'amour légitime des deux époux. Rien de plus heureux, à la surface, que ce ménage d'honnêtes gens. Tout à coup, la tempête éclate. Voici à quelle occasion.

Marcel Lecourbe veut marier Renée à un jeune gentilhomme qu'elle aime ; pour parfaire la dot nécessaire, Marcelle renonce à la sienne au profit de sa sœur aînée, Marcel consent à ce sacrifice fraternel.

Mais la conscience de Marthe Lecourbe se soulève à l'idée que sa vraie fille sera dépouillée au profit de l'autre, de la fille du crime et de la violence. Une explication s'engage entre elle et Marcel ; la pauvre femme tombe à genoux ; elle avoue à son mari la faute dont elle ne fut pas complice mais victime. On conçoit l'émotion, la consternation, la fureur de Marcel ; de la confession de Marthe, il ne retient que l'aveu, il repousse l'excuse. Il veut savoir le nom de l'homme, le nom de l'infâme qui l'a déshonoré. Comment Marthe le dirait-elle ? Elle ne l'a jamais su.

A ce moment survint Pierre Lecourbe. — Ce nom que tu me refuses, s'écrie Marcel, tu le diras peut-

être à mon frère. Je le fais juge de notre honneur, et si tu lui dis ce nom, je te pardonnerai.

Losque Marcel s'est éloigné laissant sa femme et son frère en tête à tête, celui-ci se jette à son tour aux pieds de la femme outragée et pleure silencieusement... Marthe devine tout, elle appelle son mari à grands cris... Puis, au moment de parler, lorsqu'elle comprend qu'un seul mot va déchaîner le frère contre le frère, elle se cache la tête dans ses mains et ne veut plus rien dire.

Tout ce que je viens de raconter est renfermé dans le troisième acte, dont l'effet a été très grand.

Au quatrième acte, après une scène assez émouvante entre les deux frères, Pierre prend la résolution d'en finir d'un seul coup avec ses remords et avec la vie.

Au cinquième acte il se précipite dans la mer du haut de la falaise de Penmarck.

J'ai dit nettement ma pensée sur le sujet traité par M. Crisafulli. Ces réserves faites, il faut convenir que le troisième acte, d'une exécution sobre et rapide, offre un intérêt puissant. Le premier acte est ennuyeux et le cinquième n'est qu'un décor.

Les rôles principaux sont bien joués ; M. Vannoy a de la sensibilité, et M. Lacressonnière du pathétique ; Mme Malhardié débutait dans le rôle difficile de Marthe ; elle a dit avec talent la grande scène de l'aveu muet.

Une main bien connue semble avoir présidé à la mise en scène de *la Falaise de Penmarck*. Au troisième acte il y a un salon ; dans ce salon une cheminée ; sur cette cheminée une pendule. Cette pendule représente la Sapho de Pradier, et la pièce se passe vers 1808.

CLXX

Porte-Saint-Martin. 22 novembre 1873.

LIBRES

Drame en huit tableaux, par M. Edmond Gondinet.

Ce n'est pas, comme on le croyait généralement, la guerre de l'indépendance hellénique qui a fourni le sujet du drame de M. Gondinet, c'est l'épisode, plus ancien et plus restreint, de la résistance soutenue par les montagnards Souliotes contre Ali de Tebelen, pacha de Janina, dans les premières années du présent siècle.

Seulement, M. Gondinet a élargi cet épisode ; il y a fait entrer les aspirations générales de la Grèce, et l'a encadré dans les traditions poétiques et belliqueuses qui sont le patrimoine de l'Hellade tout entière.

L'auteur s'est évidemment proposé pour but moins d'écrire un drame, au sens ordinaire du mot, que de faire vibrer dans l'âme des auditeurs les idées de patrie, d'indépendance et de liberté. Le drame proprement dit tiendrait dans le creux de la main ; voilà pourquoi l'analyse la plus minutieuse reproduirait difficilement la physionomie de cette suite de tableaux pittoresques.

La composition générale se groupe autour de Lambros, le polémarque de la Selléide, le héros de l'indépendance Souliote, de Chryséis sa fiancée, et du traître Andronikos, qui se fait l'agent d'Ali de Tebélen par rivalité d'amour contre Lambros.

L'action se transporte successivement dans tous les

sites des montagnes Souliotes, et jusque dans le palais d'Ali, à Janina, pour finir aux défilés de Sainte-Venerande, par la défaite des Albanais, le triomphe des Souliotes, et la punition du traître qui se fait justice lui-même comme Judas Iscariote, sauf la différence de la corde au poignard.

Le portrait que M. Gondinet trace d'Ali Pacha me paraît manquer, je ne dirai pas de ressemblance parce que je n'en sais rien au juste, mais de vraisemblance. Comment admettre que cet aliéné sanguinaire, avare et lâche par-dessus le marché, soit l'homme qui, vingt ans après avoir écrasé les Souliotes, devint un rival redoutable pour le Sultan lui-même, et qui se fit tuer dans son palais en combattant comme un guerrier d'Homère ?

Vérité historique à part, et d'ailleurs je n'affirme ni ne contredis rien, cette partie de l'ouvrage est habilement composée. Quant aux deux derniers tableaux, où l'on voit Ali traînant à sa suite Lambros et Chryséis enchaînés, ils évoquent d'un peu trop près, sans que M. Gondinet s'en soit douté peut-être, les scènes identiques du *Théodoros* joué il y a quelques années au Châtelet.

Je n'insiste pas sur ces défauts ; ils ne tiennent dans l'œuvre de M. Gondinet qu'une place secondaire comme l'action elle-même. Ce qui la domine, ce qui la pénètre, ce qui a déterminé le succès incontestable de l'ensemble et le succès éclatant de certaines parties, je l'ai déjà fait pressentir, c'est le souffle héroïque dont M. Gondinet anime ses principaux personnages, et qui fait retentir, avec un vigoureux éclat, le clairon des batailles, le cri de guerre contre l'étranger.

On ne s'attendait pas généralement à rencontrer chez le spirituel auteur de *Gavaud Minard* et de *la Cravate blanche* cette ampleur lyrique et cette force d'expression.

Sans doute M. Gondinet s'est directement inspiré des chants grecs, tels qu'ils ont été successivement recueillis et publiés par Villemain, par Fauriel et par le comte de Marcellus ; mais il en a tiré parti en poète, témoin le chant funéraire du klephte, qui est simplement admirable. Le public l'a salué de ses acclamations et a fait recommencer la scène.

Le drame renferme, d'ailleurs, des traits d'une grande beauté, qui appartiennent en propre à M. Gondinet, celui-ci par exemple : On vient annoncer secrètement à Lambros que des quatre otages livrés à Ali de Tebelen, trois ont été massacrés ; le survivant est le propre frère de Lambros, le jeune Iotis ; il dépend de Lambros de sauver la vie de l'enfant en posant les armes.

— Mes amis, dit Lambros à ses compagnons, j'ai une funèbre nouvelle à vous donner. Nos otages ont été livrés à Ali de Tebelen ; *ils sont morts tous les quatre !*

N'est-ce pas cornélien ?

Le rôle de Lambros est interprété par M. Dumaine avec une grande autorité et une conviction sincère. M^{lle} Dica Petit, sous le magnifique costume des femmes de Souli, donne au personnage de Chryséis un caractère idéal de noblesse et de passion.

MM. Laray, Charly et le comique Laurent, dans un rôle épisodique, ont contribué au succès.

M. Taillade, à part quelques éclairs, a mal pris le rôle d'Ali de Tebelen ; l'auteur avait dessiné le portrait d'un tyran bizarre et cruel ; M. Taillade en fait une ganache et quelquefois un gâteux.

Les décors sont bien peints, mais médiocres d'effet. Quand donc les théâtres renonceront-ils à placer dans les lointains ces pans coupés qui ressemblent à des feuilles de paravents mal joints et qui détruisent toute illusion ?

Les costumes sont nombreux, bien dessinés et d'un éclat réjouissant à l'œil.

Je viens de faire la part de M. Edmond Gondinet et celle de ses interprètes. Je crois que le théâtre de la Porte-Saint-Martin tient un succès et je m'en réjouis. Mais je saisis l'occasion de dire ma pensée sur ce point délicat, qui touche, malgré l'apparente frivolité des questions de théâtre, aux intérêts publics.

L'amour de la patrie m'apparaît comme le plus profond des sentiments et comme le plus haut des devoirs; je ne puis entendre prononcer sur la scène les paroles frémissantes qui nous rappellent les gloires et les malheurs de la France sans partager, quelquefois même, j'ose le dire, sans devancer l'émotion générale. Mais, en même temps, une inquiétude me saisit; je me demande s'il est utile d'évoquer des souvenirs encore palpitants, d'irriter des imaginations à peine calmées; s'il n'est pas imprudent d'affaiblir le prestige de certains mots magiques, en les répétant sans mesure, tant qu'ils produisent de l'effet sur les masses, ou jusqu'à ce qu'ils n'en produisent plus.

D'autres malentendus encore sont à craindre. Combien de spectateurs, — la première représentation passée — ne sont-ils pas enclins à confondre les causes les plus diverses, et dans la résistance d'un peuple contre l'étranger, à n'apercevoir que le coup de fusil contre l'autorité, quelle qu'elle soit! Sait-on quelles idées l'épisode des otages évoquera demain dans les hauteurs d'une salle comble, ou vers qui la pensée de plusieurs se dirigera lorsqu'ils entendront parler des morts inconnus, dont on doit surtout honorer la mémoire?

Je respecte les intentions, je les sais excellentes, je ne veux pas les dénaturer. Mais si j'écris ces lignes, c'est pour signaler un écueil.

Grâce à Dieu, le feu sacré du patriotisme n'a pas

besoin d'être entretenu parmi nous ; il brûle d'une flamme inextinguible, et c'est un soin excessif que d'y verser de l'huile au risque de mettre le feu à la maison.

D'ailleurs, ce ne sont pas les phrases ni les phraseurs qui nous manqueront jamais ; le thème de souffrir pour la patrie et de mourir pour la patrie a été chanté à pleins poumons du haut de tous les balcons de France par des virtuoses qui ne se sont jamais avisés d'aller le répéter de près à l'ennemi.

Ce dont nous avons besoin, ce n'est pas de nous échauffer la cervelle, c'est de nous la raffermir. La modestie, le travail, l'obéissance dans le dévouement, telles sont les vertus qui nous ont manqué, et non pas les effusions lyriques. C'est en les acquérant que nous prouverons l'efficacité de notre patriotisme ; c'est en les pratiquant — en silence — que nous redeviendrons grands.

CLXXI

Odéon. 24 novembre 1873.

ROBERT PRADEL

Drame en quatre actes, par M. Albert Delpit.

Je ne sais quel cabaret en renom des environs de Paris avait pris pour enseigne : « Au rendez-vous du lapin sauté ». Semblablement le théâtre de l'Odéon pourrait inscrire sur sa façade romaine : « Au rendez-vous des jeunes ». C'est là qu'on les égorge.

M. Albert Delpit n'est certes pas le premier venu. Engagé dans les francs-tireurs pendant la guerre de

1870, il reçut, à vingt-deux ans, la croix de la Légion d'honneur, et il l'avait méritée. Tout récemment, il a écrit un poème chrétien intitulé *le Repentir* à qui l'Académie française a décerné le prix de poésie. Il avait donc quelque droit à une audition indulgente et même bienveillante, qui a failli lui manquer, et de laquelle je ne me départirai pas en examinant son premier ouvrage dramatique.

Voici la fable imaginée par M. Albert Delpit.

Un jeune artiste, un sculpteur, nommé Jean Prémontré, s'est épris d'une personne charmante, qui occupe l'humble emploi de demoiselle de compagnie auprès d'une grande dame qui l'a élevée. Il confie cette passion à son frère aîné le capitaine de vaisseau Pierre Prémontré, qui exerce sur lui l'autorité d'un tuteur et d'un père.

Le capitaine envisage un mariage de ce genre avec une certaine défiance, ou plutôt avec une appréhension qui change de nature après qu'il a reçu les confidences de la jeune fille. Celle-ci n'est autre, en effet, que Mlle Fabienne de Livron, fille d'un certain comte de Livron, qui, il y a de cela dix ans, assassina sa femme par jalousie et mourut ensuite dans sa prison, la veille du jour où il allait passer en jugement.

Touché de la fierté et de la loyauté qui éclatent dans les moindres paroles de Fabienne, le capitaine consent au mariage. A ce moment même, un visiteur fait passer sa carte à Jean Prémontré et lui demande à l'entretenir d'une affaire importante et pressée ; l'arrivant se nomme Robert Pradel. Là s'arrête le premier acte ou, pour parler plus exactement, le prologue du drame.

Deux ans se sont passés. Les jeunes époux s'adorent, mais un mystère les environne, et le monde s'est éloigné d'eux. On ne s'explique ni la fortune subite de Jean Prémontré, ni les assiduités de M. Robert Pradel

dans la maison. De mauvais propos circulent ; ils amènent un duel entre Jean Prémontré et un certain M. de Villepreux. Plus sévère encore qu'un monde moqueur et méchant, le capitaine veut savoir toute la vérité ; elle est bien simple. M. Pradel est un maître de forges, qui a voulu renouveler les formes extérieures de ses produits en associant à son œuvre industrielle un artiste de la valeur de Jean Prémontré. L'association a été fructueuse, et si elle est demeurée secrète, c'est que Jean l'a voulu ainsi, craignant de déchoir aux yeux du monde artistique si on le savait occupé d'industrie. Ces explications, que le naïf sculpteur juge péremptoires, ne satisfont qu'à demi le capitaine. Il se met en campagne, se livre à une investigation sérieuse, et rapporte à son frère cadet la preuve que l'histoire de son association est une fable. L'usine, qui appartient réellement à M. Robert Pradel, ne fait que quarante mille francs d'affaires par an, et par conséquent ne saurait donner les cent mille francs de bénéfices annuels qui ont fait la fortune de Jean Prémontré.

La bonne foi de Jean est évidente ; mais comme il y a tromperie, les soupçons tombent sur la malheureuse Fabienne. Si ce n'est pas elle que M. Robert Pradel a voulu enrichir, que signifierait la conduite de ce bienfaiteur mystérieux ?

Soupçonnée par son mari et par son beau-frère, Fabienne se révolte ; elle interpelle Robert Pradel, et son insistance désespérée arrache à celui-ci le secret qu'il renfermait en lui-même avec tant d'énergie.

Robert Pradel, — vous l'avez deviné — c'est le comte de Livron, le père de Fabienne.

A cette découverte inattendue, Fabienne se sent partagée (ou plutôt devrait être partagée) entre l'attendrissement et l'horreur ; l'attendrissement, car le comte de Livron est son père ; l'horreur, car il est l'as-

sassin de sa mère. Mais, à ce que M. Delpit nous a laissé comprendre, c'est l'horreur qui l'emporte.

Le comte voudrait bien reconquérir et garder sa place auprès d'une fille qu'il adore et qui ne le lui rend guère. Mais le capitaine intervient avec sa rude voix. « — Le comte de Livron est mort ! » s'écrie-t-il.

Robert Pradel accepte cet arrêt légal ; il s'éloigne pour toujours, après avoir obtenu de Jean Prémontré l'autorisation muette de déposer un baiser sur le front de sa fille.

Il y a une donnée dramatique dans l'œuvre de M. Albert Delpit ; en a-t-il tiré tout le parti possible ? Il ne le croit pas lui-même.

L'inexpérience est évidente. M. Delpit a dû reconnaître, en écoutant sa pièce, que si les conversations inutiles et les explications sans issue amenaient un certain flottement dans le public, en revanche aucune des situations nettement dessinées n'avait manqué son effet. Ainsi le quatrième acte a été vigoureusement applaudi, et nulle opposition ne s'est plus manifestée lorsqu'on a proclamé le nom de l'auteur.

Du reste, je ne suis pas inquiet de M. Albert Delpit. *Robert Pradel* est la première de ses pièces qui ait vu le feu de la rampe, et la cinquante-septième qu'il ait écrite. Je lui prédis un succès durable et digne de son talent s'il veut consacrer à la composition de sa cinquante-huitième pièce un temps égal à celui que lui ont coûté les cinquante-sept premières réunies.

Mlle Broisat, M. Masset, M. Tallien et M. Georges Richard ont joué *Robert Pradel* avec beaucoup d'ensemble et de chaleur.

CLXXII

Gymnase. 26 novembre 1873.

MONSIEUR ALPHONSE
Comédie en trois actes, par M. Alexandre Dumas fils.

La critique, — j'entends celle qui juge de bonne foi, qui ne connaît ni amis ni ennemis, et qui fait sa partie avec le public, bon jeu bon argent, apportant aux représentations théâtrales toute liberté d'esprit et toute ouverture de cœur — la critique, dis-je, est bien à l'aise avec des œuvres qui réunissent, comme la nouvelle comédie d'Alexandre Dumas, l'unanimité des suffrages. Elle peut se satisfaire elle-même sans mécontenter personne, et rendre pleine justice à un écrivain supérieur sans se faire soupçonner ni de faiblesse, ni camaraderie, ni d'engoûment, ni de parti-pris.

On se demandait comment M. Alexandre Dumas fils reparaîtrait au théâtre, après l'échec indéniable de *la Femme de Claude*[1]. Persisterait-il dans une voie où le public semblait décidé à ne pas le suivre? Ou bien rentrerait-il dans les chemins battus, et s'y procurerait-il un succès coûte que coûte? Esaü littéraire, vendrait-il son droit d'aînesse pour un plat de lentilles?

M. Alexandre Dumas ne s'est pas cru obligé de se renfermer dans les cornes de ce dilemme. Il n'a pas

[1] J'étais à Londres le 16 mars 1873, jour de la première représentation de *la Femme de Claude*, que je n'avais pas supposée si proche. J'ai toujours regretté de n'avoir pas eu à juger cette œuvre si controversée, et qui renferme, en dehors de son effet théâtral, très discuté, des pages d'une haute valeur littéraire.

abdiqué, il n'a pas reculé, il n'a rien sacrifié ; mais il a revêtu ses idées chéries d'une forme si puissante et si dramatique qu'elles se sont imposées sans résistance, cette fois, aux incrédules et aux rebelles.

Le fond de la pièce, voulez-vous que je le définisse d'un seul mot ? C'est la réforme du Code civil. Mais tandis que les successeurs des Cambacérès, des Merlin, des Treilhard et des Portalis n'y verraient matière qu'à de longues et pesantes dissertations, voici ce qu'un pareil sujet est devenu dans le cerveau d'un inventeur dramatique.

Raymonde, avant d'épouser le commandant Jean Marc de Montaiglin, de la marine française, avait été séduite — pas même séduite, prise de force — par un jeune homme appelé Octave, qui l'avait ensuite abandonnée. Mais il y a un enfant, la petite Adrienne, qui a été élevée obscurément chez des paysans de Rueil. En dix ans son père est allé la voir cinq ou six fois ; encore ne s'est-il jamais fait connaître. On l'appelait « Monsieur Alphonse ». La mère, moins prudente, n'a jamais su cacher aux nourriciers ni à l'enfant qu'elle était la mère de sa fille.

Au commencement de la pièce, Octave, reçu chez M. de Montaiglin, qui fut le compagnon d'armes de son père, explique à Mme de Montaiglin que, devant se marier prochainement, il est obligé de prendre un parti décisif en ce qui concerne la petite Adrienne. La riche veuve qu'il épouse accueillerait fort mal une révélation de ce genre ; d'un autre côté, on ne peut laisser éternellement Adrienne dans une maison de paysans. Mais Octave se pique d'être un garçon de ressources ; il a un plan, simple et plein de génie. Il s'ouvrira à M. de Montaiglin, et comme ce brave marin, qui est le meilleur des hommes, va partir pour une croisière lointaine, nul doute qu'il n'offre de lui-même de recevoir l'enfant chez lui et de le confier à Mme de Montaiglin.

Raymonde, à qui Octave n'inspire qu'horreur et mépris, répugne à cet abus de confiance envers son mari qu'elle aime et qu'elle estime. Elle finit par céder pourtant, lorsque Monsieur Alphonse lui fait entrevoir comme conséquence de son refus une séparation éternelle entre elle et sa fille.

Du reste, Octave ne lui laisse guère le temps de réfléchir. Il aborde le commandant sans hésitation, se laisse gourmander, prend l'attitude d'un mauvais sujet qui se repent et veut faire une fin ; bref, il obtient le consentement de Montaiglin, et, comme il avait amené Adrienne à tout événement, voilà la jeune fille soudainement installée dans la maison. Rien à craindre, d'ailleurs, car Adrienne est discrète et intelligente ; elle n'a jamais entendu dire que Monsieur Alphonse fût son père, et quant à Raymonde, elle ne l'appellera jamais maman qu'en tête à tête. Elle est si spirituelle, si charmante et si tendre, cette petite fille de douze ans, que l'austère commandant ne peut s'empêcher de dire à ce misérable Octave, qu'il traite comme une sorte d'enfant prodigue : « Tu sais, si tu en as une « autre comme ça, amène-la. »

Ici, un nouveau personnage entre en scène ; madame veuve Guichard, ancienne fille d'auberge, épousée *in extremis* par le maître du Lion-d'Or, dont elle a hérité de cinquante mille livres de rente. Taillée en force, haute en couleur, la langue bien pendue et le cœur sur la main, Mme Guichard n'a pas attendu d'être veuve pour se laisser toucher par les yeux en amande et les fines moustaches de Monsieur Alphonse, qui puise effrontément dans sa bourse. Elle aime sincèrement, cette grosse commère endimanchée, et elle est jalouse. Elle suivait Octave depuis le matin ; elle l'a vu avec l'enfant ; elle veut savoir ce que c'est que cet enfant, quel en est le père, quelle en est la mère surtout.

Ce type admirablement saisi de M{me} Guichard est une création de maître ; c'est avec elle, avec cette figure originale et prise sur le vif, que le drame entre dans la maison du commandant de Montaiglin.

Octave, pressé de questions, avoue à son impérieuse maîtresse qu'il est le père d'Adrienne ; mais il jure que la mère est morte. Il parvient à si bien convaincre M{me} Guichard que celle-ci, après avoir passé de la fureur au doute et du doute à l'attendrissement, s'arrête à une résolution toute simple : — « Puisque c'est « ta fille, » dit-elle à Octave, « nous la prendrons avec « nous ». Octave ne saurait élever que de faibles objections contre une proposition si naturelle. Le commandant trouve que les choses vont très bien ainsi. Il se charge d'apprendre à Raymonde que sa petite protégée va la quitter comme elle lui était venue.

Raymonde pâlit ; il y a deux heures à peine que sa fille était auprès d'elle, et il lui semblait qu'elles ne se quitteraient plus. Elle discute timidement d'abord ; comment ! abandonner une enfant si intelligente et si bien douée à une femme grossière et emportée telle que M{me} Guichard ? Et puis, qui sait si on ne la chassera pas par caprice ? Peu à peu le plaidoyer de Raymonde s'exalte, elle proteste avec véhémence, elle invoque la justice de Dieu à défaut de celle des hommes, impuissants à prévoir ou à réprimer de pareils attentats contre le droit des enfants et contre le droit des mères... Tout à coup, à travers son désespoir et ses larmes, elle saisit le regard de son mari fixé sur elle avec une indéfinissable expression, et elle tombe à genoux... Pas une parole d'aveu n'a été dite, mais ils se sont compris.

Attéré d'abord, le commandant relève sa femme prosternée, et, d'un seul mot, lui fait comprendre que, dans une âme comme la sienne, il n'y a place que pour la miséricorde et le pardon. « — Et ma fille ? s'écrie

Raymonde. — Nous la garderons! » répond simplement le commandant.

L'effet de ces péripéties émouvantes a été d'autant plus grand qu'elles sont amenées par des moyens très simples ; il semble qu'elles soient le produit spontané des situations et des caractères. Un art si achevé se confond avec la nature.

En agissant comme il le fait, M. de Montaiglin obéit à son instinct du juste et de l'honnête, à son sentiment raisonné de devoir. « Tu m'as juré fidélité, » dit-il à sa femme, « et tu n'y as jamais manqué ; moi, je « t'ai juré protection et je tiens mon serment. »

Le commandant n'est ni un aveugle, ni un chimérique, ni une dupe ; c'est un homme de cœur et d'intelligence, profondément bon, loyal et généreux.

L'impression de cette grandeur sans calcul et sans arrière-pensée absorbe dès ce moment le drame et le domine jusqu'à la fin.

Le commandant fait préparer un acte de reconnaissance de l'enfant où l'on a laissé en blanc le nom du père. « Veux-tu reconnaître ta fille ? » demande-t-il une dernière fois à Monsieur Alphonse. Celui-ci refuse, le commandant s'y attendait ; il fait inscrire son propre nom dans l'acte, et prie Mme de Montaiglin de vouloir bien le sanctionner par son consentement, puis il remercie publiquement Raymonde d'avoir bien voulu l'aider à remplir un devoir.

Ainsi, Adrienne aura un père et l'honneur de Mme de Montaiglin ne sera pas même effleuré.

Quant à Octave, le commandant l'a contraint à signer comme témoin la reconnaissance qu'il avait refusé de souscrire comme père. La leçon dramatique et sociale est assez forte et assez haute. Arrivée là, il faut en convenir, la pièce était finie.

Mais M. Alexandre Dumas fils a jugé qu'un dernier développement devenait nécessaire pour achever un

type et compléter sa pensé. Pendant que le commandant Montaiglin reconnaissait Adrienne comme sa fille, la veuve Guichard courait à la mairie et se déclarait la mère d'Adrienne. Quand elle apprend ce qui s'est fait chez M. de Montaiglin, grande est d'abord sa stupéfaction ; puis elle éclate de rire et se répand en grosses plaisanteries ; puis elle refléchit ; puis tout cela lui paraît louche, et enfin elle tente une épreuve à laquelle Raymonde se laisse prendre : « Ah ! vous « êtes la mère de l'enfant ! » s'écrie-t-elle ; « alors, je « comprends tout. Vous avez été séduite ; votre mari, « qui est un honnête homme, a reconnu l'enfant, et « voilà celui qui vous a abandonnée. Eh bien ! tu « n'es qu'un coquin, entends-tu ? » dit-elle à Monsieur Alphonse qui se retire fort piteux. « Et dire, » ajoute la veuve Guichard, « que j'allais épouser ce pierrot-là ? »

Il serait difficile d'imaginer une donnée plus hardie, M. Alexandre Dumas fils n'a reculé devant aucune des difficultés qui hérissaient le terrain à parcourir, et il n'y a pas fait un faux pas. Certes, le personnage de Monsieur Alphonse est bien odieux ; encore le faut-il envisager sous son vrai jour et ne pas se méprendre sur le sens de cette audacieuse peinture.

Octave n'est pas délicat ; il accepte les cadeaux de la veuve comme le dîner du commandant ; mais cet avilissement externe n'est que le signe révélateur et comme le symptôme secondaire d'une maladie plus profonde. Monsieur Alphonse, c'est l'homme sans conscience et sans entrailles, qui, également étranger au sentiment de la paternité et à celui du devoir, ne se croit pas obligé de reconnaître et de légitimer les enfants nés de son caprice ou de son crime. Telle est la forfaiture publique contre la famille et contre la société que M. Alexandre Dumas flétrit avec une verve brûlante, en même temps qu'il signale la faiblesse des lois qui ne défendent pas l'enfant contre

un abandon criminel. Voilà où est sa thèse, car il y en a une dans *Monsieur Alphonse* ; elle vaut qu'on la discute, et c'est ce que je ferai quelque jour.

Deux observations particulières affirment cette conception générale.

Au point de vue restreint du théâtre, la seconde reconnaissance d'Adrienne par M^{me} Guichard, si on la considère comme un effet de scène, pourrait sembler d'une valeur médiocre ; mais il s'agissait de prouver que, d'après nos codes, l'enfant naturel est si peu protégé que le premier venu peut s'emparer de lui, et que, selon l'ironique définition de Dumas fils, si ceux qui ont fait des enfants n'ont pas toujours le droit de les reconnaître, ce droit est acquis, sans conteste, ni limite à ceux qui n'en ont pas.

De même, à un ami qui lui reprochait d'avoir armé la jeune Adrienne d'un sang-froid et d'une sagacité invraisemblables à son âge, M. Alexandre Dumas fils a répondu . « Vous ne savez pas ce que c'est que d'être un enfant naturel, d'avoir grandi parmi des étrangers, se défiant de tout, prêt à tout, même dès l'âge le plus tendre. Observez les enfants élevés dans cette condition et vous les verrez précoces en tout, soit pour le bien, soit pour le mal. » Réflexion profonde, qui achève de caractériser l'œuvre.

Ce que personne ne contestera, c'est que *Monsieur Alphonse* ne porte en toutes ses parties l'empreinte d'un prodigieux talent. Tout y est observé, senti, vécu, rendu avec une incomparable vigueur.

Il y a des mots terribles qui donnent la sensation du bistouri en pleine chair humaine. « Au moins, « aimes-tu ta fille ? » demande le commandant à Octave. « — Parbleu ! » répond Octave, « est-ce que je l'aurais « élevée jusqu'à onze ans, si je ne l'aimais pas ? »

Un autre trait a fait sa trouée parmi les spectateurs, comme si c'était du Molière ou du Shakespeare.

Octave vient d'avouer à M^me Guichard qu'il a eu un enfant dans sa jeunesse. « — Eh bien, » s'écrie l'ancienne servante d'auberge, qui a gardé le cœur droit des simples et des petits, « pourquoi n'as-tu pas fait « ton devoir? pourquoi ne l'as-tu pas épousée? Elle « était donc pauvre ? »

Cela fait passer dans les veines le frisson du beau et du vrai.

Je n'ajoute qu'un mot. Si vous entendez dire dans quelque temps que *Monsieur Alphonse* est le chef-d'œuvre d'Alexandre Dumas fils et le plus grand succès d'argent que son théâtre ait obtenu, n'en soyez pas surpris. La raison en est simple : c'est que, malgré ses audaces et même ses violences, *Monsieur Alphonse* est une pièce saine, honnête, et surtout parce qu'elle est une œuvre de cœur et de tendresse, et qu'enfin cet admirable talent s'est trempé de larmes. Sous ces larmes pousseront d'abondantes et fortifiantes moissons.

L'interprétation de *Monsieur Alphonse* est excellente.

M^lle Pierson a joué Raymonde avec un sentiment à la fois très passionné et très délicat et avec le charme sans lequel un pareil rôle n'aurait pas toute sa valeur.

La grandeur tranquille et sans faste de M. de Montaiglin a été très bien rendue par M. Pujol, qui s'est fait fréquemment et longuement applaudir. Mais aussi quel beau rôle !

C'est donc par comparaison qu'il faut juger M. Frédéric Achard, assez courageux pour affronter les mépris prodigués au honteux personnage de Monsieur Alphonse.

Quant à M^lle Alphonsine, elle a mérité, au delà de toute espérance, le choix qu'Alexandre Dumas a fait d'elle pour incarner la veuve Guichard.

On ne saurait montrer ni plus de finesse, ni plus de

naturel, ni plus de tact ; en aucune partie de cette création hors ligne, M{lle} Alphonsine ne s'est écartée un instant de la mesure la plus exacte ou n'a cédé à la tentation de souligner un effet. Voilà ce que j'appelle une excellente comédienne.

N'oublions pas M{lle} Alice Lody. C'est une petite fille de treize à quatorze ans qui représente Adrienne, l'enfant sans père ni mère, de la manière la plus touchante et la plus vraie.

CLXXIII

Odéon. 13 décembre 1873.

Reprise du MARQUIS DE VILLEMER
Comédie en quatre actes, par George Sand.

Le Marquis de Villemer fut, il y a bientôt dix ans, le plus grand succès de l'Odéon, et je crois bien qu'il y va moissonner de nouvelles recettes. La pièce est charmante, intéressante, remplie de détails fins, et, qualité suprême, elle est honnête et pure. Feu Bouilly ne pensait pas mieux, quoiqu'il n'écrivît pas si bien ; c'est une idylle florianesque, à laquelle il ne manque pas même le loup désiré par Rivarol. Seulement, le loup de la maison s'appelle le duc d'Aléria ; il est si aimable, si gai, si pomponné de rubans roses, qu'il ravit tous les cœurs sensibles et qu'il surpasse en moutonnerie tous les robins-moutons de cette bergerie-ci.

Ah ! que nous sommes loin du temps où Champfleury prêtait à un bourgeois cette exclamation facétieuse : « — Décidément, ce monsieur George Sang,

est « un homme ou une femme ? » Le doute n'est plus permis : des œuvres délicates et tendres, telles que *le marquis de Villemer*, ont dissipé les préjugés ; M^me Sand n'est plus un monsieur que sur la couverture obstinée de la *Revue des Deux-Mondes*.

Le sujet du *Marquis de Villemer* est, d'ailleurs, essentiellement féminin. M. Octave Feuillet avait décrit, dans *le Roman d'un jeune homme pauvre*, les souffrances d'un jeune gentilhomme condamné, par des revers de fortune, à se faire intendant, et contraint, par délicatesse, à cacher son amour pour l'héritière de la maison. M^me Sand a retourné la situation ; elle s'est amusée à écrire *le Roman d'une jeune fille pauvre* ; et, chose singulière chez un écrivain à qui l'on reproche certaines tendances radicales, son *Marquis de Villemer*, si chaleureusement applaudi en 1864 par la jeunesse des écoles, est — à cela près d'une seule tirade à la Jean-Jacques, d'ailleurs inutile et sans portée — une pièce purement aristocratique. En effet, la lectrice de M^me la marquise de Villemer deviendrait-elle la femme du marquis Urbain et la belle-sœur du duc Gaëtan si elle ne s'appelait de son nom M^lle de Saint-Geneix, et si elle n'avait eu un ou deux ancêtres tués à la bataille de Fontenoy ?

Ainsi, rien de choquant dans cette aimable histoire ; les Villemer ne se mésallient pas ; ce sont les Saint-Geneix qui se relèvent. Quant au duc d'Aléria, il épouse une Saintrailles, comme il convient. Chérin et d'Hozier pourraient signer aux contrats de ces deux mariages.

La main de l'illustre écrivain n'a pas été moins discrète lorsqu'elle a ménagé les développements d'une situation aussi scabreuse qu'une rivalité d'amour entre deux frères. En assistant aux angoisses qui déchiraient le noble cœur du marquais Urbain de Villemer, il m'est souvenu du sombre drame qui naguère attrista

la Bretagne. Au fond d'un vieux château comme le château de Villemer, la beauté d'une servante avait armé le frère contre le frère; et bientôt après, le meurtrier, tué par la honte et le remords, alla rejoindre dans la tombe celui qu'il avait sacrifié à sa folle jalousie.

Grâce à Dieu, M^{me} George Sand ne s'est pas aventurée sur le chemin qui pouvait mener à un si horrible dénoûment. La jalousie d'Urbain contre Gaëtan ne s'accuse que par un emportement passager, qui dure juste le temps nécessaire pour produire une émotion douce et préparer l'incident qui occupe en entier le quatrième et dernier acte.

Le drame, ainsi maintenu dans les demi-teintes, ne froisse par aucun point les susceptibilités du public ; tous les personnages, à l'unique exception de la médisante baronne d'Anglade, excitent un intérêt sympathique qui soutient l'action quelque temps encore après qu'elle est arrivée à son terme.

De ces caractères divers, le plus original, à mon gré, et le plus vrai, c'est, heureusement pour l'œuvre, celui du personnage essentiel, le marquis Urbain de Villemer. Qui de nous n'a rencontré, dans la pénombre de la vie intime, l'une de ces âmes exquises, mais défiantes et comme effrayées de la vie, et qui, toujours repliées sur elles-mêmes, ont plus de peine à croire au bonheur vrai que d'autres à accepter les illusions mensongères ?

Ce personnage vient de trouver en M. Laugier un interprète qui l'a compris et rendu avec un rare bonheur. Un sentiment profond, sans nulle exagération, nuançait la diction de ce jeune acteur, qui n'a peut-être pas été applaudi tout à fait autant qu'il le méritait.

C'est M. Berton père qui avait établi d'origine le rôle brillant du duc d'Aléria, que M. Porel vient de re-

prendre en tremblant. M. Porel sait qu'il ne possède pas l'ampleur physique et l'autorité extérieure qui conviennent à ce sémillant quadragénaire ; à le bien prendre, je ne saurais trouver en M. Porel la taille d'un duc, celle d'un vicomte tout au plus. Mais il a tant d'esprit, de bonne humeur et de verve qu'il faut l'accepter tel qu'il est, un peu mièvre, un peu trop jeune — heureux défaut — somme toute charmant.

Mme Doche a fort grand air sous ses coiffes de douairière, et fait valoir avec un tact parfait le contraste que présentent, du premier au quatrième acte, la bienveillance de la grande dame et la sévérité de la mère offensée.

Mlle Léonide Leblanc avait joué à Londres le rôle de Mlle de Saint-Geneix ; c'est à cette circonstance particulière qu'elle a dû le périlleux honneur de succéder, sur la seconde scène française, à Mlle Thuillier, de touchante mémoire. Les progrès de Mlle Leblanc dans l'art de bien dire sont sensibles, bien que sa voix ne porte pas encore jusqu'au fond de la vaste salle de l'Odéon ; il y a même du bien joué chez elle ; mais la sensibilité, si elle existe, n'éclate pas suffisamment au moment des explosions indiquées par le mouvement du drame, où Mlle Leblanc demeure froide et triste. Attendons le dégel.

Les petits rôles sont tenus avec beaucoup de soin et de zèle par Mlles Barretta et C. Colas, ainsi que par MM. Tallien, Laute et Clerh.

CLXXIV

Variétés. 16 décembre 1873.

LES MERVEILLEUSES
Comédie en cinq actes, par M. Victorien Sardou.

C'est le privilège de ce travailleur infatigable, de ce prestigieux metteur en scène, qu'on appelle Victorien Sardou d'éveiller, autour de ses pièces nouvelles, une insatiable curiosité. Cette curiosité ne saurait s'apaiser qu'au moyen d'indiscrétions si abondantes et poussées si loin que les lecteurs de journaux arrivent à connaître par le menu, l'action, les détails, les jeux de scène et les costumes, le fort et le faible et jusqu'aux plus jolis mots de la comédie huit jours devant que les chandelles ne soient allumées.

Le théâtre profite de ce *great excitement*, l'auteur aussi, et aussi les marchands de billets.

Mais qui se trouve bien embarrassé devant ces divulgations prématurées? C'est votre serviteur. Les chroniqueurs, que rien ne gêne, ont rempli d'avance les colonnes des journaux d'ingénieuses excursions dans le monde évanoui que M. Sardou voulait ressusciter; il ont défini les Merveilleuses et les Théophilanthropes; il ont décrit un à un les étonnants costumes qui allaient défiler sous nos binocles et nos jumelles : d'autres spécialistes, chargés des échos de théâtre, ont complété ces informations par des détails circonstanciés à ce point qu'ils ont numéroté, par ordre d'importance plastique, les mollets des ces dames; enfin, des reporteurs de l'avant-dernière heure, mieux informés encore, on fait connaître le matin même de la re-

présentation, la division de l'ouvrage acte par acte, décor par décor, et presque scène par scène.

Il ne me reste donc plus à parler que de la pièce. Ce sera bientôt fait. La jeune et belle Illyrine a divorcé parce qu'elle se croyait abandonnée de son époux Dorlis ; mais Dorlis revient de l'armée d'Italie le jour même où Illyrine convole avec le citoyen Saint-Amour, secrétaire de Barras. Elle s'aperçoit alors qu'elle n'aime que Dorlis et elle le réépouse sous le nom de Dorival.

Telle est la frêle intrigue, aussi légère que le linon dont s'habillent ou se déshabillent MM^{mes} Bachelin, Lodoïska, Inguerlot, Eglé, etc., autour de laquelle M. Victorien Sardou a groupé tout un monde de portraits empruntés aux peintures de Boilly, d'Isabey, de Debucourt, de Carle Vernet, de Duplessis-Bertaux, de Saint-Aubin, etc.

A vrai dire, le vigoureux auteur de *Rabagas* ne se proposait pas d'écrire une œuvre dramatique. Sa fantaisie, chatouillée peut-être par l'inépuisable succès de *la Fille de madame Angot*, a voulu nous présenter une esquisse de mœurs rétrospective qui aurait dû s'intituler : *une Journée sous le Directoire*. Cela commence par un déjeûner au Palais-Royal et cela finit par un bal au Luxembourg, en passant par le salon d'un fournisseur et par la Bourse du Perron. Après avoir assisté à ce défilé singulier, étourdissant, presque invraisemblable, vous savez comment on mangeait, comment on flirtait, comment on divorçait, comment on se mariait, comment on volait, comment on conspirait, comment on agiotait, comment on chantait, comment on aimait et comment on dansait sous le règne des citoyens Barras, Carnot, La Réveillère-Lépeaux, Rewbell et Letourneur.

Ce fut une époque étrange, pleine de contrastes éclatants et choquants. Le luxe effréné à côté de la

banqueroute, au dedans la corruption la plus éhontée, au dehors, avec nos armées, la vaillance et l'honneur ; les fêtes partout, mais, en même temps, les exécutions militaires à la plaine de Grenelle et les déportations sur les plages mortelles de Cayenne et de Sinnamari ; après la guillotine ruisselante de sang, la guillotine sèche ; après la révolution torrentielle, la révolution croupie ; les miasmes délétères du fumier masqués par l'odeur du musc et le parfum des fleurs : tels étaient la société pourrie, le gouvernement avili que le général Bonaparte étouffa dans leur fange, aux acclamations des honnêtes gens et de l'Europe entière.

Je n'insisterai pas. MM. Edmond et Jules de Goncourt ont reconstitué l'époque du Directoire dans un livre qui est le meilleur de leur œuvre et que tout le monde connaît. Il avaient recueilli, avec un goût d'artistes et une patience d'archéologues, les traits significatifs épars dans les livres, dans les brochures, dans les pamphlets, dans les journaux de théâtre et de modes, dans les dessins et les gravures du temps.

M. Victorien Sardou a puisé aux mêmes sources ; aidé par le peintre à qui l'on devait déjà la résurrection de Pompéi dans *le Roi Carotte*, M. Eugène Lacoste, et par une direction qui n'épargnait pas l'argent, il nous a présenté le tableau le plus brillant, le plus étudié, qui ait jamais paru sur un théâtre de genre.

Les accessoires, les meubles, les tapis, les breloques, les bibelots les plus fantasques, les robes à la Flore, à la Diane, à l'Omphale, les chapeaux à la Primerose, à la Lisbeth, les bonnets à la frivole, à la Nelson, à la Délie, les perruques à la tire bourse, à la filasse d'enfant, les bas à coins et à pois, les souliers à cothurne et à l'écossaise, les gourgandines des élégants, la carmagnole des Jacobins, l'orchestre de bal à crins crins, la romance de Garat, la gavotte dansée par des Cadets-Roussel, par des lolottes et par des hussards de Ber-

chini, tout cela est à voir, à revoir même, car à coup sûr, c'est un spectacle qui, une fois épuisé, ne se recommencera jamais.

Il n'y a pas de rôles dans la pièce ; M^{lle} Chaumont s'en est fait un, bon gré malgré, et l'a poussé jusqu'au succès ; M. Dupuis et M^{lle} Gabrielle Gauthier ont été fort applaudis dans la scène amusante où la romanesque Lodoïska s'abandonne à cette exquise douceur de faire l'amour avec un homme qui va porter sa tête sur l'échafaud.

Le personnage, très bien copié sur les types contemporains, de ce Dorlis qui exprime un amour vrai en termes emphatiques, et qui appelle ses amis « mortels généreux » ! demandait à être joué par un comédien plus jeune et plus fin que M. Priston ; car Dorlis n'est pas une queue rouge, c'est un jeune premier sincère ; son langage n'était pas plus ridicule en l'an V que celui d'Antony en 1832.

Etant donné ce que M. Victorien Sardou voulait faire, il a gagné la partie. Mais un certain nombre de spectateurs a paru fâché qu'un homme de sa valeur s'amusât à un travail de pur dilettantisme, sans portée littéraire. Ainsi s'expliquent, sans doute, certaines protestations qui se sont produites à la chute du rideau, mais qui, à ce que j'imagine, n'influeront en rien sur le succès des *Merveilleuses*.

CLXXV

Théatre-Cluny. 17 décembre 1873.

LE FILS D'UNE COMÉDIENNE
Drame en cinq actes, par MM. Léon et Frantz Beauvallet.

A la bonne heure. Voilà un théâtre où l'on ne se

gêne pas ; nulle prétention de mise en scène, nul archaïsme dans le choix des meubles et des étoffes ; les coiffures des actrices ne sont pas réglées par la volonté despotique de l'auteur, et le régisseur tolère paternellement que le vicomte garde son pardessus gris-clair lorsqu'il offre le bras aux dames pour passer du salon à la salle à manger.

Ces familiarités plaisent à un public très familier lui-même, et qui prodigue les trésors de son indulgence sans qu'aucune consommation extraordinaire parvienne à les épuiser.

Je demandais hier soir à Charles Garnier le secret de son immuable présence aux premières du théâtre Cluny. — Mais, répondit tranquillement le célèbre architecte du nouvel Opéra, c'est pour moi le premier théâtre de Paris,... je demeure en face.

Le moyen de résister à l'influence émolliente de cet auditoire en pantoufles, qui se contente à peu de frais, et qui prend tout au sérieux, comme un enfant à qui l'on raconte *Peau d'Ane* ?

Je constate donc que le drame de MM. Beauvallet père et fils a été fort applaudi. Puisse cette déclaration lénifier le courroux dont ces deux écrivains paraissent animés contre la critique en général, accusée par eux de manquer de tenue en présence des belles œuvres de l'art contemporain. J'affirme, au nom de la corporation, qu'il est inexact que les journalistes se rongent les ongles pour manifester leur dépit ; il est également très rare qu'ils grincent des dents, même quand on les agace. Ajoutons qu'hier au soir aucun cas d'hydrophobie ne s'est déclaré parmi eux, ce qui démontre péremptoirement leur placidité professionnelle.

Les auteurs du drame nouveau ont trouvé une situation. M. Robert des Varennes, enseigne de vaisseau et chevalier de la Légion d'honneur, est accusé, devant sa fiancée, par un rival peu délicat, d'avoir pour maî-

tresse une tragédienne célèbre, M{lle} Paula. — « Vous en avez menti, monsieur ! répondit l'officier ; ce n'est pas ma maîtresse, c'est ma mère ! »

La famille du marquis de *** apprend de cette façon éclatante que Robert est le fils d'une comédienne. Funeste éclaircissement, car le marquis professe une horreur particulière pour les femmes de théâtre, depuis que le comte son fils s'est brûlé la cervelle chez Cora Pearl.

Vainement explique-t-on à ce descendant des croisés qu'il y a comédienne et comédienne, que Paula est une honnête femme, et qu'elle ne doit pas être confondue avec les courtisanes pour qui le théâtre n'est qu'un prétexte ; le marquis persiste ; il persisterait encore si, tout à coup, un comédien ambulant, qui a trouvé le moyen de se faire siffler depuis Dunkerque jusqu'à Alger, et depuis Concarnau jusqu'au Caire, n'offrait son nom et sa main à M{me} veuve Paula, qui devient ainsi comtesse de Sombreuil ; car ledit cabotin est noble comme le roi, et ne se faisait siffler que pour la gloire.

Le marquis, battu par ses propres armes, consent au mariage de Christiane ; ainsi le cabotinisme est vengé de l'aristocratie.

Sur cette donnée déraisonnable et qui frise le ridicule, MM. Beauvallet père et fils ont construit un drame intéressant et qui touche parfois la corde sensible.

Evidemment, ce sont des gens convaincus et qui travaillent, avec une ardeur excessive, à la répression d'antiques préjugés.

Etrange illusion ! Le préjugé, c'est chez eux que je le rencontre. La société, en général, se montre fort accueillante pour les honnêtes gens de toutes les professions. Je connais et nous connaissons tous au théâtre des femmes très respectées et très dignes de l'être.

Quant au fils de la comédienne, voulez-vous savoir comment le dix-neuvième siècle le traite lorsqu'il a du mérite ? Ouvrez la collection du *Journal des Débats*, les annales de l'Académie française, les archives du ministère des affaires étrangères, et vous y trouverez le nom de Prévost-Paradol, professeur, écrivain, académicien, ministre plénipotentiaire. Je cite ce fait éclatant parce qu'il réduit à leur juste valeur des déclamations de pure fantaisie.

La troupe de Cluny s'est fait applaudir dans l'interprétation de ce plaidoyer tout à la gloire des coulisses, particulièrement M{lle} Germa, qui joue la tragédienne, M. René Didier, à qui l'Ambigu n'a pas su faire sa place, et M. Fleury, qui joue avec autorité les pères sévères et chagrinés.

Le comédien sifflé, comte Gaëtan de Sombreuil, c'est M. Ariste. M. Ariste est fort singulier comme artiste et comme aristo. Il faut qu'il se modère et qu'il se tempère s'il ne veut pas qu'on voie en lui le Daiglemont de l'avenir.

CLXXVI

ODÉON. 21 décembre 1873.

ATHALIE

L'Odéon vient de répéter, pour l'anniversaire de la naissance de Racine, l'heureux essai qu'il avait fait en 1867 d'une représentation d'*Athalie* avec la musique de Mendelssohn. La critique n'était pas convoquée à cette représentation extraordinaire, et c'est pour satisfaire une curiosité personnelle que je suis parvenu à fendre la foule compacte qui prenait d'assaut l'Odéon.

On a refusé plus de sept cents personnes ; la salle était bondée jusque sous les bonnets d'évêque qui touchent immédiatement les hautes régions du cintre.

Hélas ! je crains que bien que Racine n'ait pas été l'objet direct de l'empressement du spectateur, et que le poëte chrétien n'ait dû céder le pas au compositeur israélite. Dieu des Juifs, tu l'emportes !

J'ai pu constater deux fois en peu de jours l'étrange ascendant conquis sur le public par le drame lyrique : témoin le succès de *Jeanne d'Arc* à la Gaîté et la profonde impression produite hier au soir par *Athalie*.

Il faut dire que le chef-d'œuvre de Racine, accompagné, interprété, complété par la musique de chant et d'orchestre, prend un aspect singulièrement nouveau. Ainsi, la prophétie de Joad, au troisième acte, accompagnée par un long développement orchestral, nous introduit en plein *oratorio*, et consomme l'union momentanée de deux arts qui, réunis, élèvent au plus haut degré le sentiment idéaliste des masses.

L'interprétation d'*Athalie* présentait un problème difficile à résoudre pour la troupe de l'Odéon. Elle s'en est tirée à son honneur. Il n'y a pas, on le comprend, de comparaison à faire entre ces jeunes gens et les interprètes illustres qui laissèrent leur empreinte sur les grands rôles d'*Athalie*. Qui n'a pas entendu Beauvallet dans le rôle de Joad ne saurait imaginer à quelle hauteur d'inspiration arrivait cet incomparable artiste, qui n'a pas toujours été apprécié à sa juste valeur par ses contemporains [1].

M. Richard n'a pu suivre que de loin ce grand modèle. Ses efforts intelligents et sérieux n'en ont pas été moins fort goûtés, surtout dans la première partie

[1] Par une coïncidence douloureuse, pendant la nuit même où j'écrivais ces lignes, Beauvallet rendait le dernier soupir après une longue maladie. Il était âgé de soixante-douze ans.

d'un rôle écrasant pour ses forces physiques. De même M. Masset, malgré quelques rapidités de diction, est parvenu à donner un certain relief aux élans chaleureux du personnage d'Abner.

Mlles Defresne et Barretta, ainsi que la petite Cassothy, ont prêté du charme aux figures sympathiques de Josabeth, de Zacharias et du jeune Eliacin.

On avait eu recours à Mme Cornélie pour le rôle d'Athalie. C'est une femme de talent qui a envisagé le personnage par le côté shakespearien. Elle fait d'Athalie une sorte de Glocester en jupons. Cette appéciation rigoureusement exacte est une louange qui porte en soi son propre correctif ; car il y a un monde entre l'idée shakespearienne et le génie racinien.

Somme toute, la soirée a été très belle pour tout le monde, pour l'Odéon, pour Racine et pour Mendelssohn. Il serait regrettable que les difficultés matérielles qui rendent jusqu'à présent cette représentation absolument unique, ne pussent être surmontées. L'art en général ne pourrait que gagner à ce qu'elle fût suivie de plusieurs autres semblables. Le public est dans une bonne veine ; puisse-t-il s'y maintenir.

CLXXVII

Chateau-d'Eau. 23 décembre 1873.

FORTE EN GUEULE

Revue en trois actes et quinze tableaux, par MM. Clairville et William Busnach.

..... Vous êtes, ma mie, une fille suivante,
Un peu trop *forte en gueule* et fort impertinente.

Ainsi s'explique Mme Pernelle envers Dorine, en la

première scène du premier acte de *Tartuffe*. Donc *forte en gueule* appartient à la langue de Molière ; donc FORTE EN GUEULE est admis dans le répertoire de la Comédie-Française ; donc FORTE EN GUEULE a le droit de remplir l'affiche du Château-d'Eau en lettres de trente-trois centimètres, sans que l'Académie française elle-même y trouve l'ombre d'un prétexte pour écarter la candidature de M. Clairville.

Forte en gueule étant une fois pour toutes admise par les puristes et reçue dans les sociétés les plus distinguées, soyez convaincu qu'il s'agit d'une revue comme toutes les autres, bâtie sur l'indestructible patron de 1841-1941, des *Pommes de terre malades*, etc., etc. Ici le compère n'est autre que Madame Angot, l'écaillère, l'amie de Vadé, qui revient au bout d'un siècle visiter sa bonne ville de Paris.

Si *Forte en gueule* diffère de quelques-unes des revues qui l'ont précédée, c'est qu'elle est plus amusante. Le deuxième tableau, où Mme Angot assiste, grâce à la baguette du bon génie, à l'éclosion d'une foule de bébés habillés en Clairette-Angot, et qui tâchent de grossir leur petite voix pour accentuer convenablement *Forte en gueule*, a obtenu un succès de franche gaîté.

La reproduction plastique des principaux tableaux du dernier Salon, le groupe de Bonnat, le Bon Bock de Manet, etc., est une innovation heureuse. Le troisième de ces tableaux, *la dernière Cartouche*, d'après la célèbre toile de M. de Neuville, est d'une exécution vraiment surprenante ; c'était la réalité même ; il n'y manquait que le bruit de la fusillade et le crépitement des éclats d'obus déchirant la muraille. A ce moment, une émotion profonde s'est emparée des spectateurs qui n'étaient venus que pour s'amuser.

C'était beaucoup ; c'était bien, c'était assez.

Le tableau qui suit s'intitule *la Libération du territoire*. Hélas !...

..... Le théâtre représente la place publique d'une petite ville de Lorraine ; on entend les sons d'une musique lointaine qui s'affaiblit par degrés, celle des Allemands qui s'éloignent. La scène déserte s'anime peu à peu, les jeunes gens du pays s'avertissent ; les fenêtres s'ouvrent une à une et se pavoisent en même temps de frais minois et de drapeaux tricolores. Tout à coup une fanfare éclate ; tout le monde se précipite : un régiment français, musique en tête, franchit le pont-levis de la ville ; les petits enfants la précèdent. Nos soldats sont couverts de fleurs et de verdure...

Je connais, pour les partager avec trop de vivacité peut-être, les sentiments qui ont remué la foule à ce spectacle irrésistible. Mais il ne faut pas que les pleurs des uns ni la joie bruyante des autres étouffent la voix de la vérité. Eh bien ! non, la place de nos soldats — de vrais soldats venus de la caserne voisine avec l'autorisation des chefs de la garnison — la place de nos soldats, dis-je, n'est ni sur la scène du Château-d'Eau, ni sur aucune autre. Que toutes les exhibitions soient permises : poissardes, merveilleuses, hommes-chiens, lions d'Afrique, négresses à deux têtes ; il en est une contre laquelle je me révolte, c'est l'exhibition de l'armée française.

L'intention était bonne, j'en suis sûr ; mais l'erreur est flagrante ; il faut y renoncer.

La revue se termine par le défilé des œuvres dramatiques de l'année, avec parodies et imitations plus ou moins réussies. Signalons la scène des trois Agnès, l'imitation de Mlle Pierson par une dame dont le nom m'échappe, et une amusante bouffonnerie sur les Klephtes de M. Gondinet.

MM. Dailly, Gobin, Dumoulin, Mme Tassilly, Rose, Darcourt et Lorentz jouent avec beaucoup d'entrain la

pièce de MM. Clairville et Busnach, qui s'annonce comme l'un des plus grands succès du Château-d'Eau.

CLXXVIII

Ambigu-Comique. 25 décembre 1873.

LE BORGNE

Drame en cinq actes et six tableaux, par M. Loyau de Lacy.

Voulez-vous que je vous dise la vérité, à vous tous qui avez tant ri jeudi soir, jour de Noël, dans la salle étroite, obscure et glacée de l'Ambigu-Comique? La vérité, c'est qu'il n'y avait pas de quoi rire et que la fête était lugubre.

Dès mes plus jeunes années, alors que je ne pouvais prévoir qu'un jour viendrait où j'appartiendrais à la Société protectrice des animaux, mon sang se révoltait à la vue de cruautés inutiles exercées sur de pauvres êtres inférieurs. Si je voyais passer devant mes yeux un malheureux chien affolé, traînant au bout de sa maigre queue une casserole retentissante, et poursuivi par une meute de gamins féroces, je n'avais qu'une pensée : recueillir le chien, le délivrer et le consoler.

J'ai ressenti ces impressions d'enfance en assistant au supplice de M. Loyau de Lacy. A coup sûr *le Borgne* est une pièce ridicule et mal écrite ; mais le théâtre qui s'est laissé condamner à la jouer, qui donc l'avait condamné à la recevoir ?

Je viens de dire que *le Borgne* est une pièce ridicule, et je ne m'en dédis pas ; cela ressemble à du Shakes-

peare raconté par Jocrisse. Mais j'en ai vu d'aussi misérables, et sur la même scène, et l'on n'y riait guère, et M. Billion les prenait au sérieux. Témoin *le Drame de Gondo*.

Le sujet du *Borgne* n'est pas dépourvu d'intérêt ; il est puisé dans les luttes de la maison de Stuart et de la maison d'Orange. Lord O'Neil, l'ancien vice-roi d'Irlande pour Jacques II, est mis en accusation, arrêté, jugé et condamné à mort, sur les dénonciations d'un mendiant borgne qui le poursuit d'une haine mortelle. Le prétendu borgne n'est autre que lord Athol, qui passe pour avoir péri en défendant son château les armes à la main contre les troupes royales, au temps du règne de lord O'Neil. Au moment de conduire à son tour à l'échafaud son ancien persécuteur, lord Athol se révèle à lui ; mais lorsqu'il apprend que le jeune Edgard, élevé près de lord O'Neil, n'est autre que son propre fils que l'on avait cru écrasé dans les décombres du château, lord Athol n'a plus qu'une pensée, obtenir la grâce de ceux qu'il voulait perdre. Comment il y parvient, voilà ce qu'il faut aller voir. Le cinquième acte vous montrera le duel de lord Athol avec lord Névil, vice-roi d'Irlande ; c'est à se tordre, surtout lorsque lord Névil, embroché par le borgne, se laisse tomber sur un fauteuil et imite le geste des marionnettes de Guignol assommées par Polichinelle.

La direction de l'Ambigu, qui passe pour parcimonieuse, a cependant pris des soins particuliers pour la mise en scène du *Borgne ;* la cour du vice-roi d'Irlande, mylords et myladies, a été recrutée spécialement pour offrir au public des physionomies qu'on ne rencontre pas d'ordinaire.

Aussi, lorsque lord Névil a parlé des ladies fraîches et roses qui l'entourent, tous les yeux se sont portés sur les objets de cette délicieuse galanterie. Horreur !

ces dames avaient négligé de se débarbouiller depuis leur naissance !

Un jeune figurant qui n'avait que trois mots à dire : « Je vous félicite ! » s'est taillé dans ce rôle si court un succès à la propriétaire. Tout ému des manifestations délirantes qui l'accueillaient à son entrée dans le monde, le pauvre garçon a tourné le dos au public et n'a plus quitté cette posture jusqu'à la chute du rideau. On a rappelé ce triomphateur modeste, mais il a refusé de reparaître.

Je ne saurais définir exactement le style de M. Loyau de Lacy ; il abonde en métaphores incohérentes qui tiennent de M. Gagne et du vicomte d'Arlincourt. « — Fatale politique ! » est un des jolis mots de la soirée. Nous avons encore celui-ci. Le vice-roi offre son cœur et sa main à miss Edith O'Neil, qui refuse l'un et l'autre. « — Ciel ! » s'écrie le vice-roi en secouant ses manchettes, « c'est un coup de tonnerre dans le ciel le plus calme. »

Encore une citation. Au dernier acte, lord Athol insulte le vice-roi. « — Tais-toi, » s'écrie celui-ci, « tu fais vibrer en moi toutes les fibres de mon orgueil. » Et lord Athol répète avec une ironie qui n'a pas été comprise : « Je fais vibrer en lui toutes les fibres de son orgueil ! » Et la salle reprend en chœur : « On fait vibrer en lui toutes les fibres de son orgueil ! »

Les acteurs chargés des principaux rôles ont été aussi mauvais qu'ils paraissaient souhaiter de l'être et même par delà. Ah ! Loyau ! qu'alliez-vous faire dans cet abattoir !

CLXXIX

Comédie-Française. 29 décembre 1873.

JEAN DE THOMMERAY
Comédie en cinq actes en prose, par MM. Emile Augier
et Jules Sandeau.

La question littéraire de savoir si d'un roman, même excellent, on peut tirer une pièce de théâtre, même passable, ne recevra jamais de solution générale, par cette raison que le problème est mal posé et renferme ce que les logiciens appellent une pétition de principes. — Oui, répondrai-je, le roman peut donner une bonne pièce, s'il renferme des situations théâtrales, c'est-à-dire des passions contrastées, comiques ou tragiques ; non, s'il n'est qu'un roman d'aventures, ou bien encore s'il n'a pas été puisé directement aux sources de l'observation, à l'étude de la vie humaine.

L'histoire, je dirais presque la légende du vicomte Jean de Thommeray, appartient précisément à l'ordre des conceptions romanesques que l'auteur dirige à sa volonté vers un but préconçu, sans autre raison apparente que sa volonté même. Ce ne sont pas là de bonnes conditions de succès.

Remarquez ce qui se passe dans une salle lorsque les forces morales mises en jeu par le dramaturge font prévoir une scène décisive ; plus cette scène aura été devinée et attendue, plus elle satisfera le public lorsqu'enfin elle se produira ; et de cet accord entre la pensée de l'écrivain et celle du spectateur naîtront les effusions admiratives. Si, au contraire, l'action n'obéit pas à une impulsion déterminée, la pièce suit sa course

à travers champs, mais le public se réserve et la curiosité reste sur la défensive.

On va voir jusqu'à quel point ces observations préalables s'appliquent à la comédie nouvelle de MM. Émile Augier et Jules Sandeau.

L'idée première du roman est celle-ci : un jeune gentilhomme breton, élevé dans des traditions d'honneur et de vertu, est attiré hors de sa famille et de son petit manoir par une passion de jeunesse. Il entre dans l'enfer parisien, où il se corrompt et se déprave ; mais un jour arrive où la patrie a besoin de ses défenseurs ; alors Jean de Thommeray saisit un fusil et ne demande plus qu'à bien mourir pour se faire pardonner d'avoir mal vécu.

On pouvait écrire là-dessus un joli conte moral ; mais un drame, j'en doute : car un pareil thème ne fournit pour le théâtre qu'une exposition et un dénoûment. L'action intermédiaire et centrale était à trouver tout entière. Malheureusement, on a essayé de s'en passer.

Je ne puis pas prendre pour une pièce les amours passagers et simultanés de Jean de Thommeray avec la baronne de Montlouis et avec Blanche de Montglare, surnommée Baronnette parce qu'elle est au baron de Montlouis ce que le vicomte Jean est à la femme de ce baron. La complexité de ce quadruple ménage a, d'ailleurs, l'inconvénient de faire traverser à la première scène française une atmosphère dont elle s'était, jusqu'à présent, sagement préservée.

Les auteurs ont donné contre un autre écueil, plus dangereux encore. Ils n'ont pas pris garde que le vicomte Jean de Thommeray, dont ils ont fait un de ces êtres faibles qui cèdent sans résistance à toute impulsion étrangère, aurait beaucoup à faire pour s'assurer les sympathies du public. Or, ils ne lui ont donné ni force de caractère, ni tendresse de cœur.

Au premier acte, il jure amour et fidélidé à une pure jeune fille, sa fiancée d'enfance ; mais il ne l'aime pas, car dans le quart d'heure qui suit ces protestations solennelles, il s'éprend d'une femme à la mode, la baronne de Montlouis et part avec elle en chemin de fer.

Au second acte, il paraît aimer un peu cette singulière baronne, puisqu'il se fait joueur et boursier pour lui plaire ; mais, dès le troisième acte, il est amoureux fou d'une créature qui n'a qu'à dénouer deux fois de suite les tresses de son énorme chignon rouge pour lui faire oublier la première fois la baronne de Montlouis, la seconde fois sa propre mère, la vénérée comtesse de Thommeray.

Enfin, au quatrième acte, Blanche de Montglare est aussi complètement « lâchée » (style de la pièce) que la baronne de Montlouis, et notre héros se résigne à épouser M^{lle} Jonquières, la fille aussi riche que mal élevée d'un banquier millionnaire, méridional et véreux.

Après tous ces entraînements, qui ne sont que des abaissements, peu nous importe, à ce qu'il me semble, que Jean de Thommeray veuille consommer sa honte en fuyant Paris assiégé, pour aller vendre à ses concitoyens du « beurre de Bretagne » et autres denrées, ou bien qu'il se décide à prendre les armes contre l'ennemi, c'est-à-dire à faire comme tout le monde. Ce n'est pas que la scène ne soit belle et émouvante. Les mobiles bretons, guidés par le tambour et le binion, débouchent sur le quai Malaquais par la rue Bonaparte. C'est le comte de Thommeray qui les conduit. Ses deux plus jeunes fils servent sous ses ordres.

Jean se présente à eux. — Qui êtes-vous ? lui demande rudement le vieux gentilhomme ; je ne vous connais pas. — Je suis, dit le malheureux Jean, un

homme qui a mal vécu et qui demande à bien mourir. Le père embrasse son fils et lui donne un fusil. — Vive la France ! crie le comte de Thommeray, et la toile tombe.

Je ne veux pas discuter une fois de plus le procédé dramatique qui emploie les plus douloureux souvenirs du pays tantôt à un effet de scène, tantôt à une exhibition pure. Je me borne à expliquer qu'à mon avis, la guerre de 1870 arrive très mal à propos au dénouement des aventures de Jean de Thommeray, car elle leur enlève toute portée morale et les réduit à la valeur d'une simple anecdote.

Il faut savoir que si le vicomte a sollicité l'alliance d'un Jonquière, c'est qu'il venait d'être ruiné par la baisse des fonds publics. Mais si la guerre de 1870 ne servait pas ici de *deus ex machinâ*, si le vicomte Jean n'était pas ruiné par ce cas fortuit, qu'arrivait-il de lui ? Se serait-il enfoncé plus avant dans les boues de la dégradation morale ou bien quel ressort nouveau l'aurait rejeté vers sa vertu première ? C'est ce que nous ne pouvons ni savoir ni deviner, le personnage tel qu'on nous le montre n'ayant en soi ni vice ni vertu.

Ces réserves faites avec la sincérité qui est un devoir envers des écrivains tels que MM. Emile Augier et Jules Sandeau, il n'est que juste de constater que la pièce a été reçue avec beaucoup de bienveillance, et que le premier acte a produit une grande sensation. Le village et le château sont en fête ; les deux jeunes Thommeray reviennent de l'armée, où ils sont allés servir la patrie sous un drapeau politique qui n'était pas le leur. Leur père les attend sur le seuil du manoir féodal et les embrasse pendant que les gars bretons font retentir l'air de leurs acclamations et de leurs chants. C'est un tableau d'une grandeur pénétrante, que peu de gens ont pu contempler de sang-froid ; des larmes coulaient de tous les yeux.

La même émotion s'est retrouvée au dernier acte en présence de ces mobiles bretons, si courageux et si résignés, qui furent, pendant le siège de Paris, notre admiration et notre exemple.

La comédie nouvelle est mise en scène avec beaucoup d'art. Le château de Thommeray au premier acte, et surtout la vue du quai Malaquais au cinquième acte, sont d'admirables décors comme il appartient à M. Perrin d'en concevoir et d'en faire exécuter sur la grande scène qu'il dirige.

L'interprétation est généralement bonne, quoiqu'elle reflète, en certains points, l'indécision des caractères principaux et de l'action elle-même.

On s'attendait généralement à trouver M. Mounet-Sully sublime ou détestable ; il a été simplement médiocre, quoique la simplicité de son débit au premier acte eût fait mieux augurer de lui.

A l'avant-dernière scène, qui précède l'entrée des mobiles et la réhabilitation finale, le vicomte Jean se livre à des imprécations moitié byroniennes, moitié cyniques, dont le sens et la valeur scénique m'échappent également. Je ne saurais en vouloir à M. Mounet-Sully de ne pas les avoir comprises mieux que moi.

M^{lle} Favart a traversé de quelques éclairs le rôle ingrat de la baronne de Montlouis.

M. Thiron, en baron de Montlouis, n'a rien à faire et ne fait rien.

M^{lle} Reichemberg dit quelques mots, au premier acte, avec son charme habituel, et disparaît.

Le personnage de Jonquière est une caricature plaisamment rendue par M. Got. Il a un mot très drôle. Comme le futur beau-père du vicomte se plaint d'avoir choisi sans aucun profit sa propre femme dans l'aristocratie : « — Voyez-vous, » lui dit quelqu'un, « pour « s'allier à la noblesse, ce n'est pas une femme qu'il y

« faut prendre, c'est un mari. — Oui, » répond Jonquière, « mais je n'avais pas le choix ! »

M. Maubant et M{me} Guyon représentent avec autorité le comte et la comtesse de Thommeray.

M. Coquelin remplit gaîment un rôle de tripotier subalterne, qui fait ses affaires avec l'argent des autres.

M. Joumard a mis de l'esprit dans le rôle, épisodique mais vrai, d'un gommeux classique, qui parle latin en buvant des verres de chartreuse.

Quant à M{lle} Croizette, elle tient enfin un succès, plus qu'un succès, c'est un emploi qu'elle s'est créé. On ne saurait jouer avec plus d'esprit, tout en gardant la mesure, le rôle de Baronnette, par lequel la cocotte vient de prendre droit de cité à la Comédie-Française.

CLXXX

Porte-Saint-Martin. 30 décembre 1873.

Reprise de HENRI III ET SA COUR
Drame en cinq actes, par Alexandre Dumas.

. Il est difficile de ne pas se sentir frappé de surprise lorsqu'on écoute *Henri III* et qu'on sait que ce fut la première œuvre de ce grand inventeur, de ce charmeur inépuisable qui s'appelait Alexandre Dumas. Le phénomène, car c'en est un, prouve clairement que la faculté dramatique est un don de nature. L'art de présenter les faits, les événements et les hommes dans un ordre clair, enchaîné, marchant par grada-

tions habiles vers un dénoûment prevu ou redouté, ne s'apprend dans aucune école ni dans aucune manufacture. Il préexistait dans l'âme d'Alexandre Dumas, comme la vision picturale dans le cerveau de Raphaël, comme la faculté musicale dans l'imagination de Mozart ou de Rossini. Ces noms, que je rapproche ici sans aucune intention de comparaison absolue, ont cependant ceci de commun entre eux qu'ils furent portés par des artistes primesautiers, chez lesquels la manifestation du génie devança pour ainsi dire l'étude et précéda la maturité.

Henri III n'est pas un chef-d'œuvre littéraire, mais c'est un drame superbement composé, où la peinture générale d'une société encadre avec une précision merveilleuse une touchante et terrible aventure d'amour. Vainement dira-t-on que Dumas avait puisé dans ses lectures quelques-uns des meilleurs traits de sa pièce; que les épisodes du gantelet et de la porte défendue par le bras d'une femme appartiennent à *Kenilworth* ou à d'autres romans ; que les remerciements de Saint-Mégrin au page — un poème enflammé ! — se retrouvent dans le *Fiesque* de Schiller. Ce qui n'appartient à personne qu'à Dumas, c'est d'abord la création d'un genre qui apparut sur la scène française comme une éclatante révélation ; c'est cette large distribution des masses, cette aisance dans le maniement des personnages, cette aptitude, qui n'a pas été égalée, à faire parler aux hommes historiques le langage qui convient, enfin cette justesse de couleur et cette sûreté de main qui triomphèrent, dès la première soirée, des inimitiés littéraires et des préjugés du public.

Je crains bien, toutefois, que la portion des spectateurs qui n'avait jamais vu *Henri III* avant la reprise qui vient d'avoir lieu à la Porte-Saint-Martin, ne se montre surprise de mon admiration persistante. Je prévois le dissentiment et je l'explique. L'interpréta-

tion nouvelle se place comme un voile opaque entre l'œuvre d'Alexandre Dumas et l'intelligence du spectateur.

Mais, pour moi, qui connais ce beau drame à fond et qui l'ai vu jouer en divers temps par des artistes supérieurs, depuis Firmin à la Comédie-Française jusqu'à Laferrière au Théâtre-Historique, je demeure convaincu qu'il n'a souffert mardi soir que de l'injure des hommes et non de celle du temps.

M{lle} Dica Petit mérite, cependant, une exception motivée dans ce jugement en masse. Elle n'est pas personnellement très bien placée dans la duchesse de Guise ; elle y est trop mince, si je puis m'exprimer ainsi, et un peu petite fille devant le terrible duc de Guise ; mais, du moins, elle a rencontré, à travers les angoisses du cinquième acte, des cris émouvants et de véritables larmes. Elle a été longuement applaudie.

M. Dumaine n'a pas retrouvé, pour peindre la physionomie du Balafré, les allures pleines de noblesse qu'il avait autrefois données au comte de Ryzoor. Il m'a semblé froid et lourd.

A défaut de la grâce suprême qui convient à la majesté royale du dernier des Valois, M. Taillade a composé le rôle de Henri III avec intelligence, finesse et sobriété.

Ne parlons pas de M{lle} Daubrun en Catherine de Médicis ni de M{me} Sophie Hamet en M{me} de Cossé. Vraiment, ce n'est pas sérieux.

Quant à M. Régnier, personne moins que lui ne saurait donner l'idée du Saint-Mégrin de Dumas. M. Régnier joue avec chaleur, presque en épileptique ; encore sa violence manque-t-elle de voix ; mais le charme poétique, le côté passionné de ce beau rôle lui échappent absolument. Au commencement du quatrième acte, avec l'admirable couplet des recommandations au page, Firmin et Laferrière enlevaient la

salle comme Rubini avec une phrase de cavatine. M. Régnier a passé à côté de cette délicieuse tirade, d'un effet si sûr, sans paraître les avoir aperçus ni l'un ni l'autre.

Les costumes sont élégants et frais et la mise en scène convenable. Une remarque cependant au sujet de l'apparition de la duchesse de Guise derrière la glace magique du premier acte. A la Comédie-Française, la glace magique occupait un des panneaux du fond, faisant face au spectateur, et elle était aperçue de toutes les parties de la salle. A la Porte-Saint-Martin, on l'a placée de côté, de telle sorte que personne ne la voit ; par suite de cet arrangement, le canapé qui supporte la duchesse endormie sort latéralement d'entre deux portants, gauchement poussé d'une manière invraisemblable pour tous, même pour le crédule Saint-Mégrin. Il faudrait rectifier cela.

Malgré les défauts de l'interprétation, il ne serait pas impossible que cette reprise, à laquelle M. Alexandre Dumas fils a donné tous ses soins, fît quelques belles recettes.

CLXXXI

CHATELET. 30 décembre 1873.

Reprise des PILULES DU DIABLE

Féerie en trois actes, par Anicet Bourgeois et Ferdinand Laloue.

La féerie est un genre de spectacle qui plaît universellement, et qui a sa raison d'être : il répond à l'amour du merveilleux chez les petits et chez les grands, au rêve de l'impossible. Théophile Gautier, qui préférait de beaucoup les féeries aux mélodrame

et les clowns aux comédiens, a souvent exprimé le désir que des poètes à l'imagination riche et féconde s'amusassent à dessiner le plan d'une féerie tracée en dehors des *libretti* vulgaires. Jamais je n'ai mieux compris la légitimité de ce vœu qu'en écoutant la vieille histoire des *Pilules du Diable*. On ne saurait deviner par quels procédés deux hommes d'esprit ou de quelque chose d'approchant parvinrent à écrire trois actes où l'on ne rencontre ni une situation plaisante ni un mot drôle. Ils ont laissé la parole aux trucs, et s'il arrive que les trucs ratent, que reste-t-il ?

Pour moi, ce n'est pas aux poètes que je m'adresse, c'est aux directeurs de théâtre. Il me semble qu'avec les sommes considérables qu'ils consacrent à la fabrication d'une féerie, ils pourraient nous montrer quelque chose de plus ingénieux que des morceaux de bois ou de carton qui se retournent pour changer un coffre en berceau ou une armoire en cabriolet. Que les petits pains s'envolent en l'air, j'y consens encore, si l'on aperçoit pas à l'œil nu la ficelle qui les emporte. La scène où l'on entonne des pintes d'eau dans l'estomac de Sottinez est fort surprenante ; mais il faudrait me cacher le tuyau de caoutchouc par lequel cette eau s'écoule.

Le plus clair des magnificences nouvelles des *Pilules du Diable*, ce sont deux ballets très bien montés. Le premier se compose de cinquante polichinelles et de cinquante arlequines revêtus de costumes éblouissants. Le second, qui s'appelle, je ne sais pas pourquoi, le ballet des prestidigitatrices, est de beaucoup supérieur à l'autre et a produit un grand effet.

Les acteurs du Châtelet, à l'exception de M. Montrouge et de M. Sairvier, qui débutait dans le rôle extravagant de Seringuinos, manquent un peu de verve et de gaieté. Mlle Lasseny, chargée du rôle de la Folie, ne la rendra certainement pas contagieuse ; on ne saurait manquer à ce degré ni de grâce ni de voix

Du reste, M{lle} Lasseny paraissait gênée, et le mouvement perpétuel par lequel elle imitait le soldat qui remonte son sac sur ses épaules, semblait déceler chez elle la crainte louable de perdre le peu de vêtement qu'elle portait.

Il est arrivé un singulier accident à une débutante, M{me} Rollin ; un changement de costume à vue lui a enlevé non seulement sa défroque de vieille fée, mais encore sa luxuriante chevelure de jolie femme. M{me} Rollin ne s'est pas troublée pour si peu ; d'une main preste elle a rattrapé son cache-folie et se l'est repiqué sur l'occiput avec la même tranquillité qu'elle eût conservée dans son cabinet de toilette ; après quoi, elle a attaqué, avec l'aplomb qui convient à une personne de tant de... chignon, une romance que couronnait un point d'orgue vraiment extraordinaire.

Voilà pour l'imprévu, car on sait que les premières représentations des féeries ne sont guère que des répétitions générales. Aujourd'hui sans doute les poulies sont graissées, les portants glissent aisément dans leurs rainures et les villes moresques ne restent plus accrochées sur les murs des auberges. Il y aura encore de beaux jours pour *les Pilules du Diable*.

CLXXXII

Ambigu-Comique.　　　　　　　　31 décembre 1873.

CANAILLE ET COMPAGNIE
Drame en beaucoup de tableaux, par MM. Clairville, Siraudin et Koning.

Voici une pièce dont j'ai été tenté de dire beaucoup de mal, parce qu'elle le mérite, mais qui me désarme

cependant parce qu'elle est intéressante en certaines parties et qu'elle renferme des scènes vigoureuses ou comiques, qui ne sont pas toutes banales.

Le principal défaut, assez extraordinaire à signaler chez les auteurs expérimentés de *la Fille de Madame Angot*, c'est que la pièce est mal bâtie ; elle est coupée en une infinité de tableaux, dont quelques-uns durent moins de temps qu'un entr'acte. Trois ou quatre expositions successives s'échappent l'une de l'autre comme les tuyaux d'une lunette marine. Enfin, au moment où l'intérêt, qui a fini par triompher de tant d'obstacles, s'empare du spectateur, le drame s'interrompt brusquement, abandonnant la plupart des personnages à une destinée inconnue.

J'attribue la cause de ces incohérences ou de ces bizarreries au projet complexe qu'avaient dû concevoir les auteurs d'écrire un gros drame très palpitant, puis de se servir de leur fable, une fois trouvée, comme d'un cadre pour y rassembler, au moins par échantillons, les diverses espèces, variétés et sous-variétés de coquins que renferme une grande ville. Ce plan hardi ouvrait toute grande au spectateur la porte d'un immense égoût, *cloaca maxima*, au-dessus de laquelle ils ont écrit cette inscription, qui est une raison sociale : *Canaille et Compagnie*.

Heureusement, ils n'ont pas pénétré bien avant dans les infections sociales ; ce qu'ils en montrent suffit cependant à affecter les nerfs délicats et les narines sensibles.

La promenade commence par la cour de la mairie de la rue Drouot, où se croisent les industriels interlopes, le légiste qui s'offre pour quarante sous à représenter un client devant la justice de paix, le ramasseur de bouts de cigares qui vient retirer sa carte d'électeur, la bouquetière qui guette les mariées, et enfin la fausse mère qui entreprend au besoin la rupture des

mariages, en recommençant avec le fiancé la scène de Lucette ou de Nérine avec M. de Pourceaugnac.

On traverse ensuite une cité borgne, espèce de cour des miracles, où grouillent des industries fétides, par exemple celle de l'entreprise des petits pifférari, savoyards et autres mendiants, dont la voix plaintive exploite la pitié publique au profit d'un misérable qui inspecte ses victimes en fumant des londrès. Il y a encore l'assemblée des actionnaires de la société en commandite pour la fabrication des sangsues mécaniques, et pour le chauffage des rues de Paris ; puis l'intérieur du Tivoli-Wauxhall. Que sais-je ! On rencontre à travers ces marécages des traits amusants et des observations prises sur le vif de la crapule parisienne. Mais, parfois, cela lève le cœur, et je supplie qu'on éteigne, dans l'intérêt de la salubrité publique, le rôle ignoble de l'ami de madame Alphonse.

Mais le drame ? Patience : le voici. Un banquier peu scrupuleux, M. Marcelli, s'est fait le tuteur d'une demoiselle Germaine Butler, fille d'un riche négociant anglais qui a été assassiné à Bordeaux. L'assassin, qu'on supposait être un certain Paul Daveley, l'amant de Mme Butler, n'a pu être condamné que par coutumace.

Mais le condamné était innocent. Après une longue absence, pendant laquelle il a fait une grosse fortune dans les Indes orientales, il revient en France sous un faux nom, afin de rechercher, de démasquer et de punir le véritable coupable, qui n'est autre que M. Marcelli. Cette lutte, sourde d'abord, puis éclatante de Paul Daveley contre le banquier Marcelli forme le nœud du drame, et aboutit, comme on le pense bien, à la réhabilitation de Paul Daveley.

Ce que font, dans les replis de cette intrigue, un caissier minotaurisé par son patron, un comte de Mer-

val, qui est le beau-frère de Paul Daveley, etc., etc., serait difficile à décrire et ne vous amuserait guère.

Ajoutez, pour corser cet imbroglio de noirceurs, que Germaine Butler, la pupille de Marcelli, est amoureuse du comte de Merval, qu'elle veut le séparer de sa femme par des combinaisons atrocement machiavéliques, et que ces machinations, doublement abominables de la part d'une jeune fille, n'aboutissent à quoi que ce soit ; et vous vous ferez une idée approximative de *Canaille et Compagnie*.

On y est très souvent choqué, quelquefois indigné ; on ne s'y ennuie pas.

Il faut dire que le rare talent de M. Paulin Ménier tire un parti surprenant du personnage de Paul Daveley. Il y a une scène où Paul obtient d'un portefaix ivre, dont le témoignage fut jadis décisif dans le procès de Bordeaux, l'aveu qu'il possède une lettre constatant la culpabilité de Marcelli. « — Tu l'as, cette lettre ? » s'écrie Paul Daveley. Il faut entendre, sous ces cinq mots, la voix de M. Paulin Ménier, il faut voir sa physionomie, où se peignent une joie furieuse et l'espoir de la vengeance. Je l'ai applaudi à quatre mains.

CLXXXIII

Cluny. 18 septembre 1873.

LES DAMES AVANT TOUT
Comédie en trois actes, par M. Laurencin.

On s'est moqué de *la Cuisinière bourgeoise* qui prescrivait de prendre un lièvre pour faire un civet. C'est

ainsi que les enseignements de la raison pure sont accueillis chez nous, nation frivole et rieuse.

Mais que pensez-vous de la formule suivante :

« Pour faire un civet (*aliàs* pièce de théâtre), ne prenez rien du tout, ne l'épluchez pas, ne le faites pas cuire, ne l'assaisonnez pas, laissez le rancir et servez froid. »

La recette est maigre, mais M. Laurencin s'en est contenté. Je doute que le public s'en régale longtemps.

L'interprétation est à la hauteur de l'œuvre ; cepen- M. Victor Gay, qui débutait, a de la rondeur et de la verve ; il pourra, quand il le voudra, doubler agréablement M. Lanjallay ou M. Blondelet, des Variétés.

On a paru surpris des allures d'une demoiselle chargée du rôle de la bonne Félicité. Ce n'était probablement qu'un de ces accidents auxquels on remédie avec quelques gouttes d'ammoniaque dans un verre d'eau.

CLXXXIV

Châtelet. 18 mars 1873.

Reprise de CARTOUCHE

Voilà certainement une reprise dont le besoin ne se faisait pas sentir.

N'y a-t-il pas conscience de tenir d'honnêtes gens enfermés jusqu'à une heure du matin pour leur servir un si mince régal ?

Les aventures de Cartouche, relatées dans la Bibliothèque bleue ou dans les recueils biographiques, sont mille fois plus intéressantes que le pauvre mélodrame

qu'on est allé déterrer dans les catacombes dramatiques.

M. Dumaine y fait de son mieux ; il marche sur les toits comme un couvreur et grimpe à la corde lisse comme le plus léger des clowns.

On a remarqué deux jolis décors : la vue de Paris du haut des toits, et la forêt. Cela ne suffit pas.

23 décembre 1879.

ON DEMANDE UN MOLIÈRE

Deux siècles ont passé sur les cendres de Molière ; et, cependant, en ce pays de courte mémoire qui use si vite ses admirations, ses grands hommes et ses gouvernements, la popularité de l'auteur du *Misantrope* est plus vivace que jamais. Cela s'explique, par son génie d'abord, ensuite parce que ce génie travailla toujours en plein filon de l'esprit français ; je veux dire ce mélange intime de finesse et de bon sens qu'on a défini la raison assaisonnée. Point ou peu d'écarts du côté de l'imagination ou de la fantaisie, une sensibilité merveilleusement aiguisée pour saisir les plaisantes contradictions des sentiments exaltés ; dans la peinture de la vie humaine, une préférence involontaire à toucher le ridicule des passions qui réjouit le spectateur, plutôt qu'à châtier les vices qui offenseraient sa vue, tels sont les caractères essentiels d'un art moyen dans lequel Molière peut avoir des devanciers, des émules et des disciples, mais où il n'a point rencontré d'égal.

La popularité dont je parlais tout à l'heure arrive

chez les lettrés à la ferveur et presque aux formes d'un culte. Lorsque M. Taschereau publia, vers 1827, son *Histoire de la vie et des ouvrages de Molière*, vingt pages de petit texte lui suffirent pour énoncer les différentes éditions du maître et les ouvrages écrits à son sujet. Aujourd'hui, la *Bibliographie moliéresque*, réunie par M. Paul Lacroix, forme à elle seule un volume in-octavo, et sera bientôt débordée.

Et cependant, ce que nous savons positivement de Molière est bien peu de chose. Son acte de naissance est contesté; peut-être les os qui reposent au cimetière du Père-La-Chaise ne sont-ils pas les siens; nous ne sommes sûrs ni de son berceau ni de sa tombe. Même incertitude pour les traits de son visage; il existe des portraits de lui qui passent pour ressemblants, mais qui ne sont pas authentiques, et des portraits authentiques dont la ressemblance est mise en doute.

Enfin, et c'est là le point étrange où j'en veux arriver, on en est encore à disputer sur le texte même de ses ouvrages.

Je n'en veux pour preuve que la très intéressante notice écrite ces jours-ci, pour quelques curieux, par le bibliophile Jacob, sur *la véritable édition originale des œuvres de Molière* et publiée à la librairie Fontaine. Je veux l'analyser, mais non la recommander; elle est déjà épuisée.

Il faut savoir d'abord que la plupart des comédies de Molière furent imprimées de son vivant, de 1662 à 1673, depuis *l'Étourdi*, jusqu'aux *Femmes savantes*, avec son autorisation, sur des épreuves qu'il révisa lui-même de la manière la plus attentive. Mais ces éditions originales, qui ne comprennent ni *don Garcie de Navarre*, ni *l'Impromptu de Versailles*, ni *Don Juan*, ni *Mélicerte*, ni *les Amants magnifiques*, ni *la Comtesse d'Escarbagnas*, ni *le Malade imaginaire*, sont devenues rarissimes au point que chacune d'elles se vend com-

munément de 500 à 1,500 francs, selon la dimension des marges et la qualité de la reliure.

C'est, pour le public, comme si elles n'existaient pas.

A quelle époque les pièces de Molière furent-elles réunies pour la première fois en corps de volume? Au dire de M. Taschereau et de beaucoup d'autres bibliographes, la première édition des Œuvres de Molière était celle de 1682, que La Grange, le semainier de la troupe de Molière, donna chez les libraires Thierry, Barbin et Trabouillet, avec le concours de son camarade Vinot. Cela était tenu pour article de foi, car tout dernièrement, M. Alphonse Lemerre, voulant donner une édition exacte, a réimprimé, d'après celle de 1682, les pièces qui n'avaient pas vu le jour du vivant de Molière.

Il y avait cependant beaucoup à dire contre l'édition de La Grange et Vinot, remplie de fautes typographiques et suspectée de mutilations volontaires. Notez que La Grange et Vinot se vantaient d'avoir révisé le texte d'après les manuscrits de Molière que sa veuve leur avait confiés et qu'on n'a jamais revus. Quel était donc ce mystère! La critique moderne est parvenue à l'éclaircir. Molière vivant avait fait tête à ses ennemis, en se reposant sur la protection toute puissante de Louis XIV. Molière mort se trouva sans défense contre les sévérités clandestines de la censure; celle-ci avait exigé des éditeurs plus de cent cartons, qui mutilaient à tort et à travers des œuvres que la cour elle-même avait applaudies dans leur intégrité.

Heureusement, la science a fait des miracles; c'est elle qui a exhumé les ruines de Ninive; c'est elle qui retrouva en Orient, à Constantinople même, l'exemplaire original de M. de la Reynie, c'est-à-dire les épreuves sans modification ni retouche, telles que les éditeurs les avaient présentées à la police pour obtenir son visa. M. de Soleinne acheta 75 francs cette

collection unique, la fit laver, réparer et habiller par Bauzonnet. M. Armand Bertin acheta le livre 800 fr. à la vente de M. de Soleinne ; M. le comte de Montalivet le racheta 1,210 fr. à la vente de M. Armand Bertin. On l'estime aujourd'hui de 10 à 12,000 fr.

Du reste, M. Aimé Martin, à qui M. Armand Bertin l'avait obligeamment prêté, s'en est largement et habilement servi pour la quatrième réimpression de son édition de Molière.

On en était là, c'est-à-dire que l'édition de 1682 non cartonnée continuait à passer pour la première et la seule authentique des *Œuvres de Molière*, lorsque M. Pierre Deschamps fit paraître en 1860 le catalogue raisonné de la bibliothèque de Félix Solar, laquelle renfermait une édition des *Œuvres complètes de Molière*, en sept volumes in-12, publiés en 1674-75, chez Denys Thierry et Claude Barbin.

Ce fut un événement dans le monde des bibliophiles.

On se mit en quête, et bientôt on déterra trois ou quatre exemplaires de cette prodigieuse rareté ; deux de ces exemplaires passèrent entre les mains de M. Léopold Double, qui permit au bibliophile Jacob de les compulser à loisir. Cet examen ne tarda pas à mettre le savant conservateur de la Bibliothèque de l'Arsenal sur la voie d'une découverte de la plus haute importance.

Fatigué de l'audace des contrefacteurs et de l'infidélité de ses propres libraires, Molière avait sollicité et obtenu de Louis XIV, à la date du 18 mars 1671, un privilège accompagné de clauses exceptionnelles, pour l'impression de ses œuvres complètes. Il se mit au travail, prépara le texte de son édition, et il le faisait imprimer à ses frais chez Denys Thierry, lorsque la mort le frappa subitement le 16 février 1673. Sa veuve céda l'édition commencée à Claude Barbin, qui l'acheva et la mit en vente.

D'où il suit que si l'on veut connaître dans sa pureté le texte des immortelles comédies de Molière, il faut le lire dans l'édition de 1673-74 ; mais comme un exemplaire quelconque de ces sept volumes coûte de 2,000 à 2,500 francs au bas mot, j'en suis réduit à exprimer le vœu qu'un éditeur intelligent nous donne le plus tôt possible une réimpression fidèle de l'édition préparée par Molière lui-même.

Ce n'est pas qu'entre les éditions courantes que nous avons tous entre les mains et le vrai texte de Molière, les différences soient extrêmement fortes. Il en est d'importantes cependant ; ainsi pour *le Malade imaginaire*, on est en présence de deux versions fort distinctes l'une de l'autre ; mais, en général, les corrections portent sur des nuances fort légères. A vrai dire, c'est ce qui en fait le prix pour les connaisseurs. Déjà l'édition de 1682 infligeait au style alerte et primesautier du plus savoureux des écrivains français, d'insupportables rajeunissements. On l'affadissait en voulant le régulariser. Parfois, les éditeurs de 1682 et années suivantes se sont contentés de remplacer une saillie un peu verte par une belle et bonne platitude.

Ainsi Molière fait dire à son Sganarelle, qui se croit trompé par madame son épouse :

Suffit ! vous savez bien où *le bois* me fait mal.

Lagrange et Vinot ont remplacé *le bois* par *le bât*. Or, Sganarelle n'est pas un âne, mais simplement un... Vous m'entendez bien.

Un mot en finissant.

Il n'est pas définitivement démontré que l'édition originale signalée par M. P. Deschamps et décrite par M. Paul Lacroix, soit véritablement la première des *Œuvres complètes de Molière*. M. Brunet en a décrit une autre datée de 1673, l'année même de la mort de

Molière. Et celle-là possède un formidable avantage sur sa cadette ; c'est que, si celle-ci est rarissime, personne n'a jamais vu celle-là. Or, si l'édition que l'on connaît vaut quelques milliers de francs, supputez vous-même à quelle somme idéale on peut estimer l'édition qu'on ne saurait avoir ! C'est proprement le merle blanc de la bibliophilie[1].

Et vite, qu'on nous donne un vrai Molière à 3 fr. le volume ! Voilà qui consolerait d'honnêtes amateurs chargés de science et légers d'argent !

CLXXXV

Comédie-Française. 13 janvier 1874.

Reprise de PÉRIL EN LA DEMEURE
Comédie en deux actes en prose, par M. Octave Feuillet.

Mme la baronne de Vitré est certainement une femme charmante, une honnête femme (qui s'en vante un peu trop), une excellente mère, en un mot le parangon de toutes les vertus imaginables ; mais franchement on n'est pas bavarde à ce point-là ; et si toute autre que Mme Plessy eût entrepris de faire écouter une enfilade de tirades aussi longues que la galerie des Glaces à Versailles, les plus courageux eussent sans doute pris leur chapeau pour se soustraire au bruit strident de ce moulin à paroles. Le premier acte de *Péril en la demeure* n'est qu'un immense monologue, coupé çà et là par les répliques que la baronne veut bien tolérer, pourvu qu'elles soient brèves.

[1] Hélas! je l'ai vu et touché quelques mois plus tard, et je n'ai pu le retenir.

Par un contraste étonnant, la situation capitale du second acte est traitée en pantomime.

La comparaison de ces deux faits prouve que M. Octave Feuillet ne destinait pas *Péril en la demeure* aux perspectives du théâtre. Un ouvrage qui ne comporte ni développement de caractères, ni développement de passions a beaucoup à faire pour éviter l'ennui, car ni les finesses d'un esprit recherché, ni les peintures dialoguées ne sauraient remplacer l'intérêt absent. La question de savoir si M. de Vitré acceptera ou non une place d'attaché payé à Madrid me laisse absolument froid; et si M^{me} de Vitré entreprend le sauvetage d'un honneur conjugal menacé, c'est uniquement pour que monsieur son fils ne se laisse pas détourner de ce que les bureaux du quai d'Orsay appellent « la carrière ». Ce genre de littérature diplomatique semble destiné plus spécialement à un public de secrétaires de légation ou de chanceliers de consulat. En sortant de là, on éprouve comme un vague désir de manger un pudding de cabinet ou un biscuit glacé à la Nesselrode, pour se refaire.

Le poids de ces deux actes repose sur M^{me} Plessy, qui le porte avec une vaillance enjouée et une science des détails qui ont ravi l'auditoire. M. Pierre Berton continuait ses débuts dans le rôle du jeune homme qui ne veut pas aller à Madrid avant d'avoir trompé son supérieur hiérarchique ; il l'a rendu avec une chaleur inquiétante pour la prose de *Péril en la demeure*.

Après le proverbe de M. Octave Feuillet, on reprenait *Crispin rival de son maître ;* MM. Got et Coquelin ont joué avec une verve entraînante cette farce sans gaîté, que protège seul le grand nom de Le Sage.

CLXXXVI

Odéon. 15 janvier 1874.

LE MALADE RÉEL
A propos en un acte, par M. d'Hervilly.

TARTUFFE et LE MALADE IMAGINAIRE

L'Odéon vient de célébrer l'anniversaire de la naissance de Molière par une représentation très intéressante et qui avait attiré une grande affluence. Les petites places surtout étaient bondées; je signale le fait parce qu'il y a toujours profit à observer les impressions produites sur les classes populaires par les œuvres de notre grand comique. Chez Molière, l'intention est si juste, l'exécution si franche et le trait si net que rien ne manque le but. Le public de l'Odéon s'en est donné à cœur joie, et s'il a ri de bon cœur aux bouffonneries du *Malade imaginaire*, il a pris plus de plaisir encore aux détails exquis de ce rare chef-d'œuvre qui s'appelle *Tartuffe*.

Il faut dire que l'interprétation en était satisfaisante en général et supérieure sur quelques points. M. Geffroy jouait *Tartuffe*, et c'est un plaisir pour moi de lui adresser une louange méritée.

J'avais déjà vu M. Geffroy dans ce rôle à la Comédie-Française; il m'y était apparu intelligent et profond, mais un peu noir, un peu sombre, un peu triste, s'éloignant trop du portrait tracé par le poète lui-même.

Il a l'oreille rouge et le teint bien fleuri.

J'ai donc été aussi charmé que surpris de la transformation volontaire que s'est imposé cet artiste consciencieux non moins qu'habile. Il a saisi avec force les côtés risibles du personnage ; ce qui lui a donné sans effort le contraste dessiné par Molière, entre le cuistre gourmand et sensuel des premiers actes et le coquin sinistre qui se redresse ensuite comme un serpent sous le pied de son bienfaiteur. Je ne crois pas avoir jamais vu le rôle entier composé ni rendu d'une manière si complète et si saisissante.

M. Geffroy a été rappelé d'acclamation au milieu et à la fin de la pièce. On me raconte qu'il était pris d'une peur horrible. Il n'est que des artistes de cette valeur pour avoir de ces timidités.

M^{me} Doche n'était pas non plus rassurée ; elle abordait pour la première fois le grand répertoire par le rôle d'Elmire. Elle est devenue peu à peu assez maîtresse d'elle-même pour dire, avec autant de mesure que de tact, les scènes scabreuses du quatrième acte. Si je ne tenais compte d'une tension nerveuse que M^{me} Doche dominait difficilement pendant les premières parties, je lui rappellerais que l'aimable Elmire doit être souriante et non sévère :

Je veux une vertu qui ne soit pas diablesse.

Il ne suffit pas de le dire ; il faut encore le persuader.

M^{lle} Colas, visiblement souffrante, débite avec verve les gauloiseries de Dorine ; et M^{lle} Baretta est tout à fait gracieuse dans le personnage de Marianne.

Après le *Tartuffe*, venait un acte de circonstance, écrit par M. d'Hervilly en vers d'une facture solide et résonnante. *Le Malade réel* est une sorte de prologue pour une reprise du *Malade imaginaire* ; il y a de la fantaisie et de l'esprit dans cette improvisation

qui rassemble autour de Sganarelle, ci-devant médecin malgré lui, les différents types de docteurs depuis le dix-septième siècle jusqu'à nos jours : le médecin à bonnet carré ; le médecin des dames, en habit de taffetas céleste ; le médecin de la grande armée : le chirurgien de marine ; enfin le médecin d'aujourd'hui, tous réconciliés avec Molière, et ne se souvenant plus que des services rendus par cet immortel génie au monde qu'il a le privilège d'égayer et de consoler encore après deux siècles de gloire.

CLXXXVII

Théâtre Cluny. 22 janvier 1874.

Reprise du CRIME DE FAVERNE

Drame en six actes, par MM. Théodore Barrière et Léon Beauvallet.

Le *Crime de Faverne* est un bon et solide drame, charpenté par une main vigoureuse ; le Théâtre-Cluny n'a pas été maladroit de reprendre un ouvrage qui fit, il y a quelque dix ans, de longues et fructueuses recettes à l'Ambigu.

Ce drame renferme une situation vraie, poignante et neuve, qui s'est imprimée dans la mémoire des connaisseurs : je veux parler de la folie du notaire Séraphin, foudroyé rétrospectivement dans son bonheur de veuf inconsolable par la révélation des torts de M^{me} Séraphin.

Aujourd'hui encore, l'épisode du pauvre notaire domine la fable principale, et demeure le principal intérêt du *Crime de Faverne*.

A l'Ambigu la pièce était bien jouée et bien montée ; mais à la rue des Ecoles, on fait ce que l'on peut plutôt que ce que l'on veut. Ainsi, le fameux décor roulant, au moyen duquel la tour de Faverne disparaissait aux yeux du spectateur pour faire place à la forêt, n'a pu, ni de gré ni de force, s'introduire dans la boîte à dominos qui s'appelle la scène de Cluny.

L'interprétation est meilleure du côté des dames que de l'autre. Mmes Anna Wilson et Charlotte Raynard se partagent, non sans talent, les larmes et le sourire.

Mais il reste Frédérick Lemaître pour le rôle de Séraphin ; et vraiment c'est assez. Ce que Frédérick possède encore de voix et d'ardeur suffit à remplir le théâtre Cluny, et l'on peut apprécier encore la justesse de l'expression, l'ampleur du geste, la profondeur de la conception théâtrale qui firent de Fréderick Lemaître le premier des artistes contemporains.

M. Frédérick Lemaître fils, chargé de représenter le personnage du chevalier Balthazar, ne rappelle que d'assez loin les qualités paternelles ; il les rappelle cependant, et s'il n'a pas le rugissement du lion, il traduit du moins avec énergie les grincements de la hyène. Il a su donner une physionomie hideuse mais saisissante au chevalier Balthazar.

CLXXXVIII

Ambigu-Comique. 24 janvier 1874.

LE SECRET DE ROCBRUNE
Drame en cinq actes par MM. Thouroude et Frantz Beauvallet.

La scène se passe en 1805, alors que, sous la politique réparatrice de l'Empereur et roi, les émigrés,

rentrant dans leur patrie, recouvraient leurs titres et leurs biens. Tel est le cas particulier de M. le comte de Rocbrune, qui retrouve son patrimoine intact, grâce au dévouement d'un fermier nommé Garousse (nous sommes en Provence). Au moment même où le comte et son jeune fils Arnold reprennent possession du château de leurs pères, une pauvre femme, nommée Claudine (c'est la *fille-mère* du drame), s'écrie en pâlissant : « Le comte de Rocbrune ! lui ! » et tombe évanouie.

Voilà le premier acte. En faut-il davantage pour deviner les quatre autres ? Il est évident et non contesté que Claudine a été séduite par le comte et que la jeune Marianne est leur fille. Ou les règles de l'art dramatique sont fausses, ou bien le jeune vicomte Arnold de Rocbrune s'éprendra d'amour pour Marianne. — Mais c'est sa sœur, vous n'y pensez donc pas ? — J'y pense si bien, que j'ai déjà trouvé la solution du problème ; Arnold ne peut pas être le fils du comte, et vous verrez qu'au cinquième acte, on découvrira qu'il est le fils du brave fermier Garousse. — Donc Arnold épousera Marianne.

Les choses se sont déroulées de point en point telles que je les avais prévues après le premier acte.

Un détail cependant que je n'avais pas pu deviner. Comme il serait gênant pour le jeune vicomte d'appeler Garousse son beau-père, ce dernier est assassiné, sans autre motif, par un méchant bourgeois appelé M. Livrade.

Le comte de Rocbrune rend l'honneur à celle qu'il avait séduite ; quant au jeune Arnold, il ne sera plus le fils du comte, mais il devient le gendre de son ancien père.

La censure a rendu un bien mauvais service aux auteurs du drame nouveau en leur défendant de l'appeler *la Fille-mère*. Privé de ce titre à sensation, l'ou-

vrage demeure un simple mélodrame — du genre *Borgne* — plus ou moins le style.

Si M. Thouroude n'eût pas été l'auteur du *Bâtard*, la pièce se serait probablement appelée *la Bâtarde*.

Le but du *Secret de Rocbrune* étant de démontrer que les pères naturels s'exposent à voir leurs fils légitimes devenir amoureux de leurs sœurs qui ne le sont pas, le vrai titre s'indiquait de lui-même : *Et ta sœur?* Cette idée, qui n'est venue ni à M. Thouroude ni à M. Frantz Beauvallet, m'a été suggérée par un des spirituels auteurs du dernier grand succès de l'Ambigu : *Canaille et Compagnie*. — *Suum cuique tribuere*.

CLXXXIX

Comédie-Française. 27 janvier 1874.

Reprise de LA CIGUË

Comédie en deux actes en vers par M. Emile Augier.

J'étais à la première représentation de *la Ciguë*. J'y étais avec tous mes amis, avec tous ceux devant qui s'ouvraient alors l'avenir et l'espérance, et dont beaucoup sont morts à la peine. A vrai dire, nous formions, si non la meilleure, du moins la plus large partie du public. A peine comptait-on deux cents spectateurs dans le vaste Odéon où Lireux se vantait d'entretenir, par ses procédés directoriaux, une fraîcheur salutaire.

Eh bien ? cette solitude nous mit à l'aise pour fêter l'éclatant début d'Emile Augier. Ce furent des transports sans fin, et, le lendemain, les journaux racontèrent

l'ovation faite à un poète inconnu par une poignée de jeunes gens, qui avaient spontanément devancé le jugement du public.

Après un si long intervalle, j'ai retrouvé l'œuvre d'Emile Augier aussi jeune, aussi vivante qu'au jour de son éclosion, et peut-être m'a-t-elle paru plus puissante, grâce à son interprète éloquent et passionné : j'ai nommé M. Delaunay.

MM. Barré et Joumard ont fait beaucoup rire sous les masques avinés de Cléon et de Paris, qui d'ailleurs avaient été supérieurement dessinés à l'origine par Louis Monrose et Alexandre Mauzin.

M^{lle} Tholer a des qualités de diction et de finesse, mais elle n'a pas effacé pour moi le souvenir de cette charmante Emilie Volet, si aimée des dieux, puisqu'elle mourut si jeune, et qui donnait au rôle d'Hippolyte une grâce touchante et noble. M^{lle} Tholer, à ce qu'il m'a semblé, se croyait plutôt dans un salon du répertoire de Scribe que sous le ciel d'Athènes.

La reprise de *la Ciguë* a été accueillie avec une grande faveur par le public d'élite qui a ressuscité les beaux jours de la Comédie-Française.

CLXL

PORTE-SAINT-MARTIN. 29 janvier 1874.

LES DEUX ORPHELINES

Drame en huit parties, par MM. Ad. d'Ennery et Cormon.

Comme il arrive souvent que le lecteur saute à pieds joints par-dessus les alinéas d'un compte rendu

de théâtre pour arriver à la conclusion de l'article et connaître sans plus tarder le dispositif de l'arrêt, je veux, tout d'abord, satisfaire sa curiosité légitime. Sachez donc que *les Deux Orphelines* viennent d'obtenir à la Porte-Saint-Martin un très grand et très légitime succès.

Je ne saurais analyser par le menu un drame en huit actes, bourré de situations touchantes ou terribles ; je me contente de l'esquisser.

Deux jeunes filles, que l'on croit les deux sœurs, arrivent à Paris par le coche de Normandie. Louise, la plus jeune, est aveugle depuis deux ans. A peine ont-elles mis pied à terre, que l'aînée, Henriette, est enlevée par les ordres d'un jeune débauché le marquis de Presles, qui la fait transporter dans sa petite maison. Louise reste seule, appelant vainement sa sœur, qu'elle demande à tous les passants ; la pauvre jeune aveugle va périr sous les roues d'un carrosse, lorsqu'elle est sauvée par la famille Frochard. Peut-être la mort aurait-elle mieux valu pour elle.

Voici, en effet, en quelles mains elle est tombée. Frochard le père était un voleur et un assassin ; il a été exécuté en grève. La veuve Frochard lui survit, avec deux fils, Jacques, un colosse et un vaurien qui marchera sur les traces de son père, et Pierre, un faible enfant estropié dès le premier âge par la brutalité de son aîné. Quant à la veuve, elle mendie tant pour elle-même que pour Jacques qu'elle idolâtre. « Lui travailler ! un si bel homme ! » Cette exclamation de la veuve Frochard explique la moralité de ces bohémiens, qui regardent Pierre le boîteux comme « un sans cœur » parce qu'il travaille de son état de remouleur au lieu de tendre la main.

En rencontrant Louise, aveugle et abandonnée, une abominable pensée surgit chez la veuve Frochard.

— « Voilà mon gagne-pain tout trouvé ! » s'écrie-

t-elle. Et, sous prétexte d'aider la malheureuse enfant à retrouver sa sœur, elle la promène dans les rues de Paris en l'obligeant à chanter pour mieux attendrir les passants.

Pendant que Louise est entraînée par l'infâme mégère, qu'est devenue Henriette? Amenée de force dans la petite maison du marquis de Presles, au milieu d'une fête donnée à de jeunes seigneurs libertins et à des filles perdues, elle les étonne par ses résistances indignées : « Il n'y a donc pas parmi vous un seul homme d'honneur? » s'écrie-t-elle. A cet appel un gentilhomme se lève et lui offre sa main ; c'est le chevalier de Vaudrey. Le marquis de Presles, qui veut s'opposer à la délivrance de sa captive, reçoit un coup d'épée, et Henriette est libre. Retrouvera-t-elle sa sœur?

Ceci n'est que le point du départ du drame véritable qui va se nouer, grâce à l'amour subitement ressenti par le chevalier de Vaudrey pour la fière et charmante Henriette. Le chevalier ne peut se marier sans le consentement de sa tante, M^{me} la comtesse de Linières, qui est la propre femme du lieutenant-général de police. Un secret pèse sur la vie de M^{me} de Linières, et ce secret, le magistrat lui-même n'a pu le déchiffrer dans le cœur de sa femme. Dès les premiers mots, le public est mis dans la confidence. Avant d'épouser le comte par les ordres absolus d'un père, M^{me} de Linières avait eu un enfant d'un amour clandestin, et cet enfant, cette fille, une volonté inexorable l'a abandonnée à la charité publique. On devine tout de suite que la pauvre jeune fille aveugle, qui tend la main dans les carrefours de Paris, n'est autre que la fille de la noble comtesse de Linières.

Croit-on que l'intérêt du drame soit affaibli par l'indiscrétion calculée des auteurs ? Erreur profonde. Diderot l'a dit avant moi : voulez-vous captiver le

spectateur et lui faire partager les émotions de vos personnages comme les siennes propres ? mettez-le dans la confidence.

A partir de ce moment, l'artifice du drame consiste à rapprocher la grande dame de la pauvre mendiante, puis à l'en séparer sans qu'elle ait rien deviné. Jugez de l'effet, lorsque Mme de Linières, sortant de l'église, aperçoit Louise aveugle et demi-nue, grelottant sous la neige, lui fait l'aumône et s'éloigne en disant seulement : « Mon enfant, vous prierez Dieu pour moi ! » Combien de spectateurs n'ont pas dû faire un effort sur eux-mêmes pour ne pas crier à Mme Doche : « Mais c'est ta fille ! reconnais-la donc ! emporte-la ! réchauffe-la sous ta mante de velours et sous tes baisers ! » Non, la vision s'est évanouie, et Louise, épuisée de fatigue, reprend à la suite de la veuve Frochard sa cruelle promenade et sa mélancolique chanson sur l'air : *O ma tendre musette*, cette poignante mélodie de Monsigny, un homme de génie qui, au dire des savants, n'était pas musicien.

Cependant la comtesse a voulu voir Henriette, la femme obscure, sans nom et sans fortune dont son neveu s'est épris. Cette entrevue lui révèle d'abord la noblesse de cœur d'Henriette, qui refuse une union si fort au-dessus d'elle ; puis l'orpheline lui raconte son histoire. Ah ! c'est ici qu'on a pleuré. Le père d'Henriette était si pauvre, qu'il avait pris la fatale résolution d'abandonner son enfant au maillot ; en arrivant à la porte de l'hospice, il entend des cris dans l'ombre ; c'était une petite créature délaissée et qui allait mourir de froid. Savez-vous ce que fit le brave homme ? Il était parti avec un enfant qu'il ne pouvait plus nourrir, il en ramena deux au logis. Dans les langes de la nouvelle venue, une forte somme était cousue avec un nom — celui de Louise — la fille de la comtesse !... A ce moment la voix de l'aveugle se

fait ententre dans la rue. La mère va donc retrouver et sauver son enfant.

Non, pas encore. Le comte de Linières survient, et fait enlever Henriette, qui, jetée à la Salpêtrière, sera déportée à la Guyane ou à la Nouvelle-France.

Le tableau de la Salpêtrière a continué le succès déjà très grand. Henriette retrouve là une malheureuse fille à qui elle avait donné de bonnes paroles et un petit secours au premier acte ; c'est Marianne, la maîtresse de Jacques Frochard. Marianne, à force de repentir et de bonne conduite, vient d'obtenir son ordre de sortie. Lorsqu'on appelle le nom d'Henriette pour la déportation, Marianne se présente. La supérieure de la Salpêtrière va la démentir, mais les paroles s'arrêtent sur ses lèvres. — « Ma mère », dit Marianne, « sauvez à la fois l'avenir de la repentie et la liberté de l'innocente. » La supérieure baisse la tête et confirme la pieuse supercherie de Marianne. « — Ah ! » dit la sainte femme au médecin qui est dans le secret, « docteur, c'est mon premier mensonge ! — Il vous « sera compté là-haut, ma mère, » répond le docteur, « comme un vœu de miséricorde et de charité. » Marianne part pour le Nouveau-Monde après avoir donné à Henriette l'adresse de la veuve Frochard.

Ici nous touchons au point culminant du drame. Voici le bouge de la Frochard. La petite aveugle repose sur la paille, et grelotte la fièvre. Exténuée, désespérée, elle ne veut plus sortir, elle ne veut plus chanter dans les rues, elle ne veut plus tendre la main. Cette résistance fait naître chez la Frochard les projets les plus sinistres. Jacques, frappé de la beauté de l'enfant, a conçu des désirs infâmes. En attendant qu'il ait mûri son plan, on enferme Louise dans une chambre haute. C'est alors qu'Henriette survient...

Comment les deux sœurs se reconnaissent, comment Pierre le boiteux se fait leur défenseur, comment

un duel au couteau s'engage entre le géant et le nain difforme, comment Jacques est tué et comment les deux sœurs s'échappent de l'horrible caverne, c'est ce qu'il faut aller voir. La terreur ne saurait aller plus loin. On n'a rien mis d'aussi saisissant au théâtre depuis le dernier acte de *Trente ans ou la Vie d'un Joueur*.

Au dernier tableau, la comtesse reprend possession de sa fille, de l'assentiment du comte qui sera son père adoptif ; la pauvre enfant recouvrera la vue ; c'est le bon docteur qui nous le promet. Enfin Henriette épousera son chevalier.

Je vais faire tout de suite la part de la critique. Les auteurs, s'ils m'en croient, supprimeront, au second acte, les déclamations inutiles qu'ils ont placées dans la bouche du chevalier de Vaudrey, et les couplets plus inutiles encore que chante Mme Murray de la voix la plus aigre du monde. Ils feront sagement aussi de sabrer largement un rôle de domestique raisonneur, qui finit par impatienter les gens les plus flegmatiques.

Cela dit, il ne me reste qu'à constater l'art et la science consommés avec lesquels MM. d'Ennery et Cormon nous ont tenus pendant cinq heures sous le coup d'un véritable ensorcellement. Il est vrai qu'on ne saurait imaginer de situation plus poignante que celle de l'enfant aveugle impitoyablement exploitée et maltraitée par une bande de coquins monstrueux. Mais que d'ingéniosité et de simplicité à la fois dans les ressorts de cette grande machine ! Et j'ajouterai quelle connaissance du cœur humain et des trésors de sensibilité qui jaillissent de la foule assemblée ! Il y a dans *les Deux Orphelines* assez de larmes pour racheter la sécheresse générale de toute la production contemporaine.

La pièce est supérieurement jouée. Chaque rôle est

dessiné vivement et porte un cachet individuel qui aide beaucoup aux ressources propres de l'acteur.

M^mes Lacressonnière et Dica Petit, MM. Lacressonnière et Laray ont été très justement appréciés et applaudis. M. Régnier m'a paru moins déclamateur et plus contenu que d'ordinaire.

M^me Doche, obligeamment autorisée par l'Odéon, qui tient cependant à ne pas se séparer d'elle, donne au personnage de la comtesse la dignité simple et la toilette exquise de la grande dame. Sans éclats de voix, sans violence, elle a été vraiment dramatique et donne au boulevard un exemple qu'il est plus facile d'apprécier que d'imiter.

M. Taillade, pour qui je me montre quelquefois sévère parce que j'attends beaucoup de lui, a donné un relief saisissant au personnage du rémouleur boiteux; il a préparé très habilement, par ses attitudes de chien craintif et battu, le contraste de sa révolte sanglante contre le misérable tyran qui opprimait sa vie.

Une toute jeune personne, absolument inconnue, M^lle Angèle Moreau, était descendue des hauteurs du théâtre Montmartre pour représenter l'intéressante aveugle. Elle y a produit une impression profonde, moins peut-être par ses qualités particulières de diction que par la délicate intelligence qu'elle apporte aux moindres détails de son rôle. On ne saurait être ni plus ni naturellement aveugle ni plus ingénûment jeune fille. Adoptée pour ainsi dire à première vue par le public, M^lle Angèle Moreau a été rappelée d'acte en acte.

J'ai gardé pour la bonne bouche M^me Sophie Hamet, qui joue la veuve Frochard avec un naturel surprenant et une puissance de réalité absolument hideuse. Cette création, en femme, vaut celle de Paulin Ménier dans *le Courrier de Lyon*. Il y a deux ans environ, j'avais

signalé, à propos d'une pièce de M. Cadol jouée au Château-d'Eau, la verve extraordinaire d'une certaine Sophie tout court, qui dépassait les rêves de la fantaisie la plus insensée dans un rôle de saltimbanque femelle. C'était M^me Sophie Hamet, la Frochard d'aujourd'hui. Le geste, la voix, le cabas, le fichu, le bonnet, la manière de lever le coude pour licher un verre d'eau-de-vie, cela est observé de si près qu'il me semblait que j'en sentais l'odeur. Et dire que la semaine dernière on lui faisait jouer la marquise de Cossé dans *Henri III !* Elle était étrangement sortie de son genre, ce jour-là !

CLXLI

Comédie-Française. 10 février 1874.

Reprise de GEORGES DANDIN

A prendre *Georges Dandin* comme une comédie de mœurs et d'observation pure, il faut convenir que la satire serait bien amère et l'œuvre bien cruelle. Mais il est permis de n'y voir qu'un bon conte bien raconté, à la manière des anciens fabliaux, et qu'on pourrait intituler : « *le Vilain qui a épousé une demoiselle et qui se trouve par icelle gabé et cornifié* ». Rions-en donc sans arrière-pensée et sans songer à mal.

C'est la première fois que M. Got, qui aborde peu à peu les rôles marqués de l'ancien répertoire, jouait celui de Georges Dandin. Il le rend avec un naturel exquis et trop parfait peut-être, car, à de certains moments, il semble qu'on va s'attendrir au lieu de s'amuser.

M¹¹ᵉ Lloyd est très bien placée dans Angélique. Elle a très intelligemment saisi la nuance de dureté que le poète lui a imprimée et le sentiment de rancune qui étouffe chez elle tout scrupule et tout remords.

M¹¹ᵉ Jouassain et M¹¹ᵉ Dinah Félix sont dans la bonne tradition ; M. Kime aussi, mais sans l'ombre de gaieté.

En revanche, M. Coquelin est délicieusement amusant dans le petit rôle de Lucas.

CLXLII

Variétés. 13 février 1874.

LA PETITE MARQUISE

Comédie en trois actes par MM. Henri Meilhac
et Ludovic Halévy.

GARANTI DIX ANS

Comédie en un acte, par M. Philippe Gille.

> Taillefer, qui moult bien cantoit
> Sur un roncin qui tost aloit,
> Devant eux s'en aloit cantant
> De Karlemaine et de Rolant,
> Et d'Olivier et des vassaux,
> Qui moururent à Roncevaux !

Vous attendiez-vous à rencontrer cet antique souvenir de la bataille de Hastings et de Guillaume le Conquérant à propos d'une pièce des Variétés ? Ce n'est pourtant point un hors-d'œuvre, et je suis au cœur de mon analyse ; car M. le marquis de Kergazon, un gentilhomme de haute lignée, a entrepris d'écrire

l'histoire des troubadours. Taillefer, le hérault de Guillaume le Conquérant, était un troubadour puisqu'il chantait des poèmes héroïques ; il chantait à cheval, ainsi que l'atteste le *Roman de Rou*, précité. Donc, il existait des troubadours à cheval et des troubadours à pied, de même qu'il existe encore de nos jours des gendarmes à pied et des gendarmes à cheval. Pendant que le marquis de Kergazon cueille de si pharamineuses découvertes dans la poussière des vieux livres, Mᵐᵉ la marquise s'ennuie. En fait de troubadours, elle n'estime que ceux qui vivent, qui portent un *gardenia* à leur boutonnière et qui sont assez vicomtes pour que leur amour ne messeye pas une femme comme il faut.

Donc la petite marquise (trois pieds de haut et les jambes tout de suite) flirte dangereusement avec le vicomte Max de Boisgommeux ; elle est allée le jour même jusqu'au seuil de l'enfer, c'est-à-dire d'un petit appartement que le vicomte a fait capitonner pour elle au troisième étage d'une maison bourgeoise de la rue Saint-Hyacinthe-Saint-Honoré ; mais ce seuil criminel, elle ne l'a pas franchi. La peur l'a prise, et elle s'est sauvée.

Qui n'est pas content ? c'est le vicomte. Avoir attendu depuis deux heures de l'après midi jusqu'à huit heures trente-cinq minutes du soir, c'est dur. Aussi, le vicomte furieux a-t-il résolu de partir pour sa terre de la Serpolette et d'y bouder pendant un mois ou six semaines. Mais ceci ne fait pas le compte de la petite marquise. — Vous ne partirez pas ! — Pourquoi? — Parce que je vous le défends. Au milieu de cette altercation survient le chevalier, un cousin du mari ; il est sourd comme un pot, ce brave chevalier, et les deux amants continuent leur dispute sans se gêner devant ce témoin souriant, qui n'interrompt que pour placer de temps à autre un : « — Merci, elle va

mieux ! » ou bien « — J'en suis charmé », les plus plaisants du monde.

Le chevalier parti, Max essaye d'emporter la dernière enceinte d'une place qui semblait réduite à battre la chamade ; mais la marquise se cramponne aux sonnettes, et décidément Max s'en va par l'express.

Au moment où la marquise, toute en désordre, se demande si elle ne va pas se jeter dans un fiacre — le quatrième de la journée — pour courir après son amant, le marquis barre le passage à sa femme. Il est grave, solennel, mais point du tout ému. Si la vie commune est devenue insupportable à la marquise, l'historiographe des troubadours n'est pas moins fatigué d'une petite pécore qui ne témoigne pas le moindre intérêt pour les sublimes recherches de son seigneur et maître. Donc, une bonne séparation satisfera les deux époux. Le marquis est trop gentilhomme pour ne pas laisser le beau rôle à sa femme. C'est lui qui se donnera tous les torts, en introduisant une maîtresse à lui dans le domicile conjugal. Cette maîtresse — pour rire — il ne la connaît même pas ; il l'a envoyé chercher à une adresse que Max de Boisgommeux lui a donnée, et il l'attend. La marquise est donc libre d'aller passer quarante-huit heures chez sa tante, en Normandie ; au retour, elle trouvera le marquis en apparence de flagrant délit, et elle fera constater les faits par le commissaire de police. Enchantée de cette admirable combinaison, la petite marquise prend le chemin de fer.

Notre marquis se replonge immédiatement dans les faits et gestes des troubadours ; mais voici que la cocotte indiquée par Boisgommeux, et retenue par le marquis comme un simple *locati*, ne s'est pas trouvée disponible, et elle envoie sa femme de chambre pour l'excuser.

« — Tiens ! la petite est gentille », se dit le marquis

en regardant la camériste ; « celle-là ou une autre, peu importe ! » et il se fait servir à souper pour deux — juste ce qu'il lui faut pour se compromettre aux yeux de ses propres valets. Après quoi il salue profondément la petite femme de chambre et va se coucher comme les assistants du convoi de Marlborough — tout seul.

Après ce premier acte, très osé, très mouvementé, très original, on attendait d'autres surprises qui ne sont pas venues.

Max de Boisgommeux, à peine installé dans son petit château de la Serpolette, où il vit, comme un monarque oriental, entre deux Sulamites des champs, est relancé par la marquise, qui lui apporte l'étrenne de sa liberté recouvrée. Ce n'est pas l'affaire du vicomte, qui ne demandait à cette pauvre femme qu'une heure de plaisir et non pas une éternité d'amour. La marquise aperçoit le changement, s'en indigne et retourne à Paris. Au troisième acte, elle rentre dans son ménage, saute au cou du marquis, le proclame le plus parfait des hommes et jure de s'intéresser aux troubadours comme feu Raynouard lui-même.

Il va sans dire que le marquis fait honneur au vicomte Max, qui est revenu sur les pas de la marquise, d'une conversion si subite, qu'il le tient pour son meilleur ami, et l'oblige à dîner avec lui.

« — Troubadour, va ! » s'écrie à part soi la petite marquise en acceptant le bras du vicomte pour passer à la salle à manger. Le rideau tombe sur ce mot.

Il y a bien de l'esprit et bien du talent dans cette nouvelle esquisse de la vie parisienne telle que l'entendent MM. Meilhac et Halévy. Elle a obtenu un succès de première représentation, que je constate avec sincérité ; mais je ne sais jusqu'à quel point elle est faite pour plaire aux spectateurs des représentations suivantes. La touche habile et légère, la dextérité infinie des deux auteurs sont parvenues à faire

accepter bien des choses pénibles ; mais elles ne sont pas allées, selon moi, jusqu'à comprimer certains mouvements de malaise chez l'auditeur le moins délicat.

Une réflexion que tout le monde a faite, c'est que l'égoïsme du vicomte, repoussant la femme qui l'aime et qui vient se jeter dans ses bras, n'est pas précisément dans la nature. La situation n'est plus neuve au théâtre, car depuis le *Tragaldabas* de Vacquerie, qui la produisit le premier, elle a été refaite dix fois, et très récemment encore par M. Octave Feuillet, dans *l'Acrobate*. Mais pour être devenue banale, elle n'en est ni mieux observée ni plus vraie. En pareille conjoncture, le fat le plus blasé a toujours devant lui pour quelques mois d'illusion, à tout le moins pour quelques jours. La brutalité du vicomte demeure donc sans excuse et jette un grand froid sur l'acte central de la comédie nouvelle.

Après tout, elle a son côté moral, cette audacieuse saynète, puisqu'elle prêche aux femmes mariées la vanité de leurs égarements et la solidité de la vie conjugale, mais les termes du sermon jurent avec la piété du but.

Somme toute, c'est une pièce de Berquin, racontée par Crébillon fils.

MM. Dupuis, Baron et M^{me} Chaumont sont trois acteurs nourris à souhait pour interpréter ces personnages, modelés par une fantaisie équivoque dans la substance d'un monde impossible.

Reste à savoir si M^{me} Chaumont, qui n'a jamais été plus complètement elle-même que dans *la Petite Marquise*, a été créée et mise au monde pour jouer de ces marquises-là, ou si ces marquises-là ont été inventées tout exprès pour être jouées par M^{me} Céline Chaumont. Une finesse extrême, un foyer intérieur qui s'échappe en petits rires nerveux qu'on finit par trouver charmants, à moins qu'on ne s'en exaspère, une verve

infatigable, soutenue par une voix expirante qui se sert de ses inguérissables brisures comme d'un incomparable moyen d'expression, voilà par quels philtres M^me Chaumont entraîne l'enthousiasme des uns et réduit au silence la résistance obstinée des autres.

Chose bizarre — dans ce trio burlesque — c'est Baron qui ressemble le mieux à un marquis ; sa coiffure à l'ange gardien est une trouvaille, comme aussi sa haute cravate de soie noire sur un jabot dormant.

Comme lever le rideau, on a représenté un vaudeville sans couplets, intitulé *Garanti dix ans*, de M. Philippe Gille. C'est un gai *quiproquo* que je n'entreprendrai pas de vous raconter, et qui ne concourra pas plus que *la Petite Marquise* pour le prix Monthyon. Il s'agit de deux amis, un médecin et son malade, qui travaillent réciproquement, — sans le savoir, — à se faire tromper par leurs femmes respectives, — et qui y parviennent tous deux. Par exemple, ce que j'ignore de fond en comble, c'est la raison de ce titre *Garanti dix ans*. Malgré la pénétration dont je me pique, c'est un secret qui demeure pour moi beaucoup plus impénétrable que celui du Masque de fer.

CLXLIII

Menus-Plaisirs. 14 février 1874.

LES FORTUNES TAPAGEUSES
Comédie en trois actes, par MM. Clerh frères et Raymond.

Nous voilà bien loin des mystères aphrodisiaques de *la Liqueur d'or*. MM. Clerh et Raymond viennent d'importer au théâtre des Menus-Plaisirs la comédie

moyenne et bourgeoise, qui a fourni de si belles soirées au Vaudeville et au Gymnase. Avec quel succès? C'est ce que je ne voudrais pas mesurer ici trop rigoureusement à de jeunes auteurs qui ne demanderaient pas mieux que de tenir tout ce qu'ils sont prêts à promettre.

La vérité est que *les Fortunes tapageuses* ne me paraissent pas appelées à faire beaucoup de bruit.

Chose singulière! ces jeunes gens, très sympathiques d'ailleurs, et doués d'une fécondité qui les a déjà rendus pères d'une demi-douzaine de pièces jouées dans les théâtricules de Paris, ces jeunes gens, dis-je, travaillent dans le vieux. Pour nous donner *les Fortunes tapageuses*, ils n'ont eu qu'à défaire *la Poudre aux yeux*, de Labiche, en la compliquant de quelques épisodes de bourse aussi invraisemblables qu'usés.

La troupe des Menus-Plaisirs n'est pas d'ailleurs assez forte pour suppléer aux imperfections de la pièce, qui se défendait mal. Les deux jeunes premiers avaient été probablement saisis par le même courant d'air; le journaliste était enroué dès le lever du rideau, et le vicomte devint aphone au troisième acte.

Pendant ce temps, on s'amusait fort dans le couloir des premières; mais cette comédie-là n'est pas de mon domaine.

CLXLIV

Ambigu. 17 février 1874.

Reprise du SACRILÈGE

Drame en cinq actes par MM. Théodore Barrière et Léon Beauvallet.

Le Sacrilège, c'est *l'Héritage de M. Plumet* pris au tragique et compliqué d'une histoire de brigands très

émouvante. La reprise de ce drame vigoureux et sympathique a été bien accueillie par le public, — de plus en plus rare, — qui consent encore à prendre le chemin de l'Ambigu.

Trois scènes surtout produisent un grand effet : l'enlèvement de l'enfant à son père adoptif, la scène de désespoir de Lazare qui a perdu sa fille et de Bernard qui a perdu sa maîtresse ; enfin l'intérieur du tapis-franc où Bernard conquiert involontairement la protection de la séduisante Lodoïska.

Effet général, succès de larmes.

La plus grande louange qu'on puisse faire du *Sacrilège*, c'est qu'il ait résisté à la troupe de l'Ambigu. A travers la médiocrité générale, pour ne pas me servir d'un mot plus caractéristique, M. Faille, chargé du rôle symphathique de Lazare, a su se faire applaudir, et, à côté de lui M^{lle} Jeanne-Marie, qui a dit avec charme le joli conte bleu par lequel débute le cinquième acte. M^{lle} Ribeaucourt a rendu très pittoresquement le rôle scabreux de Lodoïska.

CLXLV

Théatre-Cluny. 19 février 1874.

L'AVEU

Drame en quatre actes, par M. Georges Petit.

La situation centrale du drame de M. Georges Petit est à la fois sabreuse et émouvante. M^{me} Ramel a eu le malheur de trahir son mari pour un certain M. Margan, qui certainement ne méritait pas la tendresse d'une femme distinguée. Ce plat coquin, pour prix des services qu'il a rendus à M. Ramel, dont il est le colla-

borateur politique, imagine de demander M{^{lle}} Ramel en mariage.

Ce projet soulève dans l'âme de M{^{me}} Ramel un mouvement d'horreur ; elle essaie vainement de décider son mari à retirer le consentement qu'il a imprudemment donné et son amant à revenir sur sa demande. Désespérée, poussée à bout, elle se jette aux pieds de M. Ramel et lui déclare que ce mariage est impossible. « — Pourquoi ? — Parce que Margan est mon amant depuis cinq ans. »

M. Ramel, stupéfait d'abord, entre dans une fureur bleue ; il commence par tuer Margan en duel ; puis, pour se venger de la femme plus cruellement encore que de l'amant, il veut révéler à Eva Ramel la conduite de sa mère. Mais, en regardant la physionomie candide de sa fille, il ne se sent pas l'horrible courage de déshonorer la mère aux yeux de son enfant. Il ne pardonne pas à la femme coupable, mais il lui accorde le silence. Quant à Eva, elle épousera celui qu'elle aime, un jeune journaliste qui est le personnage sympathique de la pièce.

La rapide analyse du drame de M. Georges Petit révèle, sans que j'y insiste autrement, les ressemblances de *l'Aveu* avec *la Mère et la Fille* d'Empis, et avec *le Supplice d'une femme* d'Emile de Girardin. Sous cette réserve, on ne saurait refuser à la première œuvre un peu développée qu'ait produite le jeune auteur une qualité essentielle, l'intérêt, et une certaine faculté de développement théâtral que l'expérience mûrira.

C'est M{^{lle}} Périga qui joue le rôle de la femme coupable ; elle a de l'énergie, mais elle manque de sensibilité et, par dessus tout, de naturel. M{^{lle}} Raynard et le jeune M. Bernès font la joie du théâtre Cluny. M. Fleury est un excellent père noble, dont j'apprécie le jeu sobre et ferme.

CLXLVI

Comédie-Française. 3 mars 1874.

Reprise du MARI A LA CAMPAGNE
Comédie en trois actes, par MM. Bayard et Jules de Wailly.

Non : je ne veux pas m'en souvenir et je n'ose pas le dire : j'y étais à cette première représentation du *Mari à la campagne*, le 3 juin 1844. Il y aura tout à l'heure trente ans ; je crois — mais je n'affirme rien — que j'en rendis compte dans un imperceptible journal. Ceci est à l'état vague. Mais ce dont je suis sûr, c'est qu'en plein règne du juste-milieu, au sein du bonheur mitoyen et terre à terre que procurait au pays légal une monarchie bourgeoise et voltairienne, l'opinion publique fit quelques réserves à l'endroit de la pièce nouvelle. Le bon monsieur Mathieu, cette silhouette inoffensive décalquée sur le profil du bon M. Tartuffe, indigna quelques scrupuleux, et je garantis qu'on blâma l'excellent Provost d'avoir rendu si vraisemblable et si vivante cette amusante caricature.

Littérairement, *le Mari à la campagne* fut bien jugé du premier coup ; c'est le type du vaudeville sans couplets, qui n'appartient pas plus à la Comédie-Française qu'au Gymnase, qu'au Vaudeville ou même au Palais-Royal. Mais la pièce est amusante, au moins pendant deux actes. Elle renferme un effet sûr ; c'est l'entrée de Colombet, le mari soumis et petit garçon du premier acte, apparaissant au second dans un salon interlope, en tenue de séducteur, cravate blanche, fleur à la boutonnière et bouquet à la main, et criant : « Il faut déboucher le champagne pour que la glace le saisisse ! »

Différence des temps. Le second acte, je viens de le rappeler, se passe chez une de ces femmes légères, que Jean de Thomeray appelle techniquement une cocotte. Mais voyez donc avec quelles précautions on abordait le public en 1844 ! M^{me} de Nohant lui est présentée comme une jeune veuve, un peu coquette, un peu étourdie, chez qui les célibataires friands de jolis minois sont admis sous le nom de monsieur Ferdinand tout court; nous sommes dans le demi-monde, cela se comprend à demi-mot, mais on y parle encore mariage et l'oreille des honnêtes gens est respectée. Qu'en conclurai-je ? Que nous sommes moins purs en 1874 qu'en 1844 ? Je n'en sais rien ; mais je constate que nous vivons dans une ère américaine où l'on se lasse des formalités inutiles, et que, de nos jours, l'hypocrisie est un hommage qu'on se dispense de rendre à la vertu.

La pièce était supérieurement jouée par Provost déjà nommé, par Brindeau, M^{mes} Volnys, Desmousseaux, M^{lle} Doze et M^{lle} Denain. Mais Régnier surtout déploya sa verve la plus spirituelle dans le rôle du mari garçon. L'interprétation d'aujourd'hui est satisfaisante, bien que dépourvue d'originalité. M. Talbot, au jeu brusque et sombre, ne saurait faire oublier la finesse narquoise de Provost. Les rôles de femmes sont agréablement tenus par M^{mes} Tholer, Lloyd, Reichemberg et Jouassain. La Comédie-Française s'est donné le tort envers M. Pierre Berton de lui confier le rôle de Brindeau; Pierre Berton est un amoureux à qui conviennent les rôles tendres, émus et passionnés ; les don Juan hautains et les Desgenais sarcastiques ne sont pas de son fait.

Pour M. Coquelin, toujours jeune et toujours gai, on ne saurait moins ressembler à celui qu'il remplace. Je sais bien que je lui adresse, sous cette forme, un compliment à deux tranchants. Ce qui manque à M. Coque-

lin, en sa maturité qui commence, c'est d'avoir pris l'ampleur et l'autorité que Régnier s'était très rapidement conquises. Régnier, qu'on en fît un paysan madré, un notaire, un intendant ou un avoué de première instance, donnait l'idée vraie d'un bon bourgeois goguenard, honnête et bien renté. M. Coquelin demeure un peu trop jeunet pour ce genre de rôles; et, sans lui faire tort, il me semble que dans l'étude de maître Balandard, dont Régnier était le patron, M. Coquelin courrait quelque risque d'être pris pour le petit clerc.

CLXLVII

GYMNASE. 7 mars 1874.

LE CADEAU DU BEAU-PÈRE

Comédie en un acte, par MM. Victor Bernard et Henri Bocage.

BRULONS VOLTAIRE

Comédie en un acte, par MM. Eugène Labiche et Louis Leroy.

BOUFFÉ

On ne demande qu'un mérite aux pièces en un acte, c'est d'être vives et gaies. Les deux pièces nouvelles répondent suffisamment à ce programme sans prétention. Il suffit d'indiquer la donnée première de ces deux saynettes.

Reséda est un domestique de bonne maison, qui reçoit du beau-père de son maître une pension de trois cents francs par mois, à la condition — assez délicate — de veiller au bonheur intime du jeune ménage, et

de préserver Amélie, la jeune mariée, d'un stage aussi long que celui d'Anne d'Autriche attendant le bon vouloir de Louis XIII. La pièce est assez drôle, et Ravel l'est aussi — *concomittamment* — comme dit M. Cristophle, orateur du centre gauche.

Brûlons Voltaire ! tel est le titre d'une spirituelle plaisanterie que MM. Eugène Labiche et Louis Leroy viennent d'appliquer en guise de douche sur la tête de quelques retardataires, abonnés au *Siècle*, incrédules au *Credo*, superstitieux devant le *Dictionnaire philosophique*, au demeurant les meilleurs enfants du monde — lorsqu'ils ont quatre-vingt mille livres de rente, comme l'oncle Pradeau, dont j'ai oublié l'autre nom. Le jeune Achard épouserait celle qu'il aime, si un différend inattendu ne s'élevait entre l'oncle Pradeau et la baronne Lesueur. Il s'agit d'un exemplaire de Voltaire, qui doit être brûlé par l'expresse et dernière volonté du défunt baron. Après de longues perplexités, le vieux voltairien se résout à faire le sacrifice qu'il croit exigé par les suppôts de l'Inquisition, mais d'où dépend le bonheur de son neveu. Tout s'arrange, sans aucun autodafé, le défunt baron ayant, avant de mourir exécuté lui-même la sentence qu'il avait rendue contre le patriarche de Ferney.

M^{lle} Maria Legault joue avec beaucoup de charme le rôle de la demoiselle à marier. M. Frédéric Achard, son partner, devient décidément de la maison ; il commence à piétiner comme M. Andrieux.

Bouffé nous a donné, ou peut-être a voulu se donner à lui-même une représentation de *Pauvre Jacques*, son plus grand succès du Gymnase Poirson. L'acteur a paru moins vieilli que la pièce. On leur a fait bon accueil à tous deux. Le jeu, un peu minutieux, mais profondément intelligent et sensible de Bouffé, a sur-

pris la partie la plus jeune du public, qui ne le connaissait pas, et a intéressé tout le monde. Bouffé a été rappelé deux fois par l'acclamation de la salle entière.

CLXLVIII

Vaudeville. 11 mars 1874.

LE CANDIDAT
Comédie en quatre actes, par M. Gustave Flaubert.

SÉPARÉS DE CORPS
Comédie en un acte, par M. Émile Bergerat.

Je n'aurai pas la naïveté de demander à M. Gustave Flaubert quels peuvent avoir été ses desseins en écrivant *le Candidat*. Lorsqu'un enfant a commis quelque sottise, et qu'on l'en gronde, il répond invariablement : « Je ne l'ai pas fait exprès ». C'est là son unique excuse. Or, M. Gustave Flaubert n'est plus un enfant, et il l'a fait exprès. Donc, pas de circonstances atténuantes.

Et, d'honneur, le crime est vraiment exceptionnel. Jamais l'ennui, de mémoire d'homme, n'avait été poussé à un tel degré d'intensité. Peut-on siffler quand on bâille? demandait un critique du dernier siècle. Hier soir, on ne bâillait même plus, on dormait. Que dis-je! ce n'était pas du sommeil, mais un engourdissement torpide analogue aux effets du pavot pris à haute dose, avec étourdissements, vertiges, et crampes nerveuses dans les extrémités.

Ainsi s'explique la mansuétude du public qui s'est

laissé infliger la torture pendant trois longues heures, non pas sans murmurer, mais sans se mettre définitivement en colère et sans faire baisser le rideau pour couper court à cette enfilade de scènes maussades, absurdes et attristantes.

Figurez-vous qu'un banquier retiré des affaires, M. Rousselin, s'est avisé de poser sa candidature à la députation dans une circonscription que l'on ne désigne pas, mais qui doit se trouver comprise dans la Seine-Inférieure. Joli pays que cette circonscription! ni hommes ni femmes, tous idiots et filous.

La candidature de Rousselin est travaillée par trois personnages principaux, le comte de Bouvigny, un filateur nommé Mazel et un vieux fermier nommé Gruchet. Le comte de Bouvigny et le sieur Gruchet sont pris chacun de la même idée, c'est de poser leur candidature contre celle de Rousselin, afin de le faire chanter. Pour M. de Bouvigny, le chantage, c'est de vendre son désistement à Rousselin, moyennant le mariage de Mlle Rousselin avec le vicomte Onésime de Bouvigny, qui est gâteux. Quant à Gruchet, il ne tient qu'à l'argent. Mazel, lui, en veut, comme la noble famille de M. de Bouvigny, à la main de Mlle Rousselin; mais c'est un libertin, un viveur couvert de dettes, qui cherche, avant tout, à se refaire une situation par un beau mariage.

L'auteur fait passer Rousselin par les épreuves les plus humiliantes et les moins vraisemblables; le malheureux candidat flatte tour à tour les passions politiques les plus opposées, conservateur et presque féodal avec les électeurs du comte de Bouvigny, socialiste avec les ouvriers de la filature Mazel, puis bafoué par tous.

Nous assistons au marchandage des voix, au premier acte, dans le jardin de Rousselin, au second acte sur la promenade, au troisième acte dans une salle de bal

où se tient une réunion publique, au quatrième acte dans le salon de Rousselin ; mais c'est toujours la même scène dépourvue d'esprit qui recommence sans aucune variation.

A travers cette odyssée, que je ne puis mieux comparer qu'à une longue course à travers les terres labourées, par une pluie battante, — l'auteur fait apparaître le journalisme de province, personnifié en un certain Julien Duprat, rédacteur de *l'Impartial* et préposé, par un comité d'actionnaires, aux sales besognes *(sic)* d'une feuille d'intérêt local.

Je ne sais si l'intention de l'auteur a été comprise ou travestie par le sens intime du public, mais enfin, à tort ou à raison, Julien Duprat est devenu le personnage comique de la pièce. Figurez-vous un grand garçon pâle, aux cheveux longs et rejetés en arrière, à la barbe de bouc, rédigeant des faits-Paris pendant le jour et jetant le soir, par dessus les murs, des lettres versifiées à l'adresse de Mme Rousselin, qui n'est plus jeunette.

La déclaration d'amour a lieu sous les arbres du Mail. Mme Rousselin pantelante se laisse dire par son amoureux à figure d'Antony : « Je suis un homme de 1830, moi ! » Et il dépeint les arbres qui se balancent sur la tête de sa bien-aimée, les étoiles qui se reflètent dans ses yeux, et autres balivernes. Il veut aller plus loin : « — Monsïeur, » s'écrie Mme Roussselin à la grande joie du public qui se trouve un instant réveillé, « la littérature vous emporte ! » La littérature finit par l'emporter aussi, la pauvre femme ; au dernier acte, lorsque Rousselin, demeuré seul candidat par la retraite de Bouvigny et de Gruchet, et s'attendant à être nommé, demande à Gruchet : « — Le suis-je ? » — « Oh ! oui, » répond Gruchet, « vous l'êtes bien, je « vous en réponds ! » Car, à l'heure même où le nom de Rousselin sortait triomphant de l'urne électorale,

M^me Rousselin s'embarquait pour Cythère avec le rédacteur de *l'Impartial*.

C'est sur le joli mot de Gruchet que la pièce finit.

J'ajoute, pour être complet, que Mazel épouse M^lle Rousselin, une petite personne bien spirituelle, qui ne veut pas devenir vicomtesse de Bouvigny, parce que les sœurs du vicomte portent des « gants de bourre de soie ».

Il est évident, pour ceux qui ont assisté à la représentation d'hier, que M. Gustave Flaubert ne connaît pas le théâtre et ne possède pas le don naturel qui, chez quelques prédestinés, supplée à l'expérience.

Mais son erreur est plus complète et plus générale. Il voit le monde non pas en noir, mais en laid ; élus, éligibles, électeurs, leurs épouses et leurs petits, sont d'ignobles et plats gueux, à peine dignes d'être menés à coups de triques par les chaouchs du Grand Turc. C'est à l'opinion de faire le cas qu'il convient de ces peintures désobligeantes et absolument fausses dans leur injuste généralité. Je reste dans le devoir de la critique en signalant à M. Flaubert l'impossibilité de faire réussir au théâtre une œuvre qui prétend se passer d'un ou plusieurs personnages intéressants, vers lesquels puissent se porter les sympathies du spectateur.

Au point de vue de l'exécution, la comédie de M. Flaubert est lourde, banale et sans esprit. Ses caricatures sont dessinées et peintes avec de grosses couleurs plates, criardes et discordantes, comme les images d'un sou qui se vendent dans les foires.

Comment expliquer une pareille méprise de la part d'un écrivain laborieux et consciencieux, que des succès en d'autres genres ont rendu presque célèbre? C'est un mystère psychologique que je ne me charge pas de percer ; je constate seulement, parce que c'est l'exercice d'une charge qui me semblait bien pénible hier au soir, que jamais on ne vit une pièce mieux faite

pour éprouver la patience du public, ni une patience capable de résister avec une telle énergie au défi sans précédent qui lui était porté.

Je parlais tout à l'heure de l'injustice violente de M. Flaubert envers ses contemporains. En voici un exemple bien choquant et bien regrettable. — Quelle est la profession de votre fils? demande Rousselin au comte de Bouvigny. — Aucune, répond celui-ci; il n'en est qu'une qui convienne à un gentilhomme, c'est le métier des armes. — Mais il n'est pas soldat. — Il attend pour le devenir que le gouvernement change. C'est peut-être le seul trait de la pièce; mais il porte absolument à faux. Respectons nos gloires et nos héros tombés sur le champ de bataille; la guerre de 1870 avait confondu tous les partis sous les plis du drapeau national, et, à côté des Baroche et des Gaillard, nul homme de cœur ne devait oublier ni les Dampierre, ni les de Luynes, ni les Coriolis, et mille autres.

Effacez, M. Flaubert, effacez; la conscience publique ne vous pardonnerait pas ce mot-là.

Les acteurs ont fait preuve de bravoure et même de talent, entre autres MM. Delannoy, Saint-Germain et Lacroix. On frémit en pensant au travail de mémoire qu'ils se sont infligé en pure perte pour apprendre ces quatre mortels actes, destinés à un prompt oubli.

Le lever de rideau, la pièce de M. Bergerat, *Séparés de corps*, témoigne, elle aussi, que l'auteur ignore l'art d'exposer une idée dans des conditions scéniques. Il s'agit ici de deux époux séparés de corps, et qui redeviennent amoureux l'un de l'autre.

L'idée y était peut-être; la pièce reste à faire.

CLXLIX

Odéon. 14 mars 1874.

LA JEUNESSE DE LOUIS XIV
Comédie en cinq actes, par Alexandre Dumas.

I

La première version de *la Jeunesse de Louis XIV*, que joue ce soir l'Odéon, est imprimée dans les œuvres complètes d'Alexandre Dumas. Je n'ai pas eu à commettre d'indiscrétion pour savoir d'avance que la pièce mettait en scène les amours du jeune roi et de Marie de Mancini, l'une des cinq nièces du cardinal Mazarin.

Il se rattache à cet épisode romanesque des souvenirs historiques et littéraires assez intéressants pour que j'aie songé à les recueillir comme la préface naturelle de l'article que j'écris après la première représentation.

C'était en 1659. Louis XIV avait vingt et un ans. Son mariage avec l'infante d'Espagne était chose décidée, mais un amour singulièrement impérieux et ardemment partagé occupait le cœur du jeune roi. Marie de Mancini, à défaut d'une éclatante beauté, était animée par une passion sincère, qui avait subjugué Louis XIV au point de lui faire perdre un instant de vue sa propre gloire et l'intérêt du pays. Il voulut épouser Marie, et s'en ouvrit au cardinal Mazarin.

Un ambitieux vulgaire fût tombé dans le piège ; Mazarin le dédaigna de toute la hauteur de son patriotisme. Il revendiqua ses droits de chef de famille, et ordonna à ses nièces de quitter à l'instant la cour.

La dernière entrevue du roi et de sa jeune amie fut touchante ; des lèvres de Marie tomba une parole que la poésie dispute encore à l'histoire : « Vous m'aimez, vous êtes roi, vous pleurez…, et je pars. » C'est du moins sous cette forme que Voltaire nous l'a transmise. D'après M{me} de Motteville, qui, toute à la reine mère, contemplait d'un œil assez sec des scènes d'amour dignes de *l'Astrée*, Marie de Mancini aurait dit plus simplement : « Vous pleurez et vous êtes le maître. »

Quoi qu'il en soit, le départ fut décidé, le roi pleura beaucoup, la reine-mère disait : « Le roi me fait pitié, « il est tendre et raisonnable tout ensemble ; mais je « viens de lui dire que je suis assurée qu'il me remer- « ciera un jour du mal que je lui fais, et, selon ce que « je vois en lui, je n'en doute pas ».

Le 22 juin 1659, Marie de Mancini partit avec deux de ses sœurs. « Les larmes », écrit M{me} de Motteville, « furent grandes de part et d'autre, et particulière- « ment du côté de la fille. Le roi l'accompagna jus- « qu'à son carrosse, montrant publiquement sa dou- « leur. »

Dix années s'étaient écoulées, lorsqu'une autre grande, belle et tendre dame, Madame, Henriette d'Angleterre, duchesse d'Orléans, qui s'entendait aux choses de l'esprit autant qu'à celles du cœur, eut la fantaisie de mettre aux prises les deux grands poètes dramatiques de ce temps-là, le vieux Corneille et le jeune Racine, en leur donnant un sujet de tragédie ainsi conçu : « Un souverain qui, par la loi de son pays, est forcé de se séparer de sa maîtresse qu'il a promis d'épouser. » Il n'y avait pas à s'y tromper : c'était l'aventure de Louis XIV et de Marie de Mancini ; mais c'était aussi l'histoire de Titus et de Bérénice narrée en quatre lignes par Suétone : « Titus, reginam Berenicem, « cui etiam nuptias pollicitus ferebatur… statim ab

« urbe dimisit, invitus invitam. — Titus, qui pas-
« sait pour avoir promis mariage à la reine Béré-
« nice... l'éloigna brusquement, malgré lui, malgré
« elle. »

Voltaire et la troupe servile des commentateurs à la suite veulent que Madame ait fait allusion à ses propres sentiments et à l'affection plus que fraternelle qui l'unissait au frère aîné de son mari. J'avoue que la ressemblance m'échappe : d'abord, parce que Henriette d'Angleterre, petite-fille de Henri IV, si elle eût été libre, pouvait aussi bien épouser Louis XIV que Philippe d'Orléans, sans blesser ni les lois du royaume, ni aucune convenance humaine ; ensuite parce que Louis XIV, devenu le mari de l'infante Marie-Thérèse, ne songeait guère à devenir doublement bigame en épousant sa belle-sœur du vivant de son propre frère. La suggestion de Voltaire appartient donc à la plus haute fantaisie, à celle qui lui a fourni, par exemple, l'épisode du Masque de Fer et quelques autres anecdotes de son *Siècle de Louis XIV*.

Corneille et Racine marquèrent chacun leur génie propre à la façon dont ils comprirent et exécutèrent le sujet fourni par Madame. Corneille n'y chercha qu'une tragédie ; au lieu de mettre la force d'âme du côté de Titus, il la réserva toute à Bérénice, qui, en véritable héroïne de théâtre, se sacrifie elle-même et supplie l'empereur de ne pas conclure un mariage indigne de lui. On ne pouvait mieux manquer le coche.

Racine, mieux avisé et courtisan plus expert, oublia Tite et Rome pour ne se souvenir que du Louvre et de Marie de Mancini. De peur qu'on ne s'y trompât, il plaça dans la bouche de Bérénice les paroles mêmes de la pauvre Marie. Mais ce dont je ne le loue point, c'est de l'usage qu'il en fit, où l'on ne retrouve ni sa délicatesse ni son art ordinaires. De ces mots célèbres,

il a fait deux parts, l'une pour la cinquième scène du quatrième acte où Bérénice s'écrie :

Vous êtes empereur, seigneur, et vous pleurez !

L'autre pour la cinquième scène du cinquième acte où elle achève sa pensée en ces vers, assez dignes de quelque Pradon :

.... Vous m'aimez, vous me le soutenez,
Et cependant je pars

Les deux tragédies furent représentées dans le même mois, à huit jours d'intervalles, celle de Racine le 21 novembre 1670, à l'hôtel de Bourgogne ; celle de Corneille le 28, dans le théâtre du Palais-Royal, chez Molière. C'était un duel, où, selon l'expression de Fontenelle, la victoire demeura au plus jeune. Il faut convenir que Racine savait autrement « donner « dans le doux de la flatterie » que le vieux poète normand, et que Louis XIV, dans tout l'éclat de sa gloire, ne se sentit jamais mieux loué comme homme et comme monarque qu'en ces deux vers célèbres, où l'on retrouve enfin la pompe racinienne :

En quelque obscurité que le sort l'eût fait naître,
Le monde en le voyant eût reconnu son maître !

Pour en finir avec cette *Bérénice*, que Racine déclare avoir été « honorée de tant de larmes », je retrouve un jugement bien vrai et bien curieux : « Titus a « beau rester Romain, il est le seul de son parti ; tous « les spectateurs ont épousé Bérénice. » Et de qui cette sentence galante ? Du farouche Jean-Jacques Rousseau, en sa *Lettre sur les spectacles*, adressée à M. d'Alembert.

Mais revenons. Tout n'était pas fini par l'exil mo-

montané de Marie. Lorsque le roi, surmontant ses regrets et ses répugnances, partit pour aller conclure ses accords de famille avec la cour d'Espagne, il parcourut la route de Paris à Bordeaux avec une lenteur calculée. On eût dit qu'il espérait un événement qui ne se produisait pas, ou qu'il attendait quelqu'un qui ne venait pas. Marie avait été envoyée à Brouage, en Saintonge ; le roi allait passer bien près d'elle. Ni le roi, ni la reine mère, malgré ses craintes, n'y résistèrent ; Marie obtint la permission de venir voir le roi à Cognac. Mais enfin la raison prit le dessus, moins qu'on ne croirait à suivre l'itinéraire royal. Rien n'était fait tant qu'on n'arrivait pas aux Pyrénées.

Heureusement, le cardinal veillait ; ce grand ministre, uniquement gouverné par l'intérêt de l'Etat, adressait chaque jour à son maître, j'allais dire à son élève, une lettre pressante, détaillée, énergique, où se peignent les sentiments les plus élevés qu'il soit donné à l'homme de ressentir et d'exprimer. Sa correspondance a été publiée dans les papiers de Colbert et reproduite par M. de Laborde dans son *Histoire du Palais Mazarin*.

Il me suffira d'en citer un passage :

« Je suis encore obligé de vous dire, avec la même
« franchise, » écrit-il au roi, « que si vous ne surmon-
« tez, incontinent, la passion qui vous aveugle,
« quoique votre mariage s'exécute avec l'infante, il
« est impossible qu'en Espagne on n'ait connaissance
« de l'aversion que vous y avez et des mauvais traite-
« ments que l'infante doit attendre, si, à la veille de
« conclure, vous continuez de faire paraître que toutes
« vos pensées et vos attachements sont ailleurs. De
« plus, je tiens pour constant qu'on pourra prendre à
« Madrid les résolutions que nous prendrions nous-
« mêmes en pareil cas ; et c'est pourquoi, je vous sup-

« plie de considérer *quelle bénédiction vous pourrez*
« *attendre de Dieu et des hommes*, si pour cela nous
« devions recommencer la guerre la plus sanglante
« qu'on ait jamais vue... »

Ne semble-t-il pas entendre la voix du sage Mentor exhortant Télémaque à s'arracher des bras de la trop séduisante Eucharis ?

Le ministre va plus loin encore, et lui, le petit prestolet italien, lui l'arrière petit-fils du fondateur de l'académie des *Umoristi*, plutôt que de subir ce formidable et déplorable honneur de devenir l'oncle, presque le beau-père du roi très chrétien, c'est lui qui menace le plus grand roi du monde de lui refuser sa nièce.

« *Il n'y a pas de puissance au monde,* » écrit-il, « *qui puisse m'ôter la libre disposition que Dieu et la loi me donnent sur ma famille*, et vous serez un
« jour le premier à faire mon éloge sur le service que
« je vous aurai rendu, qui sera certainement le plus
« grand de tous, puisque, par ma résolution, je vous
« aurai mis en état d'être heureux, et avec cela le plus
« glorieux et le plus accompli roi de la terre. »

Mme de Motteville a bien raison d'écrire, encore qu'un tel aveu lui coûte, — que « voilà un des plus
« beaux endroits de la vie du cardinal ».

Que voulait donc dire Montesquieu lorsqu'il inscrivait, dans son *Esprit des lois*, sa célèbre antithèse : le principe de la monarchie, c'est l'honneur ; celui de la république, c'est la vertu ? Son excuse est qu'il n'avait jamais vu la république. Mais qu'est-ce que l'honneur sans la vertu ou que la vertu sans l'honneur ? Est-ce la vertu, est-ce l'honneur qui guidaient la plume du cardinal Mazarin, lorsqu'il résistait à son roi au nom de son roi même, au nom du pays, au nom de l'humanité lasse de guerres stériles ? Entre Mazarin, qui refuse sa nièce à Louis XIV, et Pétion, qui voulait épouser

M^me Elisabeth de France, je sais bien qui fera meilleure figure devant la postérité.

Marie de Mancini, plus jeune d'un an que Louis XIV, épousa le prince Colonna, connétable du royaume de Naples, et mourut en 1715, la même année que le grand roi qu'elle avait tant aimé.

Il parut en 1676 à Cologne, chez Pierre Marteau, édition à la sphère, un petit volume intitulé : *les Mémoires de M. L. P. M. M.* (M^me la princesse Marie Mancini) *Colonne, connétable du royaume de Naples.* La séparation y est racontée en ces termes : « Le roi « m'accompagna pour me dire qu'il était bien fâché « de mon éloignement ; je lui répliquai : « Sire, vous « êtes roi, vous m'aimez, et pourtant vous souffrez « que je parte » ; sur quoy, m'ayant répondu par un « silence, je lui déchiray une manchette en le quittant « luy disant : « Ha ! je suis abandonnée ! » Deux ans après, un autre petit volume intitulé : *Apologie ou les Véritables Mémoires*, etc., signés par un certain Brémond et dédié au duc de Zell Brunswick Luncbourg, déclarèrent apocryphes les *Mémoires* de 1676. C'est aussi mon avis.

II

La légende rapporte qu'Alexandre Dumas avait fait le pari ou contracté l'engagement d'écrire en trois jours une comédie en cinq actes en prose, et que l'accomplissement de ce tour de force produisit *la Jeunesse de Louis XIV*. Lue et reçue à la Comédie-Française, l'œuvre nouvelle du prestigieux improvisateur souleva, de la part de la censure, des objections grosses comme des montagnes, bien qu'elles ne fussent en réalité que de risibles taupinières.

Alexandre Dumas, froissé, remporta sa pièce, la fit jouer à Bruxelles le 20 janvier 1855, et se donna le plaisir de dédier comme « souvenir d'exil » au représentant radical Noël Parfait un ouvrage écrit à la gloire de la monarchie.

La Jeunesse de Louis XIV fut jouée soixante fois de suite au théâtre du Vaudeville belge, succès relativement immense devant un public étranger à notre histoire comme à notre littérature nationale.

Aujourd'hui que les susceptibilités de la censure ont perdu toute raison d'être et que les allusions soupçonnées par son excessive perspicacité sont devenues invisibles aux plus puissants télescopes, le directeur de l'Odéon a pensé qu'il convenait au second Théâtre-Français de mettre en lumière la seule pièce d'Alexandre Dumas qui n'eût jamais comparu devant les Parisiens. Alexandre Dumas fils s'est prêté à la réalisation de cette idée ; il a remanié l'ouvrage, l'a fortifié en quelques parties, allégé en presque toutes, et a dirigé lui-même les répétitions.

Sans analyser en détail une comédie qui fait partie du théâtre imprimé d'Alexandre Dumas, je vais seulement rappeler la marche générale de l'action et sa distribution entre les cinq actes.

Le premier acte expose la passion naissante de Louis XIV pour Marie de Mancini ; les projets conçus par Anne d'Autriche en vue d'amener le mariage de son fils avec la princesse Marguerite de Savoie ; les mesures rigoureuses prises par Mazarin pour éloigner de France le roi Charles d'Angleterre qui était venu y chercher un asile et du secours ; enfin la présentation de Molière au roi, et le goût naissant du jeune monarque pour ce comédien d'un esprit si vif et si pénétrant.

Au deuxième acte, pendant une chasse dans le bois de Vincennes, interrompue par un orage, le vieux

chêne de saint Louis abrite Louis et sa jeune maîtresse et montre à toute la cour le roi de France aux pieds de la nièce du cardinal.

Cette révélation d'un fait si extraordinaire porte immédiatement ses fruits. Le cardinal envisage sérieusement la perspective de devenir l'oncle de son royal maître, et la reine mère fait entendre de vaines protestations. Ceci est le troisième acte.

Au quatrième acte, les intérêts complexes des divers personnages produisent une série de péripéties inattendues. D'abord le jeune roi, qui a pris nuitamment la place du mousquetaire de faction dans la cour du château de Vincennes, découvre avec amertume qu'il avait un rival en la personne du comte de Guiche; son cœur fier et sensible en est brisé; à ce moment même, il surprend un secret diplomatique que le cardinal entendait garder pour soi, c'est le consentement donné par Philippe IV au mariage de sa fille l'infante Marie-Thérèse avec le roi de France.

Au cinquième acte, Louis XIV s'est transformé; il est décidé à régner seul; il commence par briser les résistances du Parlement; puis, domptant son amour, il veut signifier lui-même à Marie de Mancini la fin de leurs imprudentes amours et l'évanouissement de leurs rêves. Marie se défend avec passion, mais la raison d'Etat commande en souveraine. — « Ainsi », s'écrie la pauvre abandonnée, « vous êtes roi, « vous pleurez, et je pars !... »

Cependant, à peine est-elle éloignée que l'amour jette une dernière lueur dans le cœur de Louis. C'est maintenant du cardinal Mazarin que dépendront l'honneur du roi et la gloire de la France. — « J'aime votre « nièce », dit le roi au cardinal, « et je vous demande « sa main. — C'est trop d'honneur », répond Mazarin, « mais si le roi m'ordonne, j'obéirai. — C'est un conseil « que je vous demande, monsieur ; le roi d'Espagne

« m'offre la paix et la main de sa fille. Parlez mainte-
« nant : dois-je épouser votre nièce ou l'infante? —
« Ah ! » s'écrie Mazarin, en se précipitant aux pieds du
roi, « sire, mon roi, je vous le dis, le désespoir dans le
« cœur, mais la conviction dans l'âme, épousez l'infante.
« La gloire de mon roi et la grandeur de la France avant
« tout !... — Ce n'est point à mes pieds qu'il faut me
« dire cela, monsieur », répond le roi, « c'est dans mes
« bras, c'est sur mon cœur ! »

La scène est admirable et d'un mouvement super-
bement irrésistible. Elle est, à la fois, le point culmi-
nant et le dernier mot d'une comédie qui se ressent
parfois des conditions hâtives dans lesquelles elle se
produisit. On y reconnaît la touche du maître, je veux
dire une aisance extraordinaire dans l'art de conduire
les personnages et d'occuper la scène.

Mais, enfin, de l'avis général, les scènes épisodiques
qui dissimulent imparfaitement l'absence d'action
dans le deuxième et le troisième acte, n'auraient pas
suffi aux exigences d'une comédie historique digne de
l'auteur de *Henri III*, si, heureusement, les deux der-
niers actes n'étaient là pour tenir largement les
promesses du premier, dont l'allure vive et franche
avait été très appréciée.

Le quatrième acte est gai, vivant, intrigué comme
le meilleur Scribe et écrit comme le meilleur Dumas.
Quant au cinquième, je l'ai déjà dit, il renferme une
des plus nobles scènes que l'art dramatique puisse
emprunter aux annales de la France.

Somme toute, *la Jeunesse de Louis XIV*, sans se
placer au premier rang parmi les ouvrages de son
illustre auteur, possède assez de qualités pour obtenir
par elle-même un succès littéraire. Mais M. Duquesnel
avait résolu de donner à la comédie d'Alexandre
Dumas l'attrait puissant d'une mise en scène excep-
tionnelle. Il a voulu, en artiste et en homme de goût,

entourer son Louis XIV d'une pompe vraiment royale, et il y a réussi au delà de toute espérance.

Par la mise en scène, les costumes et les décors, le *Louis XIV* de l'Odéon égale les magnificences des théâtres de féerie. Tout Paris voudra voir le décor du bois de Vincennes, ses sentiers gazonnés, sa pluie véritable, ses éclairs naturels, et ses arbres séculaires à travers lesquels se déroule la chasse royale, avec ses piqueurs, ses fanfares, ses veneurs et ses chiens.

Quant aux costumes, que je ne décrirais pas en deux colonnes, car il y en a bien deux cents, scrupuleusement et patiemment étudiés sur les tableaux du temps, leur moindre mérite est la richesse des étoffes et l'éclat des dorures ; ce qu'il faut admirer c'est l'harmonie des nuances, c'est la délicatesse des broderies d'or aussi fines que de la dentelle ; et ce luxe artistique ne brille pas seulement sur la personne du roi de France, il s'étend aux moindres personnages de la suite ; les costumes des mousquetaires ou des valets de chiens, s'ils n'éblouissent pas les yeux, n'en sont pas moins dignes d'être examinés à la lorgnette par les connaisseurs.

Je ne crois pas me tromper en affirmant que c'est la première fois depuis sa construction que l'Odéon se trouve à pareille fête et qu'on y déploie une magnificence digne du second Théâtre-Français — j'oserai même dire du premier.

III

La comédie d'Alexandre Dumas est jouée avec plus d'ensemble que d'éclat par le nombreux personnel auquel elle est confiée. M. Masset est évidemment un peu lourd et même un peu marqué pour le person-

nage d'un roi de vingt ans. Il gagne à ce défaut d'avoir de l'autorité dans les parties énergiques du rôle.

Il est peu de théâtres qui puissent réunir un quatuor d'actrices aussi bien douées et aussi sympathiques que M{lles} Broisat, Barretta, Clotilde Colas et Hélène Petit. C'est à cette dernière et charmante artiste que je soumets une observation plutôt que je ne lui adresse un reproche. Ne s'aperçoit-elle pas elle-même qu'elle manque un peu de sensibilité dans la scène si touchante des adieux, et qu'il y faudrait, avec moins de nerfs, un peu plus de larmes ?

M. Porel joue avec son intelligence et son tact si délié le personnage de Molière, notablement réduit par M. Dumas fils, qui a remis à leur place respective le grand roi et son comédien ordinaire, un peu trop grandi — socialement parlant — par l'enthousiasme de Dumas père.

M. Valbel porte avec élégance la cape du mousquetaire Bouchavannes.

Quant à M. Lafontaine, transformé en cardinal Mazarin, il vient de donner une nouvelle preuve de cette faculté créatrice qui marque les vrais comédiens. Il faut remarquer que la volonté expresse d'Alexandre Dumas, respectée et corroborée par son fils, oblige le cardinal-ministre à zézayer l'italien d'un bout à l'autre de son rôle, et que ce rôle est surchargé de détails minutieux qui le rapprochent du caractère de l'avare, père d'*Eugénie Grandet*. C'était une double difficulté que l'acteur avait à vaincre pour ne pas dégrader, par un comique avilissant, la dignité du prince de l'Eglise et la grandeur d'âme du premier ministre. M. Lafontaine a triomphé de tous les obstacles comme en se jouant ; il n'a été ni Cantarelli, ni le Gascon, il a été bonhomme et prêtre ; ardent de l'œil et du sourire, sobre de geste et d'effets en dehors, il a réservé, pour porter de grands coups, deux ou

trois passages décisifs où il a transporté la salle. Cette figure de Mazarin, à laquelle convenaient sa haute taille et ses larges allures, fait le plus grand honneur à M. Lafontaine, qui sait y montrer deux qualités rarement réunies, sinon chez de rares organisations d'artiste : l'ampleur et la finesse.

CC

Comédie-Française. 17 mars 1874.

Reprise d'ESTHER et du LÉGATAIRE UNIVERSEL

Le public des mardis, qui forme la clientèle nouvelle et choisie de la Comédie-Francaise, n'a pas paru spécialement charmé par la reprise d'*Esther*. Entre le deuxième et le troisième acte, un plaisant parcourait les couloirs et le foyer, et réclamait un médecin. — Pourquoi faire? lui demandait-on. — Pour replacer une mâchoire décrochée par suite de bâillements prolongés.

Irrévérence à part, les spectateurs de 1874 ne portent pas sur *Esther* un autre jugement que ceux de 1721, époque où cette composition, à laquelle Racine n'attacha jamais le nom de tragédie, fit sa première apparition devant le parterre. Elle n'eut que huit représentations, quoique le rôle d'Assuérus fût rempli par Baron lui-même.

Le tort de cet insuccès permanent ne saurait être imputé à Racine, qui ne destinait pas son œuvre au théâtre, mais au théâtre qui s'en empara, contrairement au dessein de l'auteur. Racine a lui-même défini

son *Esther* « une espèce de poème, sur quelque sujet
« de piété et de morale, où le chant fût mêlé avec le
« récit, le tout lié par une action qui rendît la chose
« plus vive et *moins capable d'ennuyer* ».

Ces derniers mots prouvent que Racine ne se faisait
guère d'illusion sur la portée scénique de « la chose ».
De plus, les dames de Saint-Cyr, considérant *Esther*
comme un poème sacré, se firent donner le privilège
exclusif de l'impression et de la vente avec défense
« à tous auteurs et autres gens montant sur les
« théâtres publics de le représenter ». Ce n'est qu'au
bout de trente-deux ans que cette interdiction étant
tombée en désuétude, les comédiens s'emparèrent
d'*Esther*. Ils n'en tirèrent ni gloire ni profit.

Je ne crois pas que l'interprétation actuelle change le
destin d'*Esther*. M. Maubant prête sa belle voix et son
onction au rôle de Mardochée. Mlle Favart accentue le
côté fanatique du rôle, mais il faut oublier, en la
voyant, que la jeune Esther avait été choisie au concours parmi les vierges les plus belles des États d'Assuérus.

MM. Laroche, Martel et Dupont-Vernon sont assez
embarrassés de ces rôles farouches, qui furent écrits
spécialement pour être joués en travesti par les demoiselles de Saint-Cyr.

La soirée s'est terminée par *le Légataire universel*,
joué par Coquelin avec cette verve endiablée que lui
communiquent les rôles de l'ancien répertoire.
Mme Prevost-Ponsin, M. Joumard et M. Talbot le
secondent agréablement.

CCI

Comédie-Française. 23 mars 1874.

LE SPHINX
Pièce en quatre actes, par M. Octave Feuillet.

En appliquant à la pièce nouvelle le système d'interprétation allégorique qui fournit autrefois à M. Octave Feuillet le sujet de *Dalila*, voici ce qu'on pouvait apercevoir par conjecture : une femme altière et chaste, renferme en elle le secret d'un amour profond et coupable ; le jour où son secret est surpris, saisie de désespoir comme le sphinx que vainquit OEdipe, elle se brise la tête contre les rochers.

Mais ce n'est pas cela du tout. La comtesse Blanche de Chelles, loin de cacher son amour, le jette à la tête de celui qu'elle aime, et elle se tue un peu trop tard. Il n'y a donc d'autre sphinx dans la pièce de M. Octave Feuillet qu'une bague ancienne, à tête de sphinx, où se trouve renfermé un poison rare, violent et rapide comme la foudre.

Le premier et le second acte se passent en Touraine, au milieu d'une fête donnée par l'amiral comte de Chelles. Son fils, marin comme lui, est en croisière dans les mers de Chine, et l'amiral s'est constitué le gardien de sa belle-fille Blanche de Chelles — une vraie fille mal gardée. Blanche est le type achevé de ces grandes coquettes dont le théâtre a beaucoup usé dans ces dernières années. Hardie et bruyante dans ses allures, éprise d'un luxe tapageur, Blanche traîne à sa suite un cortège de cavaliers servants, parmi lesquels se sont rangés un gandin de province, M. de

Lajardie, un pianiste polonais qui répond au nom d'Ulrich, le lieutenant de vaisseau Evrard, aide de camp de l'amiral, et enfin un grand seigneur écossais, lord Astley, qui, en dépit de ses airs graves et de ses favoris à la Palmerston, n'est pas le moins épris ni le moins dangereux de tous.

Quelle fantaisie a poussé Blanche de Chelles à tenir sa cour plénière si loin du tourbillon parisien? Il s'agissait pour elle, à ce que nous apprend le candide amiral, de se rapprocher d'une amie d'enfance, d'une sœur d'adoption, qu'elle a mariée elle-même à M. de Savigny, l'ancien aide de camp de l'amiral.

M. de Savigny, dont l'air sombre et préoccupé tranche sur le ton frivole que Mme de Chelles tolère et encourage autour d'elle, ne semble pas très reconnaissant de la peine que Mme de Chelles s'est donnée pour faire son bonheur en le mariant à la plus charmante des héritières. Les manières excentriques de Mme de Chelles, sa tenue équivoque au milieu de ses adorateurs, indignent M. de Savigny au point qu'il signale à sa jeune femme la nécessité d'abandonner un voisinage périlleux et compromettant.

Berthe de Savigny n'a pas achevé de communiquer à Blanche de Chelles la nouvelle de leur prochaine séparation, que Blanche devine d'où le coup est parti. Elle veut avoir sur-le-champ une explication seule à seule avec Savigny. — « Monsieur », lui dit-elle, « depuis longtemps vous me poursuivez d'une hosti- « lité peu déguisée. En quoi l'ai-je méritée? » M. de Savigny répond avec rudesse à cette brusque attaque. Le fond de son discours, ou plutôt de son sermon contre les étourderies des femmes se résume en ce dernier axiôme, plus exact que fin : « La bienséance fait partie de l'honnêteté ».

Ce mot, pour le remarquer en passant, caractérise la manière de M. Octave Feuillet; c'est un Musset

moraliste et prêcheur, qui mêle à doses exactes le lyrisme moderne aux quatrains de Pibrac, et corrige volontiers les crudités de la passion par quelques extraits bien choisis de *la Civilité puérile et honnête.*

M^{me} de Chelles ne s'offense guère des brutalités de son interlocuteur. Savigny, au milieu de ses expansions doctorales, a laissé échapper qu'il excuserait, au besoin, chez une femme les entraînements d'une passion irrésistible. C'est tout ce qu'il fallait à M^{me} de Chelles.

« — Vous m'obligez à vous dévoiler ce que j'aurais
« voulu cacher au monde entier ; voici des lettres, elles
« ont été écrites pendant les journées où mon cœur
« débordait ; mais elles ne furent pas envoyées à leur
« adresse ; lisez-les, et vous me comprendrez. »

Resté seul, Savigny s'assied et commence à lire les confidences de M^{me} de Chelles, le rideau tombe sur cette scène muette.

Après cette exposition, alanguie par les allées et venues des personnages secondaires, mais intéressante et claire, le spectateur sait à quoi s'en tenir ; M^{me} de Chelles aime M. de Savigny et le lui avoue, M. de Savigny aime M^{me} de Chelles et ne se l'avoue pas à soi-même.

Au deuxième acte — la fête continue — M. de Savigny, qui a tout lu, essaye de persuader à M^{me} de Chelles qu'il n'a rien deviné, et M^{me} de Chelles, qui n'est pas sa dupe, s'efforce de se convaincre qu'il s'est absolument mépris. L'intervention de Berthe de Savigny fait enfin tourner au drame ces marivaudages un peu froids. Berthe, depuis une heure, est devenue jalouse ; elle l'avoue à son mari, elle l'avoue à son amie. Or, Blanche, qui a surpris Savigny aux genoux de sa femme, prend tout à coup une grande résolution ; elle se fera enlever par lord Astley qu'elle n'aime pas ; mais ce coup de désespoir brisera — qui sait ? — le cœur de Savigny, et certainement il rassurera Berthe.

Vainement celle-ci, qui a assisté cachée à l'entretien de Blanche et du noble lord, s'efforce-t-elle de détourner son amie d'une si funeste résolution, Berthe persiste ; il est trop tard pour s'en dédire, la voiture de lord Astley l'attend sur la grande route.

Pour comprendre le troisième acte et son décor, il faut savoir que le château de Chelles et le château de Savigny sont contigus, comme l'hôtel de la princesse Georges et de la comtesse de Terremonde dans le drame de M. Alexandre Dumas fils. Savigny et sa femme rentrent chez eux par leur parc, et lord Astley les accompagne, sous le prétexte que la traversée du parc abrège le parcours jusqu'à la grande route. La nuit est transparente et douce ; la lune éclaire le carrefour des Trois-Chênes, et tremblotte dans l'eau d'un lac aux eaux dormantes. C'est là que lord Astley prend congé de Savigny.

Lorsqu'il s'est éloigné, Berthe ne peut plus se contenir. « — Sais-tu où il va ? » dit-elle à son mari. « Il « enlève Blanche, qui, tout à l'heure, le rejoindra par « la route que nous venons de suivre. Je t'en supplie, « mon ami, sauve-la, sauve-les ». Il se livre dans l'âme de Savigny un combat violent dont l'issue ne saurait être douteuse. Mme de Savigny regagne seule son château, et Savigny va s'élancer sur les traces de lord Astley.

Mais, comme il fallait le prévoir, Blanche survient, et Savigny, oubliant ses vertueuses réserves, lui déclare qu'elle ne passera pas.

« — Et si je le veux ? — Je vous en empêcherai par « la force. Plutôt que de vous laisser partir, » ajoute-t-il, en la saisissant par les poignets, « je vous jette-« rais dans ce lac. — Vous m'aimez donc ? » s'écrie Blanche en se laissant aller dans les bras de Savigny, qui l'embrasse fièvreusement. Puis, s'arrachant à cette première étreinte, elle retourne au château de Chelles,

où l'amiral dort bercé par les mélancoliques improvisations du pianiste polonais. Blanche est donc sauvée de lord Astley, mais à quel prix! Berthe, qui sans doute a l'ouïe bien fine et la vue bien perçante, a entendu et vu tout ce qui se passait à l'ombre des Trois-Chênes.

Au quatrième acte, le spectateur est transporté chez Berthe de Savigny. Courageuse et fière, la malheureuse femme a gardé le silence. C'est en silence aussi qu'elle reçoit la visite d'adieu de lord Astley. Le noble lord, qui attendait paisiblement sous l'orme pendant que Blanche et Savigny s'embrassaient sous les chênes, a pris sa mésaventure avec un flegme tout britannique et n'en a pas dérangé la symétrie de son faux-col. Avant de prendre congé de Mme de Savigny, vers qui le porte une sympathie respectueuse, fondée sur l'estime que lui inspire cette honnête femme et sur la similitude secrète de leur situation, puisque Savigny les a trompés tous deux du même coup, lord Astley se permet une insinuation fort inattendue, et j'ose dire extraordinaire de la part d'un gentilhomme si correct. « — Mme de Chelles », lui dit-il, « est une de ces « femmes qui peuvent aller jusqu'au crime lorsqu'une « fois elles ont quitté la bonne route ». (C'est peut-être sur celle-là qu'il l'a attendue toute la nuit, l'hypocrite?) « Donc, le jour où elle deviendrait veuve, « prenez garde à vous ».

Je ne sais trop de quel nom qualifier la démarche de lord Astley, qui se croit permis de porter une pareille accusation contre une femme qui n'a d'autre tort envers lui que de l'avoir fait poser. Mais cette préparation — naïve — a paru nécessaire à l'auteur pour annoncer la scène qui va suivre.

L'amiral, qui s'est réveillé, amène sa belle-fille en visite; ils sont venus à cheval, pour motiver le costume d'amazone de Mme de Chelles. M. de Savigny emmène

l'amiral et va lui faire admirer quelques embellissements; on ne les revoit plus.

Les deux femmes demeurent seules. Ici se passe la scène capitale, et, je me hâte de le dire enfin, la scène émouvante, éloquente et vraiment belle du drame de M. Octave Feuillet. Berthe et Blanche connaissent leur situation respective; Berthe s'est emparée des lettres de son amie; elle lui dicte son ultimatum : « Ou tu partiras d'ici pour toujours, ou je livre tes « lettres à l'amiral, qui fera justice de toi comme il l'a « faite jadis de sa première femme qui l'avait outragé. » Blanche refuse; un caractère comme le sien ne plie pas devant la menace. Berthe s'élance, tenant à la main la liasse des lettres accusatrices; puis, se maîtrisant elle-même, elle les jette en s'écriant : « — Non, « je ne ferai pas cela! ce serait une infamie. » Mais tant d'émotions ont épuisé ses forces; elle s'évanouit, en demandant à boire. Blanche remplit un verre d'eau, et le sphinx s'ouvre pour y laisser tomber quelques parcelles de poison. Elle hésite une seconde, regarde celle qui fut sa sœur, et, la mauvaise pensée vaincue, c'est elle qui avale d'un trait le breuvage empoisonné. Elle meurt sans dire une parole, après une courte mais atroce agonie.

Le drame finit là.

A quoi tient-il que l'œuvre nouvelle de M. Octave Feuillet, dont la donnée est attachante et le dénouement terrible, n'ait pas paru entièrement digne de son auteur, et ne dépasse pas, en quelques-unes de ses parties, l'envergure d'un simple mélodrame? Pour répondre à cette question complexe, il me faudrait reprendre et discuter la pièce scène par scène. Je résume mon impression générale en cette objection unique que l'action scénique qui s'est déroulée hier au soir, devant l'assemblée la plus brillante qu'ait renfermée de nos jours la Comédie-Française, manque d'études

et de motifs raisonnés; au théâtre comme en peinture et en sculpture, il faut des *dessous*. Blanche et Savigny s'aiment éperdument; c'est un fait. Mais comment ce fait est-il né? Quels sont les antécédents de cette passion? Ce Savigny, qui aimait Blanche, pourquoi s'est-il laissé marier à Berthe de la main même de celle qu'il aimait? Autant d'interrogations que l'auteur ne semble pas avoir prévues, puisqu'elles demeurent sans réponses.

Faute d'avoir fait pour soi-même cet examen intime, qui calcule d'avance les effets latents d'une œuvre dramatique dans ses rapports avec le sens critique du public, M. Octave Feuillet l'a jeté plus d'une fois sur une fausse piste. Par exemple, on a applaudi vigoureusement au premier acte la sortie de Savigny contre les femmes excentriques, parce que, faute d'être averti, on l'avait prise beau jeu bon argent; à ce moment-là, on ne devinait pas les transports de l'amoureux jaloux cachés sous l'enveloppe d'un Desgenais de salon.

Pareille méprise accueillit, dit-on, le sonnet d'Oronte à la première représentation du *Misantrope*.

La distribution de la pièce entre ses différentes parties présente aussi des disproportions choquantes. Le premier acte dure plus d'une heure; le deuxième une demi-heure, les deux autres vingt minutes à peine. Enfin, l'intérêt, hésitant pendant les deux premiers actes, est allé se fixer, par un phénomène digne d'attention, sur le personnage sympathique et touchant de Mme de Savigny, qui, peut-être, dans la pensée de l'auteur, devait rester au second plan, puisque la pièce a été écrite spécialement pour l'actrice chargée du rôle de Mme de Chelles.

Somme toute, je ne serais pas étonné que *le Sphinx* eût été composé d'après un roman; ainsi s'expliquerait l'absence de certaines explications nécessaires, et

l'espèce d'incohérence qui résulte d'une découpure en tableaux plutôt qu'en actes.

Sous d'autres rapports, la pièce plaisait évidemment au public d'élite dont M. Octave Feuillet capte depuis longtemps les suffrages ; mille détails élégants, la reproduction exacte et même un peu affectée d'un monde supérieur où rien ne pénètre de subalterne ni de bourgeois, enfin, je le répète, la création si belle et si vraie du caractère de M^{me} de Savigny, compensent, dans une mesure assez étendue, les incertitudes de la trame et les imperfections de la structure, très visibles pour les connaisseurs.

Pour être juste envers les interprètes du *Sphinx*, il faut bien avouer d'abord qu'il n'existe que trois rôles dans la pièce. On a beau m'assurer que l'amiral de Chelles est un croquemitaine, je n'y vois qu'un père dindon et M. Maubant ne me contredira pas ; il s'était fait, du reste, une très belle tête, qui reproduisait à s'y méprendre la physionomie — je vous le donne en mille — de feu Clapisson, l'auteur du *Postillon de mam' Ablou*.

Le lieutenant Evrard, joué par M. Prudhon, est un rôle entièrement muet.

M. Coquelin cadet est drôle en pianiste polonais ; mais rencontre-t-on vraiment de ces figures-là dans la société d'une comtesse de Chelles ?

Je sais bien que M. Joumard est un jeune comique très original ; mais ne s'est-on pas aperçu qu'il venait de jouer ce même rôle de gandin dans *Jean de Thommeray* ?

J'ai fait suffisamment connaître le personnage de Savigny pour qu'on juge des difficultés qu'y devait rencontrer son interprète. M. Delaunay a été lui-même dans l'unique transport de passion qu'éprouve Savigny au carrefour des Trois-Chênes ; ailleurs, je l'ai trouvé

un peu déclamateur; mais évidemment, c'est la faute du rôle.

Le talent de M^{lle} Croizette est-il assez formé pour supporter la charge écrasante que lui imposait le rôle de la comtesse de Chelles, c'est ce que nous verrons aux représentations suivantes, lorsqu'elle jouira du calme nécessaire pour pondérer et graduer ses effets. Elle a montré de l'énergie et conquis de l'autorité, c'est beaucoup au théâtre, je dirais c'est presque tout s'il s'agissait d'une autre scène que la Comédie-Française. L'écueil du rôle, c'est de manquer la nuance entre les hardiesses ou les révoltes d'une femme du monde et les vulgarités d'une femme qui n'en est pas. Mais il faut arriver à l'événement de la soirée : je veux parler de l'agonie et de la mort de M^{me} de Chelles.

M^{lle} Croizette a saisi et rendu avec une inimaginable vérité les symptômes foudroyants d'un empoisonnement tétanique; j'ignore par quels procédés matériels elle arrive à changer son teint et à convulser son visage; Frédérick Lemaître n'était pas plus effrayant dans *la Dame de Saint-Tropez*. Le talent de l'artiste mis hors de tout conteste, je me demande si des imitations de ce genre sont bien placées sur la scène du Théâtre-Français. L'immense public qui défilait à la sortie et dont j'ai soigneusement recueilli les impressions spontanées, condamnait unanimement cette tentative. Quelqu'un a dit derrière moi : — « Il manque un cinquième acte, celui de la dissection. »

Je ne terminerai pas ce trop long article sans constater le légitime succès de M^{lle} Sarah Bernhardt; elle a joué M^{me} de Savigny avec un charme, une simplicité et une dignité contenue, qui ont produit la plus vive impression. Elle compte pour beaucoup dans le succès du *Sphinx*.

Et les décors! On vous en a déjà parlé; je n'y reviendrai pas. Cependant, j'ai noté un fait en passant.

Lorsque le rideau s'est levé sur le parc du troisième acte, la claque a voulu applaudir le décor ; on l'a fait taire. Leçon délicate et profonde, qui remettait chaque chose à sa place : la littérature au-dessus du décor.

CCII

Vaudeville. 29 mars 1874.

Reprise de LA COMTESSE DE SOMMERIVE
Drame en quatre actes, par M. Théodore Barrière
et M^{me} de Prébois.

J'ai rendu compte, il n'y a guère plus d'un an, de *la comtesse de Sommerive*, jouée au Gymnase par MM. Landrol, Pujol, Villeray, M^{mes} Pierson, Fromentin et Vannoy. Je n'ai donc pas à revenir sur ce drame émouvant qui fit couler tant de larmes. Les auteurs y ont pratiqué quelques coupures et introduit quelques changements de détails, qui ne touchent pas à la physionomie générale de l'œuvre et ne sont même pas aperçus du public.

L'interprétation de la pièce par la troupe du Vaudeville se prêterait difficilement à une comparaison avec celle du Gymnase ; elle est égale sur certains points, inférieure sur d'autres, et surtout très différente dans l'ensemble. M. Abel, chargé du rôle créé par M. Villeray, se montre, comme à son ordinaire, plus mélodramatique qu'amoureux ; mais il lit avec un sentiment profond et vrai la lettre touchante qui occupe presque tout le quatrième acte ; toutes les femmes sanglotaient.

M. Parade est bien dans le rôle du comte de Som-

merive, quoiqu'il en exagère la dignité jusqu'à la limite de la sécheresse.

Pour M. Goudry, qui succédait à M. Landrol dans le rôle brillant du duc de Mirandal, c'était une rude épreuve, dont il a presque entièrement triomphé ; il a su contenir, adoucir et nuancer les éclats de sa gaîté, que j'avais jusqu'ici trouvée un peu grosse. C'est un progrès sérieux, dont je le loue avec plaisir.

Le rôle d'Alix Valory a trouvé dans M^{lle} Bartet une interprète éloquente et passionnée, à qui le public, le vrai, a fait une ovation après le troisième acte.

On n'a pas oublié le succès de beauté funèbre que s'était donné M^{lle} Pierson en noyée pour de vrai. M^{lle} Bartet n'a pas cherché à reproduire l'effet créé par sa devancière ; c'est une preuve de tact. Une mort comme celle de M^{lle} Croizette dans *le Sphinx*, suffit aux émotions de la semaine dramatique.

M^{me} Judith était sortie de sa retraite pour aborder le rôle pathétique de madame de Sommerive. L'ancienne sociétaire de la Comédie-Française, qui, je lui en demande bien pardon, ne m'a plus paru assez jeune pour tenir l'emploi des mères, semblait dépaysée sur la scène du Vaudeville ; ses bras trop souvent étendus cherchaient des effets plus vastes que ne le comporte un théâtre de genre, et que ne le comporte aussi la portée actuelle de sa voix. Mais elle a trouvé dans la scène finale quelques élans de sensibilité vraie, et la soirée s'est achevée pour elle mieux qu'elle n'avait commencé.

Du reste, le public, sérieusement attaché par les situations fortes et pathétiques du drame, m'a paru plus disposé que moi à faire crédit à des acteurs de bonne volonté. Tel est le privilège des pièces bien faites et logiquement déduites ; elles vivent par elles-mêmes et se moquent du reste.

CCIII

Gymnase-Dramatique. 30 mars 1874.

MADAME EST TROP BELLE
Comédie en trois actes, par MM. Eugène Labiche et Duru.

Le directeur du Gymnase entend la loi des contrastes. Après les émotions poignantes et les audaces sociales de M. Alexandre Dumas fils, il nous sert le régal d'une comédie prise dans les régions moyennes et même au-dessous de la moyenne. Après la venaison littéraire, le pot au feu bourgeois.

Rien de plus terre à terre que la pièce nouvelle. Elle repose sur une idée de comédie ; mais dès les premières scènes, les auteurs ont versé dans la charge sans réalité.

Le premier acte se passe au musée du Louvre, dans la galerie des Antiques, devant une statue de Pollux, autour de laquelle se sont donné rendez-vous, sous des prétextes divers, les principaux personnages de la pièce. M. Chambrelan, ancien fabricant de poignées de sabres à Saumur, et son ami le banquier Mongiscard ont préparé une entrevue fortuite entre M^{lle} Jeanne Chambrelan, fille du premier, et M. Jules de Clercy, neveu du second. M^{lle} Chambrelan n'a qu'une chose contre elle, c'est son extraordinaire beauté. Clercy ne s'arrête pas à un pareil obstacle, au contraire. Séduit dès le premier coup d'œil, il fait sa demande et est agréé. Son oncle Mongiscard est si enchanté de ce résultat instantané qu'il fait le moulinet avec son parapluie et casse le bras du superbe Pollux trouvé en 1823 à la villa Palmieri, ainsi que le débite un facétieux gardien qui ne garde rien.

Au second acte, la noce est faite. Mongiscard donne un grand bal qui coïncide avec le retour de son fils Ernest, arrivé d'Italie.

Il faut dire ici, pour l'intelligence de la pièce, que les auteurs ont fait de Chambrelan et de Mongiscard le type, par *duplicata*, d'une sorte d'aliéné par amour paternel. Chambrelan est en extase devant la suprême beauté de sa fille. Mongiscard n'admire pas moins le superbe torse de son fils. Or, le jeune Mongiscard avait rencontré Jeanne Chambrelan pendant son voyage en Italie et était devenu amoureux d'elle. Il la retrouve mariée, et mariée à son propre cousin. Mais cette petite combinaison de famille n'arrête pas une minute le charmant jeune homme. Il s'agit maintenant pour lui de séduire sa cousine.

Au troisième acte, il essaye de mettre son plan à exécution. Chambrelan, qui s'est fait le maître des cérémonies de la beauté de Jeanne, et Mongiscard, par tendresse aveugle et bête pour son fils, travaillent naïvement, je ne veux pas dire cyniquement, contre l'honneur du ménage Clercy.

Ernest a menacé de se brûler la cervelle sous les fenêtres de Jeanne, si celle-ci ne lui accordait un moment d'entretien. Jules de Clercy intercepte la lettre. C'est lui qui reçoit son cousin ; il s'empare du pistolet fatal et s'aperçoit que l'arme n'est pas chargée.

— Tu as oublié les cartouches, lui dit-il.

— C'est vrai, répond Ernest, on ne pense pas à tout. Mais j'en ai à ton service, mon cher, ne te gêne pas.

Le mari charge le revolver le plus consciencieusement du monde et le tend au cousin Ernest, en lui disant : — Maintenant, fais ton affaire, tue-toi.

On devine la suite, pour peu qu'on connaisse le répertoire de Scribe. Plutôt que de commettre un

attentat criminel contre ce qu'il a de plus cher au monde, je veux dire sa précieuse personne, Ernest prend l'engagement de se marier au plus tôt et d'abjurer publiquement son amour pour Jeanne. « Aimez « votre mari, » dit-il à la jeune femme, « c'est le plus « noble et le plus généreux des hommes. » Telle est la phrase que Jules a dictée au cousin Ernest à titre de pénitence et d'amende honorable.

Là-dessus, Jeanne Chambrelan, qui n'est qu'une petite bécasse, se jette dans les bras de son mari, et le rideau tombe.

Le premier acte, quoique peu corsé, avait amusé sans fatigue. Les deux autres se laissent avaler moins facilement. Le second acte renferme encore quelques détails agréables, par exemple le changement à vue du directeur de chemins de fer, qui vient de refuser brutalement une place à Jules de Clercy, et qui, cinq minutes après, la lui jette à la tête parce qu'il s'est aperçu que Mme de Clercy était la plus jolie femme du bal.

Mais la pièce finit en pleine maussaderie. Mongiscard, poussant l'amour pour son fils jusqu'à vouloir le donner comme amant à sa nièce, n'est pas sûr de rester dans la limite de la drôlerie permise; enfin le personnage d'Ernest, roulant des yeux d'Antony et menaçant de se brûler la cervelle avec l'arme légendaire du chat de la mère Michel, est une pauvre trouvaille.

C'est M. Ravel qui fait Mongiscard; il y joue les Ravel comme il l'a fait toute sa vie, scandant chaque syllabe par un mouvement de col, fendant sa bouche en coup de sabre, et finalement faisant rire.

M. Pradeau possède le même privilège; il y a bien de la finesse sous cette grosse enveloppe.

M. Plet représente d'une manière assez comique le gardien du musée, qui demande invariablement à

tous les visiteurs en humeur de causer : « Eh bien, « avons-nous un ministère ? »

Décidément M. Frédéric Achard est voué aux jeunes gens malhonnêtes ou bien près de le devenir. Hier, il jouait monsieur Alphonse ; et Ernest Mongiscard n'est encore qu'un Alphonsin, qui ne vaut pas Alphonsine.

Les auteurs ne demandaient à l'actrice chargée du rôle de Jeanne que de justifier le titre de la pièce. Mlle Angelo a répondu fort galamment à leur confiance. Seulement, sa toilette toute rouge du dernier acte a produit un singulier effet : des gens distraits, qui avaient ébauché un somme, ont cru qu'ils se réveillaient à l'Odéon et que c'était le cardinal Mazarin qui faisait son entrée.

A cela près d'un peu de somnolence çà et là, le public s'est montré de belle humeur, et un seul coup de sifflet s'est perdu dans les applaudissements qui réclamaient les noms des auteurs.

TABLE DES MATIÈRES

L'Absent.	105
A Cache-cache.	145
L'Acrobate.	59
L'Aïeule.	1
Aline.	193
Andréa.	26
Ange Bosani	145
A Perpétuité	183
L'Apprenti de Cléomène.	243
Aristophane à Paris.	64
Athalie.	295
Aux Crochets d'un Gendre.	18
L'Aveu.	346
Un Beau-Frère.	160
Blanche et Blanchette	90
Le Borgne.	300
Bouffé.	350
Brûlons Voltaire.	350
Le Cadeau du Beau-père.	356
La Camorra	240
Canaille et Compagnie.	313
Le Candidat	352
Cartouche.	317
Cendrillon.	228
La Chambre bleue	193
Chez l'Avocat.	143

Le Choix d'un Gendre	113
La Ciguë	330
Le Client de Campagnac	90
Le Club des Séparées	65
Le Commandant Frochard	157
La Comtesse de Sommerive	380
Coupe de Cheveux à cinquante centimes	100
Les Cravates blanches	153
Le Crime de Faverne	327
La Critique de l'Ecole des Femmes	67
Les Crochets du Père Martin	38
Dalila	39
Les Dames avant tout	316
Dans une Armoire	23
Les Deux Frontignac	57
Les Deux Orphelines	331
Dianah	108
Le Docteur Bourguibus	264
Du Pain, s'il vous plaît	23
L'Ecole des Femmes	67, 242, 243
L'Education d'Ernestine	65
L'Enquête	233
Un Entresol à louer	23
L'Epreuve	220
Esther	369
Les Etapes du Mariage	23
L'Eté de la Saint-Martin	125
La Falaise de Penmark	266
La Faridondaine	187
La Femme de Feu	13
Le Fils du Diable	97
Le Fils d'une Comédienne	292
La Fin du Monde	3
Forte en gueule	297
Les Fortunes tapageuses	344
Les Frères d'armes	33
Garanti dix ans	339
Le Gascon	167
Le Gendre de M. Poirier	181
Georges Dandin	338
Hamlet	149
Le Haschisch	218
Henri III et sa Cour	308
L'Héritage de M. Plumet	155
Les Idées de Madame Aubray	220

Jane	47
Jean de Thommeray	303
Jeanne d'Arc	259
La Jeunesse de Louis XIV	357
La Jeunesse de Voltaire	245
Un Lâche	8
Le Légataire universel	218, 369
Libres	269
La Licorne	153
Ma Collection	120
Madame est trop belle	382
Mademoiselle de la Seiglière	236
Mademoiselle de Trente-Six Vertus	71
La Maison du Mari	237
Le Malade réel	325
Le Malade imaginaire	1. 325
Le Mari à la Campagne	348
La Mariée de la rue Saint-Denis	43
Marie Tudor	197
Le Marquis de Villemer	285
La Marquise	139
Les Merveilleuses	289
Molière médecin	46
Monsieur Alphonse	277
Un Monsieur qui attend des témoins	113
La Mort de Molière	94
Nos Maîtres	18
Le Numéro Treize	139
L'Oncle Sam	249
On demande un Molière	318
L'Oubliée	111
Panazol	113
La Parisienne	100
Le Parricide	224
La Patte à Coco	179
Péril en la demeure	323
La Petite Fadette	117
La Petite Marquise	339
Le Petit Marquis	51
Phèdre	188
Les Pilules du Diable	311
Plutus	18
Porte close	120
Les Postillons de Fougerolles	129
La Poudre aux yeux	193

Robert Pradel.	273
Le Roman d'un jeune homme pauvre	77
Le Roman d'un père.	183
Le Sacrilège.	345
Le Secret de Rocbrune.	328
Séparés de corps.	352
Son Altesse le Printemps	93
Le Sphinx.	371
Tabarin.	101
Tartuffe.	325
Le Testament de César Girodot	121
Thérèse Raquin	134
Toto chez Tata.	159
Venez, je m'ennuie	65
Le Vertige.	123
La Vie de Bohème	79

EVREUX. IMPRIMERIE DE CHARLES HÉRISSEY.

www.ingramcontent.com/pod-product-compliance
Lightning Source LLC
Chambersburg PA
CBHW071609220526
45469CB00002B/287